"博学而笃志,切问而近思。"
(《论语》)

博晓古今,可立一家之说;
学贯中西,或成经国之才。

复旦博学·复旦博学·复旦博学·复旦博学·复旦博学·复旦博学

华东师范大学精品教材建设专项基金资助项目

复旦博学
当代电影学教程

影视剪辑（第三版）
Montage

聂欣如 / 著

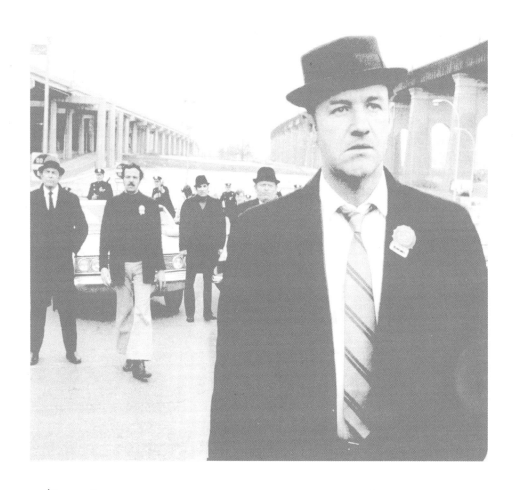

复旦大学出版社

电影故事遵从的是心理秩序,而非外部世界的法则。

——雨果·基斯特伯格

(《电影:一次心理学研究》,1916)

第 三 版 序

第二版《影视剪辑》的出版距今已十年有余,我一直未作修订的原因是作为语法的剪辑技巧具有相当稳定的态势,如同汉语的语法,它在十几年前与今天并无原则上的差异。因此,这一次的修订与上一版相比也没有原则上的改动,只是在案例和描述上有所修订。

不过,有一处经改动与第二版完全不同。在上一版中,剪辑的技巧无一例外均来自西方。这也正常,电影本来就是西方舶来的艺术,电影叙事的方法自然也是由西方人确立的。但是,在近些年学界对中国电影艺术的研究中,出现了一批研究中国影像叙事风格和文化的成果,我将其中相对成熟的部分纳入了这本教材,试着发出中国人的声音——尽管微弱,但聊胜于无。我想,以后在修订这本教材时会不断地吸纳东西方的新研究成果,供学习者参考。

另外,由于多年来一直参与博士、硕士生毕业论文的盲审,我发现在有关纪录片的讨论中或多或少都会涉及视听语言方面的问题。但是,许多论文不会使用正确的表述方法,总是简单化地把虚构故事叙事的法则往非虚构的纪录片上套。尽管纪录片确实与故事片共享一套叙事法则,它们都是在讲故事,但作为纪录片来说,它使用的基本材料(非虚构)与故事片(虚构)有所不同。因此,在语法表述基本相同的情况下,处理材料的方法还是会有差异,也正是这种差异性表达了不同影像种类之间的差别。而对于学术研究(即便是专业硕士的论文,学术化的讨论也是不可或缺的部分)来说,如果不能对不同种类影像的差异进行恰如其分的讨论,则有可能丧失其作为论文的价值和意义。因此,我在第三版中新增了"纪录片构成概说"一章,对纪录片剪辑的语法进行了一些理论上的导引,希望能够引起对纪录片制作有兴趣的读者的注意。

在这次修订的过程中,我查阅了市面上流行的几十种国内外相关教材,以确保本教材的先进性和正确性。在术语的使用上,各个教材不尽相同,无法统一。这是

令我颇为遗憾的地方,也使这本教材在使用重要概念时必须进行相应的明确定义和解释。另外,许多教材在讨论剪辑语法时夹杂了有关修辞方面的内容,这看上去似乎使内容更为丰富,却不可避免地对语法和修辞两者的讨论都只能浅尝辄止,使学习者难以精专,故不足仿效。

我一如既往地欢迎和感谢读者对这本教材提出宝贵意见,联系方式是 xrnie@comm.ecnu.edu.cn。

感谢华东师范大学教务处为这本教材的修订提供了资助,感谢刘畅编辑为本书再版付出的劳动。

聂欣如

2022年12月

Preface

前　　言

这是一本针对大学广播电视编导、新闻媒体制作以及与视听语言相关专业的本科、专科学生和业余爱好者的教材,也可以作为专业工作者和学术研究者的参考用书。

"剪辑"是影视领域一个专门的职业,估计最迟从20世纪的30年代开始便已成为电影制作中的一个专职。其专业性自不待言。国内以前也出版过非常专业的有关剪辑的书籍。但是目前在各大学开设的课程中大部分都把"剪辑"作为"视听语言"的一个部分来开设,原因可能是多种多样的。首先,可能是教学指导思想的不同,许多学校认为自己培养的人才不需要具备过于专业的知识,只要对专业有一般的了解就可以了,因此有意疏远专业的技术。其次,主观上并不想忽略专业,但是在客观上缺少能够讲授专业知识的教师,甚至缺少必要的拍摄和剪辑设备,只能泛泛而谈。如果说第二个原因还情有可原的话,那么第一个原因我认为无论如何也是站不住的。因为不论什么大学培养的人才,都不可能在求职的时候"一步登天"。对于影视这个行业来说,也就是不可能给一个大学刚毕业的学生导演或编导的职位,任何人可能都要从拍摄、剪辑这样最基础的工作做起。如果没有专业的知识,恐怕日后连晋升的机会都没有。

我从开始学习剪辑至今已将近30年,参加过电视剧和纪录片的剪辑实践,在大学开设剪辑课也有10年左右的时间。这本书中所讲述的系统和例子,都是我在教学实践中反复使用,被证明是行之有效和可以信赖的。一般学生在一个学期的学习(包括做3—5个小型作业)之后,其影像叙事的能力会有明显的提高。然而,这门课程并不能替代造型、拍摄等基本的训练,也不能替代视听语言修辞的艺术手段的养成,这门课程的基本目的是培养学生对视听语言叙事基本规则的理解,理解这些规则是对影视艺术和技术进一步深造的基础,因此开设这门课程的时间最好是在大二。我也曾经在大三给学生开过这门课,但他们普遍认为更早一些地学习

剪辑知识为好。

也许有人会问，既然国内已经翻译出版过非常专业的有关剪辑的书，为什么还要另起炉灶，再出一本类似的书呢？我写这本书主要基于两个理由。

第一，国内过去翻译出版的《电影语言的语法》一书，例子翔实、面面俱到，且图示清晰，这些特点在国内直到今天还是无人能及，即便是2010年4月最新翻译出版的《电影镜头设计：从构思到银幕》①一书也不能与之相提并论。但是这本书的出版时间毕竟是在20世纪70年代（国内翻译是在1981年），那个时代的电影对于今天的人们来说已经相当遥远和陌生，在教学中，需要有能够为当代人所熟悉和了解的影片作为例子。

第二，电影剪辑本身并不是一个封闭的、不变的系统，尽管剪辑的一般规律具有相当的稳定性，但还是发展出了许多新的方法。如并列镜头，在过去的电影中（有声片的早期）是一种较少被用到的方法，一般有关剪辑的书中也不提及，但是在今天的影片中，这种方法的使用越来越普遍，于是剪辑也就应该将其纳入讨论的范围。再比如，过去的专业剪辑书中，对某些剪辑中所出现的问题避而不谈，如"互反运动""视线问题"等，也许是因为这些问题在过去的影片中不甚突出。但是在今天的影片中，由于越来越多地使用多机拍摄，使得过去不突出的问题变得非常多见，因此有必要对这些问题进行讨论和研究。

也正因为如此，这本书与一般的视听语言教材有了如下的区别。

第一，区分了"视听语言"同"剪辑"的关系。在剪辑中不包括诸如平行蒙太奇、挖剪、跳剪等内容，因为这些方法对于剪辑来说不是必需的规则，一个故事的叙述既可以是线性的，也可以是非线性的，并不必然对应某种剪辑的方法，叙述的技巧风格往往是编剧和导演考虑的问题，并不属于语法规则的范围。诸如此类的问题在编剧和导演课程中会被更为深入地讨论，这也是"语法"与"修辞"的区别。

第二，关注剪辑语法规则的系统性。从目前国内已经出版的几本有关"视听语言"和"剪辑"的书来看，大多没有系统，经验叙述的比例较大。这本书相对来说较为注重语法规则的系统性，吸收了语言学和电影符号学研究中有关"组合"（序列）和"聚合"（并列）的概念，并加以改造，使之成为能够对电影语言语法进行描述的总体概念，从而便于掌握和理解。

第三，化繁为简，繁简适度。从国内和翻译的相关书籍来看，往往倾向于两个

① ［美］史蒂文·卡茨：《电影镜头设计：从构思到银幕》（插图第2版），井迎兆、王旭锋译，世界图书出版公司2010年版。

极端,不是太过琐细便是太过简略,也可以说不是太过专业就是太过业余,缺乏一个由浅入深的门径,因此不容易学习和把握。这本书的撰写充分考虑了这一问题,将剪辑的规则归结为五大原则,学习者能够从这五大原则入手,循序渐进、逐步深入,直至进入专业的领域。

第四,知其然和所以然。目前所看到的有关剪辑的讨论,一般来说都仅顾及了"现象",对于这些剪辑的现象从何而来,为什么会形成规律,以及在历史的发展中有了哪些嬗变,往往忽略。这本书在讨论剪辑现象的同时,尽可能地提供了有关历史发展和成因方面的知识,但由于能够找到的资料较少,因此这方面的论述并不充分,但无论如何,还是为读者提供了一个剪辑发展历史演进的框架,从而为学习者和研究者提供了方便。

2006年我曾出版过一本《动画剪辑》,其系统和编排与这本书大致相仿,但所使用的例子多来自动画片,而这本书则选自故事片。个别专业名词的选用在这本书中有所改变,如"错位"改成了"匹配",这里仅是名词使用的改变,因为发现之前国外曾有人使用过类似的说法被翻译成了"匹配",尽管这样的说法在字面上的意义不是很清晰,但觉得还是"从众"比较好。另外,《动画剪辑》毕竟是多年之前所写,如有与这本书不相符或矛盾的地方,当以这本书为准。

本书第八单元是有关纪录片剪辑的讨论。纪录片的剪辑之所以看上去相对简略,是因为纪录片的剪辑与故事片的剪辑没有根本的区别,因此在表述中省略了重复的部分,对于故事片剪辑中已经说明的概念,纪录片剪辑不再重复,而是专注于纪录片剪辑与故事片的不同之处,也就是纪录片表述自身所具有的特殊之处。另外,我们也要看到,在今天的纪录片中会出现许多搬演的场面,其规模可大可小,对于这些场面的剪辑处理与一般故事片完全相同,因此也就不再另行讨论。对于一般新闻纪录片的制作者来说,也许并不需要全面掌握有关剪辑的方法和技巧,但是如果需要在纪录片中融入搬演的片段,如果需要在纪录片的制作过程中使用多机拍摄,那么对于专业的剪辑学习无论如何都是必要的。

书后面的参考文献是这本书中所有引摘的书目表,按照作者姓氏首字母排列,类似于参考书目。参考片目是每一单元中引用或可供参考的影片,单元与单元之间的片名可能重复,因为一部影片中的不同段落可能被多次引用。

本书章节的设置基本上是以四节课的讲授内容为一单元,共八个单元,二十一章。第七单元,也就是第十三、十四章不是必修的,可以让同学自己去阅读。相对于前六个单元来说,一个学期的课程在17—19周(每周2—3课时)左右,授课的时间为12—14周,考试两周,剩余的3—5周时间可以安排作业,学生的作业都应该

拿到课堂上来讨论，以指出他们在掌握剪辑知识时的不足或误解。这样正好是一个学期的长度。如果是集中授课，也可以在6—7天之内完成（每天讲授一个单元）。尽管这样的划分看上去比较均匀，但是因为难易程度的不同，每个单元的容量亦不均衡，可通过增加或减少案例的方法酌情调整。

 这样的授课是以课堂教授为主，实践为辅；也可倒过来，课堂授课只讲主要的规则，将授课的时间压缩至每单元两课时。主要的时间用于实践。对于有一定剪辑经验的学生来说，似乎可以偏向于在课堂上多讲一些；对于尚未入门的学生来说，似乎多一些实践更为合适。

 纪录片剪辑的课程安排与故事片的基本相同，只不过需要把某些故事片剪辑中的概念综合到纪录片制作课程的讲授中，并注意尽量使用纪录片的实例进行讲解。

 本书图片的编号说明：01、02、03……表示不同镜头；a、b、c……表示同一镜头的不同画面；A、B、C……表示不同机位。

 我要感谢我在剪辑上的启蒙老师郑洞天教授和周传基教授。20世纪80年代初，我在北京电影学院进修，这两位教授的课程将我带入了剪辑之门。特别是郑洞天教授，他当时在导演系给民族班的学生开蒙太奇课，我是属于跨系"蹭"课的，他的"一视同仁"使我至今心存感激。没有当年电影学院老师们的教诲和出色的授课，我不可能对剪辑一直抱有浓厚的兴趣[①]。以至于后来去德国求学在专业院校再次学习剪辑的时候，发现那里的老师已经不能使我感到满足了。另外，我还要感谢同济大学传播与艺术学院和华东师范大学传播学院的本科生和研究生们，他们与我的配合使我能够对教学的方法及其内容反复进行斟酌和思考，没有他们在课堂上的注视，像我这样一贯懒散之人是不可能写出这样一本专业书籍的。

<p align="right">聂欣如
2011年2月于上海</p>

① 1989年9月，我曾在《电影艺术》杂志上发表论文《剪辑原则的突破》。

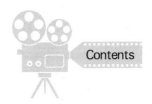

目　录

绪论 ··· 1

第一单元　理　　论

第一章　剪辑的由来 ·· 7
　第一节　剪辑的出现 ··· 8
　第二节　早期的大师和流派 ······································ 10
　第三节　剪辑产生的依据 ··· 15

第二章　剪辑的概念和范围 ······································ 18
　第一节　剪辑的概念 ··· 18
　第二节　剪辑的范围 ··· 29

第二单元　并　　列

第三章　并列的镜头 ··· 35
　第一节　并列镜头的概念 ··· 36
　第二节　并列镜头的产生 ··· 37
　第三节　经典的方法 ··· 41
　第四节　经典方法的演变 ··· 46

第四章　组合的并列镜头 ··· 54
　第一节　因果叙事组合的并列 ··································· 54
　第二节　"象征"组合的并列 ···································· 56

第三节　具有时间因素的并列 ·· 58

第三单元　匹　　配

第五章　镜头排列的匹配 ·· 67
　　第一节　关于景别 ·· 67
　　第二节　什么是匹配 ·· 69
　　第三节　匹配在今天电影中的形态 ·· 77
　　第四节　匹配与中国电影美学 ·· 80

第六章　匹配的原理及其在非剪辑镜头中的表现 ································ 83
　　第一节　匹配的原理 ·· 83
　　第二节　匹配和推拉 ·· 85
　　第三节　匹配和长镜头 ·· 86
　　第四节　匹配和变焦 ·· 90
　　第五节　中国电影长镜头中的"话语匹配" ·································· 92

第四单元　动　接　动

第七章　动作的连接 ·· 97
　　第一节　动作连接的剪点 ·· 98
　　第二节　动接动原则的主导性 ·· 102
　　第三节　高速动作剪辑中的素材重复使用问题 ································ 104

第八章　动势和运动镜头的连接 ·· 108
　　第一节　动势连接 ·· 108
　　第二节　运动镜头的连接 ·· 113
　　第三节　带表现意味运动镜头的连接 ·· 116

第五单元　方　　向

第九章　运动方向的保持 ·· 125
　　第一节　方向的概念和运动的方式 ·· 125
　　第二节　画面运动方向的保持 ·· 129

第十章　运动方向的改变 ··· 138
　　第一节　通过画面中物体的运动改变运动的原有方向 ········· 138
　　第二节　通过摄影机的运动改变物体运动的原有方向 ········· 141
　　第三节　通过中性镜头改变物体运动的原有方向 ··············· 144
　　第四节　通过动作改变物体运动的原有方向 ····················· 151

第六单元　轴　　线

第十一章　人物对话的轴线 ····································· 159
　　第一节　轴线的概念 ·· 160
　　第二节　双人轴线 ··· 161
　　第三节　跳轴（越轴） ··· 165

第十二章　跨越轴线 ··· 174
　　第一节　通过人物运动越过轴线 ·································· 174
　　第二节　通过摄影机运动越过轴线 ······························· 176
　　第三节　通过中性镜头越过轴线 ·································· 178
　　第四节　通过动作越过轴线 ·· 181
　　第五节　建立新轴线 ·· 182

第七单元　讨　　论

第十三章　方向和轴线问题 ····································· 195
　　第一节　互反运动 ··· 196
　　第二节　跳轴问题 ··· 204

第十四章　视线问题 ··· 210
　　第一节　视线问题的由来 ·· 210
　　第二节　视线问题和正反打 ······································· 214
　　第三节　视线问题解决方案 ······································· 219

第八单元　纪录片的剪辑

第十五章　纪录片构成概说 ·················· 227
　　第一节　纪录片构成的基本样态 ·············· 227
　　第二节　纪录片采访的影像构成 ·············· 229
　　第三节　纪录片陈述的影像构成 ·············· 232
　　第四节　纪录片叙事与故事片叙事 ············ 234

第十六章　纪录片的序列 ······················ 237
　　第一节　逻辑序列 ···························· 237
　　第二节　修补序列 ···························· 242

第十七章　纪录片的并列 ······················ 249
　　第一节　经典并列 ···························· 249
　　第二节　组合并列 ···························· 254
　　第三节　并列作为纪录片总体叙事的特征 ······ 263

第十八章　纪录片的匹配 ······················ 266
　　第一节　匹配 ································ 266
　　第二节　匹配原则在长镜头中的体现 ·········· 270

第十九章　纪录片的动接动 ···················· 275
　　第一节　动作的连接 ·························· 275
　　第二节　动势的连接 ·························· 279
　　第三节　跨越时空的动作连接（转场） ········ 281
　　第四节　运动镜头的连接 ······················ 283

第二十章　纪录片的方向 ······················ 285
　　第一节　方向的保持 ·························· 285
　　第二节　方向的改变 ·························· 290

第二十一章　纪录片的轴线 ···················· 296
　　第一节　双人轴线 ···························· 296

第二节　多轴线 …………………………………………… 301
第三节　无轴线 …………………………………………… 311

参考文献 ………………………………………………………… 316

参考片目 ………………………………………………………… 319

绪　　论

从视听语言的角度来说,剪辑是这一语言的语法。

所谓语法,就是一种信息在交流或传递中的规则,一种必须遵循的、约定俗成的法则。如果不遵守这一法则,人们在交流的时候便可能遇到障碍。视听语言也是一样。有人认为,视听语言没有一般语言所具有的那种语法规则,因为视听语言不具有如同语言那样的符号系统,视听语言提供给观众的是影像,是物体的逼真再现,如同克拉考尔所说的,电影的本质是"物质现实的复原"[①],比如人们看到了画面上的一只鸡,不需要事先去学会"鸡"这个符号,便能够知道那是一只能跑会叫、浑身羽毛的两腿动物。确实,从符号系统上来说,视听语言与一般语言有很大的不同,按照麦茨的说法,视听语言不具有"词法"。但是,视听语言只要是拼接的、叙事的,它就必然有语法。因为以不同的画面来表现一个有因果关系的过程时,因和果之间的关系必然是要约定的,这就是一般语言所说的"约定俗成",视听语言也是同样。举个简单的例子,在卢米埃尔拍摄的早期的电影中,人们看到的大多是全景中的人物,而今天人们所看到的电影中,往往出现人物的中景、近景,早期电影中之所以少见人物的中近景,是因为观众不明白为什么一个人的半身(可以是下半身也可以是上半身)突然被切掉了,随着时间的推移,人们逐渐习惯了这样一种方法,全身的人和半身的人是同一个人,因为我们看到这个人在走路,所以下一个镜头中正在走路的脚就是这个人的脚——这就是语法。如果不按照这样的法则行事,把另一个人的脚的镜头与之连接,那么所有的观众都要被搞糊涂,也就是交流不能顺利进行,或者信息的传递产生了误差。因此,尽管视听语言没有一般语言所具有的符号性,也没有一般语言所具有的"词",却拥有自己的语法。这一语法尽管不具有调度

[①] 参见[德]齐格弗里德·克拉考尔:《电影的本性——物质现实的复原》,邵牧君译,中国电影出版社 1981 年版。

一般语言中的主词和谓词的功能,尽管不使用一般符号的形态,却同样是约定俗成的和传递连贯信息的,同样能够呈现出表象背后所蕴含的思想(也就是具有因果关系的叙事)。我们仅在这一意义上称其为语法。

视听语言的语法主要分成"序列"和"并列"两个大类。有关这两个大类的构想主要来自索绪尔的语言学理论。索绪尔认为,语言的构成有两个"轴",一个是横轴,一个是纵轴,他把横轴称为"组合",把纵轴称为"联想"①。后来,经雅柯布逊等人的发展,这一理论被推广到了语言学之外的领域,"联想"也改成了"聚合",电影符号学家麦茨便沿用了"组合"与"聚合"的说法。对于一般语言来说,组合轴是指语言中词所具有的不同位置在水平方向上共同组成了句子的意思,聚合轴则是指每一个词都必须根据意义相关的一组词来确定自身。按照麦茨的说法,电影语言中的组合是指镜头与镜头有序的连接:"同一空间的几个局部视点镜头首尾相接地连接在一起,这是位置轴/话语轴(即一个组合段)上的连接,因为是它构成了这个片段。"②而聚合则是镜头与镜头平行并列的连接:"语言学之间的关系聚合可以包括以一个单一的语义为中心在各种不同的距离上分布的'单元'(如在'温暖的/热的/沸腾的'中,或如一般的对位同义词现象)之间的关系,而且同样包括那些因为语义相反而被组合在一起的术语('热的/冷的',以及所有的反义词);在两者的任何一种情况下我们都可以说,语言为我们出了一道具有两个选项的单选题——这就是聚合的定义。"③从麦茨的叙述中我们可以发现他对语言学的迷恋,因为将组合与聚合的概念移用到电影的创意最初便是来自语言学家雅柯布逊④。这一迷恋虽使麦茨的理论不能完美地与电影本身契合,却也使他看到了电影影像叙事与一般语言相类似的地方,因此我们能够在麦茨的基础上吸收他的所长。通过对麦茨的研究我们发现,所有的电影语言都能够被组合与聚合这两种结构形式囊括⑤,因此我们有理由认为,这是电影语言系统的基本结构方式⑥。

由于语言学和电影符号学在用词上过于学术化,因此我把"组合"与"聚合"置

① 参见[瑞士]费尔迪南·德·索绪尔:《普通语言学教程》,高名凯译,商务印书馆1980年版,第六章。
② [法]克里斯蒂安·麦茨:《想象的能指:精神分析与电影》,王志敏、赵斌译,北京大学出版社2021年版,第245页。
③ 同上书,第239页。
④ 参见德勒兹的说法:"雅各布逊指出电影史更像是换喻,因为它基本上运用并列法和邻接法……"[法]吉尔·德勒兹:《电影2:时间-影像》,谢强、蔡若明、马月译,湖南美术出版社2004年版,第252页。
⑤ 参见[法]克里斯蒂安·麦茨:《电影语言:电影符号学导论》,刘森尧译,台湾远流出版事业股份有限公司1996年版。
⑥ 具体论证可参见拙文:《试析麦茨的电影语言系统》,《艺术百家》2009年第3期。

换成了更为通俗的"序列"和"并列",使人一望而知这两个词所表示的意义。序列和并列是两个大类的划分,这两个大类中还能分出不同的小类,在并列下面有"组合"与"非组合"的并列,在序列下面有"匹配""动接动""方向""轴线"等不同的形式,所有这些规则构成了一个视听语言语法的系统,这个系统基本上能够描述所有的视听语言语法现象。换句话说,只要掌握了这些规则,也就可以成为一名能够使用视听语言进行叙事的专业工作者了。因此,学习视听语言的语法,也就是剪辑的基本理论,是职业的影视导演、摄影摄像师、影视剪辑师必不可少的课程。

要成为一名合格的专业人士,在学习的时候有几个方面的问题必须加以注意。

第一,剪辑的规则尽管简单,切不可掉以轻心。越是简单的东西,它的变化往往就越复杂。比如围棋,你要学会下围棋,即掌握对弈的所有规则,大概不会超过一个小时。但是你要成为一个出色的棋手,了解在规则许可范围内所有的变化和规律,或者仅是了解一般的定式,那就不是几个小时或几天能解决的问题了。剪辑也有类似的地方,它的游戏规则并不复杂,但是变化较多,甚至在一定的条件下,规律和规律之间还能互换;新的语法和用法也在不断产生之中。要成为一个能够熟练掌握传统剪辑方法并能够适应新的视听语言方法的高手,不下功夫是不行的。

第二,剪辑课程的学习需要动脑筋,不能死记硬背。因为尽管在这本书中罗列了许多规则和范例,但是依然不可能将视听语言中所有的现象一网打尽,理论的学习只是掌握基本的原理,只有在碰到实际情况的时候能够变通,能够活用基本理论,才能有所创造。另外,剪辑理论中的许多规定和原则彼此之间往往能够相通,只有对基本的原理和理论知识进行综合思考,才能够做到举一反三,取得良好的学习效果。

第三,剪辑可以被理解为一门技术。当然,它也有自己的美学和理论。但是,作为一个初学者来说,首要的任务是掌握技术。不懂技术的人对于理论的理解往往也只能是表面的和肤浅的,只有掌握了技术才能同理论相辅相成。掌握技术没有别的诀窍,只能是通过实践。最好是将本书每一个章节的内容都拿来做一个练习。如果做不到,至少要将重点的部分、涉及原则的部分实际地操作和演练一下。只听不练或只读不练是不行的,对于初学者来说尤其是这样。这是学好剪辑这门课程必不可少的重要环节。

另外,本书的第七单元提出了一些与一般剪辑规则相违背的现象,并试图对这些现象进行阐释。这个话题对于初学者来说也许过于艰深,却是影视剪辑中实际存在的、迄今尚未被充分讨论过的问题。有经验的剪辑师和理论研究工作者都能够在实践中发现诸如此类的问题,希望我在这一部分的讨论能够引起专业人士的

关注,并将这一讨论引向深处。

纪录片剪辑的方法与故事片并无实质上的差异,而仅在于使用序列方法和并列方法时的侧重不同。当然,因此也会产生出一些不同的规定性、不同的标准,这些问题在第八单元都已经有所提及,如果能够很好地消化前面有关影视剪辑部分的理论,那么对于理解纪录片剪辑的讨论应该是不困难的。这一部分的主要内容曾在我的《纪录片研究》一书以及相关论文中发表[1]。

[1] 参见聂欣如:《纪录片研究》,复旦大学出版社2010年版。

第一单元 理 论

第一章

剪辑的由来

1993年春季的一天,我怀着忐忑不安的心情踏进了德国著名的科隆媒介艺术学院,那里的电影电视系正在进行入学考试的复试。一位老师给了我一台一次成像的照相机和二十张未使用过的底片,这是我第一次使用这样的照相机,要求是在两个小时之内,用这二十张照片讲述一个故事。除了故事的标题可以使用文字以外,不能再使用解说的文字。我的手开始颤抖,只能按二十次快门,按一次就少一次,没有可能重来。于是我绞尽脑汁地盘算,第一张应该是什么画面,第二张是什么画面……怎样才能使别人一看就明白我要说的故事。

专业学校里要考的就是看你会不会用画面讲故事。我必须寻找一个能够用画面表现的故事,那个时代几乎还没有手机,如果有的话,也就是在电影里看到的那种黑帮老大使用的如同砖头大小的电话,求助的念头压根就不可能产生。我只能匆匆地在学校附近的街道上转悠,企盼着能让我发现一个可供拍摄的故事。每看到一栋房子,一个院落,就盼望着从窗口掉下一个人,这种可能性当然太小,不过,哪怕扔出一个花瓶来也好;每看到一辆开过的汽车,就诅咒它立刻出车祸……这种恶劣的心态保持了将近一个小时,当我看到一个建筑工地的时候,突然觉得有戏了!这个建筑工地已经停工很久,所有的施工机械都停在一边,因为在开挖基础的时候,挖到了埋在地下的古建筑,这天一群考古的人正在那里工作。

我的故事就从这个工地开始。第一个画面要拍那些施工用的挖土机、翻斗车,那些考古的人在后景上,看上去就像是建筑工人。然后,一步一步靠近,全景,中景,近景,这时看照片人们会提出疑问:"建筑工人"怎么拿着小刷子在地上刷?好!有悬念了……

在此,每一个单幅画面都传递出一种信息,尽管这些信息之间并没有必然的联系。比如挖土的机械和考古的人们,他们既不是一起来到这里的,相互之间也不存在任何因果关系;那些机械完全可以被运走,一点也不会影响考古工作的进行,它

们在那里可以说纯属偶然;但是,一旦将这些画面按照一定的顺序放在一起,画面之间便仿佛产生了一种魔力,将它们紧紧地联系在一起。当你看到一个画面的时候,如果这个画面提供的信息能够吸引你,你便会对第二个画面产生一种期待。比如,画面上的人物集中在后景上,你就很自然地想知道,他们在那里干什么?这就是剪辑这门技术得以产生的最根本的基础——人(也就是观众)在画面和画面之间有一种寻找联系和逻辑关系的能力,这种能力可能是先天的,也可能是后天在生活中培养出来的,但无论如何,当人们开始被电影吸引的时候,他已经具备了这样的能力。凭借这种能力,人们创造了一种画面连接的艺术,这就是剪辑。

第一节 剪辑的出现

1902年,美国人鲍特在他的电影《一个美国消防队员的生活》中首先进行了剪辑的尝试。影片先表现了房子外面救火的状况:云梯架到了窗口,几条水柱也喷向那个窗口。房间里的情况怎么样?里面的人还有救吗?这是观众想知道的。下一个镜头正如观众所愿,通过叠化进入了房间,果然,房间里的情况不容乐观,一名妇女在浓烟中奔突,终于被熏倒在房间里。这时,消防队员赶到了,他把那名妇女扛在肩上,从窗口爬了出去……(图1-1)要是在今天的电影中,这样的剪接肯定不需要叠化,直接切进室内就可以了,但是在1902年可不那么容易,那是人们第一次试图将两个完全不同的画面连接在一起。在这之前,人们的做法是如同戏剧那样,一场戏一场戏地来表现,谁也没想过可以在一场戏的中间断开,插上一个完全不同的画面。能够想到这一点的人一定是被逼得走投无路了,才会想到这么一个极具"破坏性"的方法。

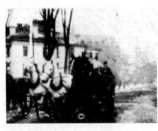

01　　　　　　　　　　02　　　　　　　　　　03

图1-1　电影《一个美国消防队员的生活》中的三个镜头(可以看出是三个不同的场景)

这里说"第一"和"首先"并不是很准确。因为在一年多前（1900—1901年），有一部英国电影《中国教会被袭记》已经把不同的场景交互放在一起。这部影片的制作者叫威廉孙。有文献记载："在连续展示战斗和援兵到达的情景中，威廉孙使用了一种在舞台上不可能使用的方法，从而发明了一个重要的电影表现方法，即把同时发生在两处的剧情彼此交替出现。"①这也就是我们常说的平行蒙太奇。有点像中国古代说书人所说的：花开两朵，各表一枝……这是在电影的叙事中迟早都会碰到的事情，当人们需要表现同一时间发生在不同地点的事件时，在一个线性的序列上不得不按照一定的秩序排列，但是他必须让观众清楚地知道，影片上所表现的事件发生在两个不同的地点。于是，两个不同的场景被放在了一起。尽管这里使用的剪辑并没有在两个镜头之间创造直接的呈递或因果关系，但毕竟是将两个完全不同的场景按照一定的意义进行了组合。威廉孙的目的尽管同鲍特的完全不一样，但是在形式上终究还是将两个不同场景的画面放在了一起。

1901年，另一位英国人斯密士拍摄了一部名为《一只老鼠》的影片，其中使用了在当时看来十分特别的技术。萨杜尔认为，"这种技术就是现代意义的蒙太奇，也就是特写镜头与全景的交替出现，而中间没有任何说明来为这种视点的骤然改变寻找理由"②。斯密士的这种做法已经同大洋彼岸鲍特的方法完全一样了。这位英国人所做的也许只是不得已的事情，因为按照一般人正常的视点是不可能把老鼠看得很清楚的。要看清楚必须在距离上迫近，于是便有了不同景别上的连接。这也正是鲍特在他的影片中所考虑的——当人们看不清或者看不到，但是又希望看到某些东西的时候，不必顾虑画面自身的连贯性，也不必害怕吓着了他们，给他们看就是了。正是这种"粗鲁"而又不"斯文"的"野蛮"操作，为电影创造出了一种全新的艺术效果。

不仅是威廉孙和斯密士，1902年梅里爱的著名影片《月球旅行记》也使用了同样的方法，他是用剪接的画面表现从地球射出的炮弹击中了月球。法国电影史学家萨杜尔评价说："这一瞬间是影片中最好的部分。在梅里爱的作品中，这是唯一的一次表现了近代蒙太奇的技术。"③

在20世纪的最初几年，人们不约而同地开始尝试，将拍摄下来的完整胶片剪断之后再按照一定的意义重新连接。尽管这种做法在当时还显得勉强和被动，甚

① ［法］乔治·萨杜尔：《电影通史：电影的先驱者（1897—1909）》（第二卷），唐祖培等译，中国电影出版社1982年版，第142页。
② 同上书，第136页。
③ 同上书，第177页。

至迫不得已,但对电影来说,这无疑是一个良好的开端。

第二节 早期的大师和流派

对于发明电影的卢米埃尔兄弟和大西洋彼岸的爱迪生来说,电影只是一种高科技的"玩意",一种吸引人们眼球的"杂耍"。但不管怎么说,由于在 20 世纪的头两年中,许多人不约而同地在电影中使用了剪接的技术,使在当时被当成街头杂耍的电影向着一门具有自己的语言的艺术大大靠近了一步,电影剪辑也作为一门独立的艺术呼之欲出。我们今天所认定的美国人鲍特发明了电影剪辑,大概是因为欧洲的电影先驱者使用这一手段出于偶然的因素居多,他们在主观上并没有一种创造艺术语言的主动意识;或者是后世的电影史论家没有找到足够的证据(当时的影片很难保存至今),因此首创电影剪辑的桂冠落在了鲍特的头上(他的电影《一个美国消防队员的生活》完整保存至今)。不过,他也确实当之无愧,不久之后他又拍出了电影史上著名的影片《火车大劫案》,并一发不可收拾,拍了一连串各式各样的火车、银行劫案,如《耶格银行被劫案》(1904)、《银行大劫案》(1904)、《火车小劫案》(1905),等等,"西部电影"由此而起。但是,说鲍特在剪接技巧,或者说电影语言的使用上有了多少主动性,还是一件不太能确定的事。不过,从鲍特开始,电影开始尝试一种连贯的叙事,即通过剪辑来讲述故事。这样一种讲述故事的能力,在鲍特的时代并没有太大的进步,影像的"吸引力""杂耍性"还在发挥作用。电影史上所记录的下一个推进剪辑技巧进步的大师是鲍特的同乡人格里菲斯。那已经是鲍特拍摄《一个美国消防队员的生活》十多年之后的事情了。

格里菲斯不仅在场景的分切技术上登峰造极(他的影片《党同伐异》同时叙述了四个不同的故事),在两个画面的连接上也开始突破那种仅仅以提供期待信息为目的的剪接方式,向观众提供了极富戏剧性和视觉刺激的剪接。如在他的影片《党同伐异》(1916)中的古代巴比伦故事,其中有一个情节讲述了进攻者攻上高高的城墙,将守卫的士兵从城墙上扔下,士兵从城楼坠落,摔死在地上。如图 1-2 所示,在 01 镜头的大全景中我们看到了士兵被推落,从画面的下方出画,然后又看到了 02 镜头城墙脚下的小全景,士兵从画面的上方跌入画内,躺在地上不动了。这两个镜头的连接,将现实中不可能出现的情况,如一个人在摄影机前摔死这样的画面,通过剪接的技巧呈现在观众面前。又或者说,它们将现实中可能发生的,却不可能被大部分人看到的场面逼真地模拟了出来,通过画面的拼接创造了一种再现

真实的艺术。在过去,在第一个镜头之后,可能会使用字幕告诉观众,某人坠楼而死,然后接上已经死在地上的士兵。这种"告知"的方法只能使观众在理智上知道事情的后果。而格里菲斯的做法则是在视觉上强烈刺激观众,因为他们在银幕上亲眼目睹了一个人的"死亡"。用赖兹和米勒的话来说就是:"在过去很难记录下来的场景,现在就能通过易于演出的镜头组接得到解决:大战的场面,骇人的故事,惊险的追逐——如今通过适当的剪辑手段就能——呈现在观众面前。"①电影的这种效果,与在其之前诞生的其他传统艺术如绘画、雕塑、戏剧等相比,是令人震惊的。人们几乎不能相信自己的眼睛也能被"欺骗",以至于艺术理论家本雅明将其形容为"爆炸"性的②。电影甚至改变了人们对于"艺术"的观念。电影艺术不再是过去那种需要人们有一定教养才

01

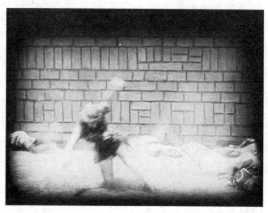

02

图 1-2 《党同伐异》中的两个镜头

能欣赏的艺术,不再是那种需要观众高度集中注意力才能欣赏的艺术。电影不再如同其他艺术那样温文尔雅,电影"夺"人耳目。

① [英]卡雷尔·赖兹、盖文·米勒:《电影剪辑技巧》,方国伟、郭建中、黄海译,中国电影出版社1982年版,第15页。
② 本雅明说:"电影通过根据其脚本的特写拍摄,通过对我们所熟悉道具中隐匿细节的强调,通过摄影机的出色引导对乏味环境的探索,一方面增加了对主宰我们生活的必然发展的洞察,另一方面给我们保证了一个巨大的、料想不到的活动余地!我们的小酒馆和都市街道,我们的办公室和配备家具的卧室,我们的铁路车站和工厂企业,看来完全囚禁了我们。电影深入到了这个桎梏世界中,并用 1/10 秒的甘油炸药炸毁了这个牢笼般的世界……"[德]本雅明:《机械复制时代的艺术作品》,王才勇译,中国城市出版社2001年版,第119页。

此外，在地球的另一半，十月革命后的俄国人在探索一条画面和画面之间产生新信息的道路，和美国人的做法完全不同。苏联人在这方面最出名的可能要数库里肖夫的实验了。库里肖夫的做法是将一个面无表情的演员肖像同各种不同的物件组合在一起，如一个孩子、一盘食物、一个棺材等，然后问观看这些画面的观众看到了什么，于是他得到了这样的回答：看到了一个慈祥的父亲、一个饥肠辘辘的男子、一个悲哀的丈夫，等等。两个毫不相干的事物在观众的头脑中唤起了相关的联系。他因而得到了这样的结论：两个不同的画面连接可能得到超过这两个画面所提供的信息。人们常用这样一个公式来表达库里肖夫试验的意义：$1+1\neq 2$（也有人说$1+1=3$）。这使普多夫金重新考虑剪接对于电影的意义，并得出了这样的结论："如果我们研究一下电影导演的工作，就可以看到那些活动的原始素材，只不过是记录在赛璐珞片上从不同视点所拍摄的行动的各个动作。表现在银幕上的行动镜头的形象，是在这些片子上创造出来的。因此，电影导演的材料不是在真正的空间和时间中发生的真实的过程，而是把这些过程记录下来的赛璐珞片子。这个赛璐珞片是完全根据导演的意图进行剪辑的。"①

按照这一逻辑，普多夫金在他的影片中不再拘泥于现实，而是按照自己的想法编织情绪的段落，在人物心情愉快的时候大胆地插入毫不相干的镜头（图1-3）。对此，他说道："……《母亲》中，我企图不采用演员的心理表现来影响观众，而是通过剪辑手段进行有适应力的综合。儿子在狱中坐着，忽然，有人偷偷地递给他一张条子，说下一天就要释放他了。问题是怎样使用电影手法来表现他那欣喜的感情。如果只拍出一个满面笑容的脸，就会显得平淡无味。因此就先拍了他双手的激动，然后拍他的下半个面部，嘴角的笑痕。我还插入了其他几个空镜头——春水洋溢，奔流直下的溪涧，水面闪烁着阳光，乡间池上拂翼拍水浴身的小鸟，最后是个笑逐颜开的孩子。通过这些镜头的组接，这个囚犯喜悦的表现就形成了。"②

普多夫金将自己的方法称为"结构蒙太奇"。爱森斯坦的方法尽管与普多夫金有区别，但仍然属于同一范畴。他所强调的不是两个镜头之间的情绪，而是象征的意义。他曾扬言，要用这种剪辑的方式来制作一部关于马克思名著《资本论》的影片。尽管这样的说法使人觉得不现实，但是他在自己影片中所表现出来的画面组接之间的能量确实让人感到震惊。在影片《战舰波将金号》（1925）中，他居然能让

① 转引自[英]卡雷尔·赖兹、盖文·米勒：《电影剪辑技巧》，方国伟、郭建中、黄海译，中国电影出版社1982年版，第19页。

② 同上书，第24页。可能是翻译的原因，文中的描述与我找到的影片略有出入。

第一章 剪辑的由来

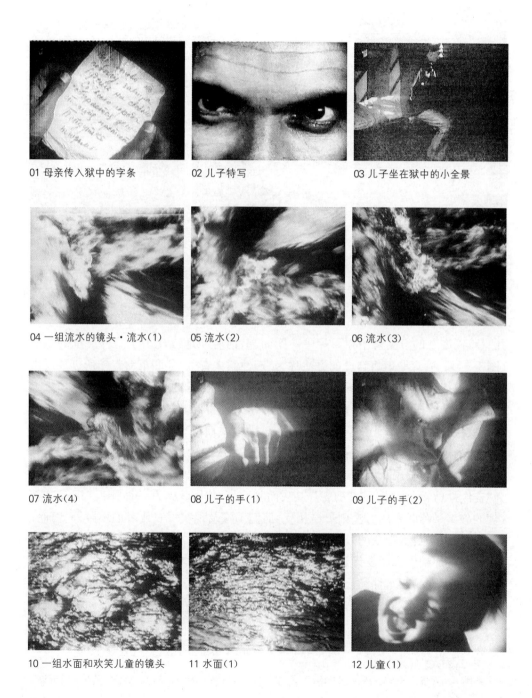

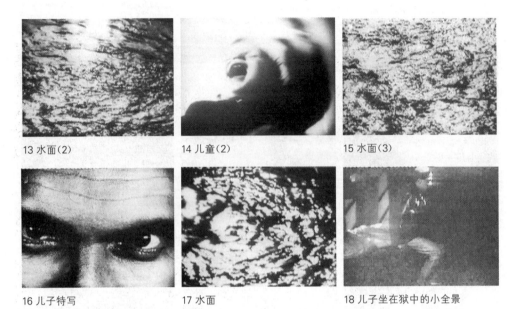

图1-3 《母亲》中具有表现意味的镜头连接

几只不同姿态的石头狮子在影片中一跃而起,活脱脱地表现出了一种反抗的意志(图1-4)。爱森斯坦将自己的方法称为"理性蒙太奇"。苏联革命青年所创建的电影艺术剪接样式与美国人有根本的不同,美国人的方法是将现实中不可能被人们记录下来的状况,通过剪接模拟出来,从而给人一种逼真的现实主义震慑,尽管这种现实主义可能是非常戏剧化的。这样一种方式使得剪辑的本身变得"透明",变得不引人注目,因此有人说:"好莱坞电影试图寻求一种透明感,诸如'隐性的'剪辑策略等,以不吸引观众注意的方式为电影叙事服务。"[1]也有人把美国人的方法称为"连续性剪辑"或"连贯性剪辑"[2],从而契合了使电影成为一种让人"沉浸""沉迷"的叙事。苏联人的方法则恰恰相反,他们不顾及现实——或者说不顾及如何完美地呈现现实对于观众的效果,而是努力要将自己的想法、情绪通过画面的剪接表现出来,将那种作者所要倾诉的意义表现出来。剪辑自身因此而凸显,从而显示出一种明白无误的艺术性品质,或多或少带有"间离""距离"的意味。这种不同也可能与社会制度的不同相关。资本主义关心的是经济上的效益,因此如何赢得观众

[1] [澳]理查德·麦特白:《好莱坞电影:1891年以来的美国电影工业发展史》,吴菁、何建平、刘辉译,华夏出版社2005年版,第429页。
[2] [美]肯·丹西格:《电影与视频剪辑技术:历史、理论与实践》(第5版),吴文汐、何睿译,清华大学出版社2012年版,第3页。

往往成为最主要的目的;而在十月革命后的俄国,艺术家的理想主义似乎受到了鼓励,从而使他们更容易倾向于宣传和表现。20世纪10—20年代在地球两边所出现的电影剪辑的不同风格,其区别是根本性的。我们分别将其称为"叙事"(再现)的和"表现"的,在以后的课程中我们经常要提到这两个概念。

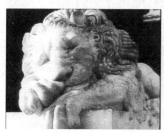

01　　　　　　　　　　02　　　　　　　　　　03

图1-4　《战舰波将金号》中著名的插入镜头

第三节　剪辑产生的依据

通过对于早期剪辑历史的回顾,我们知道了剪辑是一种画面组合的方式,为了达到不同的目的和要求,不同的人发明了不同的剪接方法和画面组合的规则。这看起来像一种电影艺术家的艺术活动,似乎仅同艺术家的个人气质相关。这种看法显然是不完全的。巴拉兹指出,蒙太奇同观众的理解活动密不可分。他说:

> 蒙太奇是可见的联想。观众都早就猜到,在他们面前一掠而过的一系列画面一定含有一个预定的目的和意义,就因为这个原因,蒙太奇才能使各个独立的镜头充分表露它们的全部含义。观众意识到,并且相信他们正在观看一部具有一定剧作目的和意图的作品,而不是在观看若干随便拼凑起来的画面,这种意识和这种信心是看电影时的一个心理上的必要条件。我们无论看哪一部影片,总是抱着一种期望、推测和探求其含义的态度。
>
> 这是观众的一个基本的和不可抗拒的理性上的要求,即使所看的影片,由于某种原因,居然真是一系列随便拼凑起来的画面,他们也还会抱着这种要求的。探求含义是人类思想意识的一个基本职能,让观众完全不动脑筋地接受一些毫无意义的纯属偶然的现象,是办不到的。我们的联想机构和我们的想

象总要驱使我们去赋予这类毫无疑义的杂拌以某种意义,即使在游戏的时候也不例外。①

专门研究电影语言的电影理论家麦茨对巴拉兹的意见表示了赞同,他说:"正是库勒雪夫(库里肖夫——笔者注)的著名实验所宣称的,电影导演们显然了解这个,并且认定此一'连贯'即是他们的工具,以他们的意志为依归去加以组合操作。可是从一开始控制他们的手的,却是观众,或者说是某样具有一种执拗惯性的心灵结构。"②俄国的形式主义理论家梯尼亚诺夫在谈到电影时也说:"电影中的可见世界,并不是本来的世界,而是意义互相关联的世界。"③这样,我们对剪辑的认识就更进了一步,剪辑不仅仅是电影艺术家手中的艺术,同时也是观众的期待和要求。是观众和电影艺术家共同造就了剪辑这门艺术。

在剪辑的艺术被创造出来的那些岁月中,许多人都认为蒙太奇是电影艺术唯一的属性,特别是普多夫金和爱森斯坦,他们为此写下了许多的文字,试图从理论上证明这一点。今天,我们对此已经有了比较充分的认识,蒙太奇是电影艺术的重要组成部分,但不是电影艺术的全部。从电影发展的历史来看,意大利的新现实主义、法国的新浪潮、德国的新电影都在某种程度上排斥剪辑,强调长镜头、强调景深画面所带来的现实意义(其实在更多的情况下是戏剧性),并由此而诞生了相关的理论,我们比较熟悉的有巴赞、克拉考尔等人,他们的著作强调了影像而不是剪辑的重要性。那么,是不是可以说,强调影像则必然排斥剪辑?显然不是。电影语言是艺术语言的一种,它同其他的艺术语言有许多相似之处,没有一种艺术语言可以用某一个特点完全概括。如音乐,它的旋律和调性以及与之相匹配的极其复杂的和声系统并不能囊括关于音乐的一切,与之无关的音色也在起着重要的作用;如绘画,所有有关造型、色彩的理论,也不能将中国画的皴法、西画的笔触、厚画法、薄画法等"一网打尽";如戏剧和舞蹈,演员的表演和肢体的语言肯定是第一位的,但也不能因此而忽略舞美灯光的功能和作用等。就拿我们的会话语言来说,语法固然重要,但词语本身似乎比语法还要复杂。如果可以比喻的话,电影的剪辑就像一种语言的语法,而影像则相当于语言中所使用的词。因此,"剪辑"同"影像"应该是相

① [匈牙利]贝拉·巴拉兹:《电影美学》,何力译,中国电影出版社1958年版,第79—80页。
② [法]克里斯蒂安·麦茨:《电影语言:电影符号学导论》,刘森尧译,台湾远流出版事业股份有限公司1996年版,第66页。
③ [俄]尤里·梯尼亚诺夫:《论电影的原理》,载于[俄]维克托·什克洛夫斯基等:《俄国形式主义文论选》,方珊等译,生活·读书·新知三联书店1989年版,第62页。

辅相成的,电影艺术,或者说电影语言主要也是由这两个方面共同构成的。任何一种强调其中某一个因素的做法都不够全面。

不过,在我们的这门课程中,将只涉及剪辑,而不涉及与剪辑无关的其他方面。

本章提要

1. 一般认为,电影剪辑起源于1902年鲍特的影片《一个美国消防队员的生活》。

2. 在20世纪的10—20年代,出现了以美国格里菲斯为代表的和以苏联爱森斯坦、普多夫金为代表的两个不同的剪辑流派。

3. 剪辑艺术之所以能够产生是因为符合了观众潜在的心理需求。

4. 剪辑并不是构成电影艺术的唯一因素。

第二章

剪辑的概念和范围

这一章讲述的主要是理论。许多善于操作线性和非线性编辑设备的人一听到理论就头痛,他们会说:"瞧,我们不懂理论,不也做得好好的。"其实未必,他们很容易同导演在剪辑的具体问题上发生矛盾。国内某些电影,特别是电视剧,在拍摄的时候剪辑师往往不在现场,拍摄完成后毛病多多。这里面可能有导演的错误,他在拍摄时没有注意剪辑的要求而漏拍了必要的角度和景别,或过早叫停以致缺失了必要的可以斟酌剪接点的空间。但是,这在许多时候并不一定就是无可挽回的错误,因为剪辑本身可以有许多变通,并非机械的连接。但是如果剪辑者不懂得原理,不善于灵活运用规则,他就无法变通,规律对于他来说只是不可变更的教条。严格地说,这样的剪辑者是不能称为剪辑师的,而只是设备和程序的操作员。一个称职的剪辑师不仅需要知道剪接的方法,还需要知道为什么可以这样剪。要知道为什么,就不能不涉及理论。

第一节 剪辑的概念

剪辑在英语中是编辑(editing)之意;在德语中是裁剪(schnitt)之意;在法语中是组合,即"蒙太奇"(montage)。在电影艺术诞生之前,蒙太奇是一个用于建筑的词,用砖砌墙就是蒙太奇,后来才将其用于电影。中文翻译得很好,是一个将动词名词化的例子。"剪辑"可以理解为剪而辑之,可以像德语那样直接同"切断"胶片发生联想,同时也保留了英文和法文中"整合""编辑"的意思。现在,汉语中的"剪接"和"剪辑"一般通用,"剪接"多见于口语和一般性的叙述中,"剪辑"则多用于书面语和学术讨论之中。字面上"剪辑"似乎在意义上更完整一些,不仅有"剪",而且还有"辑"。而"剪接"则更通俗,当人们不讨论理论问题时,这个称呼似乎更直

接——"剪断、接上"。当人们在汉语中使用外来语词"蒙太奇"的时候,更多是指剪辑中那些具有特殊效果的手段,如平行蒙太奇、结构蒙太奇、理性蒙太奇等,同"剪辑"的关系反而疏远了。

在数码的非线性编辑系统中,已不存在物理的"剪断"和"接上"。但是在电影中,将胶片进行"剪"和"接"的行为已经有了百年的历史,并且至今仍在一个相当大的范围内使用。所以人们在设计非线性编辑系统时,还是在视觉上保持了"剪接"的外在形式。目前,我们还可以心安理得地使用"剪接"这个词。其实,从电视发明以来,模拟信号的编辑早已不是"剪"和"接"的关系,但这一点丝毫也没有影响人们对于"剪接"这个词的使用,也许它还能维持一百年。这就够了,我们不关心以后的人们怎样称呼"剪接"或"剪辑"。

什么是剪辑呢?准确的描述应该是:**剪辑是一种主要用于图像连接的手段,它将模拟或虚构的时空关系以一般人可以接受的方式组合,以达到叙事、抒情以及表现的目的。**

下面,我们从四个方面来对剪辑的概念进行讨论。

一、剪辑概念强调"图像连接",而不是音响和音乐

在剪辑诞生的那个年代电影还是默片,最初的电影艺术家在考虑剪辑的时候并没有将声音的因素考虑在内。我们今天所认可的对剪辑艺术作出贡献的人们,如鲍特、格里菲斯、库里肖夫、普多夫金、爱森斯坦、罗特曼等人,无一不是从默片中成长起来的。当然,这并不是必然的,因为有声电影发明之后,人们自然而然会考虑声音的因素。但是人们在实践中发现,音乐和有声语言,还有音响的介入,往往会以其自身所固有的声波振荡的物理连贯性取代画面的逻辑连贯性,画面很容易成为音乐或音响的附属品。换句话说,在音乐和音响存在的情况下,观众对视觉连续性的要求会降低。这也就意味着剪辑的原则在有声的情况下不再起作用,或者不再起主要的作用。这是因为声音所具有的物理连续性对于观众知觉的冲击,要远远超过依靠观众自身逻辑推理和联想建立起来的画面的因果连续性,由于物理连续性的存在,人们会自动放弃建立心理逻辑联系的尝试。索绪尔从语言的角度也证明了这一点,他说:"视觉的能指可以在几个向度上同时并发,而听觉的能指却只有时间上的一条线;它的要素相继出现,构成一个链条。"[①]如果观看 MTV,这样的感觉会非常强烈,在音乐的作用下,几乎任何形式的画面都可以连接在一起,而

① [瑞士]费尔迪南・德・索绪尔:《普通语言学教程》,高名凯译,商务印书馆 1980 年版,第 106 页。

观众却不会感觉到任何的不适，他们不必去顾及任何画面之间的匹配，也就是画面与画面之间因果关系的呈递。换句话说，也就是不用顾及我们所谓的剪辑的规律。至少，有相当一批 MTV 是完全不顾及画面之间的联系的。因此，制作 MTV 可以成为许多没有受过专业剪辑训练的业余爱好者的兴趣所在。这就是画外的音乐所起的作用。对于初学剪辑的人来说，应该注意避免在练习剪接的片段中加入音乐，因为这会削弱学习者对于画面连接的敏感性。

在我们所看到的影片中，凡是将音乐作为较为主要的手段使用时，影片剪辑的风格往往会从叙事——也就是对事物的再现——向表现转移，往往会将节奏，而不是事件的因果作为剪辑的依据和原则。我们在歌舞片中能够找到大量诸如此类的例子。当然，在歌舞影片的叙事中，表现节奏本是这一电影类型的特点。日本导演北野武在他的影片中干脆拿电影音乐的这一特点来开玩笑，在他的影片《座头市》(2003)中，一当音乐出现，田地里劳作的人们、正在盖房的人们，干脆按照音乐的节奏工作，造成了一种假定的喜剧效果。当然，并不是所有的电影都喜欢喜剧效果，但是在音乐的片段中，影片或多或少都会脱离叙事，常见的情况是使用并列镜头，以使剧情"暗合"音乐，而不是像北野武那样"赤裸裸"。这些影片中的音乐片段还需要一个叙事的外表，但骨子里已经是按照音乐的节拍在行事了。如影片《爱情的故事》(1994)，当男主人公出门寻找负气出走的妻子时，音乐中便是一组并列的镜头，表现男主人公一处一处寻找。在影片《我是山姆》(2001)中也是同样，小女孩在音乐中一次一次回到弱智的父亲的住地，她父亲一次一次将她送回收养她的人家。这些画面看上去是一种省略的叙事，但是在镜头与镜头的连接上已经不再考虑"上下文"的连贯，而只注意镜头罗列之后所表现出来的"音乐性"，这种做法同一般剪辑所要求的叙事是完全不同的。关于并列镜头，我们后面还要仔细讨论，这里不再展开。

音乐能够"为剪辑提供一种连续的意义"[①]，并不是一个新的发现，早在 1949 年，A. 柯普兰便指出了这一点。林格伦在自己的著作中也指出："在默片时代，电影在格里菲斯、普多夫金和爱森斯坦这三个大师手中，的确比那时以来的绝大多数影片更接近于成为一个独立的艺术形式。即使增加音响以后，电影主要还是视觉的艺术，今天电影制作者在技巧方面应当专心致力的问题是如何发现能够把默片

① 转引自[美]杰夫·史密斯：《听不见的旋律？论精神分析电影音乐理论》，载于[美]大卫·鲍德韦尔、诺埃尔·卡罗尔：《后理论：重建电影研究》，麦永雄、柏敬泽等译，中国社会科学出版社 2000 年版，第 320 页。

的最好的元素与音响的特点结合起来的风格。"[①]由此可见,声音由于自身的物理连续属性,非但没有对影像的组合连接起到积极的作用,反而可以让影像"躺平"。这便是剪辑主要依靠"图像组合"的原因。

二、剪辑概念强调"模拟或虚构的时空关系"

这是鲍特、格里菲斯、库里肖夫、爱森斯坦和普多夫金等各种不同风格的蒙太奇得以成立的根本原因,或者也可以说是剪辑艺术得以成立的前提条件。如果剪辑不能按照作者的想象或假设处理素材的话,剪辑就不可能呈现出不同的风格,剪辑也不可能创造出不同的效果,其本身也就不能成为一门艺术。艺术处理对象的过程,就是一个将对象人为化的过程,或者也可以说是假定化的过程。这一点在许多有关电影美学的书中都有提及。

库里肖夫曾经针对蒙太奇的空间关系进行过试验,试验是这样的:第一个镜头是一个人从克里姆林宫走出穿过红场,下一个镜头他走入美国的白宫。对熟悉两地的人来说,这是一个荒谬的连接,因为这两个地方相距实在太远,银幕上表现的事情根本没有可能发生。但是对于两地都不熟悉的人来说,这样的事情完全有可能发生。在他们看来,只不过是一个人从一个建筑走入了另一个建筑,这两个建筑靠得很近。这说明通过剪辑组合的时空关系是一种艺术的时空关系,而并不是真实的时空关系。巴赞对此说道:"库里肖夫的蒙太奇、爱森斯坦或阿贝尔·冈斯的蒙太奇都不是展现事件:它们都是暗示事件。无疑,他们的蒙太奇构成元素至少有大部分是从他们力求描述的现实中取得的。但影片的最终含义更多地取决于这些元素的组织安排,而不是取决于这些元素本身的客观内容。"[②]巴赞的意思是说通过蒙太奇可能改变客观事物的本身,但他并没有因此而贬低蒙太奇,而是在蒙太奇盛行的时代指出"场面调度"同样也是一种可能性。所谓的长镜头美学、纪实美学是后人将其理论强调到极致的一种做法。这些理论反对使用剪辑手段创造效果,这些理论片面地认为,电影提供给人们的应该至少是接近真实的而非梦幻的世界。今天的人们已经越来越清楚,一部电影真实与否、动人与否根本不取决于技巧本身,而是取决于作品的内容、取决于创作者——即那些使用技巧的人。

在格里菲斯拍摄的《一个国家的诞生》中有一组镜头,表现了军队在开拔之前

① [英]欧纳斯特·林格伦:《论电影艺术》,何力、李庄藩、刘芸译,中国电影出版社1979年版,第91页。
② [法]安德烈·巴赞:《电影是什么?》,崔君衍译,中国电影出版社1987年版,第66页。

的舞会，一个军官往室外看去：夜幕中的室外景，街道上都是同妇女话别的军人。影片之所以分切室内外两个不同的场景，有两种可能性：一是没有可能平衡室内外的光线或因为其他的技术原因，只能分别表现；二是当时的现场如同电影中的表现，只不过影片需要从正反两个方向进行拍摄，而摄影机只有一台，只能先拍一个镜头，然后再拍另一个镜头。如果是第一个原因（如果那些技术问题到今天还没有被克服的话），那么即便是在今天，这样的镜头也只能分切拍摄。两个镜头间的时空关系完全是虚拟的、想象的。但如果是第二种情况，分切的拍摄和使用长镜头的拍摄效果完全是一样的。分切只是对现实时空的一种模拟。在美国影片《纽约大劫案》（1995）中，有一场地铁车厢被恐怖分子爆炸，横扫过地铁站台的戏，如果使用一个长镜头拍摄，其效果肯定不如我们现在在影片中所看到的几十台摄影机同时拍摄后进行剪辑的效果，我们知道，这几十台摄影机是在同一个时刻拍下了爆炸的场面。即便是在强调纪实的纪录片中，也不排斥剪辑的使用。如直接电影的开山之作《初选》（1960），影片在表现竞选中的肯尼迪与群众时，便大量使用了正反打的对切镜头。因此，不论是模拟还是虚构的时空，长镜头还是分切，同影片真实与否并没有必然的关系。剪辑本身可以容纳两种完全不同的素材处理方式，作为一种手段它并不是专门为某一种美学思想服务的工具。从另一方面来看，作为剧情电影，其自身的假定性早已将影片中所有的元素进行了假定，即便是长镜头，镜头中出现的也是演员、场景，不会是其他的。因此，所谓的真实感，所谓纪实性，只不过是一种技术上时间和空间的连贯性，并不具有绝对的意义。对于分切的镜头来说，这种技术上的时空连续被破坏了，所以它便有了跨越时空进行虚构的可能，但这也并不意味着剪辑的镜头就必然地转换了时空，只不过经过剪辑的时空关系比连续的时空有了更多的可能性，它既可以模仿连续的时空，也可以直接导入想象的、虚构的时空。那种以时空连续突出纪实性的长镜头美学，是20世纪电影的一个突出的标志，这样的观念在今天似乎正在日趋弱化。那种认为可以凭借技术手段来区分真实与否的想法，是在人们尚不能完全驾驭技术手段时代的产物，一旦人们能够充分掌控技术，技术与美学的关系便不再紧密，不再互为依存。

在我国影片《我的父亲母亲》（1999）中，有一场女主人公等待男主人公送放学的孩子回家，刻意要与他相逢的戏（图2-1—图2-3），看上去是在同一时间同一环境中发生的事情，事实上却是在不同时间进行的拍摄（是否是同一地点不得而知），为了达到相对的双方双向逆光的视觉效果，导演不可能在同一时间进行拍摄，因为阳光只会从一个方向投射，不可能在同一时间造成双方的逆光效果。类似的表现我们还可以在美国电影《恋恋笔记本》（2004）中看到。

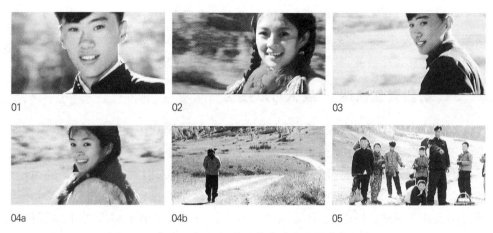

图2-1 《我的父亲母亲》中具有唯美意味的虚构时空(一)

分析：男女主人公迎面相遇，擦肩而过。从02和03镜头可以看到，阳光投射在男主人公的背面和女主人公的正面。05镜头是男主人公转身呼唤女主人公，他是正对着女主人公的背影，从04镜头我们可以看到，女主人公背面没有阳光，是正(侧)面受光。因此，男主人公应该是顺光，但在画面上却是逆光。

图2-2 《我的父亲母亲》中具有唯美意味的虚构时空(二)

分析：06镜头女主人公回头，与07镜头男主人公对视。两人之中至少应该有一人是顺光，太阳不可能同时出现在天空的两端，造成两个逆光的效果。

图2-3 《我的父亲母亲》中具有唯美意味的虚构时空(三)

分析：在09镜头中，当两个人同时出现在一个画面中时，我们看到女主人公是顺光，男主人公逆光。如果按照这样一种光照的状况，10镜头中女主人公转身离开的背影便应该是顺光，被阳光照亮，而不是画面中所表现出的逆光。

三、剪辑概念强调"一般人可以接受"

这是剪辑规律得以存在的最基本的规律，也是剪辑规律发展变化的依据。如戈达尔的"跳接"，在20世纪60年代曾是"惊天动地"的一件大事，几乎所有接触过那段电影史的人都会在各种不同的文章和书籍中看到人们对于这个问题的讨论。而在今天，跳接已是司空见惯。过去许多剪辑教程中所提到的从全景到特写必须通过中景作为过渡，今天也已不再是"必须"，甚至从大全景到特写都不需要任何"过渡"。方向和轴线的原则在过去都十分严谨，而在今天却有了许多变通和例外。这都是因为今天的观众对视听语言相当熟悉，所谓"约定俗成"，大家都知道了，就有了变通和省略的可能。就像我们说"购物"，绝不需要说清楚是去购买日常生活用品，不是去买电影票看电影或去泡吧。用语言学的话来说，就是大家享有了一个共同的语境。不过，在电影草创的年代，不要说共同的语境，就连基本的语言形态都尚未建立。一个水浪的镜头可以让观众跳上椅子、挽起裙子；一个冲镜头的火车或汽车画面能使观众唯恐避闪不及；一个中景的镜头会使观众觉得人物的下半身被切去而感到不舒服等。在这种情况下，任何剪接的手段都必须考虑观众能否承受，而不是语言的本身是否具有发展的潜力。大卫·波德维尔在他的书中说："广义来说，电影剪接须凭借观众对叙事脉络、类型惯例、人类行为图模，乃至电影制作和观影历史脉络的知识。"[①]

电影是一种完全依靠票房收入来维持制作费用和谋取利润的事业，在这一点上它既不同于美术也不同于音乐、戏剧，因为美术、音乐、戏剧都还曾有过被人顶礼膜拜的历史，被贵族豢养的历史，并且，这些传统的艺术大都不需要太多的投资，甚至一个人便能够"艺术"一把。但是电影不行（实验作品除外），它对观众的依赖比任何一种艺术都强。即便是大师级的人物，也不得不考虑观众的需求，而不能自行其是。

希区柯克在制作他的影片《精神病患者》(1960)的时候，曾经因为某些镜头的效果过于恐怖而不得不进行删改。这部影片被认为"有史无前例的暴力镜头"[②]，

① [美]大卫·波德维尔：《电影叙事：剧情片中的叙述活动》，李显立译，台湾远流出版事业股份有限公司1999年版，第245页。
② [英]彼得·沃森：《20世纪思想史》(下)，朱进东、陆月宏、胡发贵译，译文出版社2008年版，第572页。

有人写书描写过当时的情形:"在必要的时候,还要使用鲜血、谋杀、色情来帮忙,最好是'三管齐下'。希区柯克便在他的著名影片《精神病患者》的淋浴镜头中心满意足地使用了呼呼作响的刀和汩汩流淌的鲜血(在完成的影片中剪去了刀子完美地刺进人体模型的镜头)。"[1]为了迎合观众,希区柯克"三管齐下",为了不吓着观众,他做得还是比较克制的。尽管如此,这部影片在发行的当年立刻成为最出名的恐怖片(图2-4),成千上万的美国妇女不再敢单独在家里沐浴。但是在今天,我们再来看这部影片中惊世骇俗的恐怖镜头以及"三管齐下",恐怕没有人再会认为这是一部恐怖电影,"鲜血、谋杀、色情"的表现都太过含蓄。不论是01镜头中人物恐怖的惊叫,还是02镜头中挥刀杀人的凶手,作为一种语言效果的镜头,在岁月的侵蚀下,早已"锈迹斑斑"。在今天的影片中,刀子刺进人体、裸露的女性躯体、喷洒的鲜血等镜头早已稀松平常,而在1960年,已经发明了"刀刺人体"方法的希区柯克则不得不割舍和放弃,将这种方法留给后人使用。某种创新的电影语言的流行,归根结底不是有赖于艺术家的奇思妙想,而是有赖于观众的心理接受程度。

01　　　　　　　　　　　　02

图2-4　《精神病患者》中的恐怖镜头

一部电影剪辑艺术的发展史,在某种意义上就是观众对于视听语言的接受史。剪辑技术的进步,旧有模式的突破,新的语言方式的产生,都必须以观众是否接受作为成功与否的判断。

四、剪辑概念强调"目的","手段"须服务于"目的"

正因为有了明确的目的,才有了对剪接不同的要求。可以说,"叙事""抒情""表现"是三种剪辑所要追求的截然不同的目标。叙事要求的是"流畅",不流畅就

[1] Hans D. Baumann, *Horror-Die Lust am Grauen*, im Wilhelm Verlag Gmb H & Co., 1989, p. 82.

不能顺利地叙事。因为观众对事件的发展保持着一定的注意，这种注意往往被环环相扣的因果或逻辑关系所诱导，观众因此而忘记了是在看电影，是在看一个完全虚构的、不存在的故事。这种沉迷的注意如果被打断，观众马上会意识到那块银幕只是一个虚幻的载体，对他来说毫无意义。这种情况是所有的电影编导都力图避免的，哪怕是视觉的些微障碍，感觉上微小的不顺畅，都要绞尽脑汁加以克服。

"表现"则刚好相反，它的要求不是流畅，而是要求通过剪接达到某些特殊的效果，迫使观众中断流畅的感受而进入思索，或者在视听上建立起独立的形式美感体系。爱森斯坦的"跃起的石狮子"，使用的便是表现的方法。观众在看到这些画面的时候肯定不会认同这是叙事的一个部分，而是思考导演为什么要这样来处理画面。爱森斯坦在谈到激情的时候说："……在普通的、直接的描述无法达到激情效果的那些地方。于是纪实式的描述便发生质的飞跃，转入另一个叙述'向度'——转为比喻、隐喻、换喻。"[1]爱森斯坦在这里说得很清楚，表现的方法是同流畅的叙述相矛盾的，也就是文艺理论中常说的"表现"和"再现"的对立，因此在表现的时候必须从再现的叙述"转向"。在美学上这很像布莱希特和斯坦尼斯拉夫斯基的区别，斯坦尼斯拉夫斯基的"四面墙"表演理论是要演员"忘记"舞台，从而在不知不觉中引导观众的情绪；布莱希特则强调"间离效果"，不能让观众沉迷于剧情之中，他们必须清醒地意识到这里是舞台，是"三面墙"，这里正在进行表演[2]。

一方面，"抒情"正好介于"表现"与流畅叙事的"再现"之间，"抒情"同"表现"有着相当密切的关系，但是又不能完全脱离叙事的框架。这里所说的"抒情"，是指一种使人感动的情绪。一般来说，人们情感的流露既不能在诸多的信息之中，也不能在纯粹的视听游戏之中，而必须在两者之间一个恰到好处的地带，偏向任何一边都会使情感的流露受到不同程度的压抑。这是因为人在情绪状态下会部分失去正常的判断能力，这从心理学的理论和我们自身的经验可以得到证明。换句话说，导演不可能在进行许多因果逻辑推理的同时，要求人们进入情绪的状态，这就像一则严格推理的数学题不可能引导出任何情绪一样。所以，完全"再现"的叙事由于信息的充盈，往往不能很好地抒情。另一方面，纯粹的"表现"也往往难以胜任"抒情"。因为任何使人感动的情绪的产生都不可能凭空而至，一般来说，情绪需要一定的诱因，这是因为情绪往往是人们自身经验参与的结果，如果

[1] ［苏］C.爱森斯坦：《并非冷漠的大自然》，富澜译，中国电影出版社1996年版，第81—82页。
[2] 关于"再现"和"表现"的理论，可以参考［美］H·G.布洛克：《现代艺术哲学》，滕守尧译，四川人民出版社1998年版。

没有一定的诱因调动经验的因素,情绪便无从产生。而那些能够调动储存在人们的记忆或潜意识之中经验的诱因,必然是一些有效的信息,正如心理学家所言:"认知和主观体验是情绪的组成部分。"①因此,在电影中那些纯粹"表现"的镜头,往往只能提供节奏和感官的刺激,而不能提供有效的信息,所以也就不能达到引导观众情绪的目的。抒情的表现,只能在叙事与表现之间微妙地游移,以寻找对于自身最合适的表现方式。

对于剪辑所要达到的目的,赖兹和米勒在他们的书中有一段清晰的表述:

> 虽然从一个镜头剪接到另一个镜头的过程和我们在日常生活中注意力的突然改变相似,但这并不意味着任何一个剪接会不被人注意地自动转换。在无声片中,突然的转换是给人留下印象的。在格里菲斯的很多影片中,观众可以觉察到摄影机角度的不断变化,要使人能够接受这种急剧的变动而不感到刺激,需要有一定的实践和调节。爱森斯坦不仅根本就不打算表现流畅的视觉形象,而且有意利用任意两个镜头衔接时的矛盾。与此相反的是20年代末期的德国电影工作者,他们使用更为灵活的摄影技巧,每每力图求得流畅的效果。(派伯斯特可以称为是把很多剪接的镜头按画面中特定的动作定下速度,以使镜头的转换尽可能不被觉察的最早的几个电影工作者之一。)
>
> 由于有声电影要求更富于现实感的表现方法,如何达到形象的流畅,这个问题在当前变得更为突出了。生硬的明显的剪接会使人注意到技术上的不匀跳跃,因而破坏了观众所看到的一个流畅动作所产生的幻影。因此,构成具有流畅的连续性的影片,成为现今剪辑人员的首要任务之一。②

赖兹和米勒说这番话是在20世纪的70年代,在当时,法国电影理论家麦茨也说过类似的话:

> 故事片既是对能指的否定(意图让人忘掉能指),也是这种能指的异常精准的运作系统,正是这个系统让观众忘掉能指(仅仅依据影片隐没在其剧本中的程度而决定它的程度)。因此,使故事片显出特色的并不是能指特有的功能

① [美]K.T.斯托曼:《情绪心理学》,张燕云译,辽宁人民出版社1986年版,第131页。
② [英]卡雷尔·赖兹、盖文·米勒:《电影剪辑技巧》,方国伟、郭建中、黄海译,中国电影出版社1982年版,第44页。

的"缺席",而是以否定方式呈现的"在场",而且众所周知,这类在场是可能的最强的在场之一。①

尽管麦茨使用了符号学的语言,但我们还是能够看到他所说的是电影在流畅叙事下观众对叙事符号系统的忽略,他认为这种忽略(缺席)正是电影符号系统叙事的特色。直到今天,电影理论家们阐述的剪辑人员的首要任务并没有发生根本的改变,对于初学者来说更是这样。不过,今天电影的剪辑风格与几十年前相比还是有了很大的变化,我们看到的一些影片的剪辑,如日本的《情书》(1995)、香港的《江湖》(2004)、吕克·贝松的《拳霸》(2003)、英国的《僵尸肖恩》(2004)等,都有一种"华丽"的倾向。这种倾向性突出了作为艺术的电影,而不是作为叙事的电影,这既是一种剪辑的方式,也是一种语言的方式。如《拳霸》中,男主人公一些惊险的动作被多次重复,有时还用慢动作予以表现;在《江湖》中使用了停格画面作为过场;《僵尸肖恩》大量使用"甩"的特技;《情书》则将一个动作的连接拆分成多次进行连接(图2-5)等。总的来说,这是一种"行文"的风格,就像我国古代的文学作品,既有华丽的六朝骈文,也有朴素的汉乐府,只要使用得当,两者之间并无优劣之分,表述的内容和作品的风格往往会决定更需要哪种形式来予以表现。诸如此类的问题更适合在"视听语言"中有关"修辞"的部分予以讨论。在有关剪辑(语法)的课程中还是应该注重基础,即赖兹和米勒说的"流畅"和"连续"。

01 藤井树在家　　02 藤井树在图书馆工作　　03 藤井树在家

04 藤井树在图书馆工作　　05 藤井树在家　　06 藤井树在图书馆工作

图2-5 《情书》中一个打喷嚏的动作被分成六个镜头

① [法]克里斯蒂安·麦茨:《想象的能指:精神分析与电影》,王志敏、赵斌译,北京大学出版社2021年版,第97页。

第二节 剪辑的范围

当我们对剪辑的概念有了比较清晰的认识之后,便可以着手来讨论有关"范围"的问题了。

首先,剪辑课不可能研究剪辑的所有范围。我们可以想象出三种大致的剪辑状态。

第一种,有一个盲人,将一段胶片剪成了碎片,然后又随意地将这些片段黏合在一起。

第二种,有一个孩子,将一段剪开的胶片完全按照自己的喜好黏合在一起,比如将桌子和凳子放在一起,动物和动物放在一起;或者按照颜色排列;丝毫不顾及这段胶片中所含有的信息或故事。

第三种,有一个导演,按照胶片所提供的信息,构成了一个故事。在这个故事中很可能是一只动物看到了一张椅子,然后走过去舒舒服服地坐了上去……

在这三种不同的剪辑状态中,前两种不能纳入剪辑授课的范围,尽管它们都属于剪辑。第一种没有意义,或者只具有形式主义先锋派艺术的意义,这里不予讨论。第二种要是在过去,也可以不予讨论。但是在 MTV 已经成为一种艺术的样式的今天,按照一定的节奏和韵律来拼凑画面正是 MTV 的特点(也有书中将其称为"韵律蒙太奇"[①]的)。为什么在剪辑课上对这一类的剪辑不予讨论? 简而言之,就是因为 MTV 不叙事。英国人迈克·费瑟斯通在研究流行文化的时候便注意到了这一点,他说:"MTV 千变万化的形象所组成的连续之流,使得人们难以将不同形象连缀为一条有意义的信息;高强度、高饱和的能指符号,公然对抗着系统化及其叙事性。"[②]剪辑的艺术基本上是在叙事的框架中形成的,电影也以叙事的艺术为其基本的美学特征。脱离叙事就脱离了电影,我们将面对的是另外一门艺术;脱离了叙事,我们就脱离了赖兹、米勒所说的"首要任务",而仅去顾及"次要任务"。这里并不是开玩笑,电影的早期,非叙事的剪辑技巧已经相当发育,代表作有罗特曼的《柏林:城市交响曲》(1927),并由此发展出了一大批这样的电影,甚至形成了

① [美]赫伯特·泽特尔:《图像 声音 运动:实用媒体美学》(第三版),赵淼淼译,北京广播学院出版社 2003 年版,第 292 页。
② [英]迈克·费瑟斯通:《消费文化与后现代主义》,刘精明译,译林出版社 2000 年版,第 101 页。

流派,被称为"都市交响曲",其中著名的作品还有伊文思的《桥》(1928)和《雨》(1929)等。但是从电影进入有声时代之后,这一类的影片便逐渐走向了没落。今天的MTV可以看成早期节奏剪辑的"死灰复燃",但是在声音的作用下,这种剪辑比早期的节奏剪辑更具随意性,从而也就不能纳入有规律可循、能够条分缕析进行学习的范畴。这一点在前面已经提到过。

那么,是否可以就此认为,上面所列举的第三种剪辑状态——也就是剪辑的概念所规定的范围,便是我们所要研究的全部?

否。在讨论剪辑概念的时候,我们提到了剪辑不同的目的,有叙事、抒情、表现。剪辑学习的主要部分是在叙事——流畅的叙事。抒情和表现将很少提及。

对于抒情的部分来说,剪辑的手段有限,大部分的抒情表现会涉及造型、表演、故事结构等,剪辑只是其中的一个部分,并且要同其他各种因素综合考虑才能创造出一定的效果。这显然已经超过了剪辑技术的范围,应该是"视听语言"中有关"修辞"部分考虑的内容。

对于表现来说则是另外一种情况。表现的方法往往属于先锋派的范畴。当然,这里所说的先锋派也是相对的,任何一种先锋派的手法如果被普遍使用就不再先锋。1902年鲍特在自己的影片中实施两个不同场景的剪接,在当时无疑也是先锋派,而在今天,这种手法已经成了经典。先锋派的手法是无法在课堂上教授的,因为先锋的表现往往需要突破以往的规律和习惯。而对于初学者来说,重要的是首先要学会规律,然后才谈得上突破,这是其一。其二,先锋方法的表现往往没有规律可循。因为一旦有规律可循就意味着这样一种方法已经为大家所接受,只有被广泛使用,才有可能呈现出某种规律性。没有规律的东西,教师在课堂上是无法讲授的,最多只能通过报告会或讨论会的形式予以关注和研究。

先锋派的方法还可以用另外一个词来替代——"另类"。现在年轻人大多关注"另类",喜欢"另类",因此我想多说几句,这显然与剪辑这个题目无关,但这个问题却会永远存在。关注"另类"一方面与青年人特有的反叛心理和情绪、青春求偶行为等有关,另一方面也与他们阅历不够、知识结构单一有关。许多有深厚文化底蕴的作品他们还不能很好理解,而对于一些能够刺激其生理反应的手段却反应强烈,这是这一年龄段的青年人正常的反应。将来,他们总要成为一个学有专长的职业工作者。如果他们成为剪辑师或编导的话,他们更需要的是流畅叙事的能力,而不是"另类"的表现。也许,他们之中会出一些诸如爱森斯坦、戈达尔这样的另类天才,但可以肯定,这样的人不是在学校里造就的。具有同样看法的还有波兰著名导演基耶斯洛夫斯基,他在自己的著作中描写了他在学校教学时的无奈:

当时我是波兰电影人协会的副主席,这是我们当时努力,却遭遇失败的一次行动。阿涅兹卡和我到学校去,我们试图对学生解释,说电影学校就是要教他们学会制作电影、教他们摄影的角度、如何与演员合作、到目前为止已制作过哪些电影、编剧法的基本常识、剧本的构造、一个情景与一个系列的区别、广角镜头与望远镜头的区别等。我们被轰了出来,那些学生冲我们喊,说他们不想要一个专业的学校,他们想学瑜伽术、远东哲学及各种不同的深思方法,并声称这很重要。他们想在电影上剪洞(这里应该翻译成"在胶片上打洞"——笔者注),他们相信瑜伽和沉思的艺术在这方面会有很大帮助。

他们把我们轰出学校,这只是我们电影人协会做的许多事情中的一件,在此期间,我们意识到我们是多么无助。也许是我们错了,但我个人确实认为电影学校是教这些东西的,可他们的想法不一样。我不知道。也许这就是波兰电影现状的原因吧——他们这么想,他们也这么做了。①

有必要指出的是,基耶斯洛夫斯基并不属于保守的电影导演,而是属于比较前卫的。他在20世纪80年代初的困惑,在他之前就有,唐·利文斯顿在他1953年出版的一本书中写道:"他们必须认识到:在电影生产中也和其他创造性劳动一样,必须先学会技艺的一套机械规则,才能致力于艺术创造。"②前辈们碰到的问题也是我们今天经常碰到的,只不过表现形式略有不同罢了。相信将来这样的问题同样还会出现,同样还会有人像利文斯顿、像基耶斯洛夫斯基、像我们这样来告诫年轻人,告诫那些急于求成的人,而那些告诫者也许正是今天在座的学生。

循规蹈矩的技艺同先锋派的做法看上去是互不相容的,其实两者之间并没有根本的矛盾。从规则的产生来说,并不是在某一个时刻由某个人公布,颁行天下强迫大家执行,而是在人们的实际运用中逐渐为大多数人接受,逐渐形成了"规则"。这些规则在其成为规则之前,往往也是某种形式的先锋派实验。因此,规则是一种经验,是一种前人劳动的成果,同时也是一种避免错误,或少犯错误的学习捷径。而先锋派的做法从根本上来说也是试图创建一种能够为大家所接受的方式,它所要证明的是:规则并非全部,规则并非面面俱到疏而不漏,规则也有可改进,甚至可

① [英]达纽西亚·斯多克:《基耶斯洛夫斯基谈基耶斯洛夫斯基》,施丽华、王立非译,文汇出版社2003年版,第34—35页。
② [美]唐·利文斯顿:《电影和导演》,陈梅、陈守枚译,中国电影出版社1983年版,第14页。

颠覆的地方。规则的本身也正是在不断地修改和完善中得以延续。先锋派的做法并不具有绝对的价值,如果不能得到大家的认可,那只是一种个人的游戏,对于其他人来说毫无价值。大凡有过一定实践经验的人都能够理解规则和先锋派两者之间的关系,这就是前辈们劝诫青年有必要学习他人经验的原因。当然,许多人因为学习了规则之后变得因循守旧,不思进取和创新,这是客观存在的,但这与规则的学习没有关系,而与个人的生活态度和世界观相关。没有学习过规则的人未必就是勇于创新的,许多所谓的"创新",在熟知历史的人眼中只不过是在无知地重复前人的实验或犯过的错误而已。

另外,一些属于特技的剪辑方法,如"划""圈""叠"等也不在本课程教授的范围之内。这里教授的只是原理,不包括具体操作。相信所有的操作问题都会在诸如"非线性编辑""影视多媒体"或"摄影摄像技术"等基础的技术类课程中予以解决。梭罗门在他的书中说:"如果用'切'以外的其他方法连接镜头,那就会延长两个镜头之间的时间,从而使观众去注意连接的方法。一般说来,让观众注意连接镜头的方法是不必要的。"① 这样的说法显然是注意到了剪辑的主要任务是流畅叙事,而非其他。这位作者注意到了在电影中出现的剪辑方式90%以上都是使用"切"。只有在一些需要特殊效果的地方,影片作者才使用特技的连接方法。

本章提要

1. 剪辑的概念:剪辑是一种主要用于图像组合的手段,它将模拟或虚构的空间关系以一般人可以接受的方式组合,以达到叙事、抒情以及表现的目的。

2. 剪辑概念包含的四个要素是:(1)图像连接;(2)虚拟空间;(3)符合习惯;(4)叙事为主。

3. 剪辑学习的主要任务是流畅叙事。

① [美]斯坦利·梭罗门:《电影的观念》,齐宇译,中国电影出版社1983年版,第32—33页。

第二单元　并　　列

第三章

并列的镜头

在一部电影中,有着许许多多的影像,如果以镜头来分的话可以有几百个,也可以有几千个。这成百上千个镜头是按照什么规律排列的呢?

说得含糊一些,可以说是按照语言叙述的规律来排列的。语言的基本特性是其符号性,符号的组合必须按照一定的规律,否则别人就会无法理解这些符号组合之后的意义。因此,人们学习语言的前提首先是认知符号本身及其指代含义,也就是索绪尔说的"能指"和"所指",然后了解其排列的规则,也就是一般所谓的语法。因此,这是一门困难的学问,在人类不长的寿命中,至少有十分之一的时间在不断学习这样一种或几种符号的系统。有人认为,电影的视听语言系统也具有符号的性质,画面同样也具有能指和所指的不同层面,同样也需要学习才能领会。这样的说法固然不错,但在事实上,视听语言学习的难度显然要大大低于一般的语言,一般人无须经过痛苦的学习便能够读解电影(当然不是所有的电影),因此也有人认为电影语言并不具备符号性。电影语言及其语法只是对自然的一种"模仿"[①]。诸如此类的讨论尽管在美学上很有意义,对于务实的剪辑学习者来说却太过学术化了。我们将避开纯理论的美学讨论,而更多关注一般剪辑的技术问题。

这里,我们试图用一个比喻来说明电影画面组合的基本规律:**电影画面的组合就如同电流在电路中的状态,呈"并列"(并联)和"序列"(串联)两种基本形态。**

这也就是说,电影中所有的画面,不是按照有序的形式排列,就是按照并行的方式排列。

序列的方式比较好理解,它包括了我们用于流畅叙事的所有规则和方法,因为任何有效的叙事从总体上来说都必须是有序的、线性的,其基本的特点是两个镜头

① [法]马赛尔·马尔丹:《电影语言》,何振淦译,中国电影出版社1980年版,第5页。

之间总能找到相关的逻辑或者因果关系。

那么,什么是并列呢?我们知道,在影片中所有画面的排列都是线性的,难道它还有一种非线性排列的可能吗?正是这样,就如同电流一样,它们可以通过某些运行的规则产生非线性的、并联的效果,这是我们下面所要讲述的内容。

第一节 并列镜头的概念

什么是并列镜头,简单地说,就是那些不按照线性规律排列的镜头。这似乎有些费解,因为电影是一种画面线性连接叙事的艺术,人们只能按照时间的顺序看到一个又一个镜头,当人们用电影表现一种时间过程的话,应该是很自然的,因为叙事的本身也是一个时间流逝的过程。但是,在某些时候,人们在叙事的中间希望时间"停住",因为叙事者要表现不同的事件或人物在同一时间内的状况。比如,在一个餐厅,一个侍者打碎了酒瓶,用餐的客人对此产生了反应,但是不同身份和年龄以及处于不同状况中的人会有完全不同的反应。如果影片的作者希望观众看到这些人,而不是其中的某一个人或整体的反应,那么他就要寻找一种方法,这种方法必须在顺序交代的情况下使观众明白,这是一个发生在同一瞬间的事情,而不是按照时间顺序发生的事情。这种方法就是我们所说的并列镜头的最基本的方法。这样一种叙述方法并不是影像的特例,也存在于一般的传统叙事之中。"这些常见的叙事手法提醒我们,讲故事虽然是一种时间艺术,但从来不乏绘画般的停顿,致使叙事进程受到阻碍或延缓。"[①]在默片时代,交代同时发生的事情往往是用语言字幕,直接告诉观众事件发生的同时性,而在今天,即便不是用字幕,也能够使观众了解这一点,这种能够使观众知晓按序列交代的事件是发生在同一时间内的关键在于以下几点。

首先,这些镜头需要有一个共同的主题,即所有镜头交代的都是同一主题的事物,因为并列的镜头还必须是总体叙事中的一个部分,它在叙事序列中所占据的那个位置的内容便是它的主题。

其次,并列镜头中的每一单个镜头不承担叙事的任务,它们彼此独立,因此并列镜头是以一组镜头的形式出现的。

① [美]弗雷德里克·詹姆逊:《现实主义的二律背反》,王逢振、高海青、王丽亚译,中国人民大学出版社2020年版,第7页。

唯有如此,观众才能领悟到镜头在线性排列之下的非线性表现。与有序的镜头排列不同的是,这些镜头之间没有因果或呈递的关系,在形式和内容上这些镜头往往有许多相似之处,看起来就像一字儿排开的士兵。于是,我们得到了关于并列镜头的概念。

并列镜头是指:**在同一主题下具有某些相似之处,且彼此没有逻辑上的呈递或因果关系的一组镜头。**

并列镜头的这一概念指出了并列得以成立的三个基本要素:

(1) 主题内容的同一性。

(2) 镜头形式的相似性。

(3) 因果逻辑关系的缺失。

请注意,并列镜头如果不属于叙事的范围,那么它便自然地具有了表现的性质。这是毫无疑义的。不是说"表现"的方法不属于剪辑研究的范围吗?确实。本来我们不应该将"并列"作为一个独立的篇章来讲解的,因为"并列"在剪辑上并无独立的技巧可言,并行排列而已(在过去有关剪辑的书中从不把并列作为叙述的内容)。但是,并列镜头的使用在影片中非常多见,人们在讲述故事的时候很少出现完全不使用表现方法的情况,而且,这类镜头的使用在今天的影片中有越来越多的倾向。这也说明今天的人们在叙事的同时越来越注重表现,也许是今天的人们比过去的人们有了更强的表现的欲望,也许是人们已习惯将其作为一种符号来使用和接受。正如今天人们说"心花怒放""无法无天"这些词时,已经很少顾及这些词本身所具有的强烈的表现意味一样。

第二节 并列镜头的产生

并列镜头的使用可以追溯到剪辑产生之前,也就是 1902 年鲍特制作出《一个美国消防队员的生活》之前。在前面的章节中我们提到,在 1900—1901 年有一部英国电影《中国教会被袭记》已经创造了平行蒙太奇,把不同的场景放在一起,这可以被视为最早的"并列镜头",其目的是需要在一个线性的、有前后顺序的图像排列中,制造出一种"同时性"的效果。这样一种做法在当时必定是"惊世骇俗"的,格里菲斯在自己的影片中将这种方式演绎成了一种剧作的结构方式,如《党同伐异》中,有四个平行叙述的故事。但这样一来,镜头之间的排列形式反而消失了,变成了情节之间的排列方式。不过,在格里菲斯的影片中,我们发现了另外一种样式的并列

镜头:在一场士兵出征的戏中,格里菲斯用一个机位拍下了士兵列队行走的全过程,但是因为种种原因(可能是因为时间太长,也可能是因为中间有"穿帮"的地方,比如有人看镜头等),这一个镜头必须从中抽去若干个片段。被剪过的镜头成了典型的"并列镜头",在形式上符合了并列镜头的基本定义(图3-1)。

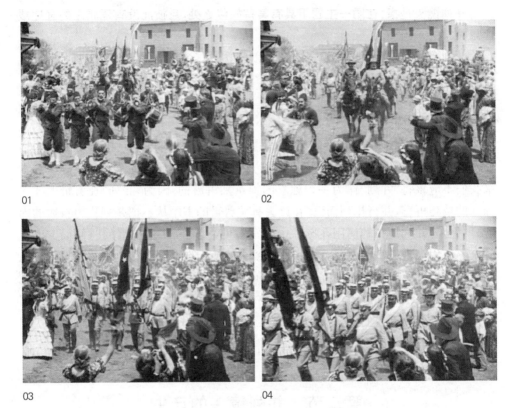

图3-1 《一个国家的诞生》中的并列镜头

　　首先,这些镜头所表现的内容是同一的,都是军队的行进。其次,其景别(全景)、长度(基本相似)、拍摄方式(固定镜头)、连接方式(切)、时态(同一时间)、人物行为方式(行走)等均告相同。最后,镜头与镜头之间的推理和逻辑关系在一个狭义的范围内消失了。这可以得到证明:除了头和尾可以使观众看出军队行走的过程之外,一个士兵行走的镜头并不必然地构成另一个士兵行走镜头的因果,这可以使用镜头交换的方法来证明,即这些士兵行走的镜头可以互相交换,将前面的换到后面或者相反,都不会影响观众对于这一场戏的理解。这种交换充分说明了镜头之间并不存在逻辑的或因果的关系。

第三章 并列的镜头

尽管我们在 1915 年拍摄的电影中找到了原始的并列镜头,但是看得出,这些并列镜头的使用还不够积极,不够主动,也就是说并不具备"并列镜头"这样一种观念。因为所有的镜头都是从一个机位上拍摄下来的,并且表现的是同一个对象。这恐怕也同当时的人们尚不能很好地接受和习惯这样的电影语言方式有关。约 10 年之后,我们在另一种风格的影片中看到了对并列镜头的熟练运用。如莱谢尔和默菲的《机械舞蹈》(1923—1924)、华特·罗特曼的《柏林:城市交响曲》以及伊文思的《桥》和《雨》等,这一类电影探索的是电影语言在表现节奏和诗意方面的能力,同叙事没有太多的关系。这一类影片证明,并列镜头确实能够在其中起到表现的作用,视觉上某种形式的重复能够唤起观众感觉中的节奏。但这不是我们学习剪辑的重点,我们关心的是,这样一种表现,是如何融入叙事程序的。

并列镜头出现在叙事的片段中大致是在苏联导演的手中变得熟练和自然起来的。他们特别强调并列镜头自身表现的特点,并且不像格里菲斯那样小心翼翼,而是大胆地、不作任何修饰地将并列镜头同一般的叙事放在一起。如普多夫金的《母亲》,其中为人们所熟知的关于春天、小河、儿童的镜头,爱森斯坦的《战舰波将金号》中的石狮子和《罢工》(1925)中的印刷机(图 3-2)等。

01 02 03

图 3-2 爱森斯坦影片《罢工》中的并列镜头

他们的成就在于他们发现了这样一种表现形式可以负载更多的意义。因为影像的表现所带来的不连贯和非流畅性能够迫使观众思考"为什么",如果画面能够提供答案,那么观众就会在象征和隐喻的读解中感到满足,而不会抱怨非流畅性所带来的阅读障碍①。这确实是一个伟大的发现。但是,并不是所有的人都喜欢使用诗一样的语言来表述象征和隐喻,如卡尔·西奥多·德莱叶的《圣女贞德》(1928),尽管影片中大量使用特写镜头,但是他仍然避免使用典型的并列镜头。我们甚至在 20 世纪 30—40 年代的某些影片中,一个并列的镜头都看不到。这说明

① 参见[苏]C.爱森斯坦:《并非冷漠的大自然》,富澜译,中国电影出版社 1996 年版,第 81—82 页。

在那个时代人们(至少有相当数量的一批人)对这一类镜头在叙事中的使用心存疑虑。

"并列"这样一种在默片时代发展起来的语言方式,在有声片到来时必然受到了某种形式的冲击,甚至在某些类型的影片中完全消失,比如在让·维果的《驳船亚特兰大号》(1934)中,我们就看不到并列镜头的使用。但是作为一种在默片中频繁使用的手段,只要寻找到合适的方式,同样也会出现在有声片中。在法国电影《逃犯贝贝》(1936)中,我们便可以看到与默片时代表现风格化和节奏化影片(如《柏林:城市交响曲》)相似的用法:在警官抱怨阿尔及利亚城市街区复杂无法找到匪徒贝贝的叙述中,画面以一定的节奏呈现出城区的狭窄街道和各式建筑;在音乐(唱歌)中,有节奏地呈现出不同的"听众",这里使用有声源的音响作为画外音,有效地将并列镜头的手段用在了剧情片中。不仅如此,在表现贝贝第一次见到女主人公的时候,在没有音乐贯穿的情况下使用了并列的特写镜头,用于表现贝贝对女主人公的关注。可见并列镜头从无声到有声只经历了非常短暂的过程。当奥逊·威尔斯拍出《公民凯恩》(1941)的时候,我们看到并列镜头的使用已经在前人的基础上大大前进了一步,不仅仅是用作有声画面的充填物,而且成为叙事中积极主动的一种手段。奥逊·威尔斯一口气使用了8个镜头表现男主人公的养父看报纸,为了说明男主人公一直在坚持自己心爱的事业,并列镜头在这里不仅表现出一种节奏,同时也起到了省略时间的作用。并列镜头最初用于表现同一时间的手法得到了拓展,时间既可以通过并列镜头被延长,也可以通过并列镜头被压缩。这时的并列镜头已经完全能够符合有声片的游戏规则,成为一种常用的镜头语言手段[①]。

并列镜头在我国的使用从默片时代便已开始,费穆在1935年制作的《天伦》中便已经出现了并列镜头。在日本,新藤兼人1960年拍摄的《裸岛》对并列镜头的使用已经非常娴熟:影片开始,男女主人公取水,我们看到他们挑着水从纵深向着镜头走来,从画左出画。导演连续用了四个基本相同的镜头,它们仅在环境上不同,景别、人物的行为等均相同。使用这四个镜头是为了表现男女主人公挑水走过了

[①] "并列"的方式也有可能被错误地理解,不过这些人不是电影语言的专家,他们是从另外一个角度来看待这个问题的。尽管如此,他们所描述的电影画面的"并列",依然具有参考价值。麦克卢汉说:"对爱因斯坦而言,电影的主导事实在于它是一种'并列处置的行动'。但是对于受印刷术的条件作用影响极深的文化而言,上述并列必须是性质和品统一和连续的并列。从茶壶的独特空间到小猫或靴子的独特空间,决不允许发生跳跃。如果这样几件东西出现,就必须用某种连续的叙事手法把它们的关系抹平,亦即用某种统一的图像空间把他们'包容'进去。"[加拿大]马歇尔·麦克卢汉:《理解媒介:论人的延伸》,何道宽译,商务印书馆2000年版,第356页。

一段很长的路程,这组镜头不是为了表现同一时间下人物的不同行为,而是相反,表现了人物相同行为下时间的流逝,手法已是相当老练。

第三节 经典的方法

所谓经典的方法,从某种意义上来说,就是最为人们所熟知并仿效的方法,同时也是最常见、使用最多的方法。我们确定一组镜头是否并列镜头,往往可以使用一种简单的方法进行检验,这就是将一组镜头中的某个镜头与其他镜头交换,如果这种交换不影响最终的效果和观众的理解,我们便可以确定这是一组并列镜头。也就是说,并列镜头因为彼此间没有逻辑关系,理论上其中的每一个镜头都可以彼此互换。在下面的讨论中,我们将使用这一方法。

一、用于象征(苏联学派)

在法国电影《情妇玛侬》(1949)中,当玛侬同青年游击队员德古鲁在被炸毁的教堂中接吻时,出现了一组神像的镜头(图3-3),这一组镜头使用的是同样的景别、同样的内容、同样的拍摄方法和剪辑方法。总而言之,这些镜头具有许多相同点,且互相之间没有逻辑关系,是典型的并列镜头。从影片中两人敌对的身份,一个是看守者,一个是被看守者(玛侬因为与占领法国的德国兵交往而被认为是汉奸)来看,他们之间的关系有些不太正常,因此并列镜头的使用无疑含有讽刺或象征的意味;在一个被战争摧毁的神圣之地,毁损的神灵无力阻止一场不洁的爱情;或者也可以解释为"礼崩乐坏"。影片结尾玛侬悲惨死去,也是对于这一主题的再次印证。我们知道,这类象征是苏联蒙太奇学派典型的用法。类似的用法在爱森斯坦、普多夫金的影片中大量存在。不过,在《情妇玛侬》的镜头中,那种假定性极其强烈方法有所改变,变得渐趋温和。我们在画面中看到的这组并列镜头,其素材都取自故事发生的环境。例如,02、03、04镜头中的神像都取自教堂的废墟,尽管并列之后也具有一定的假定性,但远不如默片时代直接把不相干的画面插入(如爱森斯坦的石狮子)那么强烈。象征的手法相对含蓄,蕴含于叙事的过程之中,这是有声片带来的进步,电影不再需要使用那么强烈的画面刺激来调动观众的注意,而是在象征性的表现中考虑到了叙事的因素。当然,并不是所有的象征性并列都是含蓄的做法,也有特别强调表现性的做法,但相对来说较为少见。

图3-3 《情妇玛侬》中具有象征意味的并列

二、用于表现同一时间

表现同一时间是并列镜头最基本的方法。在韩国电影《生死谍变》(1999)中，影片为了表现特工已经潜入韩国，使用了一组并列镜头，我们看到一个个便装人物的近景镜头，他们有的在人群中行走，有的在看报，有的在驾驶摩托，有的在取东西，等等，他们神情严肃而紧张，区别于一般人。尽管这一组镜头是在省略地表现特工潜入韩国的过程，却截取了事物的某一个瞬间进行放大，如同事物过程中一个横向的剖面，时间在这一个剖面上凝固，影片得以从容不迫地逐次表现各个人物不同的活动。相对于这个瞬间来说，这组并列镜头对其实施了延长的处理。从这个例子我们还可以看到，"瞬间"的说法并不十分严格，有时候确实是瞬间，但有时候也可以是在某一段时间内。

第三章 并列的镜头

并列镜头有时也被用来夸张地表现某一个瞬间。如《拳霸》中会用并列的方式让同一个镜头多次出现,以表现演员所完成的某些高难度的动作。这种做法经常出现在武打动作片中。其实,这样的用法在默片时代已经诞生。如在《战舰波将金号》中,出现了一个哥萨克人挥刀砍杀无辜妇女的镜头,爱森斯坦将哥萨克人挥刀的近景镜头连续使用了三次,然后才接妇女倒下的镜头。当时的做法显然不是为了使观众看清楚演员的动作,而是对某一瞬间进行表现性的展示,爱森斯坦便是为了表现哥萨克骑兵的凶狠残忍。类似的用法也能够在今天的影片中找到。如韩国电影《3号杀手》中,男主人公闭着眼睛一边走一边遐想,结果撞在了柱子上,作者使用一组四个不同角度拍摄的男主人公倒下的镜头作为并列,将一个瞬间发生的事情作为表现男主人公的神游来强调,从而将这一个瞬间从叙事中剥离了出来,成为一个非常强烈的假定性的表现。

三、用于省略

在今天的电影中,我们经常看到将并列镜头用作省略的方法。如在美国影片《辣身舞》(1987)中,女主人公"Baby"为了学会跳舞天天勤学苦练。为了表现这一过程,作者使用了一组并列镜头,镜头中有一座小桥,女主人公一边跳着舞一边从桥上经过,每个镜头的景别、内容几乎都是一样的,一组并列镜头之后,女主人公已经初步学会了舞蹈(图3-4)。在其他影片中,利用并列镜头省略地表现某些冗长的过程是很常见的。省略所要达到的目的,刚好同"表现同一时间"的目的相反,即省略是将时间压缩,"表现同一时间"则是将瞬间的时间拉长,而这两种效果完全不同的表现方法在形式上却是基本相同的并列镜头。这是因为并列镜头恪守其形式上相似的特点,人们不是从镜头的形式,而是从内容来判断这个镜头是延时还是压缩。换句话说,并列镜头的本身并不能独立完成省略的过程,它必须依靠并列前后叙事的帮助。

01

02

03　　　　　　　　　　　　　　04

图3-4　《辣身舞》中四个连贯的并列镜头

在李安2007年导演的影片《色·戒》中,有一场戏表现女主人公正式接受国民党潜伏组织暗杀汉奸政府要员的指令,潜伏组织的负责人在一条一条地说明相关事宜,而画面上却出现了女主人公在另一个空间中学习使用手枪、学习开锁、学习记账等画面,这样一种在画外音叙述过程中使用并列表现的方法早在1936年的法国电影《逃犯贝贝》中便已出现过,但那时候还未将其用作省略,在今天,这已经是非常多见的做法。当画外音结束,画外音所嘱咐的事情已经完成,影片便能迅速进入下一个情节,不再需要通过乏味冗长的镜头进行交代。

一般来说,电影都是省略的,只在极少数的情况下才会表现真实的时间。所谓省略,也就是以一种观众可以理解和接受的方法中断流畅的叙事,或者说"跳跃"地进行叙述。从理论上说,任何叙事只要是省略的,它就必然是非流畅的,但是,流畅与非流畅只是一个相对的概念,一种非流畅的方式被反复使用和为受众接受之后,便能够成为一种流畅的叙述。我们今天所谓的流畅叙述正是在许多非流畅叙述变成了约定俗成的方式之后的叙述,这就像我们在一般语言中使用成语那样。电影中并列的方法从本质上来说是表现的,是非流畅的,但是当电影观众把这种方式当成一种约定俗成的叙事之后,它的表现性和非流畅性也就会相对减弱,这也是我们在有声片初期较少看到并列镜头使用,在今天却能够在影片中大量看到的原因。

四、用于某种印象的叠加

一般来说,并列的形式不是省略时间就是延长时间,但有一种方法介于两者之间,既对时间进行省略,又让观众感觉到时间的漫长。在影片《百万英镑》(1953)中,有一场表现男主人公亚当参加贵族派对的戏,作者表现了每当男主人公亚当同别人说话说到一半的时候,便被主人拉走,介绍给其他的客人。如此重复多次,形

成了并列镜头。从并列的每一个单元来看,肯定都是省略的,因为镜头只是表现了会见全过程时间的局部。但是,从总体来说,每一个单元的叠加又使人感到这是一个漫长的过程,而非对漫长过程的省略,如同我们在前面所提到的那些并列镜头。从形式上看,这种类型的并列镜头在表现上并没有与众不同的地方,因此我们得出结论,在对时间的处理上,并列镜头本身并不具有特别的功能,所有的功能都来自并列镜头所表现的内容。如我们前面所提到的《辣身舞》中的片段,如果在这组并列镜头之后,作者表现的不是女主人公学会了跳舞,而是没有学会跳舞,总也跳不好,那么这组并列镜头给观众的印象就不会是省略,而是叠加。有一点值得注意:就电影这种叙事艺术本身来说,省略是绝对的,因此不论是并列的省略还是并列的印象叠加,都处在省略的大前提之下。前文提到的日本电影《裸岛》也是如此,从大前提来说肯定是省略了人物实际行走的时间,但是从内容来看,画面中的人物一直在不同的地点行走,因此给人的感觉是印象的叠加,也就是强调了主人公行走路途的遥远。

在我国民国时期的电影《狼山喋血记》中,女主人公的父亲被狼咬死,但大多数村民认为狼是山神,不主张打狼,让想要为父亲报仇的女主人公陷入了痛苦的沉思。为了强调女主人公的情感,影片使用了三个一组的并列镜头来表现这一情节(图3-5),在拍摄上都采用了从中景推到人物特写的方法。

01　　　　　　　　　　　02　　　　　　　　　　　03

图3-5 《狼山喋血记》中的并列镜头

通过对经典形式并列镜头不同作用的了解,我们意识到,并列镜头对于观众的效果是滞后的,也就是说,在并列镜头演示的时候,它不能像序列镜头那样马上对观众产生效果,而是要在并列镜头完成之后。这是理所当然的,因为并列镜头之间不具有逻辑的关系,人们不可能在镜头之间进行推理,而只能感受其外在的排列形式,只有当这些镜头完成之后,人们才能将之同其他的前因后果进行联想,从而得知其中的含义。它们可能是一种象征、对一段时间的省略、对某一瞬间的延长,也可能是某一种印象的叠加,等等。

第四节　经典方法的演变

凡事有其利必有其弊，这是自然的辩证法，经典的方法也不能例外。对于经典的并列方法来说，它在形式上简洁明了，所有的人都能毫不费力地接受，这是它的优点。但是，简洁明了的反面就是单调而缺少变化，而且，过于明晰的并列镜头在一部影片中明显有截断叙事的倾向。我们知道，并列镜头的作用不是与并列过程同步产生的，而是在并列过程完成之后，因此它对于流畅叙事的干扰是不言而喻的。另一方面，并列镜头自身所具有的表现能力，也受到某些影片的倚重。于是，人们想出了许多办法，试图对并列镜头进行改良，使其更符合不同需求者的理想。

一、趋向于表现

在电影《十面埋伏》(2004)之中，男女主人公被困竹林，动弹不得。眼看要遭官府捕快的毒手，这时，从竹林深处飞出了许多小刀，躲在竹子上的捕快纷纷中刀落地。影片使用的方法是先表现一组（不是一个）捕快从竹子上坠落的镜头，然后是一组他们落地死去的镜头；作者不是将一个事件完整地进行表现，然后并列，而是将中刀落地这样一个过程分成了两半。这是一个很有趣的现象，这里将两组并列镜头放在一起，并列镜头之间虽然没有逻辑关系，但是两组之间却有着明确的逻辑关系。人们为什么会习惯这样一种看起来很奇怪的表现方法呢？一个自然的过程为什么要拆成两半呢？这可能有两个原因：第一，这样的做法能够更好地对时间进行省略。当一个动作被切开时，动作的过程便能够省略。在电影《情书》中，女主人公去她曾就读的学校拍照，她使用的是一次成像的照相机，影片先表现了照相机吐出一张张的照片（并列），然后再表现女主人公一次次地从相机抽出照片（并列）。这样的表现明显要比一个完整动作的并列简洁，因为中间省略了从拍摄完成后到取出照片之前摆弄相机的过程。第二，这样的做法增强了并列镜头之间的表现力（相似性），使得影片的叙事更具有艺术的意味。这种方法的使用由来已久，据德国导演莱妮·里芬斯塔尔所言，她是在拍摄剧情片《蓝光》(1932)的时候，从另外一个导演那里学到了这种剪辑的方法[①]。可见这种方法在那个年代已经颇为流行。其

① 参见德国导演雷·穆勒(Ray Mueller)拍摄的纪录片：《图像的力量——里芬斯塔尔》（又译《伴随希特勒：暴乱人生》，1993年由德国、英国、法国联合制作）。

实,我们在维尔托夫 1929 年拍摄的著名影片《持摄影机的人》中,已经看到了类似的表现,影片中有一个妇女接连四五次推开她家的百叶窗。维尔托夫只用并列镜头表现了半个动作,即推开窗户的动作,最后一个镜头才将整个动作完成。

由于并列镜头本身所具有的表现的性质,一部分并列镜头显然是选择了加强它的这一特点。除了动作的分解之外,拍摄的方法和连接的方法也都较经典的方法有了许多改变。如韩国电影《生死谍变》中有一组表现朝鲜特工档案的镜头,这些镜头处理的都是一些照片。影片不满足于机械的展示,而是使用了不同的拍摄方法,有各种方向的移动、旋转、推、拉等,镜头的排列完全按照音乐的节奏。我们在讨论剪辑的定义时曾经提到,音乐或语言对连贯的画面的叙事没有帮助,因此,在表现性较强的并列镜头中,大多使用了音乐或语言作为贯穿的辅助手段①。这样一来,影片画面的自由度就更大了,在影片《我是山姆》中,有一段女儿和父亲的对话(图3-6),伴随着音乐,其画面甚至连并列镜头所要求的最为基本的景别相同

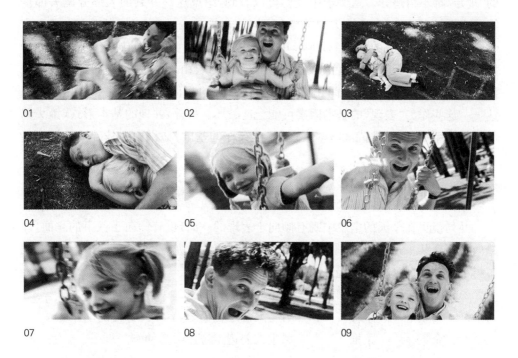

① 科学家们通过实验证明,对于人的感觉来说,声音的节奏能够给予画面强有力的支持。梅洛-庞蒂说:"体验的含糊性就像听觉节律能使电影画面融合在一起,产生一种运动知觉,如果没有听觉的支撑,同一种映象的连续性就太缓慢,以致不能引起频闪运动。"[法]莫里斯•梅洛-庞蒂:《知觉现象学》,姜志辉译,商务印书馆 2001 年版,第 291 页。

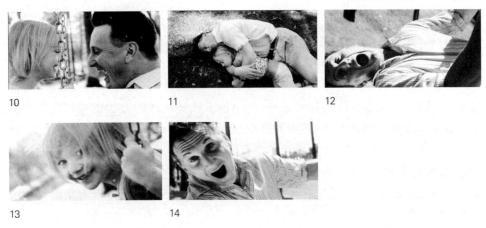

图3-6 《我是山姆》中的一组镜头

的"规定"都不再遵守。从例子中我们可以看到,组成这一并列的大部分镜头都是特写或近景,但03和11镜头却是与众不同的全景。

而在影片《杀手的回忆》(2003)中,因为是表现人物主观的感受,不单单是景别,在拍摄方法、剪辑方法、色彩处理等方面都相对自由。不过,这种"自由"并不是没有边界的,镜头在相互之间还必须维持较强烈的相似性,否则其节奏和韵律表达——这些作为"表现"的基本因素可能会被破坏。另外,并列的基本形式(镜头间无逻辑关系)也必须维持,这是"表现"赖以存在的基础,如果这一基础被破坏,"表现"会走向反面。

二、趋向于叙事

并列镜头在今天的电影中既有倾向于表现的一面,也有倾向于叙事的一面,即趋向于再现某一过程,而不是停顿。在香港影片《柔道龙虎榜》(2004)中,我们看到了男主人公在回家的路上揣摩柔道动作的一组镜头:

01	大全景	基本固定	男主人公走在街上。
02	中景	跟移	男主人公走在街上,有一些身体的动作。
03	全景	跟推	男主人公边走边做柔道动作。
04	近景	跟推	行走的脚步,夹杂着柔道特有的步伐动作。
05	近景	跟拉	上身的柔道动作。
06	特写	跟拉	行走的脚步,夹杂着柔道特有的步伐动作。
07	中景	摇	男主人公的动作越来越复杂。

08	大全景	横移	边走边做柔道动作。
09	中景	跟移	腿部的动作。
10	全景	横移	全身的动作。
11	近景	跟	停下动作,看着前方。

从这些镜头来看,大全景的出现肯定同其他景别的镜头有逻辑上的关系,因此不可能是并列的镜头,不过从04—07镜头来看,内容相同、景别、拍摄方法接近,相似之处很多,且镜头之间可以交换,可以确定是一组并列镜头。但与经典并列镜头不同的是,其景别、拍摄方法之间的相似性都不严格,且在一组并列的前后都是内容和拍摄方法非常相似的镜头;也就是说,这组并列镜头的自身不太像严格意义上的并列镜头,而其前后的非并列镜头又有些像并列镜头。因此我们可以说,作者一方面是想用诗意的手法来表现男主人公的觉醒,因为男主人公曾是一个优秀的柔道选手,但是长久以来自暴自弃,这天,他终于开始有所醒悟,这是影片一个非常重要的转折点;另一方面,作者并不想把影片的这一高潮做成一种煽情、歌颂的形态,而是希望尽量不动声色地推向观众,让观众在接受的同时有更多的主动性。于是,我们看到的这组并列镜头有向叙事靠拢的趋势,表现性被置于叙事的控制之下,呈现出一种非典型的、中间的形态。

在我国影片《集结号》(2007)中,男主人公谷子地在煤堆上挖掘,试图找出战友遗骸的一组镜头(图3-7),也是趋向于叙事的并列镜头,因为这一组镜头尽管主题内容同一,镜头之间的互换也能够成立,但镜头形式互相间的相似性却被保持在一个较低的水准,运动镜头和固定镜头交叉使用,在运动镜头中,运动的过程时而将后景表现出来,时而又没有,使画面有了全景和特写的匹配效果,从而掩盖了并列镜头所应具有的节奏性和表现性,或者说减弱了并列的表现性,使这一组镜头具有了一定的叙事意味。画面中01和04镜头都是跟随人物动作的摇镜头,这两个镜头区别于02、03和05镜头,在这些画面中,01b、04b和05镜头在景别画面上与纯粹的特写有所区别,这种变化由于镜头的运动得到了加强。

在并列镜头中注入叙事的因素估计是从20世纪60年代的法国新浪潮开始的,因为我们在法国20世纪60年代的影片中看到了类似的用法,"不守规矩"的新浪潮导演不仅在电影的主题和叙事上,而且在形式上也同样善于创新,往往不拘一格地使用已经成形的规则。比如克劳德·勒鲁什在1966年导演的影片《一个男人和一个女人》中,有一场妻子在医院等待的戏,受伤的赛车手是她的丈夫,正在手术室开刀。影片表现了妻子焦急等待的各种镜头,其中既有全景、中景,也有特写、近景,仔细看来有点像我们下面一章要谈到的组合式的并列,但是又不具备组合并列

图3-7 《集结号》中的并列倾向叙事

所具有的内部的流畅性,因此我们可以将其称为介于一般并列和一般叙事之间的一种形式,但是从总体上来看,这组镜头依然是并列的,因为镜头与镜头之间没有因果或逻辑的呈递关系,只不过在形式上,准确地说是在镜头的镜别上有故意不强调相似性的倾向(尽管如此,我们依然可以看到这组并列镜头主要是以特写和近景镜头为主并列的),而把这样一种相似性放在女主人公的行为和情绪上。与戈达尔的"跳接"不同的是,这种方式的使用不是"革命性"的、惊世骇俗的,而是在传统的范围内,在一般观众能够顺利接受的范围内,这也是对《一个男人和一个女人》这部电影形式表现(也包括主题和内容)的一般评价。

三、趋向游戏

在影片《拳霸》中,有一个镜头中表现了一个得意扬扬的小流氓,他之所以得意,是因为他叫来了许多帮手(图3-8)。我们在画面中看到,他身后出现的小流氓越来越多。这个镜头看上去似乎是一个镜头,因为站在画面中间的那个小流氓并没有动,但是,从他身后运动着的人来看,这又是一组并列的镜头,影片用四个镜头对这一事件进行了表现。似乎是同一个拍摄镜头,从中剪去了几段,形成了动作不连贯的跳跃,成为了并列的镜头。

图 3-8 《拳霸》中的游戏式并列

说这是一个趋向游戏的镜头,是因为这个镜头具有了游戏最为基本的特性:假定性。当然,从广义来说,所有的剧情片都是假定的,看电影的本身也是游戏。我们这里所说的游戏是在另一层面上的,一个更为狭窄和具体的游戏概念,一个电影叙事中的游戏。换句话说,我们把观影过程作为观众已经沉浸其中的前提,然后再使用某种假定的手段使观众"出戏",这很像布莱希特的"间离效果"。在这个镜头中,用于游戏的具体手段就是并列。作者将一组并列的镜头通过特技置于一个镜头之内,因此看上去很是滑稽。这本来应该是一个正常的镜头,小流氓身后人群的运动被人为截断后强行并列在一起,与格里菲斯《一个国家的诞生》中截断运动人群的连接相比较,《拳霸》的做法使镜头间相似性更少,叙事性更强,这可以从这组镜头的不可置换性看出。类似的例子还可以找到许多,《爱火无敌》(2003)中收拾房间的镜头是将一个镜头拍摄下来的收拾过程剪去中间的几个部分后形成的一组并列的镜头。这样的镜头是不能彼此置换的,因为房间里的东西越来越少。然而,在岩井俊二的《四月物语》(1998)的搬家并列镜头中,房间里的东西则是越来越多。这样一种带有叙事意味的并列镜头,我们只能从游戏的意义上对其进行理解,因为尽管这些镜头之间不能置换,但它们彼此之间没有任何逻辑上的联系——如果有,

也只是在我们对这一并列镜头组总体意义理解的基础上才能揣测出来。在两个单独的画面之间是找不到逻辑或因果联系的。如我们看到《拳霸》例子中的 01 镜头和 02 镜头，一个镜头中有一个人，另一个镜头的背景中出现了另外几个人。如果我们不从上下文理解，即意识到这个人叫来了许多的帮手，则不会知道这两个镜头之间会有必然的联系。对于清理房间和搬家的例子也是同样，如果没有"清理房间"和"搬家"这样的主题，镜头与镜头之间的逻辑因果便不会呈现出来。这也就是说，影片的作者用游戏的方式将正常的因果逻辑片段处理成了并列的形式，将一个叙事的过程用非叙事的方法予以了表现。说得通俗一些，就是拿时间来开玩笑，把一个延续的时间用表现瞬时的方法来予以表现。因此，这样的方法最早是出现在喜剧电影中的，早在 1964 年捷克的荒诞喜剧影片《雷蒙纳多·乔》中，便出现了类似的表现。我们知道，喜剧电影与一般电影的不同之处就在于这一类型的电影本身便具有游戏的性质。在非喜剧性的电影中，游戏的本质是对银幕正常呈现的事物进行假定的表现，使这一事物自身的意义脱落而变得"好玩"。这种表现方法的成立，与当代人乐于游戏和对电影语言的熟悉程度相关，只有观众对电影语言的充分熟悉，影片的作者才有可能在叙述的过程中进行省略，即对应有的过程实施假定。因此，我们经常可以看到电影中用这样的方法来表现有关"成长"的主题，如先表现一个行走的儿童，然后是行走的少年，然后是行走的成人，等等，这样的表现正是从游戏演化而来。

由此，我们可以看到，并列镜头的主题对并列镜头的构成起着至关重要的作用，没有主题，并列镜头便会成为没有意义的段落；主题的叙事与否，也在某种程度上决定了并列镜头互相间逻辑关系的存在与否。因此，判定并列镜头的性质并不仅仅在于形式，同时也在叙事的层面上涉及相关内容。正因为如此，并列镜头在视听语言的范围内既有语法的特征，也有修辞的意义。从语法的角度来看，并列是一种叙事的格式，这种格式可以用顺序排列的过程来表达同一的时间；从修辞的角度来看，并列的方法不仅可以用于省略，还可以用作象征、隐喻、排比、游戏等。到目前为止，在理论上还没有一个确定的说法，正如麦茨所言，"修辞学也是一种文法"①。因此我们从其最显著的语言特征入手，将其作为一种语法现象来描述，但并未因此而掩盖其在修辞上呈现的意义。

① ［法］克里斯蒂安·麦茨：《电影语言：电影符号学导论》，刘森尧译，台湾远流出版事业股份有限公司 1996 年版，第 131 页。

> **本章提要**

1. "并列"和"序列"是电影语言两种最基本的形态。
2. 并列镜头的概念认定并列镜头有三个特点,一是主题性,二是镜头间的相似性,三是镜头之间无逻辑因果关系。
3. 经典的并列镜头,其镜头具有较大的相似性。
4. 现代并列镜头发展出了许多变体,分别倾向于"表现"和"叙事"。

第四章

组合的并列镜头

在前一章我们讨论了一般的,或者也可以说是以经典并列为主的并列镜头。对于经典的并列样式来说,其构成并列的单位是单个的镜头,也就是说,以每一个单个的镜头作为元素与其他的元素相并列。并列中的每一个镜头都是独立的存在,它们的共同组合才呈现出意义构成了所谓的并列镜头。但是,这并不是并列镜头的唯一形式。

在这一章我们要讨论并列镜头的另外一种形态:组合的形态。

第一节　因果叙事组合的并列

我们在推理电影《尼罗河上的惨案》(1978)中看到了这样一段镜头:在尼罗河邮船的旅行中,杜尔先生似乎因为在女人中引起了争风吃醋的风波而被枪伤到了腿部;一片混乱过去之后,人们发现杜尔太太在自己的船舱中被谋杀。侦探波洛发现船上的每一个人都有作案的动机,于是他向所有人进行询问。在询问的时候,他假设杜尔太太就是被这个人所谋杀的,于是我们在画面上看到了不同的人物谋杀杜尔太太的情景。我们且先不管波洛先生最后是怎样破的案,我们注意到,相对于每一个被波洛询问的人来说,影片中所表现出的场面都是一个有前因后果的小故事,都是一个由波洛讲述的小故事。但是,对于整个这一场戏来说,波洛对每一个人的询问却又都是并列的。如果我们使用置换的方法就能发现,波洛对每一个人的询问前后之间并没有逻辑和因果的关系,因此这些独立的小故事可以彼此置换而不影响这一场戏的整体效果。这就是组合并列与一般并列不同的地方,组合并列形成并列的元素或单位不是一个镜头,而是一组镜头。在这一组镜头的内部,并不一定存在并列的形式,主要是普通的叙事——有因果和逻辑关系的叙事。换句话说,作者以

第四章　组合的并列镜头

叙事为单位组成了一组非叙事的并列镜头组,这就是组合的并列。这种组合并列镜头的特点同经典并列镜头一样:拥有共同的主题(凶杀调查),每一组并列之间须有相似的地方,且彼此没有逻辑和呈递的关系。在《尼罗河上的惨案》(图4-1)中,

第一组:询问　　　　　　　　　　第一组:假设推理

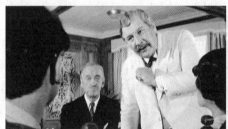

第二组:询问　　　　　　　　　　第二组:假设推理

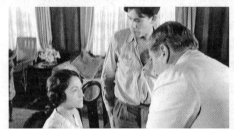

第三组:询问　　　　　　　　　　第三组:假设推理

第四组:询问　　　　　　　　　　第四组:假设推理

图4-1　《尼罗河上的惨案》中的组合并列

我们发现并列镜头组的相似之处主要有两点：首先是在内容上，都是波洛在进行询问，并假设和推理；其次是在镜头的拍摄和组合上，在每一组镜头中，都出现了波洛假设的场面（假定场面）。

类似的做法我们可以在许多影片中看到，如灾难片《杀出狂人镇》(1973)，说的是因为一架飞机的坠毁，飞机上的生化武器，一种能够致人疯狂的病毒在一个小镇上蔓延，为保守军方的秘密，军队包围并封锁了这个小镇，将镇上所有的人集中到当地的学校。影片在表现军队驱逐市民的时候使用了组合的并列镜头，我们看到全副生化防护的武装军人冲进一户户居民的家中，将熟睡的人们赶出自己的居室。而在韩国影片《生死谍变》的开头，则用组合并列的方式表现了特工残酷的训练。第一组镜头：偷袭巡逻队；第二组镜头：跑步；第三组镜头：用匕首杀人；第四组镜头：枪械拼装；第五组镜头：徒手格斗；第六组镜头：雨中跑步；第七组镜头：雪中用餐；第八组镜头：移动射击固定目标；第九组镜头：射击移动目标；第十组镜头：射击敌我混合目标；第十一组镜头：长跑。在这些并列的组合中，每一组合的具体内容尽管不同，但依然是在"训练"的框架之内，几乎每一组都以激烈的动作和快速的运动镜头作为形式上非常显著的共同点。显而易见的是，每一组镜头之间并没有必然的联系。我国民国时期的电影《狼山喋血记》中也出现了四组合一的组合并列镜头：男主人公老张力主打狼，但村民认为狼是山神不能打；狼进村了，然后与猎狗搏斗，老张只能看着却不能出手。老张的特写与狗、狼搏斗的小全景构成了看与被看的因果组内关系，四组类似的观看形成组合并列。

因果叙事组合并列镜头中的每一组镜头如同经典并列镜头中的每一个镜头一样，彼此之间没有逻辑上的呈递或因果关系，尽管组的内部是具有因果关系的叙事，但组与组之间还是可以彼此互相交换而不影响整体效果和观众理解的。

第二节 "象征"组合的并列

除了具有明确因果关系的镜头组所形成的并列之外，还有一种组合依托了种种因素，只是象征性地表现那些因果的关系，而不是明确地、独立地进行叙事。这是组合并列中的另一种方式。

在中国影片《少林寺》(1982)中，有一段男主人公发奋苦练的镜头（图 4-2），分别表现了拳、棒（三节棍）、枪、刀四种不同形式的功夫，背景分别配以夏、秋、冬、春四个不同的季节。在这四个不同的段落中，其相似性是明显的，首先在内容上都是

功夫,其次在景别节奏上也非常相似。拳、棒、枪、刀四种武艺之间并没有必然的联系,可以任意置换。在每一种武艺的表现上,镜头和镜头之间的因果关系,或者说逻辑关系表现得并不是非常明确。也就是说,当我们看到一个武术的动作之后,并不能有效地推测男主人公的下一个动作是什么。这里面可能有两个原因:首先,因为观众不懂武术,因此武术的套路对于他们来说只是一些没有必然联系的好看动作而已;其次,因为时间的关系,作者不可能在有限的时间内展示武术套路内在的逻辑关系,因此在表现时进行了跳跃式的省略。这样一来,作为并列的元素本身,其组合的逻辑性和因果性便成了一种"象征式"的表现,仅在象征的层面上告诉观众因果关系的存在。

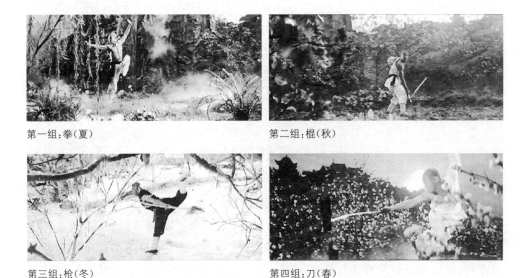

第一组:拳(夏)　　　　第二组:棍(秋)

第三组:枪(冬)　　　　第四组:刀(春)

图4-2　《少林寺》中"象征"组合的并列镜头

同样的例子我们还可以在日本电影《死亡解剖》(2004)中看到。作为医学院学生的男主人公解剖了自己深爱的女友,因为这是女友生前最后的要求。他非常细致地完成每一个步骤,画下每一个器官。影片中表现了前景上男主人公一直在俯首工作,而后景上的其他同学则一次又一次地展开床单,覆盖在尸体上,表示他们已经完成了一天的工作。对于其他学生一天的工作来说,影片并没有进行详尽的描述,而只是通过两个镜头来完成:一个镜头表现学生们在尸体旁的工作,另一个镜头则是他们展开床单。这里对于学生一天工作的表现是象征性的,这种象征性之所以能够成立,在于影片在前面已经非常仔细地表现了学生们工作的全过程。

因此，在并列的表现中，只需要象征式地表现即可，因果的叙事被简化成了符号式的表达。这里似乎有一种"从前省略"的意味。并列在这部影片中并不是平均的，也就是说它们的时间长度是不相同的，而是节奏越来越快，最后成为单镜头的并列，也就是经典的并列。类似的例子我们还可以在美国电影《我是山姆》中看到，尽管影片的主人公山姆是个低能的有智力障碍的人，但是他的小女儿深爱着他。法院认为山姆没有能力照顾女儿，剥夺了他的监护权，因此另一户人家领养了她。山姆为了看到女儿，搬到那户人家的附近居住。他那聪明伶俐的女儿于是在晚上翻窗爬墙去看望自己的父亲，山姆在她熟睡之后，再将她送回领养人的家中。影片在详尽地表现了这一情节之后，开始使用并列镜头进行交代，山姆的女儿经常跑到父亲那里去，起先是五个镜头为一组，分别表现小姑娘爬窗、在街上行走、敲父亲的房门、父亲惊醒、父亲送回女儿等，然后便都是两个镜头一组，只表现小姑娘的去和父亲的将她送回。如果说第一组镜头还有一些不多的逻辑联系的话，那么后面的数组镜头则完全是象征性的了。组合并列在这里所起的作用似乎只是一个时间的压缩，有关时间的问题我们在下面还要讨论。

第三节　具有时间因素的并列

在电影《十一罗汉》(2001)中，某人向影片的主人公讲述了三个企图抢劫赌场者的下场：第一个人还没有跑出门口便被抓住；第二个人跑到了门口，被保安打倒在地；第三个人跑出了大门，但是被击毙在门外。三个劫匪的故事构成了一个组合的并列，但是与一般的并列又有些不同。这三个故事之间的顺序是被讲故事的人事先设定好的，不能随意交换，尽管这样一种在时间上先后排列的设定并不严格。可是从这三个故事的本身来看，它们之间并没有逻辑的关系，三个劫匪既不互相认识，他们去的赌场也不是同一个，事情的发生也没有时间上的必然性。但是故事的讲述者却从这些故事中间找出了一个递进的关系，即这三个人一个比一个跑得更远，他们的下场也一个比一个更惨，从而使这一组并列的镜头不能互相置换。在此，我们发现了一种具有双层含义的现象：在并列的各个因素之间，人们并不能发现逻辑或因果的关系，但是在一个更为抽象、更为广义的理解层面上，却有可能发现因果或逻辑的联系。强调这种联系一般来说不会影响并列镜头的成立，但无疑会削弱并列镜头表现的意味，使其更具有叙事性。也许有人会问，为什么会有这么一个陌生的"因素"突然地介入并列镜头呢？

第四章 组合的并列镜头

这要从很早以前说起了。在20世纪20年代末电影开始进入有声的时期,许多在默片时代已经成形的叙事语言开始改变,并列镜头也不例外,爱森斯坦或普多夫金式的蒙太奇在有声时代显得夸张而做作,与人们热衷于流畅叙事的愿望背道而驰,尽管许多影片在有声之后继续沿用默片时代镜头并列的方式,但也有许多影片干脆不再使用并列镜头,人们必须找到一种适合在有声片中使用的并列方式。1941年,有声片问世12年之后,奥逊·威尔斯推出了他的名作《公民凯恩》。这部电影中有一段著名的组合并列镜头(图4-3)。

第一组镜头中的男主人公

第二组镜头中的男主人公

第三组镜头中的男主人公

第四组镜头中的男主人公

第五组镜头中的男主人公

第六组镜头中的男主人公

图4-3 《公民凯恩》中六组镜头构成的组合并列

影片从全景开始,然后用近景开始交代男女主人公在餐桌上的对话,在第一组镜头中,影片表现了两人的温情,丈夫为了同妻子谈话取消了工作的约会。

一个快速的类似于"甩"的镜头作为了组与组之间的分界。第二组镜头中,妻子抱怨昨晚她在家久等丈夫不回,丈夫则和颜悦色地作了解释。

甩镜头。第三组镜头中,妻子与丈夫因为政治见解的不同发生了争论。

甩镜头。第四组镜头中,两人争论升级,针锋相对。

甩镜头。第五组镜头中,争论继续且怒目相向。

甩镜头。第六组镜头中,两人无言,各看各的报纸。镜头拉出成全景。

这段镜头因为简洁有效地表现了一段走向破裂的婚姻关系而为人们所津津乐

道。从形式上看,这是一组并列镜头,其中每一组镜头所表现的地点都是在早餐桌上,人物相同,景别相同,其相似性非常显著。每一组镜头所表现的内容为早餐时的谈话,有时他们谈到工作,有时他们谈到生活,有时是说石油问题,有时又是关于幼儿园……这些谈话之间并没有逻辑或因果的关系。因此可以确切地认定这是一组组合并列的镜头。

但是,如果我们使用镜头置换的方法来检验这组镜头,就会发现每组镜头之间不能随意交换。这是因为尽管人物谈话的内容前后没有逻辑或因果的关系,但人物的态度却在发生变化,从起先的和谐到后来的矛盾,直至彼此间的冷漠。作者表现的是一个时间的过程,因为人物的态度在这个时间的过程中有了改变,所以造成并列镜头的排列具有了线性的序列。奥逊·威尔斯的功劳在于他将叙事的因素注入了并列的形式,使得并列镜头能够在叙事的环境下拓展出新的形式。但是,"时间"作为一个因素在并列镜头中存在并不是什么人的发明,而是自然而然,生来如此。如前一章提到的《辣身舞》的例子,如果作者表现的不是一个相对短暂的时间,而是长达数年的时间,一个女孩经常跳舞,在学习舞蹈的过程中长大成人,镜头中所有的因素不变,只是人物发生了变化,这时的镜头显然也不能随便置换。一个舞蹈动作并不能成为下一个舞蹈动作的原因或理由,因此舞蹈的本身是可以置换的,但是跳舞的人发生了变化,因此不能置换。由此,我们看到了一个"秘密",在《辣身舞》的并列镜头中,并非没有时间的消逝和人物的变化,只不过因为这种变化太小,我们不能觉察而已。"成长的烦恼"只能在成长的过程中存在,而不能在成长的某一个瞬间存在。这也就是说,我们定义并列镜头之间没有逻辑或呈递的关系,并非因为这种关系事实上是不存在的(它们至少存在于物理性的时间排列),而是这样一种存在往往为我们所忽略或不能觉察。"Baby"今天跳舞并不能决定她明天还要跳舞,却可以决定她明天一定比今天更"老"。这种时间的自然流程一般不进入人们逻辑思考的范围,在一般的概念中,逻辑必然是一个人类思维推理的过程,而不是一个时间自然流逝的过程。因此没有人会说明天是今天的必然,这一时刻决定了下一时刻,除非人们在时间的因素之外有了某种与之相关的行为。时间以及时间所造成的因果同人类以自身行为所造成的因果是两个处于不同层面上的不同的事物,在一般情况下它们不会互相抵牾,因为时间的因素总是作为大前提"隐而不显"。但是如果作者执意要将这两个层面的事物同时呈现,我们就会看到那些不能互相置换的并列镜头。对于《公民凯恩》来说,一组早餐的镜头,肯定无法同另一组早餐的镜头有任何的逻辑关系。也就是说,一次早餐并不能直接导致下一次早餐的产生,尽管谁都知道,早餐天天都要吃。人们在下意识中寻找的是画面中那些能

够产生积极对应的关系，而不是生物钟或其他物理时空的机械重复。如果我们假定影片中在早餐时会面的男女两位主人公没有从热到冷渐变的爱情关系，而是保持相同的情感，那么，任意位置镜头的交换都能成立。所以，当时间层面被从"后台"唤到"前台"时，往往是因为作者需要"时间"出来扮演一个角色，不是需要"省略"便是需要"叠加"或"延长"。严格来说，时间绝对地存在于所有的镜头以及它们的联系之中，即便是在分别表现餐厅中人们听到打碎盘子声音时的反应也是如此，餐厅中所有人的位置离开声源距离不等，因此声波传递至每个人的时间也不相等，更兼不同个体之间反应速度亦有不同，时间的先后必然在这样的场合扮演角色。只不过这样的时间为人们所忽略，未被强调出来而已。在电影《黑客帝国》(1999)中，当作者需要刻意强调时间，于是在一颗子弹飞行的瞬间依然能够分出先后和人物躲避的动作，这是作者将时间放大的结果。从这一意义上说，时间因素在并列镜头中的出现，并不是一种自然的事物，而是一种非常主观的作者的行为，如同《十一罗汉》中故事的讲述者主观设定了每一个被讲述的故事的顺序一样，他游戏于时间的因素。

这一类突出主观游戏因素的并列镜头不仅能够倾向于表现，同时也能够倾向于叙事。

在 20 世纪 40 年代初拍摄的《公民凯恩》中的早餐片段，尽管强调叙事，但并列的形式还是非常显著。然而，在今天的影片中，倾向于叙事的并列往往在形式上也会故意表现得含糊。例如，在影片《爱情的故事》中，男主人公出门寻找因吵架而负气出走的妻子一场戏。从形式上看，完全不像并列镜头，因为在景别上很难看到相似的组合，或者在组与组之间有明显的分隔的象征。但是主人公寻找的行为一直在重复，他从大街上找到学校，又从学校找到教室，最后是"抽象的"找，我们只看到他在找，都是近景特写，根本不知道他在什么地方找，时间也从白天延续到了华灯初上。我们认定这一组镜头为并列镜头是因为这些镜头尽管较少相似性，但从人物行为和镜头所叙述的内容来看，还是具有相似性的，可以满足并列镜头的下限：组与组之间的边界能够从内容上进行区分，在大街上的寻找与在学校的寻找可以互换。另外，尽管影片表现了时间的因素，镜头组之间也不是绝对不能互换，至少白天和夜晚的镜头能够在各自的时间段内进行互换。对于晚上的表现来说，非但镜头可以交换，镜头的景别形式也开始接近，镜头组内的叙事形式开始向非叙事的经典并列过渡。作者在这里调动"时间"参与，是为了造成一种"叠加"的效果，表现男主人公四处漫无目的寻找时的焦虑心情。为了使表现的因素不过于突出，作者从具体的、可能与女主人公日常生活发生关系的相关地点开始，逐步过渡到抽象的、具有表现性的"寻找"，这种渐进的方式很好地保留了影片自身的叙事风格，同

时也符合剧情的要求。在这一片段中,时间因素对于组合并列的介入,并没有造成强烈的、表现的风格,从而使这一组合的并列倾向于叙事(图4-4)。

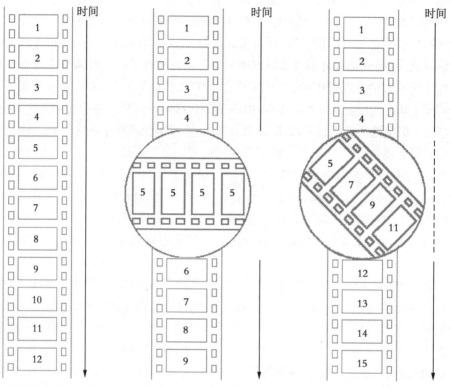

我们可以把图示中的电影看成一个从上而下的时间顺序过程,我们的阅读跟随时间逐次往下,任何一条水平方向上的横切线(垂直于纵向时间线),都可以表示某一时间的瞬间。

当我们在阅读中不能区分时间顺序的时候,这一组镜头相当于在时间的水平方向上排开,也就是不再显示时间自上而下的顺序过程。这是典型的并列镜头,也是理想化的状态(因为在现实中没有绝对的瞬间,任何瞬间都可以表示为一定的长度)。

当人们在并列镜头中强调时间因素的时候,时间的顺序过程在某种意义上得以呈现。相对于垂直方向的顺序时间来说,这种呈现并不流畅,显得断续而跳跃;相对于没有时间过程的瞬间(水平方向)来说,它又显示出了具有一定连续性的过程。

图4-4 并列镜头与时间关系示意图

含有主观因素的并列镜头不仅存在于组合的并列,同时也存在于经典的、以单个镜头为单元的并列,而且同样也展示出了倾向于表现和再现两种不同的风格。某些影片中经常使用并列镜头交代主人公的成长,比如学习钢琴、舞蹈的少年,在一组并列镜头之后长大成人,这样的方式有可能在故意削弱并列形式感的情况下

倾向于再现。而在前一章中提到的影片《拳霸》中小流氓出场的片段，时间和形式的因素被凸显，因此没有任何流畅叙事的倾向，而是强烈地倾向于表现（从某种意义上来说，表现即游戏）。

对于组合并列镜头的类型来说，因果叙事的组合一般倾向于叙事，象征则倾向于表现，含有某种时间因素的组合既有可能叙事也有可能表现。从组合并列的形式看，它似乎与平行蒙太奇有一些相似之处，但两者还是属于两个不同的范畴：平行蒙太奇既不具有主题的同一性，也不强调形式上的相似，相对来说较为"长""大"，其功能多与叙事有关，隶属于修辞的范畴；组合并列则相对"短""小"，具有阻断叙事的功能，有一定的表现性，隶属于语法的范畴。当然，也有可能出现一些模棱两可的现象，对于理论来说并不重要。

组合并列镜头的功能同非组合的经典并列镜头的功能基本上是一样的，它们都是对叙事连环"锁链"的破坏。人们在叙事逻辑的牵引之下，往往会有一种"反叛"和争取"自由"的倾向，有一种抒发情感而不顾及内在逻辑的倾向。这同人类文明的发展进程也是相吻合的，就算文艺复兴时代理性开始苏醒也并不能彻底抑制人们的自然情感，因此还有之后的现代主义和后现代，还有返璞归真和非理性。这一点在今天已经无需讨论了。对于电影的视觉语言来说，人们情感的释放往往不是一种纯粹的逻辑推理的结果，因此经常会借助并列的手段。这也是我们能够在影片中看到形态各异、种类繁多的并列镜头的原因。但是，并列镜头作为整体叙事的一个元素，作为完整影片的一种表现方式，人们有时不希望叙事的整体风格被破坏，或者不希望表现的方法过于激烈而对叙事带来干扰，因此设法在并列的方法中注入时间的因素，使并列镜头呈现出某些序列的特征。可以说，组合并列的出现便是这种努力的结果。组合并列在叙事的同时给人们带来一种节奏、一种韵律，使得过于严肃的叙事表现出一些歌唱性和浪漫的意味，这是历史的发展所赋予语言手段的丰富。这里说"丰富"，是指各种手段的并存，并不是一种消灭另一种。今天流行的方法，明天可能不再流行；过去曾流行过的，今天可能重新出现。对于艺术来说，"发展"一词永远意味着"丰富"，而不是生与死的轮替。

对于剪辑来说，并列的方法并无太多的外在规律性，这里所列举的各种形态除了在根本的定义上保持了一致性之外，形式上相当自由。对于艺术的创造来说，这里所描述的现象既不是并列镜头过去所呈现出来的所有形态，也不是能够预见并列形态未来的"真理"的发现，而只是对于并列形态的某一局部、某一部分的描述。因此，掌握并列镜头所具有的美学意义要比熟记各种形态更为重要，形式上的变体是无限的，而其美学的含义却不会轻易改变。

本章提要

 1. 组合并列镜头并不违背并列镜头的基本原则,而是将一组镜头作为并列的单元。

 2. 作为组合单元的镜头群的构成可以是因果叙事的,也可以是象征或其他的。

 3. 强调时间因素的组合并列镜头,既能够用于表现,也有参与叙事的可能。

第三单元　匹　　配

第五章

镜头排列的匹配

在开始讨论剪辑的问题之前,我们先要复习一个概念——"景别"。这个概念对剪辑的学习至关重要。

第一节 关于景别

"景别"的概念应该在一般的影视艺术概论课或摄影摄像的技术课上做过详细的介绍。一般概念中的"景别"是:

> 被摄主体在画面中呈现的范围。一般分远景、全景、中景、近景和特写。在有些分镜头剧本中,也常出现中近景、中全景、大远景,以及大特写等称呼。景别取决于摄影机与被摄主体之间的距离和所使用的镜头焦距的长短这两个因素。划分方法有两种:一种以被摄主体在画面中所占比例的大小为准,凡拍摄主体全貌均为全景,凡拍摄其局部则为中景和近景;另一种以画框截取成年人身体部位多少为标准。一般多采用后一种划分法。[①]

这个概念尽管对"景别"进行了周全的描述,但却没有涉及其美学上的功能。我们必须注意到:景别不仅是电影画面表现事物的一种规格和尺度,同时也是影片制作者用四条边框"切割"事物的结果,事物或事物的局部因此被按照固定的规格"放大"或"缩小"。

按照萨杜尔的说法,世界上第一个"特写"镜头(用现在的眼光看应该是近景)

① 许南明:《电影艺术词典》,中国电影出版社 1986 年版,第 322 页。

便是因为其放大的功能受到了猛烈的批评——因为这个镜头表现的是"接吻"[①]。从某种意义上来说,景别所显示的其实是我们心理观照之下的对象,而不是对象的本身。本雅明说:"电影通过特写的可能性,通过突出我们已熟视无睹的道具中隐藏的细节,通过巧妙运用镜头,挖掘平凡的背景,一方面使我们更深地认识到主宰着我们的生存的强制性机制,另一方面却为我们保证了巨大的、意想不到的活动空间!"[②]尽管通过镜头我们可以看到许多意想不到的画面,但我们也许永远也不可能企及对象的本身,因为我们无法摆脱自身情感控制下的关注,使其成为一种完全客观的认知手段。人类永远在进行着一种意志和情感的较量,对待机械的画面切分也是如此。做剧情片的人一般不会试图在画面的切分中寻找真实,因为他们知道这只是一种梦想,他们现实地在画面中寻找情感和美的因素。那么,做纪录片的人是不是也只是在"寻梦"?不是,因为他们知道梦想只有在追求中才有可能接近、才有可能得到,他们在客观上无法避免主观的参与,但在主观上他们可以尽量靠近客观。这种态度,也就是美学的观念,对于纪录片制作者来说,和剧情片的制作者是完全不一样的。

其实,电影中"景别"的概念并非电影自身的发明,在摄影(照相)中,早就有了各种不同景别的画面。同时,摄影中的景别又受到绘画构图的影响。在美术的范围内,表现局部的方法一直可以追溯到公元前数千年,当时埃及的法老们为了求得永生而用花岗石雕塑自己的头像放入坟墓(图5-1),据说灵魂可以附着其上而万年不朽[③]。中国人在考古中也发现商、周之前有用作装饰的陶器人头像[④](也可能不是用作装饰,图5-2)。不论是出于什么样的目的,人类使用"景别"的历史已是相当久远。

在我们与景别打交道的时候,有一点需要特别注意:景别的称呼永远都是相对的。表现一个人物的面部是特写,表现一只眼睛或一张嘴也是特写,表现一根头发还是特写;相对于头发或眼睛来说,人物的面部就是全景或大全景了。在称呼上并不存在一种绝对的规定。

[①] 萨杜尔在他的书中提到,1895年有人在杂志上发表文章批评《梅·欧文和约翰·雷斯的接吻》这部影片:"和原人一般大小的形象,已经令人看不下去,更何况这种丑恶被放大到极大的比例,并且接连重复三次,它所产生的效果更是令人难受。这种放大的接吻,丑恶得令人作呕。"[法]乔治·萨杜尔:《电影通史:电影的发明(1832—1897)》(第一卷),忠培译,中国电影出版社1983年版,第294页。
[②] [德]本雅明:《经验与贫乏》,王炳钧、杨劲译,百花文艺出版社1999年版,第284页。
[③] 参见[英]贡布里希:《艺术发展史》,范景中译,天津人民美术出版社1991年版,第二章。
[④] 参见王子云:《中国雕塑艺术史》(下),人民美术出版社1988年版,"原始社会雕塑"部分。

第五章 镜头排列的匹配

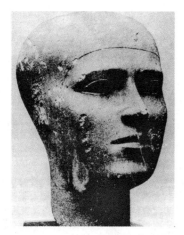

图5-1 欧洲公元前2700年的人像

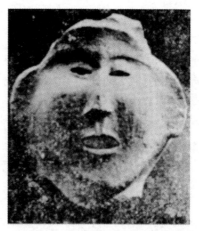

图5-2 中国原始社会人像陶片

第二节 什么是匹配

现在,我们开始讨论有关剪辑中匹配原则的问题。

当摄影机对准一个相对静止的对象(广义上而言,也可以是一组人),比如一个人在演讲,或者在看书,或者在做其他事情,进行拍摄的时候,为了不使画面长时间处于静止的状态,往往需要在拍摄和剪辑的时候做必要的处理。拍摄的处理众所周知,可以使用推、拉、摇、移等多种手段,使得画面看上去有所变化。而对于剪辑来说,则需要将这一对象的不同景别或角度连接在一起,以这样的方式改变固定不变的画面,避免观众视觉的疲劳。这是电影视觉语言最基本的组合方式。当然,单凭剪辑是做不到这一点的,拍摄必须进行配合,提供各种景别的素材,剪辑才有可能进行不同风格和样式的处理。匹配是剪辑历史中最古老的游戏规则之一,在前面的章节已经提到,早在1901年,英国人斯密士在拍摄老鼠的时候,便试图使用镜头的切换,因此,剪辑诞生的第一次尝试可能就是景别的匹配。遗憾的是,我们已看不到当年拍摄下来的镜头。在格里菲斯1915年拍摄的影片《一个国家的诞生》中,匹配原则已经被使用得十分娴熟。这说明匹配的游戏规则在电影中是最早被普遍使用和接受的原则。

在格里菲斯影片的这一段镜头中(图5-3),01镜头是一个全景,表现了两个在棉花地里采摘棉花的黑人;02镜头切换成了两人的中景;03镜头则是手臂的近

景。同样是表现采棉花,不同景别相连接后画面的节奏得到了调整,远比使用一个固定的镜头要活泼。04 镜头同 01,全景中的棉花地,两位绅士和一位淑女走入了画面,其中一位绅士采摘了一朵花;这时的镜头从小全景切换到了中景,然后又进一步切到花朵的特写。这个特写是必须的,因为在黑白片中没有特写观众可能会看不清采摘的是什么。当花朵从绅士的手中传递到淑女的手中时,景别又回到了中景。这样一种在不同景别中来回切换的剪辑方法,直到今天还在被普遍使用,因为它确实有效。

图 5-3 《一个国家的诞生》中的镜头段落

不同景别的切换在默片时代一直被小心谨慎地使用着,不同景别的差异一般被维持在"一档"的水准,如在关于格里菲斯影片的例子中,01—03,04—05,每个镜头景别的差异均是一个级差,只有在 05—06 这两个镜头之间,中景跨越了近景,直接跳到了特写。前面我们已经提到,景别是一个相对的概念,因此在这两个镜头之

间实际上是从人物的中景切到了花朵的全景,而不是一般概念中的从中景到特写,当时还不具备大级差匹配连接的观念。如果说影片中偶尔也会出现超越一个级差的匹配连接的话,往往是迫不得已的无奈,如格里菲斯的影片《党同伐异》中的一个镜头,表现一个妇女从窗里爬到窗外,沿着墙上突出的部分走到另一扇窗前的惊险动作。前面的镜头是室内的中景,后面的镜头则是室外的全景,中间跨越了小全景,很像是现代的用法。但是在当时,这样做显然是为了不让趴在二楼墙面上的替身演员"穿帮"(替身很可能是一位男性演员),不得已只能在遥远的距离上拍摄。类似的强迫性的连接我们还可以在其他的默片中看到,甚至可以追溯到电影刚刚发明的早期,英国人斯密士在影片《一只老鼠》中,便将全景与老鼠的特写相连接,要知道,那时候人们还没有"剪辑"这样的概念。因此在某种意义上,我们可以把不同景别的连接看成与剪辑的概念同步产生的一种方法,这种方法从一开始便是"强迫"的,也就是说人们是在完全被动情况下的一种接受。主动的、真正超越一个档次景别的连接,我们要在1920年的德国电影《卡里加里博士》(图5-4)中才能看到。

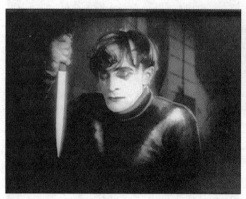
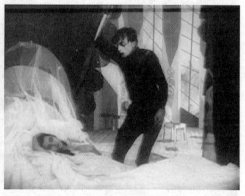

01　　　　　　　　　　　　　　　02

图5-4 《卡里加里博士》中跨越一档级差景别的镜头连接

影片中关于杀手的这两个镜头的景别从近景切到了小全景,中间跨越了中景。这在当时几乎是惊世骇俗之举。不过,从画面上,我们还是可以看到作者勉为其难的痕迹。01镜头被称为"近景"有些勉强,因为这个画面其实是在中景和近景的边缘上;02镜头被称为小全景也有些勉强,因为人物膝盖以下部分被遮挡,看上去很像是美国式的中景。还有一些镜头,如在影片开始的时候,在全景中的讲述者连接了近景的人物肖像,却不是今天意义上的匹配连接,而是在相接近的景别中将画面中的其他景物屏蔽,成为黑色,只留下人物的近景空间保持正常的亮度。也就是景

别依然是全景或中景,但观众只能看到人物的近景。这说明当时的人们对于大跨度的匹配连接尚心存疑虑。在默片中,由于画面占据了绝对重要的地位,因此形式上的表现力受到了特别的重视。小心翼翼的匹配连接很快被突破,大差距景别跨越的连接开始出现在一些德国大师的影片中,如弗里茨·朗的《玩家马布斯博士》(1922)、茂瑙的《吸血僵尸》(1922,又译《诺斯费拉图》)等。在这些影片中,两个不同景别的匹配甚至达到了我们在今天的影片中所看到的幅度。

在茂瑙的影片《吸血僵尸》(图 5-5)中,我们可以看到图示 02 镜头与 03 镜头的连接是一个从大全景到近景的连接,两个镜头之间跨越了全景、中景。尽管在 03 镜头的画面上我们还能看到屏蔽的黑色周边,但这样的屏蔽已经不再能够影响景别的大小了。

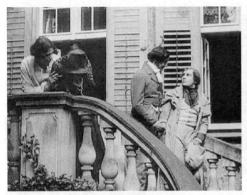
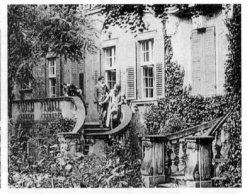

图 5-5 《吸血僵尸》中匹配镜头的连接

按照巴赞的说法,"有声电影为电影语言的某些美学原则敲了丧钟"①,他指的是过于强调表现的蒙太奇。因此,大跨度的匹配尽管在默片中出现,但并没有蔚然成风,而是以一档景别级差为主的匹配连接在电影史上维持了相当长的一段时间。目前我们还不能准确地说出这段时间究竟维持到哪一年才发生了改变,不过我们在格里菲斯——这位被理论家们作为表现主义电影形式对立面的导演——拍出《一个国家的诞生》20年之后,也就是在1935制作的影片《科学怪人的新娘》中发现,一档景别级差仍然是画面连接的主要手段。从图5-6中我们可以看到,每一

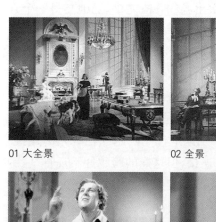
01 大全景　　02 全景　　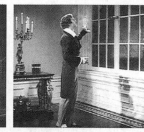
03 小全景

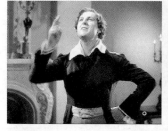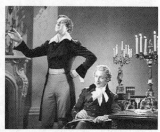
04 中景　　05 近景　　06 中景

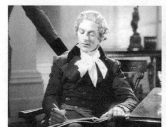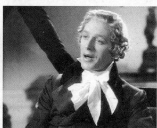
07 中景　　08 近景

图5-6 《科学怪人的新娘》中维持了一档级差的景别匹配风格

① [法]安德烈·巴赞:《电影是什么?》,崔君衍译,中国电影出版社1987年版,第81页。

个镜头画面的景别都严格地按照一档级差排列,没有例外。从 01 镜头的大全景到 05 镜头的近景,在今天的影片中只需要一次剪接便能够完成,而在这部影片中,用了整整五个镜头才从大全景一步一步走到人物的近景。并且,影片中还有像 07、08 镜头那样在景别上相当接近的镜头的连接。

 这也就是说,由格里菲斯确定的(我们暂且这么认为)一档级差的匹配游戏规则,至少被保持了二十多年之久。不过,欧洲的情况似乎与美国还不一样,我们在法国 1936 年的影片《逃犯贝贝》中已经能够看到从小全景到近景这样跨越一档级差(跨越中景)的连接,那是在影片主人公第一次出场的片段之中,当他与另一个人争论时,使用了这样的跨越连接。在影片的其他段落中也有类似的,比如从中景到特写的连接。尽管如此,我们还是能够看出,超越一档级差的连接在 20 世纪 30 年代的影片中,还不是非常的肯定。因为我们看到在希区柯克的影片《三十九级台阶》(1935)中大量使用的也是一档级差的匹配连接,仅在一个表现男主人公手铐的连接镜头中才使用了特写接中景(跨越近景),这显然是为了让观众看清楚而出于无奈(类似于格里菲斯在 1915 年的做法),并不主动地使用跨越一档级差的连接。《逃犯贝贝》中尽管出现了跨越一档级差的镜头连接,但这样的跨越并不理直气壮,因为全景镜头中男主人公的脚被切出了画外,类似于美国式的中景,画面景别的范围看上去较大,但并不是毫无疑义的人物的全景。当时间跨入 20 世纪 40 年代,大约是在第二次世界大战之后,景别超越一档级差的连接才不再成为问题,景别之间的交换不再拖泥带水,而是非常肯定。我们在希区柯克的影片《美人计》(1946)中多次看到全景接特写或大全景接中景这样的连接方式,尽管在连接的时候使用了叠化的特技作为过渡。如女主人公宿醉后的清晨,观众先是在小全景中看到在床上熟睡的女主人公,然后是(跨越中景、近景)表现女主人公面部和前景上一杯牛奶的特写。而在小津安二郎的影片《晚春》(1949,图 5-7)中,则可以看到从大全景直接切到中景(跨越小全景)这样干净利落的连接方法。《晚春》中 01 到 02 镜头景别的切换,几乎相当于 30 年代影片《科学怪人的新娘》中 01 到 04 镜头的逐级过渡。

 在我们所看到的这些早期的匹配连接中,大部分都是在一个机位往上切,也就是说,这些连接没有改变摄影机拍摄的角度,仅是在保持同一视线角度的情况下改变了景别的大小。其实,早在 20 世纪 20 年代,便有人尝试在改变景别大小的同时也改变视线的角度。最早的尝试同样是小心翼翼的,甚至是"被迫"的。如德莱叶在 1927 年制作的电影《圣女贞德》(图 5-8)。

01　　　　　　　　　　　　　　　02

图 5-7 《晚春》中的镜头连接

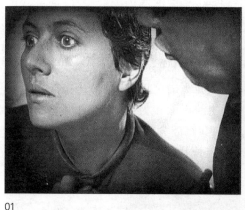
01　　　　　　　　　　　　　　　02

图 5-8 《圣女贞德》中的镜头匹配连接在改变景别的同时也改变了视角

在这部影片中，作者表现了一个神父在贞德耳边说话的画面之后，要进一步表现这位神父的喋喋不休，这时不可能从原有的拍摄角度往上切，因为第一个画面交代的是两个人的关系，其中的神父是侧背对镜头，作者只能改变原有的拍摄角度。我们看到，摄影机的拍摄角度转了将近90度，从神父侧背转到了正侧面，景别从近景变成了特写。从而完成了一次在景别匹配的同时实现视线角度的变化。在这部影片中，还有许多类似的用转化角度的方法表现同一个对象的做法，但大多数被分隔开来，没有直接连接。如图5-9所示，01和03镜头与02和04镜头互相交叉，将人物不同角度的镜头分别予以表现，而且只有角度的转换没有相应的景别变化。这说明作者对于使用角度变化的连接尚无把握，还处于实验的阶段。

 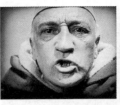

01　　　　　　　　02　　　　　　　　03　　　　　　　　04

图 5-9　《圣女贞德》

　　将角度的变化同景别的变化结合在一起的还有爱森斯坦，他在 1927 年制作的影片《十月》的一开头，便使用了景别和角度同时变化的"新技术"。那是表现一个沙皇的塑像，因为这个塑像是将要被摧毁的对象，因此这一技术的表现似乎有一些"杂耍"的贬低意味。而且，爱森斯坦是以强调画面表现力著称的大师，同流畅的叙事往往背道而驰。我们在两年之后，也就是 1929 年德国人拍摄的影片《潘多拉的魔盒》中，才看到角度和景别的联合使用呈现出比较自然的状态。从图 5-10 中我们可以看到，01 镜头中处于中景的人物，是从侧面拍摄的，与之相连接的 02 镜头已是近景，前面已经提到，这是"一档级差"，是那个年代标准的做法。非同寻常的是，这个近景的镜头不是像通常那样在拍摄 01 镜头的位置上拍摄，而是向逆时针的方向转过了将近 90 度，拍摄了其中一个人物的正面和另一个人物的背面，从而开创了一种匹配的新方法（这种方法是否经由影片《潘多拉的魔盒》而得到传播，尚有待考证）。

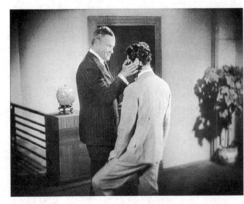 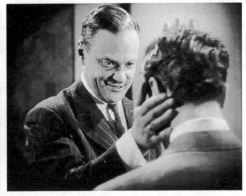

01　　　　　　　　　　　　　　　　　　02

图 5-10　《潘多拉的魔盒》中开始出现新的匹配方法

　　我们在这里所说的景别和拍摄角度的变化就是匹配——将画面所表现对象的

方位(角度和距离)错开,不能将两个拍摄位置相同或相近的画面连接在一起。换句话说,在拍摄的时候,摄影机的位置要"打一枪换一个地方",相同景别和角度镜头的连接被禁止。这是人们多年来在连接画面时所得到的最基本,也是最重要的经验之一。

由此,我们得到了匹配原则的概念:**在表现某个对象时,相连接的两个画面,其景别和拍摄角度必须有较大的区别。**

请注意,匹配原则所说的"某个对象",是指一个(或一组)对象,而不是几个。如果是几个不同的人物,用同样的景别和角度分别去表现是没有问题的。对于今天来说,匹配的景别级差一般保持在两档以上,角度在90度左右。对于景别的级差和转过的角度并没有一种硬性的规定,只是人们在无数次尝试之后,认为这个幅度对于人们的视线来说感觉最舒服,因此也就最容易为观众所接受,遂成为经典的方法。阿里洪特别指出,在使用匹配这样的连接的时候,还要注意到人物在画面中的位置,如果人物在画左,那么下一个匹配表现的镜头中,人物也要在画左,否则不仅会出现"笨拙的视觉上的跳动",同时还会使观众在画面上来回寻找,"这既使观众感到讨厌又使他分神,必须使观众的眼睛能有一定的方向,能舒服地扫视画面,从而使他的注意力集中在故事上"[①]。

第三节 匹配在今天电影中的形态

在今天的影片中,镜头匹配连接使用一档级差的情况已经非常少见,一般都将景别的级差维持在两档甚至两档以上。对于今天的观众来说,像早期默片中"一档级差"的衔接虽然还能够接受,但是已经不能有效地激起今天观众视觉的兴奋。人们在20世纪的这一百年中,生活节奏大幅度提高,欣赏习惯也因此而有所改变,人们要求更快的节奏和更强烈的视觉刺激。因此,保持一档级差的剪辑在今天的影片中已经很难看见了。

在日本电影《大菩萨岭》(1966)中,有一组连续五个匹配的镜头彼此连接,同时,还伴随着五次视线角度的变换。我们可以从图5-11中看到,镜头01—05摄影机几乎是绕着剧中人逆时针旋转了一圈,在旋转的过程中逐步向主人公迫近。01—02镜头,视线角度的旋转超过了90度,景别是从小全景切到近景;02—03镜

① [乌拉圭]丹尼艾尔·阿里洪:《电影语言的语法》,陈国铎、黎锡等译,中国电影出版社1981年版,第20页。

头视线角度转过约90度,景别从近景切到特写;03—04镜头,视线转过接近90度(略微不足),景别从特写切到大特写;04—05镜头,视线转过90度,景别从大特写切到特写。当然,影片使用这样的方法并不是仅仅为了好看,作者在这里有意制造一种紧张和悬疑的气氛,当镜头从一个人背后向他靠近时,总会给人一种不安和窥视的感觉。在这一组镜头的后面,紧接着出现的便是一个冷血杀手,无辜老人即刻命丧黄泉。

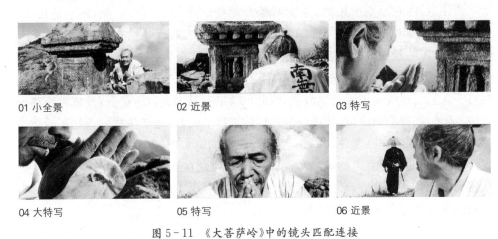

01 小全景　　02 近景　　03 特写
04 大特写　　05 特写　　06 近景

图 5-11　《大菩萨岭》中的镜头匹配连接

　　从《大菩萨岭》的这一组镜头我们可以看到,今天的人们对于匹配原则的遵循相对来说还是严格的。在03镜头中,我们看到的已经是相当大的特写,而在04镜头中,则使用了更大的特写。为了保持景别上的匹配,04的大特写不惜破坏画面的完整,我们在画面中所看到的只是人物脸部的一个部分,从构图来说,这样的画面显然是不够完整的。另外,我们也可以从中看到,当影片的画面取较大长宽比的时候(宽屏),匹配的景别级差可能会有所降低,这是因为大级差的跳跃有可能造成构图上的无意义空间,也就是一般所谓的垃圾空间。如《大菩萨岭》中的05镜头,如果要使用中景的话,人物在画面中所占的面积势必大大减少,天空的面积将会大大增加,增加出来的天空空间,便是不需要的"垃圾",对于画面的构图来说没有必需的意义。

　　角度的变化和景别的变化,以及两者共生的形态,是匹配原则在今天电影中最常见的用法,其连接的方法一般使用"切",有时也会使用短暂的"叠"。一般很少使用特技,这是因为特技可能妨碍阅读的流畅性。麦特白在他书中说道:"当代的好莱坞电影更倾向于从一个远景的镜头切到一个特写镜头,或者用切的方式取代从

前暗示场景省略的融的方式。"①

尽管在今天的影片中，匹配跨越两个档次的级差和转过90度视角早已司空见惯，但并不是所有情况下一概照搬经典的方法。如在影片《巴顿将军》(1970)的开始，巴顿走上台向台下的士兵敬礼，景别从大全景切到了小全景，中间跳过了全景；然后又从小全景直接跳到了大特写，中间跨越了中景、近景、特写等诸多级差。从这个例子我们可以看到，其匹配的连接尽管满足了景别跨度的要求，却没有满足视角转换的要求。因此，匹配中景别和角度的变化并不是绝对的，要视具体情况而定。影片《巴顿将军》为了强调巴顿的个性(粗鲁且强硬)，使用这种硬朗的、有棱有角的匹配连接(图5-12)，而不使用流畅圆润的经典方法，有其自身的充分理由。

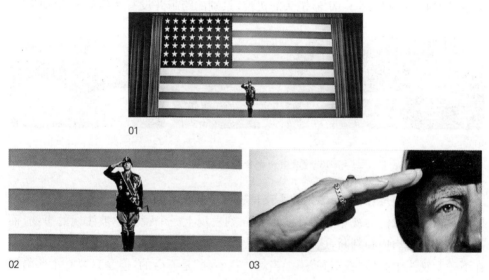

图5-12 《巴顿将军》中的镜头匹配连接

除了单独使用景别匹配的例子，单独使用角度转换的匹配也能够在今天的电影中看到，比如在英国电影《蝴蝶春梦》(1965)中，被绑架的女主人公在男主人公的地下室中醒来，她惊讶地发现这是一个完全陌生的地方，这时影片给出了女主人公侧背以及接近180度方向转换的两个全景镜头，这两个互相连接的镜头在景别上几乎完全一致。不过，类似的连接大多结合了人物动作的因素，并非单纯的匹配。有关动作的因素所起的作用，我们将在以后有关"动接动"的章节中介绍，这里不再

① [澳]理查德·麦特白：《好莱坞电影：1891年以来的美国电影工业发展史》，吴菁、何建平、刘辉译，华夏出版社2005年版，第308页。

展开。

在一般情况下,人们使用匹配还是遵循经典的方法,因为这种方法毕竟久经考验。但是,在不同的情况下,还是需要有所变通,不能机械照搬。如美国电影《我有一个梦想》(2001)中,表现黑人民权运动领袖马丁·路德·金发言的片段在匹配的剪辑中同时改变了景别和拍摄的角度。我们从图 5-13 中的 01—02 镜头可以清楚地看到,景别从全景切到了中景,跨越了小全景(人全);同时,拍摄的角度也转过了约 45 度,不是经典方法所要求的 90 度。这并不是作者的失误,而是因为这部影片为了追求真实性,在拍摄上模仿新闻片的做法,镜头晃动,焦点虚虚实实;在剪辑上也故意做得不规范,以表现出某种类似新闻风格的画面和连接。03 号镜头的连接也是如此,重又回到了 01 号镜头的机位,景别的跨越并没有达到常规的两档。

图 5-13 《我有一个梦想》中的镜头匹配连接

需要注意的是,匹配的原则并不支持将两个镜头之间的区分无限制扩大,因为区别过大会使我们的视觉不能在画面上立刻发现上一个镜头中被注视的事物,而需要重新进行扫描和判断,这会使我们"出戏",觉得前一个镜头中出现的物体怎么在下一个镜头中突然"找不到"了。当然,"找不到"是不会的,但是只要有了些微视觉"寻找"的动机,被流畅叙述的故事就会中断,注意力转移到了其他的方面。在谈理论的时候我们提到过,这种状况是所有影片的制作者都竭力避免的。

第四节　匹配与中国电影美学

在 20 世纪初西方电影输入中国之前,中国人最主要的娱乐是戏曲,甚至在电影输入中国之后的很长一段时间内,戏剧的美学对中国电影的影响也是巨大的。可以说,西方电影是亚里士多德摹仿美学的延续,它的匹配等剪辑功能的实现无一不是从摹仿现实出发的。这一美学的功能主要便是让观众"沉浸",也就是让观众

进入一个仿佛是真实的世界,从而遗忘自己是在观影,让情绪能够得到充分的宣泄。近景、特写与全景、大全景的交叉使用所取得的结果"可以影响观众认同的形成"[①],"特写镜头使面孔有了戏剧表现力,并把所有悲剧和情感,以及一切社会和自然事件都集中在人脸上。不同面孔的对照能够反映内心的挣扎、良知与灵魂的交锋,并折射出最大的历史和宗教悲剧"[②]。然而,摹仿美学对于中国人的欣赏习惯来说并不是自然而然的。数百年来中国戏曲都是以假定表现为主,所以"摹仿"说并不能通行无阻。一些中国电影的精英开始思考如何进行中国式的影像表达,这里面最为突出的代表便是费穆。

费穆早期的电影,如《天伦》(1935)、《狼山喋血记》(1936)等,影像的表达基本上还是西方式的,比如他会使用倾斜的构图来表现场面的"失控"。《天伦》中有一场表现主人公女儿打算私奔被发现的戏,便是用这样的方法来表现的。这种方法在西方电影中一般用来表现"喝高了"的场面,如著名的《第三个人》(1949)。在《狼山喋血记》中,费穆则大量使用了并列镜头。这种方法应该是从爱森斯坦和普多夫金那里学来的,他们是这种手法的集大成者。匹配作为一种更为基础的方法,在这两部电影中的使用也不罕见,如《天伦》中男主人公骑马的出场便使用了全景接中景的匹配表达。《狼山喋血记》中也有不少匹配镜头的使用,如主人公老张上山打狼(图5-14)。不过,相对于西方电影来说,费穆对于匹配手段的使用还是相对克制的。

01　　　　　　　　02　　　　　　　　01　　　　　　　　02

图5-14 《天伦》(左01、02)和《狼山喋血记》(右01、02)中的镜头匹配连接

从《孔夫子》开始,包括《小城之春》,费穆开始大量减少在影片中使用人物的近景和特写镜头,匹配的方法也就不再彰显。他甚至大量减少人物对话的正反打镜头,因为这类蒙太奇方式会大量使用近景和特写(表5-1)。换句话说,费穆的这两

[①] [法]雅克·奥蒙、米歇尔·玛利、马克·维尔内、阿兰·贝尔卡拉:《现代电影美学》,崔君衍译,中国电影出版社2010年版,第235页。

[②] [法]埃德加·莫兰:《电影或想象的人》,马胜利译,广西师范大学出版社2012年版,第110页。

部电影不再让观众"沉浸"到故事之中,而是试图让故事中的人物与观众保持一定的距离。从美学上说,这是中国传统戏剧的叙事方式。这种叙事不需要通过逼真的摹仿来刺激观众的感官,而是如同戏曲那样,在具有假定的氛围中建构起不同于西方的审美体系,这样的表达同样是动人的、感人至深的。

表 5-1 费穆早期影片镜头的使用情况

影片名	近景、特写镜头数量(单位:个)	"正反打"的出现次数
《天伦》	50	14
《狼山喋血记》	89	13
《孔夫子》	14	4
《小城之春》	26	3

注:(1)上表统计中的"近景、特写"指人物胸部以上的肖像镜头,不包括器物或其他事物的近景特写;(2)"正反打"指人物对话时分别表现双方的镜头,一次对话中涉及几个不同对话对象,按一次记;(3)"正反打"中的近景、特写镜头不计入"近景、特写镜头数量"。

　　费穆这样的做法及其美学思考对后世中国电影的影响不可低估。我们看到,不仅是在过去的影片中,在今天的电影里,也有一部分沿用了这种带有间离感的美学来叙事,如《不成问题的问题》(2016)、《北方一片苍茫》(2017)等影片。由此,我们可以推断,匹配的方法尽管是一种基本的影视剪辑方法,强大而有效,且在任何文化中都能够通行。但是,这种方法来自西方,在文化上不可能做到"天下独尊",东方文化介入创造的多样性尽管还相对弱小,但也不可能完全被某种单一性的方法取代和屏蔽,这是我们在学习中应该要注意到的。在一般的情况下,匹配的影像确实可以流畅地对事物进行不同视点的表达,而在东方文化表达的语境中,这样的方法并不能"包打天下",而是经常受到排斥。

本章提要

　　1. 匹配概念指出,匹配的对象必须是同一物体;所谓匹配是指拍摄的景别和角度在相连接的两个画面之间要有较大的变化。

　　2. 匹配是个动态的概念,今天的做法同过去已大不相同。

　　3. 匹配不能无限制扩大景别的级差。

第六章

匹配的原理及其在
非剪辑镜头中的表现

让·米特里在谈到电影剪辑时说:"现代的表现形式和往昔的表现形式共同之处甚少。由于力求表现更明显的心理过程,电影更加倾向于叙述的流畅性。尤其是越来越多地运用移动镜头和'景深'镜头,分切也不求过细,这就改变了蒙太奇的规范。然而,它的原则仍然有效……"① 我们发现,匹配作为一个在剪辑中最根本的原则,其不但表现在画面与画面的连接之中,也表现在现代电影中那些单个的、未经剪辑的镜头之中。巴赞也说:"现代导演利用景深拍出的镜头段落并不排斥蒙太奇(不然,他可能还要重新开始初步探索),而是把蒙太奇融入他的造型手段中。"② 至于在一个镜头中是如何产生蒙太奇效果的,正是我们在这一章所要研究的有趣问题。

第一节 匹配的原理

也许有人会对匹配原则提出这样的疑问:为什么非要匹配不可?难道就不可以不要匹配吗?视觉刺激不见得就是必不可少,两个景别或角度相近的镜头连接在一起未必不可接受。

当然,视觉刺激肯定不是必不可少的。那些不使用剪辑和运动方法表现对象的做法同样可以成立,特别是在一些实验影片或先锋派的作品中,这些影片丝毫不

① [法]让·米特里:《蒙太奇形式概论》,崔君衍译,载于李恒基、杨远婴:《外国电影理论文选》(修订本·上册),生活·读书·新知三联书店2006年版,第350页。
② [法]安德烈·巴赞:《电影是什么?》,崔君衍译,中国电影出版社1987年版,第77页。

顾及绝大部分观众在观看时昏昏欲睡的感受。不过,提问者在这里弄混了两个问题:匹配的原则能够提供视觉刺激,但不仅仅是视觉刺激,它还有一些其他的功能。

首先,无论什么样的影片,无论讲述什么样的故事,都是对某一现实(包括虚拟的和假定的现实)省略的表现,这是被影片放映的时间和观众对信息的需求所决定的,因此剪辑必然存在。那种认为长镜头可以取代剪辑方法的观念不在我们讨论的范围之内。

其次,电影之所以能够存在的基本原理是人眼具有视觉残留的功能,人们能够以每秒 24—30 格的画面速度精确模拟出正常人的视觉感受。正是因为"视觉残留"能够在人们的头脑中建立起两个相近图形之间的关系,使之成为一个活动的物体,匹配原则的实施才是必不可少的。

当我们在剪辑中用两个画面表现同一个物体的时候,如果这两个画面中物体的形象和大小过于接近,我们的植物神经就会趋向于将这两个物体看成一个。这时在我们的视觉中会产生一种"跳"的感觉,即被视的那个物体跳跃了一下。这其实就是人们的视觉残留功能试图将两个物体进行联系,但最后失败的结果。匹配的原则归根到底所要求的是在两个不同的镜头中尽可能大地区别同一物体,当同一物体分别以近景和全景连接的时候,这两者的表现对象尽管完全相同,但是在画面中所占的面积却有了较大的区别,我们的视觉可以很容易地区分两者。如果这一物体在两个镜头中的面积接近,我们的视觉就会自动不加区分地进行"攀比"。

最后,根据心理学家的研究,人在观看一个物体的时候,不是像镜子一样,完全平面地反映整个对象,而是整体的观看与局部的观看相结合,人的视线会在物体的各个部位游走,眼动仪画出来的轨迹图简直就像一堆乱麻。这不是说人有窥探的嗜好,而是说人有一种下意识的行为。匹配的原理在某种意义上符合了人的这种观察习惯,将其试图审视的局部放大或者提供新的可供审视的部分,因此较容易为人们所接受。

匹配的原则在人们的实践中逐步发展,"慢慢地"达到了今天这样的水准。如果我们将前面所列举的影片《卡里加里博士》中 01—02 镜头的匹配同影片《巴顿将军》中 02—03 镜头的匹配相比较,我们就会发现,原来匹配的原则已经走过了如此漫长的一段路程。可见,匹配原则所规定的,不仅仅是给观众提供一种视觉上的刺激,也是在实践中越来越坚决、越来越细致地规避视觉上某种不自然或不舒适的感觉。这是一个方面。

另一方面,对于变化和节奏的需求是人类的生理本能。任何电影,只要缺少了变化和节奏,马上就会使人的注意力不能继续保持在银幕上,甚至产生催眠的效

果。然而，匹配的原则正是一种对变化和节奏的强调。也许，匹配原则在电影剪辑中刚刚出现的时候，考虑的只是叙事上的需求，用这样的方法可以使观众的注意从事物的全体转移到某一局部，从而突出戏剧性的因素……这无关紧要，匹配在客观上起到了调节节奏和增加变化的效果。也正是因为这样一种效果，使得匹配这样一个用于剪辑的原则向着与剪辑无关的单一镜头的影像辐射。

第二节 匹配和推拉

有人说，在讨论剪辑问题的时候最好不要涉及拍摄和摄影机运动的问题，这看上去同剪辑无关。但这是不可能的，剪辑必须同它的对象——"素材"发生关系，这就必然要涉及拍摄。那么好吧——提问者继续发问——如果可以在这里讨论拍摄问题，匹配就不会有那么多的麻烦，我把镜头推上去（或者拉出来）不就完了，根本用不着分成两个镜头。

在某些影片中确实能够发现以镜头的推拉来替代匹配的做法。但是，推拉是否能够从根本上否定匹配，替代匹配呢？

从原则上来说，使用推拉而不使用分切对于某些影片确实没有很大的区别。但是，一般电影对推拉镜头的使用保持着克制的态度，在剪辑的历史上甚至有过"无技巧"剪接的阶段，在那个时期，人们在电影中排斥所有的推和拉。一般电影对推拉镜头排斥的理由是认为电影的本性是纪实的。人们普遍认为，人的眼睛不像某些动物的眼睛，具有推、拉的能力，最多只有变焦的能力，因此在影片中使用推拉是不自然的、倾向于表现的。这种说法不无道理，使用假定性较强的技法容易使观众受到干扰，从影片所提供的真实幻觉中"惊醒"。这一理论不但排斥推、拉等拍摄技术手段，同时也摒弃所有特技剪辑的方法，只使用"切"，所以得了个"无技巧剪辑"的美名。这种追求真实走到极致的做法究竟是否正确，还值得推敲，因为电影无论怎么真实，也还是一种假定的艺术。不过欧美的电影在相当长的一段时间里避免使用推拉镜头乃是事实。尽管今天的人们已不再忌讳使用推拉镜头，但在使用时仍然保持了相对谨慎的态度。

细究这一现象的缘由，可能是欧美绘画艺术的传统对电影造型的影响。要知道，在绘画艺术中是不存在推拉的。这样的说法也许正中某些人的下怀，他们会说：对呀，电影不应该受绘画的影响，电影就是电影，电影应该有自己的艺术风格。那么，从纯电影的角度是否能够得出推拉镜头可以替代匹配剪辑的结论呢？也不

能。道理很简单,当你在拍摄一个人说话的时候将镜头推上去,此时不可能对这个人所说的话语进行省略。而且,剪辑无论做得如何天衣无缝,毕竟是将连续的事物给断开了,正是这一"断开"使观众相信省略的可能。如果镜头没有断开,在一个镜头中,让人物非连贯地说话,很难让观众在自己头脑中对这一形式上依然连贯的画面进行省略的"技术处理"。使用剪辑的方法,可以在几个镜头之后,结束一场长达两个小时的讲话而使观众感到信服。而在一个镜头中,再怎么使用推、拉,几句话之后就让演讲者说:"感谢大家在这里待了两个小时,我的演讲到此结束。"总会使人觉得突兀和不可置信。

当然,不使用匹配的剪辑也能达到省略的目的,如使用表现的手法将一天中持续拍摄的日光下影子的移动加速,观众便可以在极短的时间里看到时间的流逝。但是,表现的手段并不能成为省略叙事的唯一方法。剪辑能够流畅地进行省略,这是表现的方法做不到的。在连续的长镜头中也不是绝对不能进行省略,如影片《大象》(2003)中,一个长镜头跟拍三个进入食堂的女生,她们拿了食品坐下就餐,她们议论着窗外的某男生,这时镜头转向窗外,等镜头转回食堂内三个女生的时候,她们都已经用餐完毕,端起盘子起身离开。在镜头转向窗外的短暂时间中,这些女生不可能完成用餐,因此这里使用了省略。这样的方法甚至在默片时代便出现过,如茂瑙的影片《日出》(1927)。不过,在一个连续的镜头中进行时间的省略非但不能轻而易举,而且非常艰难,因此在电影中也十分罕见,并不能与在一般电影中大量出现的利用剪辑的省略相提并论。

除此之外,影片组合手段多样性的要求也不能允许在一部影片中过多使用推和拉。相对剪辑的"切"来说,推拉是一种更为引人注目的技术,越是使用引人注目的技术便越是需要谨慎,一旦用得过分,不仅会使观众的视觉感到疲劳,而且会使影片的叙事节奏显得张弛无度。倒是那些不引人注目的技术,如"切",可以大量使用而不必顾虑不良后果的产生。这已经为一般电影的"无技巧剪辑"所证明。

第三节 匹配和长镜头

这里所说的"长镜头"仅指某些在时间上较长的镜头,同一般所谓的"长镜头理论"及其美学没有关系。我们仅注意到了在一部分长镜头中,为了强调事物之间的戏剧性冲突,为了调节一个镜头中的节奏和变化,作者运用了匹配的原理。从美学上来说,这些长镜头或许正是长镜头理论极力排斥的。因为从强调戏剧性这一点

上来说,这些镜头同长镜头理论所强调的真实美学多少有些相悖,尽管它在形式上依然维持了时间和空间的一致性。

在使用长镜头的早期影片《公民凯恩》(图6-1)中,近景(前景上的大人)和远景(后景窗外的孩子)是被组织在一个画面中的,巴赞认为这样的镜头可以"再现出现实的可见的连续性"①,事实上这样的镜头让今天的观众感到不自然和沉闷,因为大部分观众只会在被动的情况下接受画面变化对于视觉的刺激,而不能主动在画面中寻找景别变化的感受。而在景深上做文章的镜头,要求的正是

图6-1 《公民凯恩》中的景深镜头

观众在镜头画面中"搜寻"的能力,如果观众不能领悟前层景和后层景的含义,这样的镜头对他们来说便不具有任何诱人的魅力。因此,这样的方法并不为所有的影片所仿效。正如德勒兹所说:"巴赞希望赋予景深镜头以一种纯真实性的功能,但人们对此仍犹豫不决。"②倒是巴赞从中发掘出来的有关"真实"的美学理论引起了更多人的注意,也有更多人在影片中尝试使用长镜头来表现他们所要叙述的故事。到20世纪50年代,长镜头的使用已经有了非常多样的方法,而不再局限于景深的使用③。让我们来看一下著名苏联电影《雁南飞》(1959)中的一个片段(图6-2),这个片段说的是女主人公薇罗尼卡要送男友上战场,匆匆赶往出发的集合地。

从这些画面来看,这似乎是一组景别各异的、以匹配原则连接的镜头所组成的段落,交替出现的不同景别有效地调节了画面的节奏。但实际上,这只是一个镜头,不同景别的出现是因为演员的走位和摄影机的运动,特别是在这个镜头结束的时候,摄影机升起将主人公置于一群坦克的对比之中,不但造就了画面节奏的变化,同时也以其假定性很强的表现手段创造了一个象征的氛围。这个镜头也因此

① [法]安德烈·巴赞:《电影是什么?》,崔君衍译,中国电影出版社1987年版,第287页。
② [法]吉尔·德勒兹:《电影2:时间-影像》,谢强、蔡若明、马月译,湖南美术出版社2004年版,第133页。
③ 不强调景深的长镜头其实在默片时代便已经存在,如在德莱叶的某些影片中。德勒兹说:"德莱叶便是一个例子,在他那些类比于扁平面的长镜头中,他否定了空间式镜头间的所有景深区隔,而以一连串取代了镜头变换的多重景框来进行运动(如《复活之日》和《葛楚》)。无景深和扁平景深的影像形成了一种流动及滑动的镜头形态,对立着景深影像的容积观点。"[法]吉尔·德勒兹:《电影Ⅰ:运动-影像》,黄健宏译,台湾远流出版事业股份有限公司2003年版,第66页。

01（近景）薇罗尼卡在公交车上

02（特写）下车

03（中景）下车后找寻

04（近景）继续找寻

05（中景）穿过人群

06（近景）来到路边
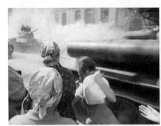
07（中景）试图过街
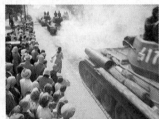
08（全景）过街

09（大全景）被坦克挡在路中

图6-2 《雁南飞》中的"少女与坦克"

而有了"少女与坦克"的美名。值得注意的是，所谓"真实美学"在这里并没有被特别强调，因为最后摄影机升起的画面充满了戏剧性，摄影机从"后台"跳到了"前台"开始扮演一个角色，这就如同我们在《乱世佳人》(1939)中所看到的那些著名的摄影机高高升起的镜头。应该说，这是一个充满了戏剧性的长镜头，人物靠近镜头和远离镜头所造成的节奏变化由于镜头的连贯而显得一气呵成，其"真实"的美学意义仅在引导情感的范围内起作用，这与巴赞和克拉考尔的理论似乎有一定的距离。

如果说苏联学派是以表现和诗意的手法处理电影语言著称于世的话，那么在更多的情况下，人们还是尽量避免使用假定性过于强烈的镜头，因为这些镜头往往对影片的叙事有所妨碍。下面的例子来自库布里克的影片《全金属外壳》(1987，又译《金甲部队》)。图6-3的画面是从一个镜头中按照顺序截取的，这个长镜头模拟

了一个在行进中的战士的目光。为了避免节奏的单调,作者安排了许多在前景入画的美军战士跑向纵深的运动。这样一种安排使画面上人物的景别有了变化,造就了一种运动的节奏。从画面上看,a、c、e 保持了中近景,而 b、d、f 则保持了全景和大全景。换句话说,这样的调度遵循了匹配要求在景别上有所区别的原则。

图 6-3 《全金属外壳》中的长镜头

在今天的电影中我们看到,长镜头同"真实美学"几乎已经没有了关系,但在镜头的持续中保持景别节奏的变化却依然没有变。如 2003 年拍摄的表现美国校园枪击事件的影片《大象》,使用的镜头非常之长,并且在一个镜头之中融入了蒙太奇的手段。如前面提到几个女生边吃饭边议论窗外的一个男生,镜头摇向窗外然后摇回,这时女生已经吃完,端起盘子送到指定地点,然后离开餐厅。尽管我们在看电影的时候视觉上没有中断,但是理智告诉我们,这几个女生是不可能在这么短的时间里吃完她们的午餐的。长镜头在这里完成了场景的切换和时间的省略,同传统的"长镜头理论"已经完全背道而驰。在 2006 年美英联合制作的影片《人类之子》中,甚至还出现了人工拼合的"长镜头"(将不同时间地点拍摄的画面通过数字处理连接在一起,看上去与长镜头一般无二)。2020 年美国奥斯卡奖提名的影片《1917》在长镜头的使用上更是登峰造极,被称为"一镜到底",近乎极端。关于长镜头的讨论不再展开。这里所要强调的是,匹配的原则在长镜头中的体现并没有随

着长镜头拍摄方式的改变而改变,而是作为一种基本的保持画面节奏和韵律的原则,一直在稳定地起着作用。也正是因为有着共性,德勒兹才会在一个更为广义的意义上说:"人们经常在现代电影中发现剪辑已存在于影像之中,或者某个影像的构成元素已经包含了剪辑。在剪辑和镜头之间已不存在选择(如威尔斯、雷乃或戈达尔的作品)。有时剪辑出现在影像深处,有时它是平面的。人们不再问这些影像如何连接,而是问'这个影像要表现什么'。"①

第四节 匹配和变焦

前面我们提到,由于影片《公民凯恩》中景深镜头的前后景都是清晰的,尽管从逻辑上可以区分出前景和后景"景别"的不同,但还是无法以这样的"景别"来调节画面的节奏。在这种情况下,使用变焦镜头便能够创造出类似于匹配的节奏变化。因为在一个画面中,当焦点在前景上的时候,观众一般只能感受到前景,对焦点模糊的后景会忽略;反过来也一样。

在日本影片《夺命剑》(1967)中,作者从剑的大特写变焦至持剑的人物(图6-4),我们在画面01中几乎看不到持剑的人物,这是因为镜头的焦点在剑上,后景的人物被彻底虚化了;03画面则正相反,焦点到了后景上的人物,前景上的剑也虚得看不到了。如果不是02画面表示了过渡,几乎无法相信01和03是同一个镜头中的物体,01和03这两个画面就像是以匹配原则连接起来的两个镜头。

01 大特写　　　　　　　　02　　　　　　　　　　03 近景

图6-4 《夺命剑》中的匹配镜头

一般来说,《夺命剑》这样的做法有些绝对,可能作者要刻意强调某种"人剑合一"的象征意义,因此营造了一种"有剑无人、有人无剑"的表述方式。在一般情况下,变焦镜头的前后景并不截然分开,而只是以虚实分出主次而已。如韩国影片

① [法]吉尔·德勒兹:《电影2:时间-影像》,谢强、蔡若明、马月译,湖南美术出版社2004年版,第65页。

《地铁惊魂》(2003)中的一个变焦镜头(图6-5),我们在01画面中清晰地看到男主人公的近景在前景,女主人公尽管也在画面中,但因为她的图像是虚的,因此不会引起我们的注意。当摄影机焦点离开男主人公,移向后景的女主人公时(画面02),前景上的男主人公虚掉,观众的视线不再停留在前景,而是跟着焦点一起移到了后景。后景是女主人公的全景,同前面男主人公的近景恰成匹配。不同的是,这里的匹配表现的不是同一个物体或人物,而是不同的人物,所以仅在画面节奏的变化上"暗合"了匹配所具有的节奏变化。

01 近景　　　　　　　　　　　　　02 全景

图6-5 《地铁惊魂》中的变焦镜头

有必要注意的是,并不是所有的变焦镜头都与匹配的形式相关,在日本电影《情书》之中,我们就看到了另外一种情况。在影片中有一个渡边博子和藤井树相遇的镜头(图6-6),这是影片中两人唯一的一次相遇。作者使用了一个长长的变焦镜头,镜头的焦点不停地在几个人的身上来回移动。在图示画面的01、02和03中,我们看到还是常规的类似匹配的景别交换:当藤井树在邮箱寄信的时候(全景),渡边博子模糊的身影站在前景;而当藤井树骑车离开时,焦点移到了近景中背影的渡边博子身上,但很快又回到了全景中骑车的藤井树,似乎有一种全景、近景、全景的镜头来回切换。从画面04开始,经过05到06,尽管焦点同样一直在藤井树和渡边博子以及男主人公的身上移动,景别却一直都是中景。这说明作者此时想要建立的不是一种类似于匹配的画面节奏感,而是一种作用于不同物体的表现方法,类似于对话的"正反打"。这可能是因为影片的女主人公渡边博子交流的欲望非常强烈,她是特地来找从未谋面的藤井树的,但是,藤井树似乎又是渡边博子的"情敌",这使渡边博子犹豫再三,以至于错过了同藤井树当面交流的机会。作者利用变焦镜头创造这样一种期待、犹豫、欲言又止的氛围是非常有创意的。这个变焦镜头还为影片创造了一个确认藤井树和渡边博子是非常相似的两个女孩的证明,尽管大家都知道这两个人物的扮演者为同一个演员。

01 藤井树的全景

02 渡边博子的近景

03 藤井树的全景

04 男主人公的中景

05 藤井树的中景

06 渡边博子的中景

图 6-6 《情书》中的匹配镜头

指出这一点并非多余，变焦镜头并不是所有人都能够接受的。著名导演文德斯便认为："变焦这件技能实在是我所嫌恶的，因为它不符合人眼的视觉，它是种假视觉。人要细察物体得走近它，用摄影机的时候就得推近。你不能用眼睛把一个东西'变焦'成特写。"[①]因此，变焦镜头的使用同样需要综合考虑剧情与整体的叙事风格。

第五节　中国电影长镜头中的"话语匹配"

"话语匹配"指在拍摄长镜头的过程中不使用景别的匹配，而是用话语调剂观

① ［德］维姆·文德斯：《与安东尼奥尼一起的时光》，李宏宇译，广西师范大学出版社 2004 年版，第 36 页。

众的感官,所以严格来说它不属于蒙太奇的范畴,而属于编剧的范畴。但是,编剧在撰写剧本的时候往往无法顾及影像镜头的安排,因此具体的做法还是需要导演来协调,也就是说需要经过导演的蒙太奇思考来安排话语的调度,以使其具有匹配的功效。

在较早期的中国电影中,可能是费穆首创了这样一种表达方法。费穆学贯中西,对西方电影蒙太奇的一套方法非常熟悉,而且能够熟练使用。但是,从20世纪40年代之后,他便刻意地规避西方的方法,不断尝试使用自创的方法,如在《小城之春》中,章志忱与周玉纹的一场对话(这对恋人的处境非常尴尬,周玉纹已经嫁给了章志忱的好朋友戴礼言,图6-7):

图6-7 《小城之春》中的章志忱与周玉纹

周:怎么办?
章:除非……
周:走?
章:……我走。
周:除非他死了。(周内心独白:我后悔,我心里从没有这样想,怎么嘴里会这样说呢?)

这场对话一直都在一个双人中景里。按照一般的做法,周玉纹说出那句大逆不道的希望自己丈夫死去的话之后,应该切换景别,以凸显女主人公惊愕的表情。但是,影片保持中景未变,只是女主人公向前走了一步,使景别略有变化,而且很快便暗出转场了。也就是说,费穆并没有在长镜头中使用匹配的方法,而是通过人物的内心独白来进行这样一种类似于"切"的表达。这很容易使人想起中国戏曲中的"背供",即舞台上的人物突然面对观众说话。当然,费穆也不是完全不使用匹配,从人物通过走位改变景别便可以看到,他对匹配的使用还是认同的,只是在程度上有所削弱,不像西方电影那样把影像的匹配作为调剂观众感官的基本手段。

在我国2017年制作的荒诞电影《北方一片苍茫》中,匹配的方法似乎是被彻底放弃了。我们在影片中可以看到,女主人公二好给行动不便的孤老聋四爷洗澡,在北方冬季冰天雪地的室外支起了一个汽油桶,桶下烧上火,让老人坐在汽油桶中。

图6-8 《北方一片苍茫》中的大全景镜头

二好看老人很脏,于是回家拿洗衣粉,想把老人洗干净,但回家发生了许多意外,二好把拿洗衣粉这事彻底给忘了,睡了一宿才突然想起老人还在汽油桶中,急忙跑回去。影片使用一个大全景(图6-8)表现了这场戏:

二好:四爷!(用手碰了碰一动不动的老人)四爷!四爷!

四爷:(突然抬起头来)啊……王八羔子操的,拿个洗衣粉,拿他妈这么长时间,我都睡了好几觉了。

二好:哈……您老还活着呢。这咋回事啊?(用手试水)啊呀,都冻冰坨子了。都别动,我再给您烧点柴火。

这段对话的景别一直都是大全景,没有切换过。按照一般的做法,会使用中景或近景表现老人依然活着,在长镜头中也会使用跟随女主人运动的方法,靠近老人,以呈现老人"死而复生"的戏剧性场面。但是,这部影片没有,戏剧性的场面留给了语言的"告知",影像始终保持着与观众的间离。这样便会迫使观众思考这一荒诞现象的意义何在,而不是游戏其中。对比费穆的做法,大全景显然要比中景离人物更远,因而在美学上也更为极致,这与影片本身的样式和导演的想法有关。

从匹配的剪辑原则能够很好地表现叙事的节奏这一点来看,匹配本身并不是一种孤立的剪辑的现象,它也是普遍艺术规律在剪辑艺术中的表现。这同时也证明了为什么匹配的原则能够在影片中无所不在。唯一的例外可能便是在中国电影的表现中,对于匹配的使用不仅仅依赖景别的交换,有时也会使用"话语"。这样的做法从根本上来说是因为中国电影在美学上有着不同的追求,即对于"沉迷"的规避,而不是哪种方法发生了"错误"。

本章提要

1. 匹配原则得以成立的基础是因为人眼有视觉残留的功能。
2. 推拉的拍摄方法不能完全替代匹配剪辑。
3. 匹配的原则也可以体现在某些长镜头和变焦镜头之中。

第四单元　动　接　动

第七章

动作的连接

在斯皮尔伯格的影片《侏罗纪公园》(1993)中有这样一个细节:食肉的巨型恐龙跑出了围栏,攻击前来观光的两辆汽车。一辆汽车内因为有一位古生物学的科学家,他告诫车里另一个人不要动,因此这辆汽车没有受到攻击。而另一辆汽车中的两个孩子和一个大人惊慌失措,逃跑和打开手电筒,因此受到了恐龙的攻击。这似乎是动物界的一条真理:活动的东西永远比静止的东西更能吸引注意力。

人也是如此。尽管我们对静止的东西也会给予注意,但是活动的东西远比静止的东西更能吸引我们的眼球。我们不要羞于承认,人也是动物中的一员,也曾像所有的食肉动物一样,成群结队地追逐那些在草原上和森林里活动的小动物和其他猛兽。几十万年来遗传的本能,不可能在文明化的几千年中消磨殆尽。于是,在我们的影片中需要大量的动作。

也正是因为人之本能所致,动作的衔接在剪辑中既是最常见的,也是最为赏心悦目的连接技巧。这样的技巧具有以下两个突出的特点。

第一是流畅性。武打片中,往往需要在很短的时间内让观众看到对决双方的必要信息;如眼神、汗滴、使用武器的手法、动作等,因此拍摄角度和方向的频繁变换在所难免。如果作者能够充分利用动作的衔接,观众便能够在不知不觉中接受所有的信息,他们对于在动作过程中镜头之间的快速切换一般没有不适的视觉反应。对于电影中普通的镜头来说,一个镜头的长度一般不应该短于两秒钟,短于这个时间可能会使观众来不及看清楚,这样便会在观众的视觉中产生闪烁或跳动的感觉。但这个经验不适用于"动接动"的剪辑,也就是动作的连接,据说动作片大师吴宇森能够以三分之一秒的时间(8格画面)为单位在动作中进行剪辑,这说明"动接动"的方法本身具有足够的流畅性。

第二是主导性。"动接动"可以说是一种"强势"的剪辑方法。这就像在阳光下月亮将黯然失色一样,当这种方法实施的时候,往往可以不顾及其他的剪辑原则,

使它们成为受压抑的"弱势群体"。如匹配,还有我们以后将学到的方向、轴线等原则,都可以在"动接动"的使用中被"破坏",或者不再作为一种必须被遵守的规则来执行。

也许有人会提出,这两点是矛盾的。"流畅性"是说剪辑的本身没有引起观众的注意,而"主导性"则是说引起了观众特别的注意,以致可以忽略其他的剪辑原则。其实,不论"流畅性"还是"主导性",这里说的都是人们对于"动作"的感受。动势或动感,以及它们的载体——动作,强烈地吸引人们的注意,因为这是一个极其复杂的综合体,包含了人类几百万年来积累的经验;这就像是一个多年练剑的武师,所有的套路都已经烂熟于胸,即便是平凡一刺,对于他来说都是某一个系统中不可或缺的环节,都是常年练习的结果,都能从中体会出美或丑的意味,而与剑无关的事物则往往被忽略。观众看银幕上演员的动作,就如同剑客看剑,一招一式、一比一划都能够意味无穷,他们因此而忽略其他次要的事物。"流畅性"和"主导性"说的都是这样一种"忽略":动作本身所具有的完整历史经验使人们"忽略"其外在形式上的断开和连接,这就是"流畅";人们对于动作的关注,使他们"忽略"与之无关的其他事物,这就是"主导"。剪辑在这里最根本的目的是将一个完整的动作呈现给观众,而不是作者或形式语言的自我表现。也正是因为动作的完整,才使观众可以不在意影片已经被"千刀万剐",各种在其他场合下应该被严格遵守的规则已经"七零八落"。

在这一个章节中,我们将介绍动作的连接。

第一节　动作连接的剪点

所谓"动接动",是指将两个不同景别或角度的画面镜头连接在一起,用以表现一个动作。简单来说就是用两个镜头表现一个动作。这种连接的方式起源也非常古老,我们在格里菲斯1915年制作的著名影片《一个国家的诞生》中已经看到了典型的动作的连接,尽管在这部影片中动作连接的使用不如今天的频率那么高,但在连接的技巧上已经同今天没有什么根本的区别。从图7-1中的01镜头我们可以看到,一个军人拿着旗帜冲向炮口,在02镜头中他把旗帜插入炮口。镜头从全景变成中景,挥舞旗帜的动作作为了剪点,我们在02镜头的起幅看到了"挥舞"这一动作的后半段,在01镜头的落幅看到的是动作的前半段。两个镜头的衔接拼合成了一个完整的动作。这就是动作的连接。

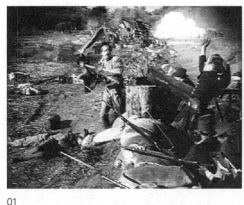
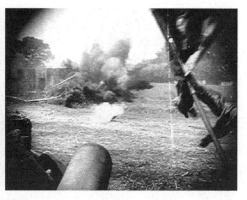

01　　　　　　　　　　　　　　　　　　　02

图 7-1 《一个国家的诞生》中把挥舞的旗帜作为动作连接的依据

动作连接的关键在于剪点的寻找，因为在一个动作中可以有许多剪点，问题在于哪些点是最佳的连接点。一般认为，当人物动作幅度为最大时，以及观众期望值为最大时，是动作连接的最佳选择点。下面分别予以介绍。

一、动作幅度最大原则

图 7-2 是美国电影《兵临城下》(2001)中两个相衔接的镜头。01a、01b 是前一镜头靠近剪点的两个画面，02a 和 02b 是后一镜头靠近剪点的两个画面。两个镜头首尾相连，表现的是一个在爬行的红军战士。一方面，我们看到匹配的原则同样在起作用，但另一方面，更重要的是，这两个镜头衔接的依据不再是匹配的原理。也就是说，匹配与否不起主要作用，起主要作用的是人物的爬行动作。在 01 镜头中，我们看到了爬行者将左臂抬了起来(01b)，开始往前伸；在 02 镜头中，我们则看到了伸出的左臂(02b)。两个镜头的接点就在动作的进行之中，观众看到的尽管是两个不同的镜头，却只有一个完整的动作，而不是被分解成两半的两个动作。

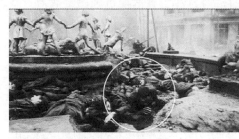
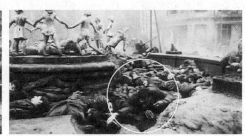

01a 人物左臂在后　　　　　　　　　　　01b 人物左臂在前

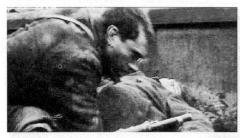

02a 看不到人物左臂　　　　　　　　02b 能看到人物左臂

图 7-2 《兵临城下》中依靠动作的镜头连接

那么,具体的剪接点应该在什么地方呢?我们知道,对于爬行来说,剪点既可以在手臂上,也可以在身体的移动上,或者腿部的移动上,什么地方是最佳的剪接点?根据经验,一般来说应该是在动作幅度(速度)最大处寻找剪点。这很好理解,运动的幅度越大,速度越快,对人的视觉冲击就越大,观众就越不容易区分画面的变化,剪辑就越会显得天衣无缝。这样就带来了一个问题,因为剪点的确定依靠的是经验,所以事先无法确定这个点的精确位置,演员也不可能只表演半个动作。因此在拍摄时候,必须从两个不同的机位将同一个动作拍摄下来(如果没有双机,便需要在两个不同的机位拍摄两次,演员的表演也要重复一次),这样,在两个镜头中便有了一段重复的动作,在这段重复的部分人们便能够选择合适的剪接点。从《兵临城下》的例子中我们可以看到,向前伸手的动作是低速爬行中动作幅度最大同时也是速度最快的动作,影片在这个动作上选择剪点无疑是明智的[①]。

二、观众期望值最大原则

图 7-3 中的两个画面是香港电影《尖峰时刻》中互相衔接的两个镜头,表现的是香港探员因为使馆华人被绑架的案件来到美国,但因为不熟悉美国语言中的褒贬意味,在台球吧称黑人为"nigger"(对黑人的蔑称)而遭到了攻击。在图 7-3 的两个互相连接的镜头中,一个黑人挥动台球杆进行攻击,香港探员则侧身躲避。从 01 镜头中可以看到,台球杆是从人物的右侧(画左)向左(画右)挥舞击打。在这个镜头中,击打的过程已经完成,01 镜头画面中台球杆的位置已达到画面的端点,在下一个镜头中即便能够看到台球杆的挥舞,也不再是与前面出现的同一个动作。因此,这两个镜头的连接显然不是"用两个镜头完成一个动作",而是表现了两个不

① 也有人把一个动作按照时间分成十份,认为"三七开"的交界为最佳,这种做法未免太过机械。参见[日]下牧建春:《电影剪接之道:电影世界观表现的基本方法》,上海人民美术出版社 2015 年版,第 14 页。

同的动作：击打和击打下的躲闪。人物躲闪的动作因击打而起，所以具有因果性的关联，这一连接的依据便是观众的期望值。由于前一镜头展示了击打，观众便希望在后一镜头中看到击打的效果。或者也可以说，前一镜头的击打动作依然以重复的方式保持在下一镜头中，下一镜头中的躲闪是上一镜头动作的逻辑关联，所以可以被视作动作的连接。但是，两个连接镜头的剪点不是击打动作幅度的最大处，而是在观众期望值的最大处。当然，如果要把这一连接说成棍棒挥舞动作的连接也不是不可以，只不过 02 镜头中棍棒在前景上的一闪而过已不足以充分吸引观众的视线，没有击打对象的存在，前景上的时长只占数格画面的棍棒很可能被观众"视而不见"。

01　　　　　　　　　　　　　　　02

图 7-3　《尖峰时刻》中的衔接镜头

　　如果能够同时满足动作幅度最大和观众期望值最大这两个条件，当然是最为理想的选择。下面的例子来自法国影片《沉睡不醒的警察》（1988）。在图 7-4 的 01 全景镜头中，我们看到男主人公，即警察局的探长把枪指向警察内部的凶手，在 02 的特写镜头中，枪口对准了凶手的额头。这个特写镜头既是动作的衔接也是凶手的反应镜头——观众所希望看到的画面，因此这是一个能够兼顾两者的动作剪辑。

01　　　　　　　　　　　　　　　02

图 7-4　《沉睡不醒的警察》中同时满足动作和观众期望的镜头连接

第二节 动接动原则的主导性

动接动原则的主导性是指在动接动的情况下,往往可以不遵守或违背剪辑的其他规定或原则,而仅以动接动的规则为主要依据进行画面的连接。

一、对匹配原则的违背

下面列举的是香港影片《尖峰时刻》(1998)中的镜头,表现的是香港警员来到了美国黑人的酒吧。剪接点放在人物转身的动作上。从图7-5中的01和02这两个镜头的画面中可以看到,尽管拍摄转过的角度较大,但是画面的景别几乎没有变化。类似的例子我们也可以在《第五元素》(1997)、《夜宴》(2006)等影片中找到:《第五元素》中的剪点放在人物开启、合上箱子盖的动作上;《夜宴》的剪点则放在人物摘掉头盔的动作上。从匹配原理的学习中我们知道,在前后两个镜头连接时,如果人物在画面中所占面积和位置接近,便会在视觉上产生"跳"的感觉,所以匹配是必需的。那么,为什么在《尖峰时刻》以及其他影片的例子中可以违背匹配的原则,将两个接近的画面放在一起?

01　　　　　　　　　　　　　　02

图7-5 《尖峰时刻》中违背匹配原则的动接动镜头连接

匹配的原则在这里可以被违背,正是因为动作的连贯性符合人眼视觉残留的生理需求,这种需求一旦在位移上被满足,便不再向着画面形象的方向上转移。换句话说,人的视觉残留只需要一次性的满足,如果没有得到这种满足,它就会到画面中去寻找其他能够相关的因素。为了避免这种下意识的"寻找",人们才设定了剪辑中的匹配原则。显然,是动接动的原则充分满足了视觉的生理需求,所以匹配的原则也就不再是必需的了。尽管如此,违背匹配原则也不是必然的,在绝大部分情况下,人们在使用动接动的同时还是会顾及匹配——正如我们在这一章中所列

举的大多数例子那样。而动接动破坏匹配原则的做法往往发生于拍摄出现错误的情况之下,用以掩饰错误,如《夜宴》《第五元素》等影片中的案例。

二、对方向原则的违背

尽管我们还没有学习剪辑中有关方向的知识,但将两个不同方向的运动放在一起会造成视觉的不适和方向感的混乱,这一点是任何人都能够感觉到的。然而,在《尖峰时刻》动作与动作相连接的时候,我们却能看到完全不同方向的运动被连接在一起的例子。在图7-6的镜头中,01镜头男主人公手臂的击打方向是从画右到画左,而02镜头中的运动方向则正好相反,从画左到画右。这种情况的出现是因为作者在两个正好相反方向进行了拍摄。01镜头表现了男主人公的"打",02镜头则表现了"打"的结果,"打"和"结果"往往不能在同一个机位准确表现,因此作者选择了两个不同的机位,这也是一般信息传递最为经济的表现方法。但是,这种选择不同角度观察的方法,势必造成原有运动方向的不一致。利用动作的连贯性,可以有效弥补运动方向不一致在视觉上所造成的不适,或者说,动作的整体性可以在某种程度上掩盖方向的不合理性。

01 打击方向从右向左　　　　　　02 打击方向从左向右

图7-6 《尖峰时刻》中违背方向原则的连接

这部影片的例子之所以能够做到彻底破坏方向的同一性,首先是因为"打"这个动作的强烈动感在起作用,动作的连贯尽管与方向的同一发生了矛盾,但是"打"这一动作的连贯性依然存在,在人们的感觉中动感显然要比方向的同一更为强大,或者说动作的本身在某种情况下更能够引起人们的注意。其次,不能忽略的是,在这部影片中两个相反方向的连接之所以能够成立,与时间持续的长短变化有关。一般来说,持续时间越长,给观众的印象便越深,其方向感也强;反之,时间越短,给观众的印象也就越浅,方向感也弱。影片中所表现的这一连接互反运动的击打动作,持续时间极短,这也是互反的动作能够连接的原因之一。这也说明,动作连接

对于方向的破坏并不是无条件的,它只能在一定的条件下做到这一点。关于互反运动的问题,我们在后面的章节还将涉及。

三、动作连接用于转场

　　用于转场的动作连接指两个发生在不同时空的相同动作的连接。这样一种连接方式看上去是在一个动作中完成了动接动,但它只是一种假定化完成,实质上并不是一个动作,而是两个,只不过这两个动作相似而已。这样一种假定是一定会被观众觉察到的,人们经常利用观众对于这样一种假定化连接的觉察来省略时间。例如,在影片《阳光情人》中,一位少年学习击剑,他身穿击剑服,头戴面罩,他戴上面罩的时候还是少年,揭开面罩的时候已经是成年人了。日本电影《情书》中的女主人公藤井树收到了别人寄来的感冒药,她低下头去嗅那些药粉,不禁打了一个喷嚏,喷嚏打完时她已经在自己工作的图书馆中了,影片省略了她吃药、退烧、恢复健康重新上班的过程。这样一种连接通过一个动作把两个不同时态和空间的场景联系在了一起,并不是严格意义上的动作连接,而是利用动作的转场。在一般情况下,转场往往需要假定性出场对观众进行"告知",否则观众会对突然出现的非连贯事物感到震惊,一般利用特技(如叠化、淡入淡出、黑场、划、圈、字幕等)的转场都是以其自身的非现实假定性来对观众进行"告知"。当观众意识到叙事之外的假定性"出戏"时,便意味着影片已经改换了故事描述的时间地点,这便是转场的"告知"。利用假定动作转场的优点在于动作的连接具有强烈的主导性,能够抑制不同时间和空间带来的陌生感,使观众在感受动作连贯性的同时,接受不连贯的时空的变化。

　　类似的做法还有语言动作的连接(如果可以把语言看成动作的话)。在电影《十一罗汉》中,两个准备打劫赌场的人在电梯中讨论负责赌场安保设计的鲁宾听到他们的计划会有怎样的反应。其中一人说道:"我在想鲁宾会怎么说。"下一个镜头他们已经在鲁宾的家中,鲁宾说:"你们简直是疯了!"一前一后的两个镜头,后一镜头的语言恰是对前一镜头语言的回应,从而省略了其中的过程。这样的转场方法也被称为"叫板式蒙太奇"。

　　转场的方法还有很多,这里仅就使用动作连接的转场进行讨论。

第三节　高速动作剪辑中的素材重复使用问题

　　先让我们来看一个例子,是美国影片《剑侠风流》(又译《第一武士》,1995)中的

两个镜头。图 7-7 中的两个画面分别取自第一个镜头的末尾和第二个镜头的开始,正好是相互连接的两个画面,从这两幅画面我们可以看到一个奇怪的现象:从第一个画面上看,画面中的人物已经将木桩劈开,他的剑已经劈到了木桩的底部。尽管我们在画面中看不到剑的具体位置,但可以从人物的动作(已俯身)和画面中能够看到的已经裂成两半的木桩头推测出来。按照一般的推理,这个镜头后面连接的镜头应该是木桩裂开以后的事情,也就是第一个镜头所表现的动作后续的部分,但是我们在 02 镜头画面上所看到的却是还没裂开的木桩和依然嵌在木桩中的剑,这说明第二个镜头的起始点不是第一个镜头的结束,而是"倒行"了一段,从木桩还未被完全劈开开始。换句话说,这两个镜头的连接不是前后相续的,而是有了一段互为重叠的长度,或者说一段重叠的时间。一般而言,如果用数字表示时间过程的话,前一镜头为 1、2、3,那么后一镜头应该是 4、5、6。但是,在《剑侠风流》的例子中,前一镜头为 1、2、3,后面连接的是 3、4、5、6,"3"代表的时段重复了。为什么会出现这样的现象呢?这正是我们所要讨论的问题。

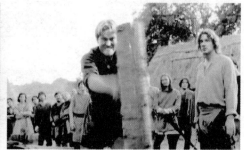

01 木桩已经被劈开　　　　　　02 木桩还未被劈开

图 7-7 《剑侠风流》中的素材被重复使用

　　重复使用素材的理由很简单,即速度太快,观众往往还没来得及看清,动作早已一闪而过。为了使观众能够看清楚人物的动作,重复使用已有的素材能够有效延长动作的时间,而又不会使观众产生看到多次动作的感觉。相反,某些完全按照真实时间来处理的动作,观众反倒不能如实了解动作的过程。被艺术化处理过的真实,如果能使观众看见某些本来他们想看但又没有可能看到的东西,对于他们来说无疑是一种更为实在的真实。当然,这样的重复并不能随心所欲,重复部分的长度必须有精确的控制。这便是用艺术的方法来表现动作的真实。

　　这是一个伟大的创举,这种对真实行为进行艺术加工的做法,使观众的视觉可以享受到精致的动作呈现,而又不必付出舍弃真实感的代价(如使用慢动作、停格

等特技手段也能够再现真实的动作,但是会破坏在具体环境中的真实感)。首先使用这种方法的可能是苏联电影大师爱森斯坦。他在自己的影片《战舰波将金号》中,拍摄了一个士兵将盘子摔在地上的镜头,为了使这个动作更具有表现力,他从不同的角度拍摄了这个动作,然后在剪辑的时候利用部分动作的重复有效延长了这个动作的实际时间,同时又不使人感觉到这个动作已经被艺术化地处理过了。从图 7-8 的画面中我们可以看到:01、02、03 镜头中的人物似乎是在做同一个动作,这便是因为三个镜头的素材中有重复的部分,如果是线性的排列则没有可能出现同样动作的情况;04 和 06 镜头的情况也是如此,甚至在 04 镜头中人物手臂的位置已经较低,而在 06 镜头中,同样的手臂动作则是从更高的位置重新开始。

图 7-8 《战舰波将金号》中素材被重复使用的镜头

我们在前面曾提过爱森斯坦在剪辑上的贡献主要属于"表现",而非流畅的叙事。不过,从《战舰波将金号》的这个例子我们也可以看到,即便是在非流畅的叙事中,也有可能吸收再现的方法。换句话说,表现的方法并不一定仅仅用于表现,在某些情况下也可以为叙事所用,创造出流畅叙事的效果。

利用素材的重复使用增加动作的可信性和清晰度现在已成为动作片中最常见的手法。我们几乎可以在每一部动作片中找到大量这种方法的使用,但需要注意的是,有些影片强调假定性,将一个动作予以多次的展示或夸张的展示,如《黑客帝

国》中男主人公躲避子弹(数字技术的出现使表现手法的使用更为便利。在今天的影片中,使用夸张的延时来对事物过程进行表现已经司空见惯)。这种表现性的使用方法与我们所讨论的素材重复使用在美学上指涉的是完全不同的范畴。

本章提要

1. "动接动"是剪辑中重要的原则,它具有流畅性和主导性的特点。
2. 在一般情况下,动作和动作连接的剪接点应该在动作幅度为最大处。
3. "动接动"有可能破坏剪辑中的其他原则。
4. 在高速动作的剪接中,可利用素材的重复适当延长动作的时间。

课堂作业

参考图7-2的影像片段,画出该场景中人物与摄影机的移动路线图。

第八章

动势和运动镜头的连接

前一章主要介绍了动作的连接,本章将介绍动势的连接和运动镜头的连接。所谓"动势",它与动作的区别仅在于镜头连接的依据不是动作,而是动作效果的延伸。

第一节 动势连接

我们首先讨论动势的连接。在动势连接中我们研究三个问题。

一、动势连接以"运动轨迹"作为连接的依据

当我们研究在动作中进行连接的时候我们清楚地知道,两个镜头的连接点必须选择在一个连贯动作的中间,这样才能得到流畅的效果。但是,有时人们会碰到其他的情况。如在美国电影《篮坛怪杰》(1986)中,一个学生用篮球投篮的动作。在图 8-1 的 01 镜头中,我们看到了球被投出,在 02 镜头中篮球落入了篮筐。从画面上看,剪点肯定不在动作之中,因为人物投篮的动作已经在 01 镜头中完成,连接两个镜头的基础不再是人物的动作,而是篮球在空中划出的那一道弧线,剪点就在那条运动弧线的轨迹上。

这就是我们所说的动势相接的含义。篮球并没有动作,只有一条在空中运行的抛物线,而这条抛物线对于观众来说是可以预测的。只要这个篮球按照牛顿的定律,而不是魔术师的定律在空中飞行,它就能够进入篮筐;也就是说,它的运动轨迹能够被观众事先预测到。如果人们不能预测,便不会相信这个篮球是被上一个镜头中的那个人投入篮筐的。这是人们在日常生活中积累的一种本能,不需要经过特殊的学习。由此可以推而广之,凡是符合一般物理规律的物体运动轨迹,都可

第八章　动势和运动镜头的连接

图 8-1　《篮坛怪杰》中的连接镜头

以作为动势连接的依据。这是动势连接的一个重要特点，这个特点使其区别于动作的连接。并且，它有可能完全不依靠动作而完成在一个动态之中的两个画面的连接。

下面的例子来自美国电影《黑白游龙》(1992，图 8-2)。我们在 01 镜头中看到一个黑人球员起跳将篮球往背后抛出，02 镜头是在空中飞行的球；03、04 是人物奔跑的镜头；05 同 02，表现了球在空中的飞行，不过 05 镜头的位置更接近篮板；06b 镜头表现了白人球员跳起接住了球，将球投入篮筐。在这一组镜头中，所有画面连接的依据都是篮球在空中飞行所划出的抛物线，即便是在看不见篮球的画面中，如 03、04 和 06a 镜头，观众依然能够感受到那条抛物线的存在，这种存在是通过画面中人物的运动方向，以及他们视线方向所产生的暗示来完成的。通过这些暗示，观众可以在自己的潜意识中"构想"出一条抛物线。我们在这一组镜头中看到，人们尽管有许多动作，但剪辑的依据并不是人们的动作，而是篮球投出之后的那条抛物线，此时的剪接实际上是没有任何动作可以因循的，甚至在镜头中观众也没有看到完整的篮球运动轨迹，唯一可以依托的只是那条存在于所有观众潜意识中的抛物线。这就是动势连接能够区别于动作连接的原因所在，同时也是动势连接的基础。所谓"动势"，其实就是某一能够为人们所预测的运动的轨迹，如果人们不能预测结果，则不会感到"动势"的存在。

当然，"运动的轨迹"不仅仅是抛物线，也可以是其他的曲线或直线。更为常见的是各种不同的直线运动的轨迹。

图 8-2 《黑白游龙》中的投球镜头

二、动势可以是动作的延伸

尽管我们强调动势的"自主性",强调它独立于动作的存在,但在实际情况中,动势往往同动作密不可分,许多动势都是因为动作而产生。正像前面所列举的电影《篮坛怪杰》和《黑白游龙》中的两则动势连接的例子,都是起源于动作。在另外一种情况下,当一个动作被掩盖或被切出画外,人们同样可以按照这一动作的动势进行连接,只要这个动作能够被人们所预测。在图8-3中(《警界争雄36》,2004),我们看到画面中的人物向着画右走,下一个连接的镜头是他继续往画右走,不过景别发生了变化。在第一个镜头中,我们看到的是人物的近景,所以当他走动的时候,我们无法看到他腿部的具体动作,只能看到人物移动的动势,或者说得严谨一些,看到的只是人物下肢动作所造成的位移的结果,而这个结果的运动趋势是可以预测的。在这个镜头的剪辑中,不可能找到一个连续动作的中间点,因为动作并没有发生在画面之内,剪点只可能是人物运动轨迹中的一个点。我们可以将这一类由动作而来的动势看成动作的延伸,类似的情况在电影剪辑中大量存在。

01 →

02 →

图8-3 《警界争雄36》中的动势镜头

另外,在大全景的情况下,动作本身往往因为过于微弱而看不清楚,能看清楚的只是动作所造成的位移的轨迹,因此连接的时候依靠的也只是这一运动所具有的动势。

三、动势连接可以不以具体对象为依托

先来看一则例子。图8-4是法国电影《情妇玛侬》中的两个连接镜头。在01镜头中,我们看到一个男性沿着大船的梯子往下爬,下面是一只小船,而在02镜头中,我们看到从梯子上走下来的却是一位女性。在一般情况下,这样的连接是不能成立的,因为这很可能给观众造成一种荒诞的感觉,就像早期先锋派电影《幕间休

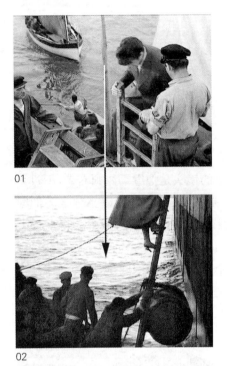

图 8-4 《情妇玛侬》中的动势镜头

息》(1924)中将跳芭蕾舞的女演员的腿和身体同一个大胡子男人的头部连接在一起一样。那么为什么这样的连接会出现在一部并不荒诞的电影中呢?这是因为当镜头在表现动态,也就是人们行为的时候,动作(运动)的主导性要远远强大于其他的画面因素,因此观众有可能会忽略其他的因素而仅被画面中的运动所吸引。在这种情况下,观众的眼球似乎有一种欣赏的"惯性",这种惯性将人的注意力始终保持在"运动"的本身,而不是那些正在运动的物体之上,因此即便是其中发生了对象的置换,只要运动能够很好保持,观众照样可以对其"视而不见"。《幕间休息》的例子因为同运动没有太大的关系(或者是运动的速度太慢),因此对象的置换能够引起人们的注意,最终成为一种荒诞的表现。在我国影片《十面埋伏》中,有一场男主人公为女主人公飞马采集野花的戏,由于是高速运动的动势连接,一个动势的采集动作,甚至被分成了左右两只手来完成,也就是我们在前一个镜头中看到的是人物伸出了右手,在下一个连接的镜头中,是人物的左手采花,依然能够"掩人耳目",即便是在升格表现(慢动作)的情况下,观众还是可以被"蒙在鼓里"。因此,动势的连接如同动作的连接一样,具有主导性的特点,在动势主导的情况下,可以违背一般视觉习惯(即把不同的物体连接在一起)。

有趣的是,这样一种可以忽略对象的对运动的注视,我们不仅可以在人的身上看到,也可以在动物身上看到。山间有一种生活在溪水和小池塘边的大型蛙类,是一种美味,农民在捕食它们的时候使用的是钓鱼竿,在吊线的一头拴着的不是这种蛙类的食物,而是一只死去的小青蛙,钓蛙者只要不停抽动钓竿,使钓饵不停地动,这种蛙就会上当,一口咬住死死不放。另外,跑狗场上领跑的往往是一只电动的兔子,狗的嗅觉很好,应该不会被一只假兔子骗过,可见是"运动"刺激了它们的狂追猛跑。

另外,对于动作和动势,有时需要我们进行广义的理解,如码头上机械吊杆的运动也可以视作一种机械"动作",风摧枯叶、电闪雷鸣、惊涛拍岸、滚石雪崩等自然

造成的运动,我们也可以将其视为动作或动势(如果觉得不好理解,也可以将之视为"上帝之手"的推动)。

第二节 运动镜头的连接

其次,我们讨论运动镜头的连接,具体涉及三个问题。

一、"跟随"和"模拟"

运动镜头最为基本的形态便是"跟随"和"模拟"。所谓"跟随"是指运动镜头跟着画面中运动的物体或人物而运动;"模拟"则是指摄影机模仿运动者的视线而运动。我们将这两种运动称为"有依托"的运动,因为影片的叙述者想要追求一种自然的状态,不将自己作为叙述者的身份在叙事的过程中暴露,摄影机的运动需要"隐蔽",不使观众发现,这样才有可能使观众最大限度地进入影片所提供的规定情景中去,而不是"作壁上观"。这也是一般认为的电影艺术的基本属性和要求。因此,我们在一般的剧情电影中所看到的最为常见的运动便是"跟随"和"模拟"。

对于剪辑来说,"跟随"镜头同"跟随"镜头的连接,或"模拟"镜头同"模拟"镜头的连接都非常常见,这里不再一一列举。下面让我们看一下"跟随"加"模拟"的连接。

1. "跟随"与"模拟"连接

在影片《两杆大烟枪》(1998)中,有这样两个前后连接的镜头(图8-5):01a镜头是一个"跟随"的镜头,从人物上台阶的脚开始跟起,一直跟到平台上,这时出现了这两个人物的下半身中景(01b);02镜头是一个"推"镜头,模仿了01镜头中两个人物的视线。一般来说,同样运动方式相连接的镜头在视觉上会比较舒服,当人

01a(起幅)跟随

01b(落幅)跟随

02 模拟(推)

图8-5 《两杆大烟枪》中的镜头连接

们想要违背这一规律,便需要相当充分的理由,将"跟随"同"模拟"("推"的方式)连接在一起,这是一种寻找"理由"的结果。正如《两杆大烟枪》中的例子,观众先是看到两个黑帮人物去找某人,接着便很自然地看到了这两个人物所看到的景象。

2. "跟随"与"模拟"叠加

"跟随"和"模拟"除了具有各自独立的意义之外,在某些特殊的情况下还可以具有复合的意义。也就是说,这两者可以合二为一,兼有"跟随"和"模拟"的特性。如在影片《海上钢琴师》(1998)中,有一场钢琴师帮助小号手克服晕船的戏,在这场戏中,摄影机不停地模仿海浪的运动,以至于我们所看到的画面都在摇晃。从逻辑上我们知道,如果摄影机在船上,那么摄影机应该同船一起摇晃,所得到的画面应该是静态的;另一种可能,摄影机不在船上,在一个"中立"的、戏外的地方,那个地方没有风浪,因此可以在摄影机中看到摇晃的船。但是这样的拍摄需要将画面上呈现出来的整个大厅进行摇晃,从经济上来说似乎有些过于昂贵。最有可能的做法就是摇晃摄影机,用摄影机来模拟船在风浪中的颠簸和晃动。这时我们所看到的"模拟",已不是简单的人物视线的模拟,而是一种包含了"跟随"在内的"模拟"。这里所说的"模拟"是指画面的跳动模拟了人们在"中立地区"所看到的那些震动;"跟随"是指摄影机实际是在跟随物理的震动。类似的做法我们可以从许多灾难片中看到,在地震、山洪、飞机起降的表现中,往往会使用震动摄影机的方法来"模拟"和"跟随",从而创造出一种奇异的效果。

二、运动和静止

一般来说,运动镜头是不能同静止镜头相连接的,运动镜头应该在静止的状态下起步,然后在动态的情况下逐渐停止,这样才有可能同其他的静止镜头相连接。如影片《一触即发》(1991)的开始,表现了一群人在画廊临摹绘画,镜头从其中一个人正在作画的手开始,逐渐拉开,并开始移动,从男主人公的左侧绕过了他的背后移动到了右侧,那里有一位正在作画的妙龄女郎;与这个镜头相连接的是一个在男主人公左侧摇起的镜头,这两个镜头在运动中连接,非常流畅。然后,摇镜头的运动逐渐停止,落幅中出现了男主人公和那位女子,他们开始对话。这一组镜头连接的实质还是静止同静止相连接,运动同运动相连接。"动""静"被区分开来,不放在一起。在一般情况下,"动""静"相连在视觉上确实显得比较突兀,不够流畅,这是因为这两者是完全对立的物理状况,这两种状况在自然状态下不可能同时发生,所以人们在生理上也就不能对此产生适应。不过,在视听语言的表现中,当"理由"足够充分的时候,静止和运动的镜头便能够连接在一起。

1. 以"动"为核心的静动连接

日本导演冈本喜八在 1964 拍摄的影片《侍》中，便出现了这样的镜头。我们从图 8-6 的四个镜头中可以看到，01、03 镜头是模拟人物视线的推镜头，02、04 则是静止的镜头，人物在静止的镜头中往前走近，被视人物的景别也越来越大。通过画面中人物的注视和被注视人物的反应，作者将静止的镜头同运动的镜头连接在一起。

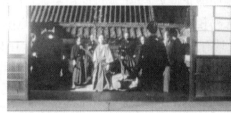
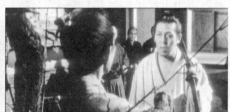

01 拍摄方法：推　　02 拍摄方法：静止

03 拍摄方法：推　　04 拍摄方法：静止

图 8-6 《侍》中动静相接、以"动"为主的连接

尽管从摄影机运动的角度看这是一组动、静相连接的镜头，但是从运动的本身来看，这仍然是一组动接动的镜头，因为静止镜头中的人物是运动的，这一运动在相连接的镜头中被作为摄影机模拟的对象。

这样一种将视线的注视者和被注视者排列在一起的做法，在剪辑中有一个通行的说法：正反打。一般将注视者的镜头称为正打，被注视者称为反打。如果是互相注视，则统称正反打。在我们所提到的《侍》这部影片中，反打的镜头使用"推"（运动）的方式模拟了人物的逼近。这样的连接尽管违背了一般动、静镜头连接的规则，但从运动的角度看，摄影机的模拟视线运动与人物自身在画面中的运动是相匹配的，也就是说，这组镜头的连接依然是以运动为依据的，而不是我们在形式上看到的"动"和"静"的连接。

2. 以"静"为核心的静动连接

正是因为运动的本身不仅存在于图像的形式，同时也存在于图像的内容，动和静的连接才没有从根本上违背人们一般的欣赏规则，不仅从运动的角度来说如此，

即便从静止角度来看也是如此。这是因为我们一般所谓的"跟随"拍摄的镜头,运动物体的形象在画面中保持了相对的稳定,因此可以从某种意义上将其视为"静止"的镜头。例如,在台湾影片《那些年,我们一起追的女孩》(2011)中,中学里的几个男生看着两位女生走过,一组8个镜头,交替表现了男生的看(4个镜头)和女生的被看(4个镜头),男生讨论着女生的发型,女生则完全没有注意男生。在这一组镜头中,男生观看的镜头都是固定机位拍摄的静止镜头,女生走过的镜头则是跟随拍摄的运动镜头,由于跟随拍摄把运动的人物相对地固定在画面的四条边框之中,因此如同静止的镜头。正是因为跟随拍摄具有相对静止的特点,所以从总体上来看,这一组镜头主要是从静态的角度对事物作出的描述,诸如此类的表现,在影片中经常可以看到。在《那些年,我们一起追的女孩》中,拍摄女生的镜头全部使用了跟随的拍摄手法,这是摄影机模仿男生的视线在与女生同步运动。同时,这个段落的镜头使用了升格的特技(慢动作),进一步减缓了运动的感觉。当然,使用升格镜头并不是为了剪辑效果,而是在描述观看者的心理。不过,这在客观上有助于剪辑的流畅效果,即静止与静止画面的连接。

因此,在镜头运动的各种不同方式中,尽管许多运动拍摄的镜头与静止的镜头相连接,但是这种连接的实质依然是运动与运动连接,静止与静止连接。静和动的矛盾只有在镜头的外在形式和内在表现这两个方面都发生冲突的情况下才会凸显出来。

另外,在今天的影片中,运动已经成为最为常见的方式,在许多貌似静止的镜头中,摄影机也在缓缓地移动,我们把这种处于动、静之间的拍摄方式称为"微动",在一般情况下,我们把"微动"视为静止。当然,在微动的情况下,其与运动镜头的连接无论如何会比绝对静止的镜头具有更多的优越性。

第三节 带表现意味运动镜头的连接

前面我们提到,在一般情况下,镜头的运动应该尽量"隐蔽",尽量不干扰观众的视线。但是在某些情况下,摄影机也会从"后台"跑到"前台"来表演一番。

一、转场

在日本电影《八墓村》(1977)的一个表现影片主人公的镜头前面,加上了几个摇镜头,先是从外面房间开始摇,摇到内屋的门口之后,接内屋的摇镜头,一直摇到口中念念有词的男主人公。这两个摇镜头的连接没有任何"模拟"和"跟随",完完

全全是摄影机自我的表现。这样的情况一般出现在影片转场的时候,因为转场无论如何都需要一些假定的表现,以此来告诉(暗示)观众,现在的场景已经不是前面的了。《八墓村》的情况便是这样,在摇镜头之前,影片表现的是另外两个人物的对话。在俄国影片《亡命俄罗斯》(2005)中也是如此:男主人公在网上搜索资料,影片使用了一连串电脑屏幕推镜头的叠化,表现进入了网络的世界,这种假定性较强的做法将网络世界同现实世界进行了区分。在影片《艺伎回忆录》中,训练时艺伎右手抛起的扇子被左手接住,但接扇子的场景已经切换至另一个演出场所。

在意大利影片《灿烂人生》(2003)中,有一场戏表现的是两个青年去找一个女孩子,他们走进一个院子,四周都是楼房(图8-7)。这时的镜头是一个围绕着男主人公旋转的镜头01,男主人公抬头往上看去,镜头接另一个旋转的空镜头02。在这两个镜头之后影片切入了女孩子家中的室内景。因此这两个旋转镜头也具有分场景的功能。不过,与前面两部电影不同的是,这里的旋转并非纯粹的摄影机"表现",而是有了一些"模拟"的意味,因为01镜头中的人物有了向上看的动作,因此可以将后面的空镜头理解成他的主观视线。

01 拍摄方法:摄影机顺时针围绕人物旋转　　02 拍摄方法:摄影机顺时针旋转

图8-7 《灿烂人生》中带有转场意味的观看

那么,带表现意味运动镜头的连接是否一定意味着转场? 一般来说,在严肃叙事的影片中往往是这样,但是在喜剧影片、歌舞影片或者较为个性化的电影中并不一定遵守这样的规则。这是因为这些影片相对来说假定性较强,并不在乎是否能够让观众保持一种相对严格的现实主义印象。

另外,我们发现,在表现人物心理的时候往往也使用具有表现意味的运动镜头。如前面提到的日本影片《侍》,男主人公在睡觉时发现屋外情况有异,影片使用了从屋外到屋里两个推镜头的连接。第一个镜头表现的是屋外,并没有看到什么异常的事物,但是镜头推向房门,似乎有了一种某人正在雪地上悄悄向房屋靠近的

感觉；接着是一个推向正睡在床上的男主人公的画面，男主人公异常紧张，他的手伸向自己的刀。在这样两个镜头的连接中，从形式上看是纯粹表现的，因为既没有"跟随"也没有"模拟"，仅仅是摄影机在运动。但是，第一个推镜头实际上可以看作影片主人公心理状态的"模拟"，是他感觉到了屋外有不正常的动静，似乎有人正在悄悄地靠近。因此，表现的意味被削弱。一般来说，对于表现心理现象的视听语言可以带有较多的假定色彩而不会破坏叙事的流畅性，这是因为在一般人的意识中，心理的世界是一个完全不同于外在自然环境的世界。

二、表现

在某些影片的段落中，我们还可以看到一种运动镜头的连接方法。这种方法完全不顾及跟随、模拟、运动方向这样的常用法则，似乎完全没有规律可循，如影片《海上钢琴师》中钢琴师为贫苦的欧洲移民们演奏钢琴的片段（图8-8，箭头指向为镜头在平面上的运动方向，纵向运动无法标出）。

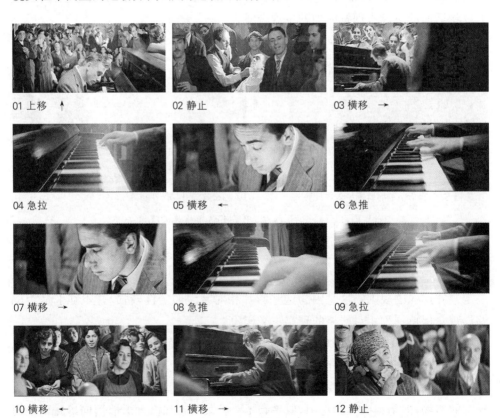

第八章 动势和运动镜头的连接

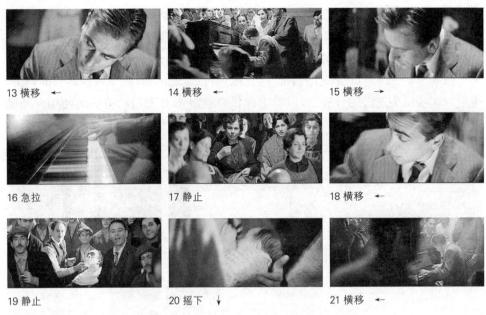

图 8-8 《海上钢琴师》中的摄影机舞蹈

从这段镜头我们可以看到,除了 02、12、17、19 这四个短暂的静止镜头之外,所有的镜头都在运动,而且运动的速度相当之快,摄影机在上、下、左、右、前、后等各个方向上移动,有的互相矛盾,有的互相衔接,丝毫看不出有任何规律。换句话说,摄影机在这一段镜头中既没有"跟随"某人的运动,也没有"模拟"某人的视线,更谈不上某人心理视线的模仿,只是一种摄影机的自我"表现"。如此强烈的"表现",一般出现在影片中有音乐的片段。在前面理论的部分我们已经提到过音乐连贯性能够掩盖画面的不连贯。在这个例子中,正是因为音乐的存在,才造就了这样一个相当"表现"的段落。

类似的例子我们也可以在其他影片中看到,如印度影片《战争诗人》(2004)。片中的女主人公回到了故乡,眺望山川,镜头在音乐的行进中,展示出了各种各样运动形态的连接。

综上所述,我们可以得出一个结论:在电影中出现的任何摄影机的运动都是有条件的,都必须有一定的理由("无理"运动只能在实验电影或业余制作的影片中看到)。在今天的影片中,特别是在一些娱乐性较强的商业影片中,非常强调运动镜头的使用。这是因为今天人们所需要的视觉刺激强度较之过去大大提高。跟随、模拟以及表现等各种运动镜头之间的转换极其频繁,有时甚至在一个镜头中也能

看到诸如此类的变化。但是,我们依然能够发现,这些摄影机的运动一般来说都具有较充分的理由。只有在那些表现性或假定性较强的影片和段落中,人们才不顾及叙述者的显露而相对自由地使用运动镜头。

图8-9—图8-11是美国西部片《终极悍将》(1996,又译《不败枭雄》)的开头,通过对这些镜头连接的分析,可以看出现代商业电影对于运动镜头的使用并非随意的这一特点。

01 俯拍,摄影机升起　　02 移动　　　　　　　03 摄影机下降

图8-9 《终极悍将》的开头(一)

分析:01镜头是一个具有表现性的运动镜头,这是影片的开始。紧接着的02镜头是"模拟"正在开车的影片主人公的主观视线。03镜头是一个从上往下表现性很强的移动镜头,这里伴随着转场,汽车开进了小镇。

04 跟移　　　　　　　05 移动　　　　　　　06 跟移

07 移动　　　　　　　07(落幅)　　　　　　08 摇上

图8-10 《终极悍将》的开头(二)

分析:04和05镜头,06和07镜头是两组运动的正反打镜头,04和06为人物运动的"跟随",05和07为人物主观视线的"模拟"。08镜头有些特殊,我们在07镜头中已经看到了主观视线注意到了路上的死马,但08镜头不是模拟的视线,而是一个不存在的视线,这个突如其来画面无疑带有了表现的意味,但是镜头摇上,我们看到汽车开入画并停了下来,镜头配合汽车的运动往上推,一直推到男主人公

的近景。男主人公观看的意味被倒置，观众是在镜头推上去之后才再次意识到是男主人公在观看。"表现"的因素因此被削弱。这样一种在一个镜头中起于"表现"而回归于"再现""流畅叙事"的做法，肇始于希区柯克，这种方法在他的影片中被大量使用，相关的讨论仅在修辞的部分继续，这里不再展开。

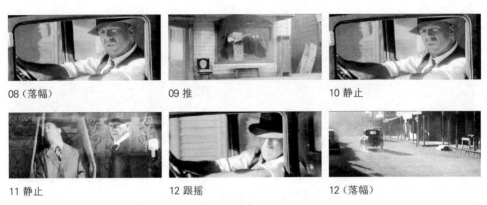

08（落幅）　　　　　09 推　　　　　　　　10 静止

11 静止　　　　　　　12 跟摇　　　　　　　12（落幅）

图 8-11　《终极悍将》的开头（三）

分析：09 是 08 镜头的反打，是一个人物主观视线的模拟镜头。镜头"推"的运动非常缓慢，只是为了暗示男主人公的视线方向。10 和 11 镜头为"正反打"，是这一组镜头中仅有的静止镜头。男主人公的视线所指不是用具有表现性的快速的"推"镜头，而是用静止的镜头予以表现，保持了叙事形式的流畅性。12 镜头从静止开始，跟随汽车的启动摇成全景，从静到动，"跟随"一段之后，再由动到静，是非常规矩的做法。

在《终极悍将》的开头片段中，导演大量使用人物的近景跟随镜头，以及人物之所见的主观视点模拟镜头，显然是想要让观众代入剧中人物的观感，从而产生移情，发挥角色替代的功用。这是商业电影让观众迅速"沉浸"于剧情的常见做法。

本章提要

1. 在"动接动"的范围内，除了动作的连接，还有动势和运动镜头的连接。
2. 动势连接可以依靠动势自身的物理轨迹，也可以是动作的延伸。
3. 运动镜头的连接在一般情况下静动有别，只有在形式和内容保持一致的情况下才能静动相接。

第五单元　方　向

第九章

运动方向的保持

当你要出门去某个你没有去过的地方,你会向你的家人或朋友询问该怎么走。如果你在北京,人们会说:"出门先往东……过了某某大街往南拐,一直走,看见红绿灯了再往西……"这是因为北京街道的走向非常规则,人们可以依靠大脑中原先已有的物理空间的方位来进行辨认和交流。如果不是在北京,而是在上海,要讲清楚方向就要麻烦得多,因为上海的街道不是按照人们头脑中早就知道的物理空间的方位来排列的。因此,一个上海人告诉别人方向的时候,往往会说:"……你先乘地铁 2 号线,在南京东路下车,沿步行街往外滩方向走,然后会看到黄浦江,面对黄浦江,在你的左手不远就是外白渡桥。"请注意,这个聪明的上海人之所以将外白渡桥的位置说清楚了,首先是因为他说了坐什么车,这样就避免了对于方向的困难的叙述,因为公交车总会把你拉到一个固定的地方;然后,他又充分利用了"黄浦江"这个在物理空间上相对固定的不会改变的景物。如果他省略"面对黄浦江",而只说下车后向左或右的方向走,那么,当你到达外滩的时候就会发现,只要你转动身体,你的四面八方都可以是"左"面。换句话说,方向是个相对的概念,它只是在某个参照物存在的情况下才能存在。剪辑上所谓的方向也是这样,离不开特定的参照系。

第一节 方向的概念和运动的方式

电影剪辑所谓的方向,肯定不是一般物理意义上的方向,而是指画面中物体运动的方向。所谓"画面中",也就是一般人所说的电影画面,即那个被四条"边框"围成的平面。方向其实也就是通过围成这个平面的四条"边框"才能显示出来,物体自身在物理空间中的运动方向与被拍摄下来后在画面的剪辑中所呈现的运动方向无关。这一点非常重要,由此我们得到了电影中有关"运动"和"方向"的定义:**剪辑中的**

"方向"和"运动"指画面中物体相对于画面四条边框所表现出的指向和位移。在电影的画面中,既没有纯粹的方向,也没有纯粹的运动,方向和运动同时呈现、彼此依存。

这个定义中所说的"四条边框"是我们在叙述剪辑时所提到方向的一个依据,就像北京人说东南西北时对于地球物理磁场的依赖一样。我们往往会使用"画左""画右"这样的概念,其中的"画"指的就是画框(如果说"画面"也不错,因为画面就是画框围成的面积,没有画框也就没有画面),"左""右"是指观众在观看电影画面时,也就是任何人在面对电影的画面时,他能最迅速、最直接地按照自身习惯进行辨认的方向。人们常说的"左手""右手"这样的概念中的方向,也就是电影剪辑表述中"画左""画右"所指称的方向。换句话说,我们在讨论剪辑方向时所使用的方向,是观众面对电影画面时的方向。"方向"和"运动"这两个概念在电影剪辑中密不可分,方向必须由运动来决定,运动也必然是某一方向的运动,不讨论运动也就无从讨论有关方向的问题。

当我们建立起了电影画面中的运动概念,便可以来区分电影中运动的不同类型。在讨论"动接动"的时候,我们已经部分地涉及了影片中的运动问题,但还不够全面,现在必须更为全面地来研究这一问题。

在电影画面中,运动的方式主要有四种。

第一种是物体运动(摄影机静止)。

在这样的运动画面上,我们所看到的往往是一个物体在静止背景上的位移,观众正是通过静止的背景和移动物体的对比来感知这一运动的。在拍摄上,表现这样的运动使用的基本上是固定镜头。

第二种是背景运动(摄影机和运动物体同步运动)。

同物体运动正相反,在这样的运动画面上,我们看到的物体是不动的,或者说是没有位移的,移动的是背景。对于电影来说,这样的拍摄往往需要摄影机跟随运动的物体进行同步的运动,因为只有这样才能使运动物体在画面中保持相对的静止位置。当然,也可以事先拍好运动背景,然后将演员在静止状态下的表演与运动的背景合成,这样的效果同摄影机运动拍摄在理论上是一样的(图9-1)。不过事实上,演员往往不能在静止的状态下很

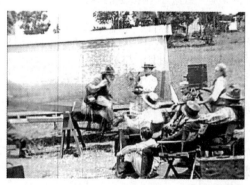

图9-1 早期背景运动的拍摄:"马"背上的牛仔

好地表演运动,因此移动的摄影在剧情片中被大量使用。背景运动同我们在前一章中提到的"跟随"非常相似,我们在这里是从纯粹运动的角度讨论问题,而在前一章中则是从摄影机运动的角度讨论问题,是对于同一事物的不同视角,因此有了不同的称谓,两者并不矛盾。

第三种是模拟视线运动(摄影机模拟运动)。

模拟视线运动同前一章中所提到的摄影机的"模拟"运动是一回事。摄影机所模拟的视线不仅仅是人,也经常用于动物。如我们在影片中看到一条狗在草丛中跑,下一个镜头很可能是一个摄影机在草丛中向前运动拍下的画面,这个画面模拟的便是那条狗的视线。在特殊情况下也会模拟某些物体的运动,如震动、跳跃,或对某些心理感受进行视觉的模拟。这些在前面的章节中已经作了介绍,这里不再重复。

第四种是摄影机运动(摄影机自主运动)。

摄影机的运动即前一章所提到的"表现"性的运动。背景运动和模拟视线运动都与摄影机的运动有关,没有摄影机的运动就不能拍摄到这两类运动,但这一形式的摄影机运动是"隐蔽"的,或者也可以说是依托于对象的,其自身的运动对于观众来说并不显露(观众不会意识到这是摄影机在运动)。然而,在某些情况下,摄影机的运动并不躲在运动物体的"后面",而是"挺身而出",我们可以在 MTV 中看到这一类运动镜头的大量使用。在一般的影片中,有时也会出现"急推"和"急拉"等摄影机的剧烈运动,这样的视觉感受在人们的自然生活中一般是不存在的,这就是典型的摄影机运动。这一类主观性较强的运动在叙事的影片中较为少见。

对于观众来说,区分银幕上各种不同类型的运动是没有意义的。电影中的运动在观众看来只是对物理世界运动的模拟(摄影机运动除外),彼此并没有本质的区别。而对于一名剪辑师来说,他必须关心那些同物理世界毫无关系的运动理论,否则他就不能将一个完整的对物理世界运动的模拟形态呈现给观众。下面的论述将表明,我们经常会在电影中用到运动的这几种基本形态。

在一般情况下,人们在影片中会综合使用各种不同的运动方式,如影片《剑侠风流》匪徒劫持公主车队的一场戏中,我们看到了各种不同运动方式的综合表现(图 9-2)。除了在流畅叙事中经常被使用的物体运动、背景运动、模拟视线运动等几种运动方法之外,我们还看到了有表现性的摄影机自主运动镜头夹杂其中。在匪徒攻击公主马车队的时候,我们看到了一个没有跟随物体运动的横移镜头。作者为了表现匪徒马队的冲击力度,采用了一动一静平行表现的方法:冲击的一方在镜头中显示出了强烈的动感,被冲击的一方则呈现为静态镜头中的等待。从 07 镜头开始,双方同时出现在一个镜头中。由于匪徒的马队在画面中是纵向的运动,

因此表现不出前面图示中的 01、03、06 镜头所展示的动感（为了顾及前景,拍摄时与后景的距离拉大,所以后景上人物的动感远不如 01、03、06 镜头中的强烈）。同时,为了不使画面中的紧张气氛缓和,07 镜头中公主一方的骑士在前景移动,以保持画面的动感。08 镜头碰到的问题同 07 镜头是一样的,即匪徒的马队在纵深的运动依然不够强烈,不足以维持必要的紧张气氛,于是摄影机借助马车作为前景,以摄影机的运动来补偿画面中动感的不足。这个摄影机运动的停止位置接近公主的主观视点,因此能在某种程度上削弱摄影机自主运动所带来的表现性。

01 匪徒马队冲出（运动） 02 等待（静止） 03 马队冲锋（运动）
04 公主惊讶（运动） 05 等待（静止） 06 马队冲过镜头（运动）
07 马队冲来（运动） 08 马队靠近（摄影机做补偿运动 ⟶ ）

图 9-2 《剑侠风流》中综合使用各种运动的片段

在此,我们引出一个新的概念:画面运动强度的相对性。电影画面中运动的强度不同于物理上位移和速度的概念。正如我们在上面的例子中所看到的,后景中物体的高速运动,因为距离的关系,给观众带来的动感是很弱的,而前景上物体速度不高的运动,则有可能给观众以强烈的动感。这就像一个从眼前跑过的人能给人以强烈的动感,而速度比跑步快百倍的飞机,给人的感觉却是在天上慢慢滑过。这样一种相对的动感概念我们经常会用到。

运动对于电影来说是一种基本的形态。在过去的电影中,使用静止镜头拍摄运动的方式较为常见,而今天的电影中有大量摄影机的运动。这种变化的主要原因有两个。一是过去的拍摄设备较为简陋和笨重,运动拍摄较为困难,往往需要轨道之类的大型辅助设备,否则画面会晃动到引起观众的视觉不适,所以限制了它的使用。今天的随身稳定拍摄设备几乎已经能够做到在任何环境中跟随运动物体进行拍摄,其画面质量能够满足商业电影的要求。二是电影在发展的过程中,为了与电视竞争,投入越来越大,所以对于影片商业性的要求也越来越高。也就是说,市场要求电影的画面能够做到"勾引"观众的眼球,不需要观众刻意保持高度的注意,画面便能"闯入"他们的视野。对于人类来说,活动的画面无疑比静止的画面更有吸引力,所以大量使用运动的拍摄方法也就成为商业电影的诉求,而不是如同一些低成本的艺术电影那样,为了省钱而被迫采用长镜头的拍摄。这样一种拍摄风格的改变并没影响剪辑的基本要求,但对拍摄者的要求更高了,因为剪辑所需要的画面的不同景别和运动方向等必须在拍摄中予以完成。

接下来,我们主要谈论两个问题,即电影中运动方向的保持和改变。在这一章里,我们主要研究运动方向的保持。

第二节　画面运动方向的保持

画面运动方向的保持是指在影片中某物体的运动方向在各种不同的镜头中始终保持基本的一致。这样的例子很常见,如在美国影片《第一滴血》(1988)中,无辜的男主人公被警察虐待,终于忍无可忍,打翻警察逃出了警察局。在警察驾车追捕骑摩托车逃跑的男主人公过程中,人物运动的方向始终是朝着画右,直到男主人公消失在丛林中,这时的警察局局长仍然冲着画右的方向大骂不止。在前面我们提到的影片《剑侠风流》中也是如此,公主的马车被劫持,公主在马车上尝试跳车逃跑,整个一场戏的运动方向都是朝着画左。

一、在画面中保持相同的运动方向

所有的镜头,不论使用什么样的拍摄方法,在前面所提到的两段影片中都保持了运动的同一个方向,在《剑侠风流》中是从画右向着画左的方向运动,在《第一滴血》中则是从画左向着画右的方向运动。

也许有人会提出疑问,影片中不是还有纵深方向的运动吗?

不错,确实有纵深方向的运动。如何来认定这些纵深方向的运动呢?人们给出了一个人为的规定:因为相对于画面的四条边框来说,纵深方向的运动只表现出物体大小的变化,并没有表现出方向,所以它是中性的。也许这个说法不太能令人满意,太过理论化。但有必要提醒初学者注意:我们现在研究的是剪辑中的运动,而不是物理空间中的运动。在下一章中,当我们研究方向的改变时,这样的理解会有助于对问题进行更为深入的讨论。

另外,除了向着画左和画右的运动之外,还有向着画框上方或下方的运动。当摄影机以俯仰角度拍摄运动物体时,画面上往往会出现向着画框上方或下方的运动。我们在这里说"向着画左"其实是一个宽泛的说法,因为大俯大仰的视点不是人们习惯的视点,所以在影片中的使用相对较少,如果我们在一个画面的中央画一条贯穿整个画面的垂直线,就会发现,任何运动的轨迹都会或多或少地向左或者右倾斜,只有同水平线在水平面上完全垂直的两个方向才是例外。习惯上,我们可以将所有向左(或右)倾斜的轨迹(在180度的范围内)都称为"向画左(或画右)",而不去具体区分倾斜的度数。当然,有时也会听到"纵深"或"左上""左下"的称呼,这并没有大的妨碍,因为这些称呼表现的都是同一个(或者没有)方向。

一般来说,纵向的,也就是没有方向的运动镜头是可以同任意方向的运动镜头相连接的。

在画面中保持运动方向的一致,其优点在于对观众来说方向感始终清晰,这特别是在有追逐运动或者相互冲击的情况下。保持某一移动对象运动方向的一致可以使观众清晰地知道故事的进展,否则可能会使观众产生错觉,如分辨不清互相冲击的双方。举例而言,当甲方在一个镜头中从画右冲向画左,而乙方则正好相反,从画左冲向画右,双方准备交锋;此时如果某一方,如甲方突然通过剪辑改变了运动的方向,那么观众很可能会误将甲方当成乙方,因为此时它的运动方向与乙方一致。在追逐上处理不当,则可能使观众认为两者要碰头了;或者误以为追逐者改变了主意,掉头往回跑,等等。美国影片《邮差》(1997)便充分利用了观众的这种心理。当以邮差为一方的马队和匪徒为一方的马队进行对决时,影片分别表现了双方不同的运动方向,邮差一方向画右运动,匪徒一方向画左运动,最后在草原上对峙。但是在表现匪徒方的一个青年时,却给出了与其他镜头相反的方向,作者在这里是要暗示这个人物同其他人物的不同,因为这个青年在战场上最后弃暗投明,从匪徒的一方投奔了代表人民的邮差的一方。

由于某些物体运动时间较长,出现的场景也多,因此保持方向的一致性似乎并不容易。如前面提到的《第一滴血》,所经历的场景有城市、郊区公路、山区、荒野

等,在各种不同的地形,特别是山坡、河道边,人物在其中的运动都要保持在画面中的同一方向,在技术上是不容易的,因为要保持同一方向,摄影机必须始终在运动物体的一侧拍摄,但并不是所有的道路和拍摄地都能够任意在两个侧面进行拍摄的。因此,拍摄地点的选择一定会经过精心考虑,在能够满足剧情所需要的各种条件的同时也满足物体运动方向的要求。《剑侠风流》的情况同样如此,摄影机拍摄的位置始终保持在运动马车的左侧,这样我们才能在银幕上看到始终向着画左方向的运动。

我们把这种保持画面中运动物体方向一致性的方法称为"同侧机位法"。

图9-3引自唐·利文斯顿著的《电影和导演》[①]一书,它很能说明问题。图9-3显示了一组拍摄坦克车队的镜头,其中A、B、C、D四个机位在坦克车队的

图9-3 动作的配合

① [美]唐·利文斯顿:《电影和导演》,陈梅、陈守枚译,中国电影出版社1983年版,第20页。

同一侧,所拍摄下的镜头中坦克车行驶的方向相同,都是向画右。而在E机位拍摄的镜头中,坦克车行驶的方向相反,向画左,这是因为这个机位在拍摄时,摄影机放在了坦克车队的另一侧。作者在E机位镜头画面的下方写下了一句不无幽默的话:"这算是什么?是敌方的吗?"并在画面上打下了一个大大的"×"。

二、运动物体出画和入画的规则

我们前面已经提到,画面的四条边框定义了画面中的运动。其实,这四条边框所定义的不仅仅是画面中的运动,在某种意义上,它也能够定义边框外的运动。让我们来看一个例子。

图9-4中的四幅画面是影片《堕落花》(1990)中的四个连续镜头。在第一个镜头中,我们看到女主人公从画右的方向出画,下一个镜头,她从画左的方向入画继续往前走,出门之后,在03镜头进入楼梯,向上攀登,在具有了向上出画的趋势之后,接04镜头画框下方入画位置。在01镜头中我们看到了人物的出画,在02镜头中我们又看到了人物的入画,这本是在两个完全不同的场景之中,但是运动方向的保持使我们将两个本没有关系的事件(走出房间和穿过办公室)看成一个延续的运动,如果运动人物从画右出画后,接上的不是从画左入画的运动人物,连贯的运动方向便会被破坏,观众的视觉习惯便会受到干扰。这种**观众感觉上的线性运动轨迹的连续**,是剪辑中所有有关运动方向规则的最根本的基础。在观众的感觉

01 人物右出画

02 人物左入画

03 人物上出画

04 人物下入画

图9-4 《堕落花》中人物的出入画运动

中,这种运动的连续是人们在日常生活中积累的经验所致,即当一个物体运动时,人们本能地知道这个物体的前进方向。这使人类能够逃避某些突如其来的灾难或从中得到好处(比如能够接住树上掉下的果实或抛掷石头击中猎物)。后来,一个名叫牛顿的英国人从理论上给予了说明,并将这种能够被人们的本能所预测的运动称为"惯性"。这里所说的惯性与我们在前一章"动势连接"中所提到的惯性完全相同。我们不仅能够在理论上认定惯性原理在剪辑中所起的作用,这也符合我们在日常生活经验中的观感,当我们注视一个从右到左在我们面前飞驰而过的物体时,如果我们不能及时转头,这个物体就会从我们的视线左侧"出画";当我们迅速转头将视线落在运动物体的前方时,我们便能看到这一物体从我们视线的右侧"入画"。

　　人们在综合各种剪辑实践后得到一个经验:当你需要用两个镜头表示运动,并且在第一个镜头中你所要表现的运动物体已经出画时,那么在下一个镜头中,这个物体就需要入画,入画的方向同上一镜头中出画的方向要保持一致。人们用一个缩略语来表示这一规则:"右出左入"。当然,从画右出画,再从画左入画,说的是上面所举的《堕落花》中的例子。我们可以从中推导出另外三个相类似的规则,即"左出右入""上出下入""下出上入"。如果是纵向的运动,则不受这一规律的束缚,人们既可以"前出后入"和"后出前入",也可以"前出前入"和"后出后入"(这里的"前"和"后"指的是纵深方向上的"前景"和"后景")。这应该很好理解,因为纵向的运动没有方向,因此不必受到在画面中保持方向规则的约束。

　　图9-5是《第一滴血》中的两个镜头,男主人公出入画的方向看上去是"左出右入",其实是纵向的,因为不可能让摩托车冲击镜头,因此在出入画的瞬间总要偏离中心线。在不使用广角镜头的情况下,运动的物体有可能更为靠近画面中心的部位。直接堵住镜头的情况也时有所见,如影片《罗拉快跑》(1998)。

01 左出(前出)　　　　　　　　02 右入(前入)

图9-5 《第一滴血》中人物的出入画

　　从图9-6中可以看到,当罗拉跑出门的时候作者使用了直接冲向镜头的做

法。但是一般来说,在高速运动的情况下,直接冲向镜头未必是最好的选择,因为这样的做法不安全,有可能会冲撞摄影机。另外,直接堵住镜头可能会造成画面的黑暗,因为过于靠近摄影机会减少镜头的进光量,这样的情况也许是作者并不愿意看见的。不要忘记,《罗拉快跑》是一部假定性很强的电影,不同于一般的叙事影片。

01a 纵向而来　　　　　　　　　01b 冲镜头

02a 过镜头　　　　　　　　　　02b 纵向而去

图9-6　《罗拉快跑》中的纵向出入画

　　《第一滴血》和《罗拉快跑》的例子表现的都是人物运动的"前出前入"。在影片《第五元素》中,我们还能看到"后出前入"的例子,在图9-7的01镜头中,一艘飞船一直飞向画面的纵深,直到几乎消失,然后我们在下一个镜头中,也就是02镜头中看到了飞船从前景(画面的上方)入画的巨大身影。

01 后(纵深)出　　　　　　　　02 前入

图9-7　《第五元素》中"后出前入"的例子

第九章　运动方向的保持

　　图 9-8 中的例子来自法国电影《恶魔》(1955)，这三个依次排列的镜头表现了两个工人将棺材从房间里推出，送入电梯。关于 01 和 02 镜头的连接，作者选择了

03 电梯上了一层楼（上出下入）

02b 电梯开始往上运动

02a 棺材推进电梯（前入）

01 棺材被推向电梯（后出）

图 9-8　《恶魔》中的一组镜头①

① 为在平面上更好地表现出运动的方向，将镜头排列的次序倒置，01 镜头在下，03 镜头在上。

"后出前入"的方式,即物体的运动在前一个镜头的后景上趋向纵深,在下一个镜头的前景上入画。在 02 镜头中,工人将棺材推入了电梯,电梯向上运动出画,然后我们看到了在 03 镜头中电梯从画面的下方入画,保持了运动方向的一致。

有必要指出的是,今天的人们在使用这些出入画规则的时候,已经比过去有了许多的变通。比如,运动物体出画的时候没有必要一定等到这个物体完全离开画框,而是在这个物体接近画框或者消失点的时候就可以"切"了。同理,在运动物体入画的时候,也没有必要一定"从无到有",让物体一点一点从画框外或从看不见的消失点开始进入,而是可以让物体在靠近画框位置的画内或较为接近消失点的时候开始接入。这显然同人们越来越快的生活节奏相关,人们在欣赏电影的时候也希望有比过去更快的节奏,因此过去的规则也开始出现了相应的变化。在前面《堕落花》的例子中,03 和 04 镜头的连接是"上出下入",但在画面中我们可以看到,人物实际上并没有出画和入画,而是在靠近上下画框的位置,有了一种出入画的"趋势",便实施了剪辑。

这一章中所提到的保持方向一致的两种方法其结果基本上是一样的。当你将摄影机位保持在运动物体一侧的时候,运动物体的出入画自然便会维持"出入画"的规则;当你按照"出入画"的规则设计画面的时候,你的机位必然处于运动物体的同一侧。只不过人们在考虑运动物体出入画的时候,有时会忘记"同侧机位"的规则,反过来也一样。用两个规则来界定一个事物,属于"双保险",这样可以使你确保画面中的运动方向不出问题。

当然,这两个规则所表述的问题尽管大致相同,也不是完全一样,"同侧机位"原则的适用范围往往是在水平的方向上,时间持续较长、使用镜头较多的情节中。而"出入画"的原则仅适用于两个镜头之间的关系,并通用于水平和垂直方向。如果有发生矛盾的情况出现,如一个运动物体从画左出画,却不是从画右入画,而是从右下角入画,这时并不违背"同侧机位"的原则,却对"出入画"的原则有所违背。这时需要考虑的是运动物体的运动速度,如果运动速度不是很快,对"出入画"的原则可以在较宽泛的范围内执行;而如果是高速运动,如飞行,往往需要比较严格地遵守"出入画"的原则。这是因为物体的速度越快,惯性也就越大,观众对线性轨迹的认定也就越清晰。在把握不大的情况下,可以通过实验,也就是在拍摄中预先根据不同的方案拍摄下各种画面,通过连接比较,依靠视觉的感受来决定是否需要严格遵守"出入画"的原则。

本章提要

1. 剪辑中所谓的"方向",同物理空间中的方向完全不同,其主要的参照系为画面的四条边框。

2. 在电影中所谓的"运动",有四种基本的形态:"物体运动""背景运动""模拟视线运动"和"摄影机自主运动"。前三种属于"流畅叙事",也就是"再现",后者属于"表现"。

3. 要在剪辑中保持运动方向的一致,摄影机的拍摄位置要始终保持在运动物体的同一侧。

4. 要在剪辑中保持运动方向的自然流畅,必须遵循运动物体出入画的规则。

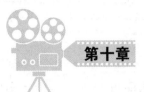

第十章

运动方向的改变

在前一章中,我们讨论了影片中物体运动方向的保持。在本章,我们将讨论物体运动方向的改变。请注意,这里所说的"方向"的改变,同物理世界中的方向改变并没有必然的关系。当我们在画面上看到原来向画左运动的物体,一会儿变成向画右运动了,并不代表这一物体在物理空间中的运动轨迹必然发生了变化,它可能发生了变化,也可能一直都是向着某一个方向运动,从未发生任何改变。

在影片中保持运动方向的一致,固然能够使观众得到清晰的信息,但也带来了视觉形式相对单调的弊端。因此,我们在影片中所看到的,更多是在运动中变换方向,而不是保持方向。这也就是说,人们并不喜欢将摄影机永远放在运动的一侧拍摄,他们尽量为自己争取更多的自由,通过各种方法使摄影机能够自由地放置在运动的两侧拍摄,这样才有了拍摄角度的多样化和所谓的"方向改变"。在多机拍摄越来越多被使用的情况下,运动方向的改变成了"家常便饭"。然而,问题的关键是既要改变画面中运动物体的方向,又要保持观众感觉中叙事的流畅。这样,便需要有许多规定和限制,这些规定和限制使观众在看到画面中运动物体方向改变的同时,并不会因为这样的改变而带来视觉上的不适和理解上的困惑。

改变画面中原有物体的运动方向有四种基本方法:第一,通过画面中物体的运动改变运动的原有方向;第二,通过摄影机的运动改变物体运动的原有方向;第三,通过中性镜头改变物体运动的原有方向;第四,通过动作改变物体运动的原有方向。下面我们逐一加以讨论。

第一节 通过画面中物体的运动改变运动的原有方向

这是改变方向中最容易理解和做到的一种方式。因为只要观众在画面中看到

第十章 运动方向的改变

了运动物体在改变自己的方向,那么在下一个镜头中出现不同的或者相反的方向也就是理所当然的了。这也就是说,当前一个镜头中所出现的运动轨迹不再是直线,而是弧线的时候,与其连接的镜头中物体的运动方向,应该是那道弧线的延伸。

图 10-1 的例子来自美国影片《纸月亮》(1973),我们可以从镜头 01 看到,男主人公驾车向着画右的方向行驶,这时驾车人突然想起他们应该改变方向,我们从 02 镜头的 a 和 b 两个画面中看到,汽车从向着画右的运动转向了向着画左的运动。在紧接着的 03 镜头中,驾车人的行驶方向已经是向着画左了,同 01 镜头中所表现出来的方向正好相反。这是一个比较经典的方向转换的连接。通过这三个镜头的交代,在观众的视觉中建立起了一个弧形的运动轨迹线,运动物体按照这一轨迹改变了自身运动的方向。这样一种方式之所以容易被观众所接受,是因为他们在 02 镜头中亲眼目睹了运动物体方向的改变。

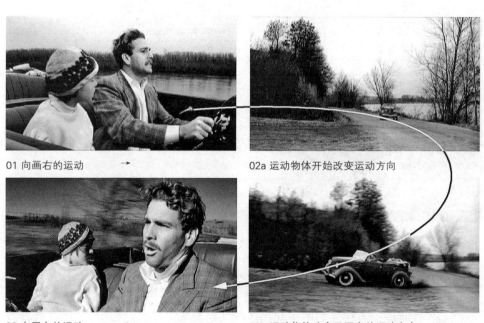

01 向画右的运动　→　　02a 运动物体开始改变运动方向

03 向画左的运动　←　　02b 运动物体改变了原有的运动方向　←

图 10-1 《纸月亮》中的运动方向改变(镜头号码的排列按照运动方向进行了调整)

在今天许多影片类似的连接中,人们往往追求更加便捷和快速的做法,有时不需要将整个物体改变运动方向的轨迹全部展示出来,而只需要展示其中的一部分。也就是说,不让观众看到完整的过程,而只表现一个趋势。如影片《阿姆斯特丹的水鬼》(1988)中所表现的那样。图 10-2 中,从 01 镜头的起幅我们看到,一艘快艇

在后景上从画左向画右快速运动,在这个镜头落幅的时候我们看到了快艇转变方向的趋势,艇身向一侧倾斜,并激起了大片水花,紧接着,02 镜头中便是已经改变了方向的快艇,其方向是从画右向画左,同 01 镜头的起幅刚好相反。画面中缺失的物体运动的轨迹可以通过观众潜意识中对于物理惯性的理解予以补偿。相对《纸月亮》中改变方向的例子来说,这样的改变减少了过程,因此更为简洁和动感强烈。

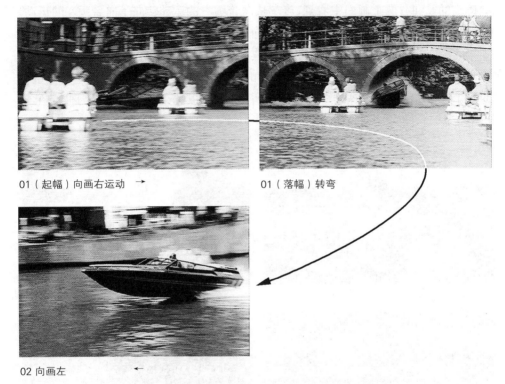

01(起幅)向画右运动　　　01(落幅)转弯

02 向画左

图 10-2　《阿姆斯特丹的水鬼》中运动方向的改变

　　当然,最为简单明了的做法就是在一个镜头中让观众看到运动物体改变了方向,然后再连接改变方向之后的运动物体的其他镜头。其缺点在于,要让观众看清楚物体在一个镜头中方向的变化,往往需要较大的全景,如果此时需要强烈动感,这样的方法便不能满足要求,因为在较大的全景中,物体的动感会相对减弱。

　　另外,并不是所有的运动物体改变方向都需要在画面中表现出来,物理空间中方向的改变并不必然地需要在画面中予以表现。这也就是说,物理空间中方向的改变并不一定对应画面中左右方向的改变。当人们用"摇"镜头跟踪改变了方向的运动物体时,运动物体哪怕是 180 度方向的改变在画面中也体现不出来。图 10-3

的例子同样来自《纸月亮》，对比这个镜头中的第一个画面 a 和最后一个画面 f 就会发现，尽管我们看到画面中的汽车调了头，顺着原路开了回去，但是在一头一尾的两个画面中，汽车的方向都是向着画左；而且在所有的画面(a—f)中汽车都是一个方向。这是为什么呢？如果你还没有忘记前一章中学过的"同侧机位"原理，就会知道这是为什么了。

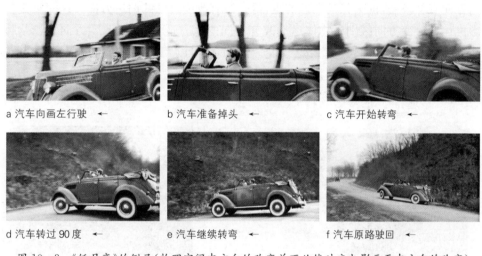

a 汽车向画左行驶　　　　b 汽车准备掉头　　　　c 汽车开始转弯

d 汽车转过 90 度　　　　e 汽车继续转弯　　　　f 汽车原路驶回

图 10-3 《纸月亮》的例子（物理空间中方向的改变并不必然对应电影画面中方向的改变）

第二节　通过摄影机的运动改变物体运动的原有方向

　　通过摄影机的运动改变物体运动原有方向的做法，在原理上同上一小节所说的通过运动物体在画面中改变方向的做法几乎完全相同，只不过这次在画面中使运动物体改变方向的不是运动物体自身，而是摄影机。摄影机通过自身的旋转和移动使画面中运动的物体看上去变换了原有的运动方向（实际上并没有改变，如上一个小节中的例子）。由于这一改变是观众在一个镜头中亲眼目睹的，就像他们自己围绕着物体观察一样，因此他们不会对运动方向的改变感到困惑。

　　图 10-4 是日本影片《罗生门》(1950)中的一个镜头，并按照这个镜头拍摄时的移动顺序（从 A 至 E，逆时针排列）采集了不同机位拍摄下的画面。这个镜头所处的位置是在影片表现一位樵夫入山砍柴的途中，影片使用了许多镜头交代这段行程，这里介绍的是其中的一个镜头。从 A 画面可以看出，在这个镜头之前，作者

表现的是人物从画左向画右的运动,在樵夫行进的途中,摄影机横移,从樵夫面前经过。C机位便是正对樵夫时的画面。通过这一运动,摄影机从樵夫的右侧移动到了樵夫的左侧,人物运动的方向也因此从向着画右变成了向着画左的运动。对比A和E两个不同机位所得到的画面,可以清晰地看到这一改变。值得注意的是,观众所看到的画面中人物运动方向的改变,并不意味着人物在物理空间中的运动方向有了改变,樵夫只是在往前走,他并没有改变自己的前进方向。这一点是摄影机运动改变方向区别于物体运动改变方向的地方,物体运动改变方向是指物体在物理空间中的运动轨迹发生了变化,在画面中可以发生变化也可以不发生变化。而在摄影机的运动中,运动物体在物理空间中的运动方向往往没有发生改变,但是在画面中的方向却发生了变化。

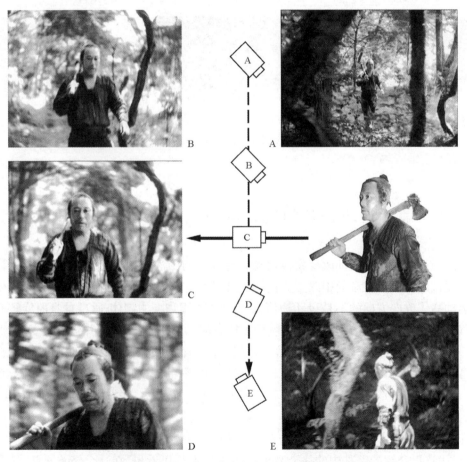

图10-4 《罗生门》中的一个运动镜头改变了人物在画面中的运动方向

从运动的分类来说，摄影机运动改变运动物体方向的做法无疑属于"表现"。我们知道，在一般的电影中，摄影机的运动应该被"隐蔽"起来，而不是无节制地表现。因此，我们在一般的电影中较少看到通过摄影机的运动来改变画面中物体运动方向的做法。即便在《罗生门》中，作者在这一个片段使用"表现"的方法，也是有充分理由的。我们知道，影片中所展示的"樵夫进山"这一片段是由樵夫自己叙述的，因此带有主观的情绪。而这种主观的情绪又是"恐惧""诡谲""神秘"的综合体，为了传达这样一种非自然的情绪和气氛，作者在这一个片段使用了大量移动镜头和大仰大俯的非正常视点镜头。在日本的文化传统中，森林本身便是一种精灵鬼怪聚集的场所，"日本人的宗教信仰同森林结下了深厚的关系，远古以来的'万物有灵观'、'万物有生观'、'景灵观念'、自然之间的'生命平等'观念等，都同森林环境紧密联系在一起"①。因此，当人物在森林中行走的时候，使用一些表现的手段，仿佛有诸多幽灵的视点在移动，在徘徊，以强调某种特殊的情绪和气氛，其理由是充分的。

一般来说，摄影机在地面上的运动总是低速的运动，因为画面中物体的晃动多少会给人带来一些不舒适的感觉，但是也有例外，那就是在空中。空中的摄影机往往是在高速的运动之中，这种高速运动中的拍摄，会给人造成物体改变运动方向的假象和错觉。在影片《星球大战前传2：克隆人的进攻》(2002)中，有一个镜头表现了太空中的飞行器，我们看到这个飞行器从画右向画左飞行，从镜头前经过之后，飞向了画面的纵深。初看的视觉效果似乎是飞行器在空中转变了方向，实则是摄影机做了180度环形的"摇"。从图10-5中我们可以看到，A机位、B机位和C机位是在同一个位置上做逆时针运动的跟摇，当飞行器从镜头面前经过之后，并没有改变方向，而是沿着原有的轨迹前进。正如图中的指示线所示，C画面便是摄影机在C机位所拍摄到的。这时，摄影机的运动除了逆时针方向的摇（如图中虚线所示），还应该有与空中飞行器同方向的平行运动。否则，B画面不可能被看清楚，因为太空飞行器的运动速度实在太快。在这个例子中，被摄物体的运动之所以会出现改变了方向的感觉，主要是因为太空中缺少了可参照的物体，重要的参照物几乎只有画面的边框，运动物体的背景因为看不见（黑色太空）变化，所以人们只能根据飞行器呈现角度和体积的大小来判断其运动的速度和方向。当飞行器从镜头前经过的时候，与人们经验中物体改变方向时所呈现的角度相似，因此可能出现错觉。应该说，作者需要的正是观众这样的错觉。对于绝大部分观众来说，太空是一个神秘而又没有去过的地方，在这个空间中的运动应该给人一些不同于地球上正常视

① 邱紫华：《东方美学史》(下卷)，商务印书馆2003年版，第978—979页。

觉的观感，作者因此设计了这样的镜头，有一种空中飘移的感觉。这样的设计无疑借鉴了飞机空中飞行时进行拍摄的状况，我们在一些表现飞行的影片中经常可以看到类似的画面，这是因为空中的拍摄没有背景（只有天空）作为参照，摄影机自身尽管也是处在高速运动之中，却显现不出来，这样便有了同地面上的运动完全不同的视觉效果。

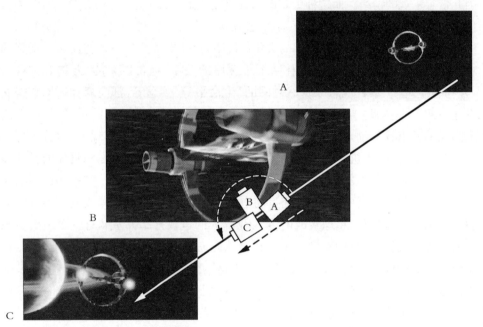

图 10-5 《星球大战前传 2：克隆人的进攻》中摄影机高速运动中拍摄的画面

总而言之，使用摄影机运动的方法来改变物体运动方向的做法，由于假定性太强，一般来说需要相对充分的理由。

第三节 通过中性镜头改变物体运动的原有方向

首先要解决的问题，什么是"中性镜头"？顾名思义，中性者，无方向性也。由此我们得到了有关中性镜头的定义：**画面中主要物体相对于画面的四条边框没有表现出位移或富于动感的指向性**。这个定义与前面"运动"和"方向"的定义相似，不同之处仅在于前面定义中是说"有"，而这里是说"没有"。

通过中性镜头改变画面中物体的运动方向是指在两个不同方向的、无法连接的画面之间，只要出现了一个中性镜头，这两个画面就会相安无事。就像两只好斗的公鸡，只要把它们隔开，它们也就和平共处。其实质是：画面中运动物体的运动轨迹所需要的画外延伸，被无运动轨迹可寻的镜头画面阻隔，从而使这一运动有效终止，下一个镜头中所出现的运动方向是一个新的起始，与前面的镜头无关。"中性镜头"是一个非常灵活的概念，它的表现形式也异常丰富。下面让我们通过举例来展示中性镜头的各种不同形式。

一、纵向运动

前面我们提到过，对于画面中的运动来说，纵向运动不显示方向性。因此，将纵向运动的镜头作为中性镜头使用是影片中最常见的方法。这种方法的优点在于，尽管我们在中性镜头出现的时候丧失了方向感，但是运动的强烈程度却并没有因此而大幅减弱，当下一个变换方向的镜头出现时，镜头语言保持了非常好的流畅性，以至于观众往往不会觉察画面中的运动方向已经发生了变化。

图10-6中的例子来自影片《拳霸》。我们从这一段镜头的头和尾可以看出，三轮摩托车行驶的方向已经完全相反，01镜头朝画左，03镜头朝画右。02镜头是一个模拟主观视线的中性镜头，这个镜头表现的是纵向行驶的视野，相对于画面的边框来说没有方向性，因此可以作为01和03镜头的过渡。类似的例子我们可以在许多电影中看到，如影片《007之择日而亡》(2002)中，007追逐走私军火的罪犯，我们先看到的是气垫船向着画右的方向行驶，然后他们进入了雷区，这是一个静止的镜头，画左是进入雷区的警告标志，画右是驶往纵深的气垫船，在两个表现纵深行驶的镜头之后，下面镜头中气垫船的行驶方向改成了向画左。诸如此类的例子，经常出现在有关追逐的场面中。

01 运动物体驶向画左 ←　　02 纵向运动的中性镜头　　03 运动物体驶向画右 →

图10-6　《拳霸》中通过纵向运动中性镜头改变运动方向

需要注意的是，作者在影片中使用纵向的运动不仅仅是为了获取中性镜头以

图改变运动的方向,纵向运动还是在一个镜头中保持长时间运动和位移的有效方法。在横向运动中,由于画面的篇幅所限,人物不可能长时间在画面中保持高速度的位移,而在纵深运动的镜头中则可以做到这一点,人物既可以长时间高速运动,又可以通过体积的变化表现出位置的移动。这对于那些需要在运动中交代故事情节的表现来说是非常必要的。另外,纵向的运动有时可以戏剧性地将追逐者和逃跑者压缩在一个画面之中,而不必顾及两者之间的实际距离。

二、静止镜头

完全静止或者相对静止的镜头可以作为中性镜头连接在有运动方向的镜头之后,于是,改变了运动方向的镜头便可以与这个静止的镜头衔接。如我们在影片《田径双雄》(1991,图10-7)中所看到的,01镜头中赛跑的人群向着画面的左边框移动;在02镜头中,作者展示了一个观众观看的静止画面;03镜头改变了赛跑人群的运动方向,他们向着画右的方向移动。显然,静止镜头起到了"间离"的作用,它像一堵墙,横隔在两个运动镜头之间,不让这两个镜头的运动发生关系。换句话说,我们前面所提到的运动的轨迹被切断了,观众潜意识中所保持的"惯性"因为静止镜头的出现而终止,正因为如此,03镜头才能够毫无顾忌地变换方向。不过,这里有两个问题需要注意。首先,作为静止镜头的观众观看是有方向的,严格来说并不是中性的。这里的剪辑之所以能够成立,是因为前后两个运动镜头尽管朝向画左和画右,但在本质上是纵向的。其次,作为观众的观看不能出现视觉的移动,以及转头的动作,因为这样的话,这个镜头就不再是中性的了,就需要符合视线问题的规则(参见本书第十四章)。

01 人物向画左运动 ← 　　02 静止的中性镜头　　　03 人物向画右运动 →

图10-7 《田径双雄》中通过静止的中性镜头改变方向

将静止镜头插在运动镜头中尽管能够有效阻止运动轨迹向着画外的延伸,但是也有其不利的一面,因为这样一种效果是以运动被彻底破坏为前提的,如果作者

想要保持运动的感觉,选择完全静止的镜头作为中性镜头显然不是上策。作为变通,人们往往会寻找那些更多同运动发生关系的方法,比如寻找那些看上去是静止的,但实际上却在运动的镜头。例如,在影片《生死时速》(1994)中,我们在图10-8的01镜头中看到了向画右行驶的公交车;而在02镜头中我们看到的是一个表示车速的仪表;03镜头表现的是一辆追逐公交车的吉普车,这辆车从画右猛然冲出,同01镜头中公交车的行驶方向正相反。通过前一章的学习我们知道,01和03镜头是不能接在一起的,因为这是表现追车,只有在为了表现撞车的情况下才能把两个相反的运动放在一起。02镜头作为一个静止的中性镜头在01和03这两个互为"矛盾"的镜头之间起到了阻断运动轨迹延续的作用,但这并不是一个绝对静止的镜头,而是一个相对静止的镜头。因为观众都知道,这个表示车速的仪表就在公交车上,尽管这个镜头看上去静止,但大家都知道它与公交车以同样的速度在运动。换句话说,它在观众的逻辑判断中是运动的,尽管在拍摄的时候它未必运动(可震动摄影机暗示运动)。

01 向画右行驶的公交车　→　　　02 相对静止的仪表　　　　03 冲向画左的吉普车　←

图10-8 《生死时速》中通过相对静止的中性镜头改变运动方向

当然,并不是在所有的场合都能够利用相对运动的静止镜头,有时作者需要交代的事物与运动物体的本身不沾边,而运动又非常重要不能忽略,这时人们往往会把运动的镜头同静止的镜头连在一起使用。如影片《纸月亮》中,男女主人公逃出了警察局,驾车逃逸;负责看守的警察追了出来,并开枪示警。在图10-9的01镜头的两个画面中我们看到,01a画面中是男女主人公驾车向着画右行驶,镜头跟

01a 汽车向画右行驶　→　　01b 汽车右出画后的静止画面　　02 汽车向画左行驶　←

图10-9 《纸月亮》中利用同一镜头中的静止部分作为中性镜头来改变运动方向

摇，汽车出画后，我们看到后景上正是警察局，在01b画面中，一个警察追了出来，并朝天开枪。01b画面是一个静止的画面，但是它同运动的01a画面连在一起，它们是同一个镜头中前后不同时段的画面。在一个镜头中既有运动也有静止，这样的静止画面同分离的独立静止镜头的效果是一样的，它同样也能阻止运动轨迹的延续。因此，我们在02镜头中看到了运动方向相反、朝着画左行驶的汽车。

在《纸月亮》的例子中，作为中性镜头的静止画面是留在01镜头的结尾，在其他的情况下，将这样一种静态画面放在镜头的开头也是可以的，因为其阻断运动轨迹的功能并没有因此而改变。如法国影片《塞萨和罗萨丽》(1972)中的一组镜头（图10-10）：在01镜头中我们看到了汽车从画左向画右方向行驶，在02镜头开始的时候，影片并没有直接表现行驶的汽车，而是先展示了两个等车的人，然后汽车从画右入画；02a画面中的两个人尽管等待的时间并不长，但这一静态画面却有效地起到了中性镜头的作用。

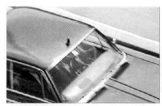

01 汽车向画右行驶　→　　　02a 静止的中性画面　　　　02b 汽车向画左运动　←

图10-10　《塞萨和罗萨丽》中的一组镜头

三、弱背景运动

在前一章中，我们已经知道了什么是背景运动。简单地说，背景运动就是摄影机移动跟拍运动物体所得到的画面。在这些画面中，运动物体相对画面边框保持静止，运动依靠背景的移动表现出来。那么，这样一种运动同中性镜头又有什么关系呢？在前一个小节中我们提到了《生死时速》中公交车的速度表，因为在这个镜头中完全看不到背景的运动，因此它是静止镜头。但是，如果不是特写，而是全景和中景，背景的运动便会显得十分强烈，这样的背景运动镜头是不能作为中性镜头的。能够作为中性镜头的，是那些相对静止或背景运动较弱的镜头。我们发现，在背景的运动中，运动主体在画面中所占面积越小，其动感越强，所占面积越大，动感越弱。如果运动主体占据了整个画面，这时候的画面便成了相对静止的画面。反过来也可以这么说：在一个背景运动的镜头中，其运动背景的面积越大，动感就越

第十章 运动方向的改变

强;运动背景的面积越小,动感就越弱。除了运动的面积之外,运动的速度也是重要的因素。这很好理解,背景运动的速度越快,动感越强,速度越慢,动感越弱。当人们掌握了背景运动的这一特性,便开始大胆地将那些动感较弱的背景运动镜头用作中性镜头。将它们插入方向完全相反的运动之中,利用它们来达到变换运动方向的目的。

图 10-11 是影片《谁与争锋》中的四个连续镜头(按逆时针方向排列),从这四个镜头中可以看出,镜头 03、04 的运动方向是同 01 和 02 镜头相反的。这样一种方向的变化,是因为 02 和 03 镜头都属于弱背景运动,特别是 02 镜头,两个人物同时出现在画面中,占据了画面的主要位置,且因为是步行,运动速度相对较慢,因此是一个典型的弱背景运动镜头。03 也是,但是由于人物在画面中所占面积较小,且背景离人较近,因此其动感较 02 镜头更强一些。尽管如此,02 同 03 镜头的连接还是构成了有效的正反打(人物在对话),使画面中人物的运动方向得到了转化,从向画左的运动变成了向画右的运动。也许有人会说:我觉得 02、03 镜头运动感很强,你为什么说它运动感不强呢? 我们在这里说的运动感是就剪辑中的运动及运动方向而言,同一般观众所感受到的运动有所不同。其实,剪辑的技巧正是在这种地方,一方面要使观众对于运动的连续性保持不中断的印象,另一方面又要将刺激视觉的运动轨迹从画面中减少到最低的程度,这样才能使观众不至于对运动方向的改变觉得突然和引起视觉上的不适。另外,有必要指出的是,这部影片使用的是

02 作为弱背景运动的中性镜头

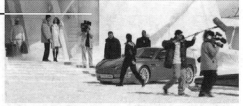

01 两个人物向画左运动

03 作为弱背景运动的中性镜头

04 两个人物向画右运动

图 10-11 《谁与争锋》中弱背景运动镜头作为中性镜头(逆时针排列)

宽银幕，要保持人物在画面中占有较大的面积相对来说较困难。为了克服这一困难，我们可以看到其他影片处理类似情况的时候，往往会使用更大的特写，减少背景运动的面积，尽量避免观众视觉产生不适感。

弱背景运动是一种经常被用于运动中人物对话的中性镜头。只要出现人物在运动中的交流，便不可避免地会出现分别交代互相交流的两个人的镜头。这种情况可能是骑在马上的两个人，也可能是坐在车里的两个人，或者是正在步行的两个人……当摄影机分别拍摄两人的时候，所得到的镜头都是背景运动镜头，而且是运动方向相反的镜头。这就像图10-12中所列举的两个人在车中的对话，当以男主人公为主的时候（镜头01），画面的运动方向是朝着画左的；而以女主人公为主的时候（镜头02），画面的运动方向则朝着画右。这是必然的，因为摄影机在同一个方向的运动中分别从两个侧面进行拍摄，与我们前面所提到的"同侧机位"原则正好相违背。在一般情况下，为了将两个运动方向完全不同的镜头放在一起，人们会将它们都处理成中性镜头。这也就是说，人们会尽量将前景上的对象拍摄得大一些，让他（她）在画面中占据较大的面积，而使背景运动的部分不那么显眼，不那么刺激，特别是在运动速度较高的情况下。图10-12是影片《新科学怪人》(2005)中的人物对话场面，画面中同时出现了两个人物，这是宽银幕影片最经常的做法。两个人物同时出现在画面中尽管有悖一般正反打的规律，却可以占据更多的画幅面积，有效压缩运动背景的面积，从而使驾车行驶的高速背景运动有效减弱。

01 向画左的弱背景运动 ← 　　　02 向画右的弱背景运动 →

图10-12 《新科学怪人》中的正反打构图有效减少了背景运动的面积

从以上所罗列的有关中性镜头的种种方法中我们可以看到，所谓的中性镜头往往在运动和对运动进行阻碍之间寻找平衡点。一方面，为了使运动能够从反方向进行，中性镜头的任务是要阻断前面镜头中某一方向的运动，因为只有这样，新的运动方向才能为观众所接受。另一方面，对于运动的本身来说，连贯的动感往往

又必不可少，失去了运动连贯性的镜头段落将显得支离破碎或缺少张力和悬念，特别是在那些动作强烈的影片中。因此，中性镜头除了在阻断某一运动方向的同时必须满足某种程度运动连贯的要求之外，还必须注意到运动的速度，那些完全静止的中性镜头显然不适用于运动速度较高的运动方向的转换。运动轨迹的阻断和运动动感的连贯本身就是一对矛盾，中性镜头的任务就是在这一对矛盾体中寻找一个最佳的契合点。既不过于倾向阻断也不过于倾向连贯，过于强烈的倾向性不是将完美的运动感破坏就是使不同方向的运动发生冲突，而这两个极端正是任何一个剪辑者都要极力避免的。

另外，有必要提醒大家注意的是，"中性镜头"只是某一些镜头在运动方向上所表现出的特性，并不是某一种特殊的镜头。也许你能在电影的不同段落中发现许多中性的镜头，但是它们并没有起到中性镜头的作用，或者它们存在的环境与方向的改变完全没有关系，这是很正常的，因为这些镜头并不是仅仅为了方向的改变而制造出来的，而是我们发现它具有改变方向的作用而将它命名为"中性镜头"。在前一章中提到"同侧机位"原则时所举的大量例子中，在保持画面中运动物体的同一方向时，并不是所有的镜头都有明确的运动方向，而是有大量各种不同形式的中性镜头夹杂其中，这些镜头有时并没有在其中起"中性"的作用，它们只是一般的镜头而已。

"中性镜头"是剪辑中用于改变方向时对某一类镜头的称呼，使用中性镜头变换运动物体在画面中的运动方向是剪辑中最常见的方法。

第四节　通过动作改变物体运动的原有方向

这一小节的内容在前面的章节已有所涉及，详见第七章、第八章中的有关段落。我们在影片《尖峰时刻》的打斗场面中，看到了通过一个动作将两个不同运动方向的画面连接在一起的例子。除了在人物的动作中可以改变物体运动的原有方向之外，在更为广义的"动作"的基础上，同样也可以改变物体运动的方向。并且，这样的做法由来已久，我们在苏联早期默片《战舰波将金号》中便已经能够找到这样的剪辑方法。爱森斯坦将一个婴儿车翻倒的"动作"，从两个不同的方向进行了连接。在图10-13的01镜头中，我们看到的是向画左倾覆的婴儿车，在02镜头中将倾覆动作继续下去的则是向着画右。

01 婴儿车向画左倾覆　←　　　　　　02 婴儿车向画右倒下　→

图10-13 《战舰波将金号》中利用动作改变运动方向

在今天的影片中,利用动作作为改变运动方向的依据,不但出现在一些动作较小的场合,同样也被用于高速运动,如在影片《阿姆斯特丹的水鬼》中,我们便看到了这样的用法。在图10-14的画面中,01镜头展示了骑摩托车的人向画左拐弯的动作,而在紧接着的02镜头中,我们看到的却是骑摩托车的人驶向画右。我们还可以在这部影片中发现几乎相同的例子:在摩托艇追逐的一场戏中,前一个镜头中左拐的摩托艇,在下一个镜头中拐向了画右。

01 摩托车拐向画左　←　　　　　　02 摩托车拐向画右　→

图10-14 《阿姆斯特丹的水鬼》中利用动作改变方向

利用动作改变运动方向的例子还可以在法国电影《暴力街区》(2004)中看到,在图10-15的画面中,男主人公被毒贩追逐,在01镜头中他向画左飞跑,在02镜头中则是向着画右跳跃,运动方向有了近180度的改变,这一改变的成立在于"跳跃"这个动作冲淡了方向的意味。有必要指出的是,这两个镜头的连接并不规范,

也就是没有在动作之中进行连接,因此看上去稍有不适,如果能够在跳跃的动作中进行连接,则能把两个互反的方向连接得天衣无缝。

01

02

图 10-15 《暴力街区》中的跳跃镜头

　　波德维尔和汤普森在他们的书中提到了一个方向改变的例子,"在《关山飞渡》中就有一个越轴镜头而没有使观众产生迷惑。在一个全景镜头中,男主角正从一辆马车上跳向马群,人和车的方向都是向右。借着切入一个近景,马车和人的方向向左。因为动作简洁明了,观众能理解镜头间的空间关系"[①]。这显然是一个表述不够清晰的结论,因为观众肯定无法对矛盾的空间关系进行理解,否则在剪辑中便不会存在有关方向的原则。从影片的画面来看(图 10-16),这是彼此关联的三个镜头,第一个镜头是纵向的失控马匹狂奔的镜头,因为驭手受伤丢失了缰绳。第二个镜头是正侧面拍摄的马车向画左飞驰的中景镜头,属于背景运动的画面,主人公从马车的驭手座开始跳跃。而第三镜头则是正侧面马车向画右飞驰的全景镜头,主人公跳到马背上,这是一个在跳跃中的动接动的连接。因此,可以看出,影片的拍摄者还是极力避免在画面上出现不同方向的运动,而不是故意制造或者忽略不同方向的运动。也就是说,这是一个通过动作改变运动方向的案例。如果把引文中的最后一句话改成"因为动作动感强烈,以及背景运动的面积缩小,观众因而根本不会注意到镜头空间关系的改变",则更为符合影片的实际情况。

　　有必要提醒大家的是,许多书都把运动方向称为"轴线",把互反的运动称为"越轴"或"跳轴"。尽管这在理论上勉强说得过去,但容易与非运动的轴线关系产生混淆,波德维尔和汤普森便是一例。为了避免发生类似的情况,我们在讨论相关的问题时对运动与非运动的情况进行区分,在非运动的情况下使用"轴线"的概念,

[①] [美]大卫·波德维尔、克莉丝汀·汤普森:《电影艺术——形式与风格》(第5版),彭吉象等译,北京大学出版社 2003 年版,第 278 页。

01 纵向运动

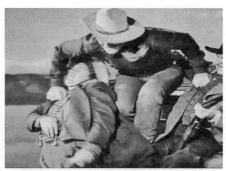
02a 向画左的背景运动，主人公开始跳跃

03 向画右的运动，主人公跃出

02b 向画左的背景运动，主人公开始跳跃

图 10-16 《关山飞渡》中以动作改变运动方向的镜头（顺时针排列）

在运动的情况下使用"方向""互反"这样的概念，不再涉及"轴线"。

在所有利用动作改变运动方向的例子中，人物的动作是最为常见的。并且，这些动作往往是一些幅度较大的动作，如跳跃、跌倒、转身等。这里面起最主要作用的便是动作本身所具有的主导性。在下面的章节中，我们还将看到动作的连接在轴线的处理上同样能够有效发挥其主导作用。

不过，在处理互反运动的时候，动作的连接并不是唯一的方法，更进一步的讨论我们将在第十三章有关"互反运动"的论述中进行，这里不再展开。

对于运动方向的改变来说，还有一个需要注意的问题，这就是运动的速度。运动的速度越快，动感越大，运动轨迹的显示也就越清晰，其向画外（镜头外）延伸的趋势也就越强，这也是我们必须通过一定的规则来进行方向转换的原因，这些规则能够有效引导或消除一个画面中（镜头中）运动轨迹向着另一个画面（镜头）延伸的趋势。反之，运动速度越慢，其运动轨迹的形成也就越含糊，向着画外（镜头外）延伸的趋势也就越弱，对于运动方向转变规则的依赖也就越少。运动速度下降到一

定的程度,则可以完全不需要任何运动方向转变的规则,这时我们可以简单地将这一运动物体视为静止。这里得出的结论是:低速的运动与高速的运动有着质的不同,不能简单地将两者视为同样的"运动"。

本章提要

1. 剪辑中运动方向的改变可以通过运动物体在画面内方向的改变来实现。
2. 剪辑中运动方向的改变可以通过摄影机的运动来实现。
3. 剪辑中运动方向的改变可以通过中性镜头来实现。
4. 剪辑中运动方向的改变可以通过某些"动作"来实现。

第六单元 轴 线

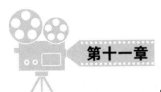

第十一章

人物对话的轴线

　　1915 年，格里菲斯拍摄了举世闻名的影片《一个国家的诞生》。尽管这是一部没有声音的默片，所有的对白都用字幕表现，但是对话的场景还是出现在影片中。格里菲斯使用了这样的方法来拍摄对话(图 11 - 1)：首先，他在 A 机位上拍下了全景，告诉观众事情发生的地点、人物以及他们的相对位置；然后，他在 B、C 两个机位分别拍下两个人对话时的神情。这种做法的优点在于，在向观众交代了基本的情况之后，便可以不再顾及环境的因素而专注于人物之间的戏剧性冲突。不过，有一个因素必须考虑，这就是对话的双方尽管都是独自在一个画面中出现，但他们必须仍然是"面对面"。也就是说，全景中人物在画面中的相对位置，并不因为不再出现全景而获得自由，原来面向画左的人，在他的中景镜头中他也要保持面向画左；同理，原来面向画右的人也要在其他景别的镜头中继续保持面向画右。这与我们在前两章中所学过的有关运动轨迹的保持和延续有一定的相似之处，尽管这里没有发生运动，但是人物对话时所表现出的方向暗示了对方所在的位置，因此在观众的潜意识中会有相应的要求。如果发生了两个人都朝着一个方向的情况，会给观

图 11 - 1　《一个国家的诞生》中的正反打(一)

图 11－2 《一个国家的诞生》中的正反打（二）

众一种两个人不是在面对面交流的感觉。这种奇怪的现象有没有发生的可能呢？如果格里菲斯在拍摄上面那场戏的时候，将摄影机搬到桌子的另一侧，也就是画面 A 中靠墙的那一侧，在标出的 D 的位置上拍摄两个人中的一个的时候，所得到的画面就会同图 11－2 中的 D 相类似，人物所面对的方向同 C 机位拍摄所得到的图像正好相反，这时便发生了人物对话不是面对面的情况。由此，人们得到了拍摄这一类场景的一个规定：拍摄人物对话的时候，摄影机只能在对话双方的一侧，不能轻易跑到另一侧去。人们在进行对话的双方间画出了一条连线，这条线就是摄影机拍摄时不能随意逾越的界线，也被称为"轴线"。

第一节 轴线的概念

轴线的概念：**轴线是影片分别表现有交流的双方时，他们之间假想的连线。**

在这个概念中，有三点是必须注意的。

第一，轴线所连接的必须是有交流的双方。当然，这里所说的"有交流"不一定就是面对面，有时也会出现交流中的一方扭过头去故意不看对方或正在干着其他工作的情况，这并不妨碍轴线的构成，因为交流仍在。但是，如果仅是一方注视着另一方，而被注视的一方根本就没有交流的愿望或干脆就不知道，在这种情况下，轴线的原则不适用；或者说不能构成轴线。这很好理解，因为被注视的一方没有与对方保持"面对面"的义务。

第二，必须是"分别表现"。也就是说，在拍摄时必须有单独表现某一方的镜头，轴线所连接的双方必须分别出现在不同的镜头中。如果双方同时明确地出现在一个镜头中，则于轴线的规则无涉。因为轴线原则保护的是两个人明晰的空间关系，不使观众发生在相对位置上的疑惑。而两人同在一个画面的镜头提供了足够清晰的两人空间位置，因此与轴线无关。但是，如果两人在同一个镜头中的空间关系不够明晰，如我们经常看到的，在前景上出现的一个人模糊的半边背影，这时轴线的原则依然有效。这是因为前景上的人物背影或侧影并不能使观众对两个人的空间关系有明确无误的了解。

第三，与真实的时空没有关系。对于一般的电影来说，剧中整体的时空关系往往同剧情所要求的时空没有相似性，两个人的对话可能因为种种原因在不同的时间、不同的地点拍摄，然后剪在一起。因此，所谓的轴线只是一条假设的线，不会在现实中存在。如一个出场费昂贵的大明星，有一个过场的对话，表现他（她）曾在遥远的国外同某人谈话，此时如果为了一个镜头让这位明星漂洋过海，费用实在太高，一般情况是在国内寻找背景相似的地方进行拍摄，然后再同其他在当地拍摄的镜头剪在一起。从理论上说，即便是在同一空间中的轴线拍摄，往往也没有真实性可言。如果是单机拍摄的话，总是先拍一个人说话，然后再拍另一个人的，完全不会顾及时间的顺序。即便是在多机拍摄的情况下，拍摄时也会有多次重复、被打断的情况，因此，通过轴线所表现出来的时空关系，其真实性往往仅在于观众的感觉。

第二节 双人轴线

双人轴线在所有有关轴线的技巧中是最简单，也是最基本的。它所涉及的只有交流的双方和这两者之间一条假想的连线。双人轴线有两种基本的形态，一种是双人形态，一种是多人形态。

一、双人形态

所谓的双人轴线在格里菲斯时代便已经得到应用，直到今天人们仍然在使用那种简便又有效的方法。从影片《尖峰时刻》的例子中可以看到，今天人们在使用这种方法时，同格里菲斯几乎完全一样，先用一个镜头交代两个人的相对空间位置，然后分别表现两人（俗称"正反打"），以强调他们之间的戏剧性关系。拍摄时，摄影机绝不越过在两个人之间假设的轴线（在图中为有色虚线），始终在轴线的一侧拍摄，这样便得到了两个人面对面谈话的中景或近景镜头。从图11-3中我们可以看到，摄影机的A机位拍摄下了所有有关香港警探的镜头，B机位则拍摄下了所有有关美国黑人警探的镜头。

在前面的章节中，当我们谈到利用中性镜头改变运动方向时，也曾举过类似的人物对话的例子。轴线原则和中性镜头原则两者之间并没有矛盾，只不过在这一个具体的问题上各自强调某一方面的特性罢了。运动方向的改变关注的是这类镜头中的运动，以正反打方式拍摄的画面中会出现运动方向的互反；轴线关注的则是

两个人对话时的相互关系。如果我们选择的例子不是在运动场合的对话，便不会同运动发生关系，也不会同有关运动方向的剪辑原则互相重叠。这也说明，当我们在运用剪辑原则的时候一定要根据具体情况灵活运用，切不可生搬硬套。

在我们熟知有关方向的剪辑规则之后，可以进一步来研究（即便是在运动状态下的）人物之间关系的表现。

从理论上说，拍摄双人对话时摄影机可以放在轴线一侧的任意位置，不一定非要放在正常视点，如同影片《尖峰时刻》（图11-3）所做的那样。拍摄时可以仰视，也可以俯视。因此也有人将轴线称为"180度原理"，认为在两个人物间180度垂直平面的一侧，可以任意放置摄影机，也有人用"关系线"或"三角形原理"等概念来叙述轴线的关系[①]。这些说法尽管同"轴线"不同，但实质完全一样。除了俯仰的机位之外，也可以放在轴线上拍摄，这是轴线原则（或其他同类原则）的临界点。在轴线上拍出来的画面，人物是没有方向的，因为他正对镜头说话。不过在实践中，这样的情况相对较少，因为演员面对镜头说话类似于面对观众说话，观众有可能因此而出戏。戈达尔在他的影片《精疲力尽》《周末》中使用面对观众说话的镜头，都是为了制造假定性、间离性。

01

02（A机位画面） 　　　　　　　　　　03（B机位画面）

图11-3　《尖峰时刻》中的正反打

① 参见[乌拉圭]丹尼艾尔·阿里洪:《电影语言的语法》，陈国铎、黎锡等译，中国电影出版社1981年版。

二、多人形态

一般来说，双人轴线不能适用于多人交流的场面。但是在一种情况下可以例外，这就是当多人形成对立的双方时，可以简化地将一方看作一个人，这样双人轴线便适用了。在法国影片《塞萨和罗萨丽》中有一场对话，表现塞萨去找自己的女友罗萨丽，尽管他知道罗萨丽同另外一个男人（前男友）在一起。影片中，海边沙滩上休假的罗萨丽和她的前男友成了一方，驱车前来的塞萨成了另一方，影片将这三个人处理成了双人轴线（图11-4）。对话的正反打镜头便在这两方之间交替。我们注意到，在这场戏中，摄影机的位置始终保持在轴线的一侧，即图示中的A、B两个机位。不论是将罗萨丽和她的前男友作为一个单元表现，还是单独表现罗萨丽或她的前男友，摄影机的拍摄位置一直都在罗萨丽和她前男友两人的右侧，以及塞萨的左侧，因此这场戏对立双方的关系非常明确。

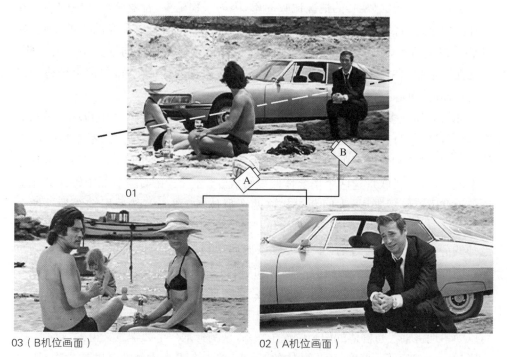

图11-4 《塞萨和罗萨丽》中的多人（双人）轴线

注意，影片中镜头的顺序与图示的编号相同，排列却没有按照一般的顺序从左至右，而是呈顺时针排列。这是因为作者在拍摄的时候只考虑观众在欣赏时的视

觉效果,并没有顾及这些镜头在一个平面上按顺序展开后的结果,正如我们在例子中所看到的,如果这些图按照一般顺序从左至右排列,我们会看到对话的人物是背对背的。这种背向的结果对于在时间上展开的电影故事来说是不成立的,观众能够自然地在心理上建立起对象在空间中的对位。然而,对于我们在这本书中的描述却成了问题,我们不能在讨论人物必须进行正面交流的例子中将图示的人物背向罗列,因此只能不按照原有的时间顺序排列镜头。其实,这样一种结果的产生有一定的偶然性,如果影片作者首先拍摄的是全景中处于画面左方的人物,所有的问题便都将不复存在,镜头的顺序将按照我们所希望的方式排列,人物在画面中也会面对面。遗憾的是,大部分的人都习惯使用右手,在镜头的安排上习惯性地从画面右边的人物开始,因此才有了我们今天在排列镜头图像上的困难。我们这里对镜头排列顺序所作的调整对影片故事的理解不会有妨碍,而对于我们理解剪辑的规律则大有好处。在后面的例子中还会出现类似的情况,请注意镜头排列的序号,不再一一说明。

 影片《塞萨和罗萨丽》的情况比较简单,因为人物稀少,且罗萨丽和她的前男友位置比较靠近,将他们理解成一方毫无困难。轴线的走向可以是在两人的中间,如 01 镜头画面所示,如果仔细看的话,画面的中心位置略微地偏向于女主人公一侧,可见在这个画面中她是相对重要的角色,轴线所通过的这个位置,习惯上被称为这一集合体的"重心"。

 如果人物众多,情况就相对复杂。如在影片《一个都不能少》(1999)中,村长面对学生讲话,他身边站的是新来的代课老师,轴线所联系的双方都不是单一的个体,一方是村长和代课老师的集合体,而另一方则是一群学生(图 11-5)。从理论上来说,轴线只要联系这两个集合体便能够成立。但是,在实际情况中轴线究竟应该怎么建立?一般来说,人们会寻找这两个群体的"重心",然后用轴线把这两个"重心"联系起来。在这个例子中所谓的"重心",就是相对重要的人物。在村长和老师的一方,轴线所通过的"重心",应该偏向于村长,因为他是说话的人,较为重要。因此我们在 03 镜头中所看到的画面,村长占据着主要的位置,说明轴线确实偏向他。对于学生的群体来说,显然不会有物理意义上的"重心",这里所谓的"重心"是指群体中引人注目或对于当时事件相对重要的人物。如果没有这样的人物,则可以简单地将轴线与群体的中心位置相联系,这倒真是一个数学意义上的"重心"了。在影片《一个都不能少》中,学生群体的"重心"是一个不肯承认新老师的学生,从 02 镜头的画面我们可以看到,他处在了中心的位置,可见轴线是通过他建立起来的。

 如果有更多人的群众场面出现,而又没有可以作为轴线连线的主要代表人物,那么主讲人同听众的正反打则相对自由,我们经常在电影中看到这样的场面。如影片

第十一章 人物对话的轴线

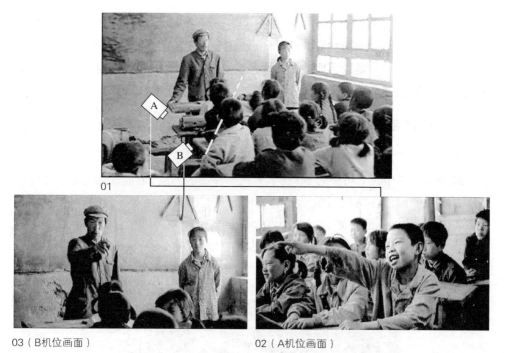

03（B机位画面）　　　　　02（A机位画面）

图11-5 《一个都不能少》中的多人（双人）轴线

《教皇保罗二世前传》（2005）中，当德国人占领了波兰，某大学教授呼吁学生为保卫自由挺身而出的时候，大学教授演讲时环顾四周，反打学生镜头画面中的人物则始终朝着同一个方向，这也就是说，作者是按照简单的双人轴线来处理这场戏的。这是一种情况。还有另一种情况，同样是在这部影片中，男主人公神父在给学生讲课的时候发生了波兰工人大罢工，有工人在游行中被警察枪杀，学生一时群情激奋。这时，作为神父的男主人公要对众多学生讲话，他环顾左右，并没有固定的轴线，在反打听课学生的时候出现了不同的轴线。我们可以看到学生的镜头有些是朝画左，有些是朝画右，说明作者在这里顾及了影片主人公在讲话时与不同对象的交流。这涉及有关跨越轴线和建立新轴线的问题，我们将在下一章讨论，此处不再展开。

第三节　跳　轴（越　轴）

"跳轴"也被称为"越轴"，一般是指影片中没有按照轴线的规律处理人物之间的对话关系，因而引起了视觉上的不适感。下面是几个在影片中找到的"跳轴"的

例子,通过对这些例子的分析,可以了解问题的所在,以避免再发生类似的错误。需要注意的是,大凡严重的错误一般都已经在电影公映前得到了修补,我们能够在影片中找到的例子大多属于那些错误不严重,能够在观众面前"混得过去"的片段,因此往往不能以完全错误来定义这些片段,只能说"有些毛病"。

一、被容忍的跳轴

第一个例子是影片《教皇保罗二世前传》中的片段。

从图 11-6 中我们可以看到,女学生跑到神父的面前,他们开始对话。如果我们在他们之间画出一条轴线的话就会发现,01 镜头是在女主人公的右侧拍摄的,而 02 镜头则是在她的左侧,我们在 02 镜头的前景可以看到女主人公的局部。这说明摄影机在拍摄的时候跨越了轴线。从 01 和 02 镜头的画面我们也可以发现,两个对话人物的朝向不是面对面,而是向着同一个方向。

两人相对位置

01

02

图 11-6 《教皇保罗二世前传》中的跳轴

第二个例子是影片《晚春》中的片段。

从图 11-7 中可以看到,02 和 03 镜头画面中人物的对话不是面对面,而是朝

第十一章 人物对话的轴线

着同一个方向。一般来说，影片在提供了对话双方的全景画面之后，正反打的展开应该在对话轴线的一侧，但作者显然是将拍摄的机位放在了轴线的两侧，从而得到了我们在图示画面上所看到的不能面对面的结果。通常的做法应该是将拍摄02镜

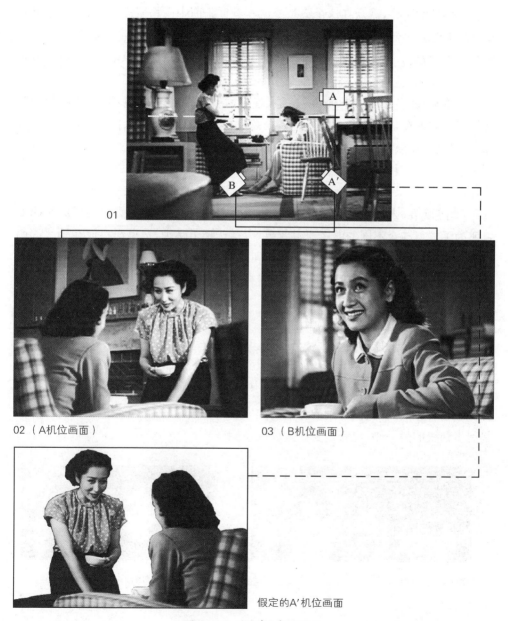

01

02（A机位画面）　　　03（B机位画面）

假定的A′机位画面

图11-7 《晚春》中的跳轴

头的 A 机位放在轴线另一侧的 A′ 位置上，这样便可以得到正常的人物对话的画面。

当然，也可以将 B 机位的镜头移到 A 机位的同侧，这样也能够保持人物面对面的关系。但是在一般情况下，01 全景镜头所展示的人物相对位置对观众有着"先入之见"的引导，观众在这个镜头中已经看见画面中人物所面朝的方向，在展开正反打的时候突然跑到轴线的另一侧去拍摄，所得到画面上人物的朝向会同全景中所表现的相反，因此在视觉上会产生突兀的感觉。由于这个原因，A′ 机位应该是最佳的选择，而不是将 B 机位移到 A 机位的同侧。

无论是《教皇保罗二世前传》还是《晚春》，其中的跳轴表现都不会特别突兀。这是因为前者在全景中有一个女主人公跑动的过程，她运动到什么位置并不是很确定，也就是观众对于她的位置并没有固定的印象和期待，所以对跳轴的错误也就不敏感；后者是因为导演的跳轴正反打使用了中景，使对话的双方同在画面中。前面我们说过，如果对话双方都清晰地出现在画面中，则不存在轴线关系。

对于《晚春》来说，造成跳轴错误的原因是非常有趣的，因为影片的导演小津安二郎为了求得与众不同的电影语言效果，故意选择了跳轴，把摄影机放在轴线的两侧进行拍摄。这样的做法在与《晚春》同时期拍摄的小津安二郎的影片中大量存在。不过，小津安二郎在后来逐步纠正了自己影片中跳轴的做法，回到了以轴线的方式表现双人对话的传统方法[①]。

第三个例子是影片《情书》中的片段。

图 11-8 是影片中四个连续的镜头，从轴线关系来看，01 镜头显然是在 A 机位拍下的，也就是说在女主人公的右侧，从她的背影来看，她的脸是朝着画右的，因此，在 02 和 04 镜头中，我们应该看到女主人公向着画右，这样才能够同与之对话的长辈相对。然而，我们看到的却是女主人公向着画左，拍摄这一镜头的机位显然跑到了轴线的另一侧，也就是女主人公的左侧。

01（A 机位画面）

02（在轴线另一侧拍摄的画面）

① 参见聂欣如：《试论小津安二郎电影的"轴线"问题》，《西南民族大学学报》（人文社科版）2008 年第 2 期。

第十一章 人物对话的轴线

03（A机位画面）

04（在轴线另一侧拍摄的画面）

图 11-8 《情书》中的跳轴

产生这一错误的原因很可能是在现场先拍摄了所有女主人公的戏，然后再拍配角的戏——配角的戏甚至有可能被安排在了另外一个时间（01、03 镜头画面中女主人公的背影很可能是替身），拍摄的时候场记可能因为某种原因不在场，或者摄影师和场记都忽略了拍摄女主人公的机位，以至于产生了跳轴的错误。

二、未被意识到的跳轴

如果说前面跳轴的案例是在拍摄困难或知晓规则的情况下的"僭越"，那么这里所说的便是无可辩驳的错误。例如，影片《无声火》中有一个片段，女主人公将自己的听障男友带回家，她的奶奶询问小伙子叫什么名字，女主人公告诉奶奶：他既不会说也听不见。但是，奶奶一会儿又忘了，又向小伙子询问，女主人公不由得笑了……

我们从图 11-9 中的 01 镜头可以看到三个人的关系。在这一场对话中，导演使用了三个机位进行拍摄。从轴线关系上看，对话的双方应该是清晰的，奶奶为一方，女主人公"芳"和她的男友"江"为一方。由于"江"是聋哑人，无法交流，所以轴线应该在奶奶和女主人公之间。但是，从三个机位的摆放位置来看，轴线的设定是把"芳"和"江"视为一体，也就是将三人视为"双人"，轴线走向位于"芳"与"江"之间，B 机位正好在轴线上。因此，这条轴线看上去并没有造成机位的跳轴。但是，在 05 镜头中，奶奶转向了画左，向着画外的"芳"说话。这也就是说，奶奶没有遵从导演设定的轴线，将"芳"和"江"视为一体，而是单独与"芳"对话，构成了两人间实际的轴线。这样一来，B 机位便处在了跳轴的位置。因此，我们在 05、07、12 镜头中看到的都是跳轴机位拍摄的画面。这些镜头中的奶奶朝向画左，与 A 机位拍摄的"芳"朝向同一方向。需要注意的是，拍摄奶奶的第 03 和 09 镜头并不跳轴，这是因为奶奶朝着"江"说话，建构起奶奶与"江"之间的另一条潜在轴线（这条轴线实际并不存在，两人并未形成交流），而 B 机位此时所在的位置同 A 和 C 一样，都在这条潜在轴线的同侧，所以不构成跳轴。

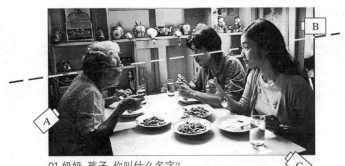

01 奶奶:孩子,你叫什么名字?

02（A机位画面）
芳:他又聋又哑,奶奶。

03（B机位画面）
奶奶:我明白啦。

04（A机位画面）

05（B机位画面）
奶奶:你的朋友很有礼貌,不太爱说话。

06（A机位画面）

07（B机位画面）
奶奶:我明白啦。

08（C机位画面）

09（B机位画面）
奶奶:孩子,你叫什么名字?

10（C机位画面）

11（A机位画面）

12（B机位画面）

图11-9 《无声火》中的跳轴

这里所犯的错误与演员无关,是双人轴线位置的设定出现了偏差。在一般情况下,可以将餐桌同侧的两人设定为一方,根据中间位置(几何重心)来设定轴线。但是,在一方能够分出主次的情况下,也就是有交流代表人物的情况下,轴线应该通过这个交流代表人物设定,而不能随意安排。前文《塞萨和罗萨丽》中双人对话的案例与《无声火》的案例十分相似,对比两者便会发现,《无声火》双人轴线的一个机位(B机位)没有把双人轴线中的一方当成一个单元来看待,而是将其"剖"开了,分成两个单元,从而导致了双人轴线的失败,最终造成了画面人物对话的跳轴。

三、中国电影中作为"影像程式"的跳轴表达

在前文中讨论的有关"跳轴"的案例都被视作一种"错误",但在中国电影的传统中,"跳轴"在一定的条件下并不被认为是错误的。波德维尔说:"20世纪10年代早期,一些故事片偶尔会采用正反打策略,而到了这个年代的后期,它已在美国长片中司空见惯。此后不久,正反打剪接为整个世界所采用。它至今仍是在电影与电视中最为普遍应用的技巧之一。"[1]波德维尔所谓的"正反打"就是我们所说的"轴线"。确实,电影人物对话的轴线式表达已经成为一种国际电影语言,大家都在使用,但是中国电影的前辈对于来自西方的这一方法却并不完全认同,他们认为,中国电影应该有中国电影自己的叙事语言风格,比如费穆曾说过:"中国电影要追求美国电影的风格是不可以的;即便模仿任何国家的风格,也是不可以的,中国电影只能表现自己的民族风格。"[2]在中国电影的叙事中,西方式的轴线正反打逐渐发展出了一种"跳轴"式表达,当碰到人物之间的对话无法沟通、无法交流的情况,便使用"跳轴"的正反打,以示交流的障碍。这种表达在中国电影史的长河中逐渐变成了一种程式化的表达,为各种电影所用。

第一个例子是《天伦》(1935)。影片主人公的女儿恋上了纨绔子弟,试图离家出走,被父亲发现并阻止(图11-10)。

第二个例子是《一江春水向东流》(1947)。男主人公张忠良本是一个有理想的、投身抗日运动的青年,但迫于生计,他不得不与大后方的奸商厮混,所以内心非常痛苦。他在与公司同事龚科长喝酒时倾诉了自己的痛苦,但龚科长对他内心的痛苦一无所知(图11-11)。

[1] [美]大卫·波德维尔:《电影诗学》,张锦译,广西师范大学出版社2010年版,第71页。
[2] 费穆:《风格漫谈》,载于丁亚平:《百年中国电影理论文选》(最新修订版·上),文化艺术出版社2005年版,第390页。

01　　　　　　　　　　　02

图 11-10　《天伦》中女儿与父亲对话的镜头（两人对话均朝向画右）

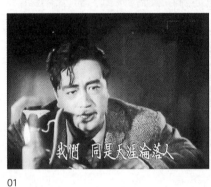
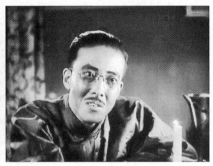

01　　　　　　　　　　　02

图 11-11　《一江春水向东流》中张忠良与龚科长的餐桌对话（两人朝向画右）

第三个例子是《白毛女》(1950)。地主黄世仁催讨债务，要佃户杨白劳将女儿顶债，杨白劳请求宽限，不愿用女儿顶债，两人话不投机（图 11-12）。

01　　　　　　　　　　　02

图 11-12　《白毛女》中杨白劳与黄世仁对话（两人朝向画右）

第四个例子是《枯木逢春》(1961)。刘医生去省城开会,本应该顺便买回病人急需的药品,他却忘记了,因而遭到医院江院长的严厉批评(图11-13)。

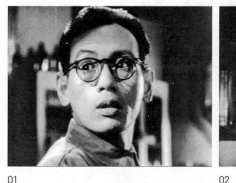

01　　　　　　　　　　　　　　　02

图11-13 《枯木逢春》中刘医生与江院长的对话(两人朝向画左)

利用跳轴使观众产生的间离感,在人物对话的过程中插入导演的评说和暗示,是中国电影语言的创造和民族化的影像表达,值得我们学习和思考。

本章提要

1. 轴线是影片分别表现有交流的双方时,它们之间假想的连线。
2. 双人轴线是指两个人之间的轴线关系。
3. 在某些群体交流的场合,复杂的多人轴线可以简化为双人轴线。

第十二章

跨 越 轴 线

假设:你在剧本中构建了一个动人的爱情故事。这天,这对恋人相会在他们常去的图书馆广场。正当他们四目相对准备倾吐心底埋藏已久的爱情誓言时,一个不相干的过路人突然吸引了男孩的视线,他不由自主地转过脸去,这使得女孩大为诧异……

如果要在画面上出现那个神秘的人物,那么只能是在后景,因为前景已经没有足够的空间了(或者前景是不可能通行的场地,比如一条河),这样一来,剧中扭头观看的男孩便是转向了后景,这时要拍摄他的表情的话,只能将摄影机搬到这两个演员的另一侧,这样一来便要跨过轴线了。

应该说,你所碰到的情况并不是一个特例,这样的事情随时都有可能发生。另外,在一些对话比较多,且持续时间比较长的影片段落中,为了不使对话显得单调,也需要更多的拍摄角度,而不仅仅是在人物的一侧。这些就是我们在这一章所要研究的问题:如何跨越轴线,到轴线的另一侧进行拍摄。或者,从一条轴线变化到另一条轴线。

跨越轴线的方法同前面章节中提到的方向的改变有相同之处。这是因为轴线问题在某种意义上也是方向问题,轴线关心的正是画面中人物的朝向。

第一节 通过人物运动越过轴线

"通过人物运动越过轴线"是指在叙事过程中,摄影机与轴线的相对位置尽管没有变化,但是原来在摄影机一侧的轴线却因为人物位置的变化移到了摄影机的另一侧,这样,相对摄影机来说,便是越过了原有的轴线。图 12-1 的例子来自影片《人生访客》(2007)。从图中的"人物相对位置"我们可以看到,穿浅色衣服的房

屋女主人同穿黑色衣服的访客面对面在厨房谈话,房屋女主人站立的位置始终没有改变,而访客却站起身走到了餐桌旁(镜头序号顺时针排列)。从 01 镜头和 02a 镜头可以看出这一组在房屋女主人右侧和访客左侧拍摄的正反打镜头的大致位置,房屋女主人面向画右,黑衣访客面向画左,其轴线如同轴线 A;在 02 镜头中,访客站起了身,向画左方向移动(摄影机跟摇),一直走到餐桌旁站定。这时她面向画右,继续同房屋女主人对话。此时所形成的轴线为 A′,这条轴线伴随着访客的移动越过了摄影机,因此我们在镜头 02c 和 03 中所看到的是房屋女主人面向画左,黑衣访客面向画右,同 01 和 02a 镜头所展示的人物的朝向正好相反,这正是轴线被跨越的结果。需要注意的是,图示中仅表现了人物的运动,并未呈现运动前这一人物的反打画面,因为拍摄人物运动的机位是一个独立的机位,与运动开始前的正反打没有关系,但是这一机位并不违反轴线所要求的位置规则,因此可以用来解说轴线。

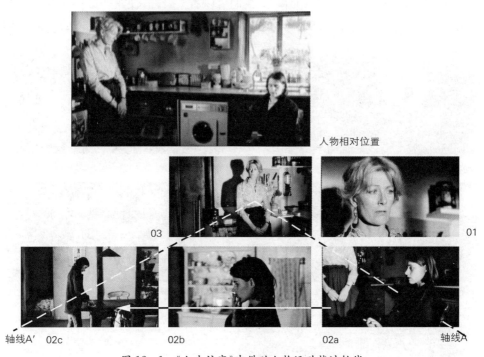

图 12-1 《人生访客》中借助人物运动越过轴线

通过人物的运动来改变或跨越原有的轴线,是影片中经常使用的方法,我们在电影《威尼斯商人》《蝴蝶春梦》《审判》等许多影片中,都能看到这种方法的运用。当观众目睹轴线的改变时,不存在所谓的跳轴问题。只有使用镜头切换的方法越

过轴线才会使观众感到困惑,因为"切"省略掉了观察位置发生变化的事实,而人的生理能力使人只能相信渐变过程中的位置改变,而不能理解位置跳跃改变后的视觉效果。

第二节 通过摄影机运动越过轴线

当摄影机在拍摄的时候,除了人物的运动可以造成轴线的跨越之外,摄影机的运动同样可以跨越轴线,道理同人物运动越过轴线是一样的。只要摄影机在拍摄的过程中越过轴线,便是令人信服的视点的改变。

我们以影片《飞行家》(2004)中的一个片段为例。在这个片段中(图12-2),男女主人公发生了争执,从镜头01和02我们可以看到,作者使用一般的正反打来交代男女主人公的冲突。但是在镜头03中,摄影机开始运动,从女主人公的面前横

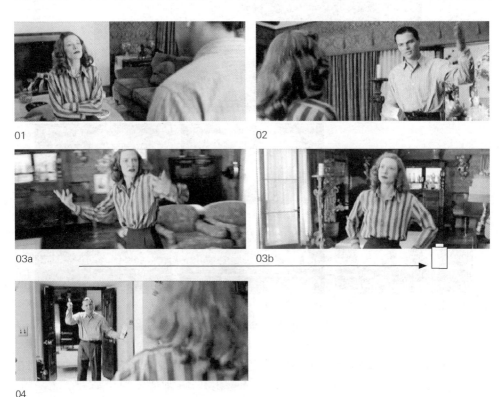

图12-2 《飞行家》中借助摄影机运动越过轴线

过,因此我们看到了原先朝着画右(03a)说话的女主人公在镜头落幅(03b)的画面中变成了朝向画左。这也就意味着摄影机在运动的过程中跨越了原有的轴线,到达了轴线的另一侧,并在这一侧开始了新的正反打。我们用04镜头的画面对照02镜头的画面就会发现,02镜头是在男主人公的左侧拍摄的,到04镜头中,摄影机的拍摄位置已经到了他的右侧。

摄影机除了可以在人物的面前运动,还经常在人物的背后运动跨越轴线。我们在影片《大菩萨岭》和《人生访客》中都看到了摄影机在人物背后运动跨越轴线的例子。从剪辑的角度来看,利用摄影机运动跨越轴线的做法表现性较强,在一些商业意味较浓的影片中较为常见,在相对严肃的叙事影片中很少出现。影片《大菩萨岭》中的摄影机运动直接同鬼魂的出现相关;《人生访客》是一部心理剧,它的摄影机运动在人物突然吞枪自杀之前,多少含有一些神秘和惊悚的意味。所以,我们可以说,表现的方法在这两部影片中都不是毫无理由出现的。一般来说,利用摄影机运动跨越轴线总会寻找一些"理由",比如将人物的运动同摄影机的运动结合起来,如影片《审判》。我们在图12-3中可以看到,审讯者(前景)在向画右运动的同时,摄影机同时也在"悄悄地"向画左运动,前景上的人物出画之后(镜头画面a—c),后景上的人物开始向画右方向移动(镜头画面d—f),换句话说,摄影机的运动尽管不是跟随人物的运动,但始终保持着同人物运动在时间上的同步。这样,便能够在某种程度上减弱摄影机运动的表现性。

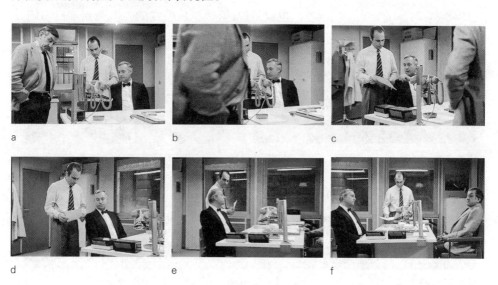

图12-3 《审判》中借助隐蔽的摄影机运动越过轴线

第三节　通过中性镜头越过轴线

在越过轴线的各种方法中,使用中性镜头最为常见。从中性镜头的定义我们知道,凡是没有表现出明确方向感的镜头都可以算作中性镜头。这里所说的"中性",同我们在有关"方向"的章节中提到的中性镜头有所不同,在物体运动的方向发生改变时,是否具有动态的方向感(朝着某一方向的运动)是区分中性镜头的依据,而方向的本身并不重要(在弱背景运动中对话的双方并不因为人物在画面中的运动方向不同而不能连接)。因此,与运动相关的中性镜头概念强调的是"动感"。在我们讲授轴线的时候,同运动没有关系,因此物体的方向就变得重要起来,人物在画面中是否显示出明显的朝向,成为这一镜头中性与否的根据。

图12-4的例子来自美国电影《邮差》。从01和02镜头的开始我们可以知道,摄影机的位置在有交流人物的一侧,也就是说在演戏的男主人公右侧和看戏儿童的左侧,这我们可以从镜头01和02a的画面看出。但是在02镜头的结尾,男主人公转向了镜头,占据了中性的位置,这一点我们可以从画面前景中人物依然在原有的位置推论得出镜头并没有移动。男主人公的这一中性位置提供了跨越轴线的可能。于是,我们在03镜头中所看到的画面,是在儿童们的右侧拍摄的,原本在01镜头画面中朝画右的孩子变成了朝画左。也就是说,摄影机从轴线的一侧跑到了另一侧。

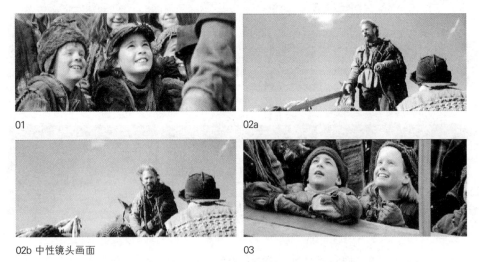

01　　　　　　　　　　　　　　02a

02b 中性镜头画面　　　　　　　03

图12-4　《邮差》中借助中性镜头越过轴线

第十二章 跨越轴线

在《邮差》的例子中,中性镜头不是以独立镜头的方式出现的,而是在非中性的镜头中,以局部的中性出现的,这种情况并不多见,因为这里有"风险"。还是以《邮差》为例,如果摄影机的位置不在观众的一边(根据轴线,摄影机的位置可以在轴线一侧的任意位置),那么演员转向摄影机的时候尽管有了中性的画面,却离开了他应有的视线方向。如果观众对人物所处的环境不熟悉,或许还有成功跨越轴线的可能,一旦画面带有环境中明显的参照物,这样的方法便不能使用,因为观众有可能据此判断出演员在物理空间中的实际位置。在更一般的情况下,人们往往使用独立的中性镜头来越过轴线。

在影片《阮玲玉》(1992)中,有一场导演指导演员表演的戏。从图 12-5 的 01 镜头我们可以看到三个人物的相对位置,导演在画右,两个演员在画左,轴线便在他们之间形成。在 02 镜头中,女演员脸朝画右,同 01 镜头中的方向保持一致。03 镜头是一个中性镜头,正在示范的导演正面对镜头,没有方向(纵向不显示方向)。在 04 镜头中,女演员脸朝画左。摄影机通过一个中性的镜头跨越了轴线。

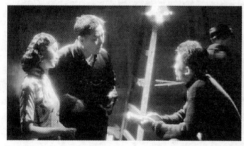
01

02

03 中性镜头

04

图 12-5 《阮玲玉》中借助独立的中性镜头越过轴线

除了通过现场人物的中性镜头可以跨越轴线,通过其他物品或不在现场的镜头也可以达到跨越轴线的目的,因为某一物品的镜头往往是不指示确定方向的。

唯一要注意的是,这一物品要与当时的剧情相关。在影片《审判》中便有这样的例子。在一场有关谋杀案的审讯中,插入了谋杀现场的镜头,并且在这一个镜头之后,摄影机跨越了轴线(图12-6)。

01

02

03 不在现场的中性镜头

04

图12-6 《审判》中借助不在现场的插入镜头越过轴线(逆时针排列)

另外,如果演员的视线相对中性,也能够避免出现跳轴的问题。在安东尼奥尼拍摄《云上的日子》(1995,这是安东尼奥尼中风后拍摄的一部影片,他的记忆力已经大大衰退,因此需要另一个导演在场,与安东尼奥尼合作的导演是文德斯)时,他坚持要拍一个男女主人公对视的跳轴镜头,结果遭到了在场所有人的反对,妥协的结果,是让演员看镜头。文德斯在他的书中写道:"无论如何,米开朗琪罗拒绝接受苏菲应该看向摄影机左边的意见。经过许多的讨价还价,我们达成妥协,苏菲向右看着摄影机。那至少能接上。"[①]

① [德]维姆·文德斯:《与安东尼奥尼一起的时光》,李宏宇译,广西师范大学出版社2004年版,第41页。

第十二章 跨越轴线

第四节 通过动作越过轴线

我们在有关"动接动"的章节中提到了动作的连接具有主导性。这样一种主导性不但在动作的连接、方向的改变上起作用，同样也表现在有关轴线的跨越上。

图 12-7 的例子来自电影《纸月亮》。01 镜头交代了两个人的相对位置，02 号镜头的对话表现出了两人之间的轴线。在 03 镜头中，开始的时候人物的位置还保持在正常的轴线拍摄的范围内，这可以从 03a 的画面中看到，但就在这个镜头中，人物弯腰拿东西，通过一个"动接动"的连接，04 镜头拍摄位置已经处在了轴线的另一侧。从 03b 和 04a 两个画面中，我们可以清晰地看到一个动作在两个不同机位拍摄镜头中的连接。在 04 镜头之后，摄影机所表现的两个人物的对话已经不在原有轴线的一侧了，而是在相对的另一侧。这一点我们可以从 05 和 06 镜头的画面中看出来，人物所面对的方向与 02 和 03a 中表现的方向正相反。

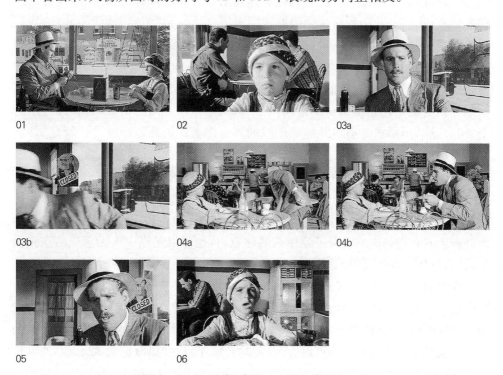

图 12-7 《纸月亮》中借助人物动作越过轴线

利用人物动作跨越轴线在影片中还是比较常见的做法,这里不再一一举例。

第五节　建立新轴线

当影片需要表现两个以上的人物对话时,一条轴线便不够用了,必须在不同的人物之间建立起不同的轴线。这一类的问题在影片中是很常见的,诸如开会、多个朋友的聚会等,都会需要摄影机在多条轴线之间灵活"运动"。这就是我们所说的"建立新轴线",因为每当摄影机表现一个新的人物加入对话,便是建立了一条新的轴线。

建立新的轴线非常容易,我们所学习过的任何一种跨越轴线的方法都可以用来建立新轴线,因为当摄影机跨越轴线之后,并不是一定要在这条轴线的反向拍摄,而是可以在任意地方建立新的轴线。"跨越"是一个形象的动词,表示从轴线的"上面"越过,似乎并没有"碰"到轴线。这是语言带来的误解,因为我们也可以这样来理解:我们所使用的跨越轴线的规则也可以是一种"消除"轴线的方法,我们不但"碰"到了它,而且将它消除,然后重新建立一条新的轴线,只不过新建立的轴线刚好同被消除的轴线在同一个空间位置罢了。这样的说法可以得到理论的支持,因为任何一种跨越轴线的方法,都会在画面上出现一个"中性"的瞬间,不论是人物的运动还是摄影机的运动,这个瞬间意味着方向的消失,只有经过了这个"消失点",摄影机才有可能跑到轴线的另一侧去。因此,"跨越"同"新建"并没有本质的冲突。

下面要介绍的是三种在跨越轴线中没有提到的建立新轴线的方法。

第一种方法:只需要一个小小的理由让画面中人物的视线离开原有的轴线,他所观望的另一个方向,便可以是新轴线出现的方向。这个理由可以是任意的,比如画外有新的事物和声响吸引了剧中人的注意力,也可以是剧中人无意识的东张西望,然后被某一事物吸引,等等。

在美国影片《十二怒汉》(1957)中,陪审团为了一个青年的死刑判决争执不已,其中有一个人(假设为甲)因为厌烦了长时间的争论,想赶快结束,他还要赶去看球赛,于是随随便便地改变自己的立场。这种将人命视为儿戏的做法引起了大家的愤怒。从图12-8的画面中可以看到(逆时针顺序),在"甲"(镜头02a)和"乙"(镜头01)的对话中,传来了"丙"的画外音,"甲"顺着声音看去(镜头02b),然后出现了03"丙"的镜头,于是"丙"同"甲"形成新的轴线。

02a 甲:放尊重点。(人物视点较为中性)　　01 乙:你这是什么意思?!

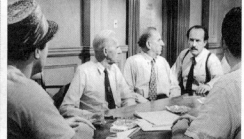

02b 丙(画外):他说得对……(甲的视线从中性转向左,也就是转向画右)　　03 丙:……这算什么意思,你真不负责任……

图12-8 《十二怒汉》中借助人物视线建立新轴线

从轴线的定义我们可以知道,轴线所联系的必须是有交流的双方,所以一旦交流中的一方终止交流或置换交流的对象,轴线也就会随之消失或产生。

消除轴线与跨越轴线的不同在于消除轴线不涉及机位问题,轴线被消除后可以在任意位置放置摄影机,既可以是跨越前轴线的,也可以是不跨越前轴线的,只要观众不对人物的相对位置产生疑惑即可,《十二怒汉》的例子便没有涉及跨越前轴线。

第二种方法:通过全景镜头消除旧有轴线关系建立新轴线。从轴线的概念我们知道,轴线的构成一定是要对构成轴线的双方"分别表现"。因此,当对话的人物同时清晰地出现在一个全景镜头中时,并不存在轴线的问题。也就是说,全景镜头能够有效"消除"所有已经存在的轴线,从而为建立新的轴线打下基础。

图12-9中的例子来自美国影片《杀死一只知更鸟》(1962)。这个片段表现了法庭上控辩双方对黑人被告的询问。01和02镜头表现的是被告律师对被告的讯问,他们之间的轴线清晰可见。03镜头表现了辩方律师询问结束后入座,控方律

师上前询问,从前景上走过。04 镜头是一个全景镜头,这个镜头等于将所有的人物关系重新交代了一次,旧有的轴线关系到此结束。05 镜头预示着新轴线的建立,在后面的 07 和 08 镜头中,我们看到了在黑人被告和控方律师之间新建轴线上的正反打。06 号镜头没有形成交流,不存在轴线关系。

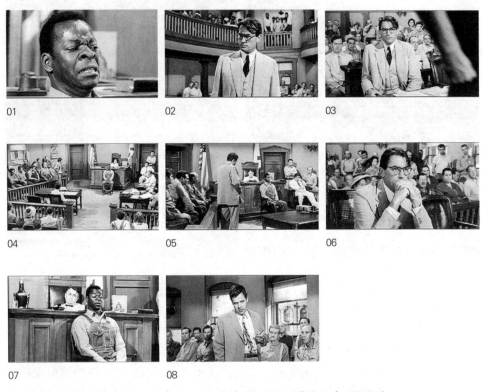

图 12-9 《杀死一只知更鸟》中借助全景镜头建立新轴线

对于今天的电影来说,05 镜头的小全景似乎没有必要,在 04 镜头之后可以直接连接 06 镜头。这部影片的摄制时间较早,似乎还不习惯多档次的"匹配",不敢从大全景直切近景,而是需要一个小全景作为过渡。另外,07 镜头中的黑人面朝的方向似乎不对,没有同控方律师面对面,而是朝着同一个方向。这是因为人物在表演中没有看控方律师,如果那位黑人抬起头看着控方律师,我们将看到他会朝向画左,同朝向画右的控方律师面对面。

第三种方法(也是最为简洁的方法):在话语的过程中跨越或重建轴线,话语的连贯性有可能充当画面非流畅连接的遮蔽手段。不过,这样表达相对罕见,因为缺

少画面的过渡直接越轴或建立新轴线有可能造成观众视觉上的不适。因此,在仅依靠语言进行过渡时,一般都会选择在拍摄机位比较接近轴线的位置,此时画面上呈现的人物方向接近"中性",即向着"通过中性镜头跨越轴线"靠拢。例如,在新版的《小妇人》(2019)中有一场夫妻之间的对话,在女主人公说话时跨越(或者说新建)了轴线(图 12-10)。女主人公在说"我知道你很生气,约翰,我不是故意浪费你的钱,但我真的没办法……"的时候,拍摄机位从轴线的一侧(镜头 01、02)移置到了另一侧(镜头 03、04),拍摄机位紧靠轴线,在 01 镜头中机位紧靠男主人公的右肩,在 03 镜头中则是紧靠他的左肩(反打镜头相同)。需要注意的是,在 02 和 03 号镜头中,男女主人公都没有看向对方,这是因为女主人公花掉了家里仅有的生活费为自己购置衣服,而家境的贫穷使男主人公在妻子面前无地自容。可见,这是一场颇为尴尬的谈话,夫妻双方都不太好意思直视对方。如果他们看向对方的话,便可以看到接近中性的几乎正面的人物影像(可参见 01 和 04 镜头)。

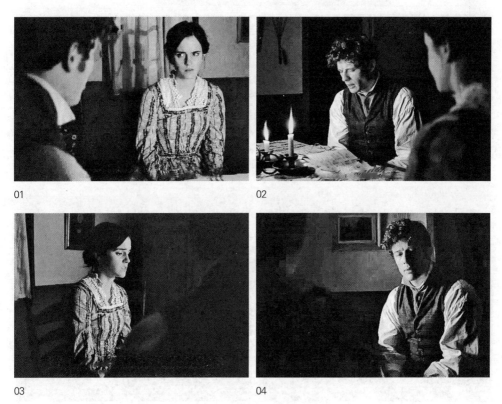

图 12-10 《小妇人》中的对话镜头

下面的案例相对来说更为复杂一些,因为对话人数超过了两人。图 12-11—图 12-13 的画面出自影片《从海底出击》(1981)。这是一部表现第二次世界大战时期德国潜艇战的剧情片。下面这个片段表现了潜艇中三个人不同的关系。这是一次普通的午餐,三组人成品字形而坐。在纵深就座的是一个纳粹党人(画面 a),前景左侧戴帽者是有正义感的潜艇艇长(画面 b),前景右侧的青年是一个贵族出身的狂热纳粹拥护者(画面 c)。

图 12-11 《从海底出击》的第一轴线双方

分析:对话首先在艇长和青年之间展开,这是影片所展示的第一条轴线。潜艇艇长对青年幼稚的纳粹思想进行了批驳,并对德国广播的宣传和国家领导人表示不满。

图 12-12 《从海底出击》的第二轴线双方

分析：影片通过现场纳粹党员的中性镜头（见画面 a），建立起了艇长同纳粹党员之间的新轴线，即这场戏的第二条轴线。潜艇艇长知道他说的话要被这个人报告上去，于是挖苦他。纳粹党员没有说话，默默听着。

图 12-13 《从海底出击》的第三轴线双方

分析：通过潜艇艇长视线的转移，轴线重新回到第一条，也就是艇长和贵族青年之间的轴线。艇长让这个"希特勒青年团领导"去放音乐。不过，这已经不是原来的轴线，而是被跨越了的轴线，摄影机的拍摄已不在原来的一侧，因此也可以被看作第三条新轴线。在此，跨越轴线和建立新轴线合二为一。

"餐桌对话"是影片中经常出现的场景，这样的场景看似简单，但轴线关系却相对复杂，这是因为餐桌边人物的对话经常交换对象的缘故。图 12-14—图 12-19出自《杀死一只知更鸟》，父亲和他的两个孩子以及另一个穷人家的孩子围坐在餐桌边用餐，作者用四个机位拍下了四个人物之间复杂的对话关系。其处理轴线的手法简练明了，只用了建立新轴线的两种方法，堪称典范。

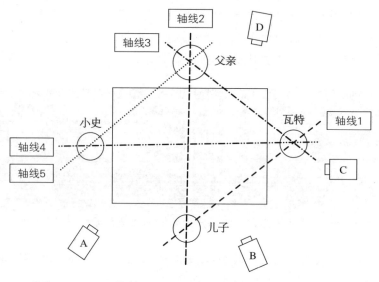

(轴线1:儿子——瓦特;轴线2:父亲——儿子;轴线3:父亲——瓦特;轴线4:小史——瓦特;轴线5:父亲——小史)

图12-14 《杀死一只知更鸟》中的餐桌对话轴线关系(从左至右:小史、父亲、瓦特和处于画外的儿子)

01(机位:A,轴线3)
父亲:希望你喜欢这顿晚餐。

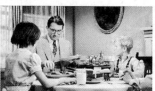

02(机位:A)
瓦特:是的,先生,好久没有吃烤牛肉了。最近我们只能吃松鼠和兔子。我和爸爸一起打猎。

03(机位:D,轴线1)
儿子:你自己有枪吗?

04(机位:B)
瓦特(画外):有啊。
儿子(画外):多久了?

05(机位:D,轴线1)
瓦特(画外):一年了。

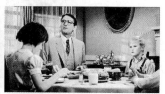

06(机位:A)
瓦特:先生,能不能给我点糖浆?
父亲:当然可以。凯普,请给我们一瓶糖浆。

图12-15 《杀死一只知更鸟》中的段落(一)

分析：01镜头是父亲与瓦特的对话，02镜头是一个交代餐桌上人物关系的全景镜头。这个全景镜头消除了01镜头中轴线3的对话关系，所以在03镜头中重新建立了儿子与瓦特的对话关系（轴线1）。不过，这里没有出现瓦特的反打镜头，他的语言在画外呈现。05镜头依然是轴线1。06镜头的A机位全景消解了轴线1，预示着新的轴线关系出现。

07（机位：C，轴线2）
凯普：是的。
儿子（对父亲）：你几岁开始有枪的？

08（机位：B，轴线2转3）
父亲：十三四岁的时候。记得我爸爸给我枪时……

09（机位：A，轴线3）
父亲（画外）：……告诉我不能在屋里玩，只能在后院射锡罐。

图12-16 《杀死一只知更鸟》中的段落（二）

分析：06和07镜头是两个互补的全景镜头，除了交代黑人女仆凯普与就餐人物的关系之外，也是为了建立新的在父亲和儿子、父亲和瓦特之间的轴线做准备。07和08镜头建立起了儿子与父亲的对话关系（轴线2）。在08镜头中，父亲的视线转向了瓦特，于是又建立起了他们之间的轴线3。09镜头是轴线3的反打。

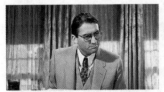 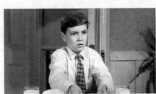

10（机位：B，轴线3）
父亲：后来他对我说，不要多久我就会想射鸟。如果只是射松鸦的话，能射就尽量射；但是千万不要射知更鸟。

11（机位：D，轴线2）
儿子：为什么？

12（机位：C，轴线5）
父亲（画外）：因为知更鸟从不捣乱……

13（机位：A，轴线3）
父亲（画外）：……只会唱好听的歌……

14（机位：B，轴线3、2、5）
父亲：……不会吃菜园的菜，也不会在屋檐下筑巢，除了唱歌，它们不做其他的事。

15（机位：A）
父亲：学校还好吧？
女儿：还好。
父亲：（对凯普）谢谢你，是给瓦特的。

图12-17 《杀死一只知更鸟》中的段落（三）

分析： 10—14镜头的轴线关系是并列的。父亲的话语是同时对瓦特、儿子和小史说的，所以14号镜头同时拥有3、2、5三条轴线，不过主要还是轴线3。15镜头使用全景是为了交代新的信息的介入，凯普送来了糖浆，同时也将旧有的轴线消除，为下面轴线的变换做好准备。

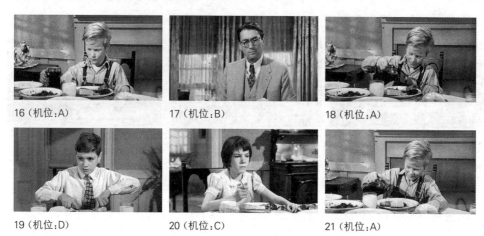

16（机位：A）　　　17（机位：B）　　　18（机位：A）

19（机位：D）　　　20（机位：C）　　　21（机位：A）

图12-18 《杀死一只知更鸟》中的段落（四）

分析： 当瓦特拿到糖浆后，他的注意力集中在糖浆上，由此中断了交流，也就断开了轴线。由于所有人都注视着瓦特，尽管不存在轴线，看与被看的正反打关系还在，呈现为一组两两并列的组合并列镜头（16、17为一组，18、19为一组，20、21为一组）。

 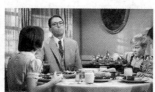

22（机位：C，轴线4）　　23（机位：A）　　　　　24（机位：C，轴线5、4）
女儿：你在搞什么鬼？　　父亲：（敲桌子，示意女儿不要说）　女儿：可是他把糖浆倒在菜上，整个盘子都是糖浆。

25（机位：A，轴线4）　　26（机位：C）　　　　　27（机位：C）
凯普（画外）：小史（女儿的名字）。　女儿：干吗？
　　　　　　　　　　　　凯普：过来，我要和你说话。

图12-19 《杀死一只知更鸟》中的段落（五）

第十二章 跨越轴线

分析：在22镜头中，性格直率的女儿小史忍不住指责瓦特的吃相，23镜头用全景表现了父亲的态度，从对话来看，轴线似乎是在父亲和女儿之间（轴线4）；但是从画面上看，轴线却是在女儿与瓦特之间。女儿的话是对父亲说的，但是她的视线却看着瓦特，在25镜头中，也表现了瓦特的反应。因此，24号镜头"兼顾"了轴线4、5。23号全景镜头起到了消除旧有的单一轴线（轴线4）重新建立新的复合轴线（轴线5、轴线4）的作用。26、27号镜头是女仆唤走了小史，不存在轴线关系。

上述案例中，A机位拍摄的全景没有轴线关系，起到了消解旧轴线，建立新轴线的作用。此外，导演通过A、B、C、D四个机位表现了全部五条轴线。其中，轴线1（儿子—瓦特）使用的是D、A两个机位，D机位拍摄儿子，A机位拍摄瓦特；轴线2（父亲—儿子）使用的是B、D、C三个机位，B机位主要拍摄父亲，D和C机位主要拍摄儿子；轴线3（父亲—瓦特）使用的是B、A两个机位，B机位主要拍摄父亲，A机位主要拍摄瓦特；轴线4（小史—瓦特）使用的是B、A两个机位，B机位主要拍摄小史，A机位主要拍摄瓦特；轴线5（父亲—小史）使用的是B机位，这个机位兼顾了小史和父亲。由此可以看到，所有机位的设置，不论是三个机位还是两个机位，都在所属轴线的一侧，故不可能出现跳轴的情况。当然，这些机位只是理论的推定，在实际的拍摄中，在同一机位上也有可能出现不同距离和不同角度的拍摄。例如，A机位在拍摄瓦特近景和全部人员全景的时候便有可能更为靠近或更为远离对象，在B机位拍摄父亲和小史的时候肯定使用了不同的拍摄角度，等等。《杀死一只知更鸟》的导演以四个机位流畅地表现了四个人物之间的对话，灵活地在不同的轴线之间来回跨越，经济而有效，堪称典范。这提示我们，在考虑轴线和设置机位的时候需要缜密的思考。

通过对建立新轴线方法的讨论，我们发现建立新轴线实在要比跨越轴线来得容易。只要有哪怕是任何一点转移观众视线的理由，都可以由此而建立起新的轴线。而对于跨越轴线来说，因为在视觉上有了方向的逆反，必须有充分的理由才能这么做。

前面已经提到，在这一章中介绍的跨越轴线的方法同前面章节中所介绍的有关运动方向改变所使用的方法基本上是一样的。这是因为轴线的方法归根到底还是一个"方向"的问题，我们讲各种不同的轴线，体现在画面中也就是人物的朝向，或人物视线的方向。影片中人物对话时的方向是所有有关轴线问题的根本，因此，跨越轴线的实质就是人物在画面中方向的改变。换句话说，所有轴线的问题归根结底都是为画面上人物对话时能够保持正确的朝向服务的。

尽管如此，我们还是不能把前面章节中提到的"方向"和这里所说的"轴线"这

两个问题混为一谈。因为这两者在影片画面的表现毕竟是完全不同的：一个是静态的对话，另一个则是有方向感的运动。在动感强烈的情况下，静态的画面尽管有一定的方向，仍可以被视为中性；而在静态对话的情况下则不能对方向"忽略不计"。把握好这两者在形式上和实质上的异同，便能够融会贯通、举一反三，理解剪辑的真谛所在，而不是机械地照搬教条。

本章提要

1. 可以通过人物的运动越过轴线。
2. 可以通过摄影机的运动越过轴线。
3. 可以通过中性镜头越过轴线。
4. 可以通过人物动作越过轴线。
5. 可以通过人物视线转移、话语或全景消除（跨越）旧轴线，建立新轴线。

课堂作业

参考图 12-11—图 12-13，画出该对话场景的轴线和拍摄机位图。

# 第七单元 讨 论

第十三章

方向和轴线问题

在前面的章节中,我们已经讲完了所有的有关剪辑的规则和理论,这些规则和理论从它们诞生的时候至今,没有很大的变化,正像我们今天在影片中所使用的各种剪辑手段和手法,大部分都可以在格里菲斯和那个时代的欧洲影片中找到。这种现象的存在并不是因为电影剪辑不思进取,而是因为观众的心理承受能力从那个时代开始至今没有太大的变化。尽管如此,电影观众在感受节奏和对电影语言的熟悉程度上还是发生了一些变化。我们在前面的章节中已经提到,与过去相比,今天人们对于节奏和视觉刺激强度的要求已经有了较大的改变,正是这种改变促使电影剪辑对自身进行必要的调整和修正。在这一章中,我们将讨论一些比较"边缘"的问题。这些问题中有一些从表面上看是违背剪辑原则的,但实际上未必。还有一些问题是过去就存在的,但一直没有为人们所讨论过,这里试图进行更为深入的研究。

有必要指出的是,这里所讨论的问题并没有超出"剪辑"的美学范围,也就是说,它还是要遵循剪辑的基本定义,还是要在能够为观众所接受的基础之上,某些问题甚至依然被包括在前面章节所罗列的剪辑理论和规则之中,只是在形式上有了些微变化。由于这里所讨论的问题从表面上看可能有与现行剪辑规律相悖的地方,所以对于初学者来说,有可能会造成某些学习上的障碍或理解上的困难。因此,我们把这些问题的讨论放在了最后,在学习完所有的剪辑规则之后,在对剪辑的规律和美学意义有了一定了解之后,再来讨论这些问题可能会有比较好的学习效果。

另外,这里讨论的问题在影片中出现的概率相对较低。对于初学者来说,这样的讨论并不是必需的,在他们的实践中也不是一定要涉及这些问题。因此,对于这些问题的讨论可以作为视听语言爱好者或相对更有经验的研究者的课题。

第一节 互反运动

在有关运动的章节中,方向相反运动的连接在剪辑时是被规则禁止的,因为这样的剪辑会造成观众对影片中物体运动方向的迷惑从而影响对影片内容的接受和理解。例外的情况只发生在某些特殊的、往往是无可奈何的条件下:如中性的背景运动(运动中的人物对话)、以动作为主导的互反运动连接(见第八章)等。而在这里,我们要讨论的是在正常情况下出现的互反运动。

应该说,互反运动并不是一个新问题,阿里洪在他1976年出版的《电影语言的语法》一书中便在许多章节里谈到这一问题,列举了互反运动的各种情况并进行了分析。遗憾的是,阿里洪并没有在他的书中解释为什么互反运动可以在电影剪辑中成立,其所罗列的互反运动种类也不及我们今天在电影中所看到的丰富。今天,随着多机拍摄在影片制作中的盛行,互反运动在影片中出现的频率较过去有了大幅度的提高,这一现象势必给剪辑的学习者带来困惑。这里,我试图从原理的角度来解释这些现象,并将这一现象纳入剪辑的系统之中。

一、并列法

在日本影片《肝脏大夫》(1998)中,我们看到了图13-1所示的三个镜头的连接。这三个镜头分别表现了人物奔跑的三个不同的方向,其中01和02镜头的运动方向是直接互反的。作者为什么要将两个互为相反的运动连接在一起呢?从人物的服饰我们可以断定,这三个镜头表现的是三个不同的时间和空间。也就是说,作者所要表现的并不是一次奔跑,而是多次。为了不使观众产生这是"一次"奔跑的误会,作者非要使用互反的做法不可,否则任何方向的奔跑都有可能被误解为是上一个镜头的延续。可见,这是一组并列的镜头,因为我们从并列的定义可以知

01 ← 02 → 03

图13-1 《肝脏大夫》中的并列互反运动

道,镜头与镜头之间应该是没有逻辑关系的,这一组镜头正符合了并列的定义。

在并列中使用互反运动的连接并不罕见,即便是在相同的时空关系中也能看到这样的连接。图 13-2 的例子来自美国影片《夹心蛋糕》(2004),从不喜欢使用暴力的男主人公为了作出一个杀人的决定,在自己的房间里来回徘徊。作者使用互反运动连接的并列镜头表现男主人公长时间的犹豫。从镜头的景别上可以看出,并列的形式并不严格,说明作者有规避表现倾向叙事的初衷。

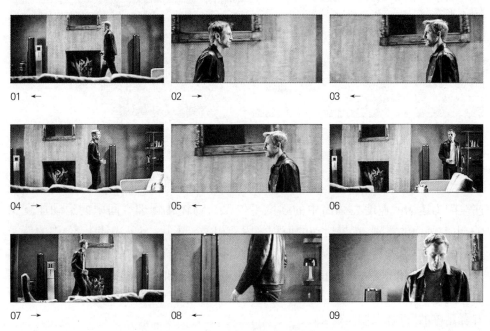

图 13-2 《夹心蛋糕》中并列的互反运动

二、低速法

在影片《布鲁埃特夫人》(2002)中,我们看到女主人公推车行走的两个互为相反方向的运动镜头连接在了一起(图 13-3)。从理论上说,这样的连接是不允许的,但是从视觉角度说,似乎这样的连接也没有造成特别的视觉不适。这是为什么呢?这是因为物体运动的速度较慢,是一种"低速运动"。在低速运动的情况下之所以能够将互反的运动连接在一起,是因为物体运动的速度下降到一定的程度,在观众的感觉中便不再能引起与惯性相关的联想(牛顿的惯性定律与速度相关);而运动的轨迹能够从一个镜头跨越到另一个镜头,靠的正是人们感觉中对惯性的知

觉。一旦没有了惯性,也就没有了方向的延续感,一个镜头中所表现出来的运动方向也就不能有效地延伸到这个镜头之外,传递给下一个镜头。因此,在对低速运动的镜头进行连接时,也就不需要维持已经在前一个镜头中已经"衰亡"的运动,而可以连接任意方向的镜头。所谓运动轨迹,在低速的情况下是完全被动的,能够被随时停止和改变。

01 → 　　　　　　　　02 ←

图 13-3 《布鲁埃特夫人》在低速运动中的互反连接

对于低速的运动来说,互反的连接要能够准确判断运动的速度是否属于"低速",因为运动的速度在画面中的强度不仅仅与物体在物理空间中的运动速度相关,也与画面的景别、背景运动的面积等因素相关。影片《布鲁埃特夫人》中的例子并不是特别典型,因为尽管人物的行走速度不快,但是在中景的画面中看起来,其速度也不是很慢,其方向互反的连接尽管不突兀,但是很容易被识别出来。因此可以说这是一个临界的例子。而在日本影片《肝脏大夫》中,小船在大海中的漂移便有着足够的"低速"(图 13-4)。

01 ←　　　　　　　　02 →

图 13-4 《肝脏大夫》在低速运动中的互反连接

三、长短法

在影片《复仇者》(1994)中,有一场男主人公去墓园凭吊亲人的戏(图13-5),我们看到男主人公下车后走向画右,从画右出画。按照一般的规则,右出画应该接左入画的镜头,这样才能保持运动轨迹的延续,但在02镜头中我们看到的却是人物的右入画,两个相连接镜头的运动表现为互反。为什么可以这样做呢?这是因为人物入画以后并没有充分展开他的运动,而是走了两步便到门口停下了,他有一个开门的动作,然后才进门。

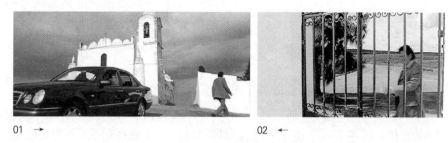

图13-5 《复仇者》中以长短法连接的互反运动

我们认为,这样的连接之所以能够成立,是因为在两个镜头之中,有一个镜头中的运动没有充分展开,不足以构成运动轨迹的延续,运动轨迹在其中的一个镜头中不能真正成立,因此也就谈不上运动轨迹的冲突。这种做法实际上规避了两个不同方向运动的矛盾,使两个互反运动中的一个对视觉的冲击减弱,从而保证观众感觉中运动的单向和线性。换句话说,原本由两个镜头构成的线性运动的轨迹,在这一互反运动的情况下,实际上只由其中的一个镜头来承担,这是这一类镜头能够在影片中生存的关键。这类镜头尽管看上去同一般运动镜头的连接完全不同,但在"骨子里"并没有违背运动方向、运动轨迹要保持一致的基本原则。将其称为"长短法",是因为这种方法通过运动轨迹长短(也就是运动时间的长短)的区分来连接运动方向互反的镜头。

利用"长短法"构成互反运动连接的例子在今天的影片中非常多见,这是因为多机拍摄在今天的影片制作中已是非常普遍。在影片《训练日》(2001)中,我们看到了汽车在路边停下时使用了这样的连接;在影片《完美的世界》(1993)中,汽车拖车倾覆的镜头中,也使用了类似的连接;影片《邮差》中骑马者同小孩的谈话镜头,也是在互反运动的连接中停下了马匹的行走;等等。在阿里洪的《电影语言的语

图13-6 《电影语言的语法》一书中的插图

法》一书中,还提到了人物进入和离开画面时所使用的互反连接,同样也属于长短法的连接。图13-6引自该书的第179页。从这幅图可以看出:1号机位拍下的镜头人物在前景,她跑到中心线的位置只需要几步;2号机位所拍摄的同一运动人物则在后景,她在同样画面空间中的运动时间显然要比1号机位镜头长得多。这样一种连接的依据其实与通过"动接动"改变运动方向类似。

四、主次法

在影片《剑侠风流》中,有一段男主人公在树林里看公主马队经过的镜头。从图13-7中的01镜头可以看到,马队在前景,男主人公在后景,马队的运动方向是从画左往画右。而在下一个镜头中,摄影机反打,男主人公在前景,马队在后景,其运动方向同01镜头互反。我们看到,马队的运动方向和速度在物理空间中并没有改变,改变的是拍摄的方法。01镜头是一个缓慢的推镜头,镜头推到了静止的男主人公的近景,此时马队的运动在前景上已经模糊不清。换句话说,这个镜头在推上去之后,其主要的表现对象已经不是运动的马队,而是静止站立的男主人公。运动在这个时候尽管还继续存在(在前景上模糊闪动),但已经退居次要的地位,观众的注意力主要在男主人公。这样,在02镜头中出现互反的运动也就不会引起任何视觉上的不适。

01 前景马队从画左往画右 →

02 后景马队从画右往画左 ←

图13-7 《剑侠风流》中以主次法表现的互反运动

这是"主次法"得以成立的关键所在。次要的运动方向其实是消亡的或被取消的、被排除到画外的运动,这一运动不再能构成足以影响到另一个镜头的运动轨迹或运动的惯性,这样,当另一个镜头中出现反向的运动时,其在画面中主导的地位、运动方向的强度都会大大超过另一个镜头,成为对观众最强烈的视觉刺激,同时也有效压抑了另一个镜头中的反方向运动。从某种意义上来说,被压抑和弱化的运动镜头,其效果与中性镜头相类似。

"主次法"有时也可以直接表现为空间上的距离。当运动出现在画面前景上时一般为主,出现在后景上时一般为辅。在美国影片《邮差》中,我们便看到了类似的表现。从图13-8的画面中可以看到,镜头01清晰地表现了向着画右运动的马队,马队的位置在画面的前景;而在镜头02中,马队运动位置在遥远的后景,极其微弱和模糊,几乎看不清,马队的运动方向同01镜头是相反的,向着画左。作者利用距离创造了主次,并将两个互反的运动连接在了一起。

01 前景马队运动方向　→　　　　02 后景马队运动方向　←

图13-8 《邮差》中利用空间的距离形成主次,构成互反运动

五、屏蔽法

在美国影片《我是山姆》中,有一组运动方向互反连接的男主人公追着他的老板说话的镜头(图13-9,镜头画面从右至左排列),我们发现,影片作者将这两个镜头的连接选择了在运动人物被物体遮蔽的瞬间。这是一种将中性镜头的原理使用到极致的做法。在有关中性镜头的讨论中,我们提到了中性镜头可以起到阻隔运动方向的作用,其中有一种方法不是使用独立的中性镜头,而是在镜头之前或之后留出一定的中性时空,这些时空同样能够起到中性镜头的作用。我们知道,运动物体在画面中被遮蔽之后,运动便暂时中断了,这种效果同镜头在运动物体出画后依然继续保持静态画面的做法原则上是一样的,如果在这个时候剪辑,那些遮蔽运动物的物体便成了中性的时空。当然,这样的做法是将中性的时空压缩到了最短暂的时间、最局促的空间内,甚至可以说只表现出了部分的中性,如我们在01b画面

中所看到的，被遮蔽的并不是整个的画面，而只是画面的一部分。因此，屏蔽的方法可以说是将中性镜头的原则用到了极致。

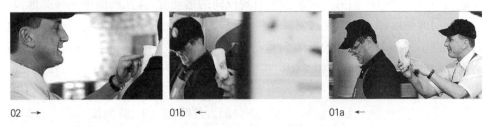

02 →　　　　01b ←　　　　01a ←

图 13-9　《我是山姆》中利用屏蔽的互反运动

由于这样的做法能够加快影片的节奏，也因为观众对电影语言的熟悉，使用屏蔽的方法来达到改变物体运动方向的做法越来越多地在今天的影片中出现。如影片《两秒钟》(1998)，自行车运动员在向画右的运动中被一处高地部分遮蔽，下一个镜头中，这位运动员便是向画左的运动了；又如《一诺千金》，男主人公在大街上飞跑，当他被停在路边的一排汽车部分遮蔽的时候，切入了下一个反向运动的男主人公的奔跑；再如《生命的证据》(2000)，在公路上行驶的汽车被一棵树遮蔽，接着便是这辆汽车反方向的运动镜头。在《生命的证据》中，作者在图 13-10 中的 01 镜头画面让观众看到了两辆汽车，他只让前面的一辆被遮蔽，便进行互反的切换，也是一种非常大胆的做法。不过，需要注意的是，作者在此使用的不仅仅是屏蔽的方法，他多少还兼顾了主次法。我们所看到的两个镜头的画面有着明显的不同的景别，因此这也是一个使用复合手段的例子。

01 ←　　　　　　02 →

图 13-10　《生命的证据》中利用屏蔽形成的互反运动

六、强弱法

在影片《爱我就搭火车》(1998)中，图 13-11 所示的 01 镜头中，男主人公向着

画左疾步行走,而在 02 镜头中却是向着画右行走,速度依旧。这两个镜头的连接既不符合"长短法""主次法",也没有任何的东西屏蔽,显然也不能算低速的运动。那么,是什么原因使这两个镜头连接在了一起?如果我们仔细看的话就发现,这两个镜头中人物的运动方式有所不同,在 01 镜头中的是标准的背景运动,而在 02 镜头的开始却是物体运动。而且,01 镜头的背景运动是一个相对的弱背景运动,人物在画面的前景中占据了较大的面积。当这样一个背景运动的镜头同一个物体运动的镜头放在一起的时候,动感的强弱程度立分高下,背景运动的动感要大大弱于物体运动。我们前面已经提到,弱背景运动的物体,在某些时候是能够用作中性镜头的。当运动镜头以动感的强弱关系来改变运动方向的时候,其实质还是与我们前面所提到的中性镜头相关。

01 ←　　　　　　　　　　　　　　02 →

图 13-11　《爱我就搭火车》中利用动感强弱形成的互反运动

使动感呈现出强弱不同的连接不仅在于运动方式的不同,也在于运动方向的选择。如美国影片《完美的世界》中的一场戏,男主人公驾车从画右出画,在下一个镜头中,却是驶向画左(图 13-12)。作者在这里充分利用了 02 镜头开始时汽车所处的位置,这是一个纵深的位置,在这个位置,运动的速度被纵深的方向所制约,在画面上显示不出来,汽车必须开到前景之后才能充分显示出运动的速度。因此,02

01 →　　　　　　　　　　　　　　02 ←

图 13-12　《完美的世界》中利用空间关系形成的互反运动

镜头的开始可以被视为一个中性的、弱化的运动,只有当镜头中具有这样一个中性的空间,互反的连接才能成立。类似的例子我们还能在影片《法外狂徒》中看到,只不过运动的物体不再是汽车,而是人。

互反运动可以说是人们对传统剪辑规律的一种挑战和尝试,尽管在影片中已经出现较多,但还不能说已经"蔚然成风"。一种新的剪辑样式和规则的出现最终有待于观众的认可,在剪辑上进行这一类尝试的时候,需要更加小心谨慎。

这里所罗列的各种方法不可能穷尽互反运动的全部,而且,仔细分析的话也会发现,各种方法不是孤立存在的,往往"你中有我,我中有你"。如"屏蔽法",在某些场合也能用"主次法"来解释,而"主次法"在某种意义上又可以将"动作法"(见第七章、第八章)包括其中。一种连接实质上往往是多种方法的综合,这里给各种方法命名,只是选取了这些例子中最主要的因素,以便说明问题。在实际使用中,这些法则的表现往往更为灵活和不拘一格。因此,记住各种方法并不重要,重要的是搞清楚原理。互反运动的关键在于如何平衡运动轨迹的惯性和形式上互为相反的运动,使观众能够接受在形式上的互反。互反运动连接的实质并不是将互为相反的运动连接在一起,而是将互为相反的一方尽量削弱,使互反在实际上不能成立。或者,当无法削弱其中的一方时,也要实施阻隔,尽量将互反的运动分隔开来,不使它们产生矛盾。把握住这两个特点,便能理解和在影片中创造性地使用互反运动镜头的连接。

第二节 跳 轴 问 题

在有关轴线的章节中,我们已经谈到了有关跳轴的问题。并认定,"跳轴"是一种违背剪辑规律和视觉习惯的错误。确实,在一般情况下这样的认定并无不妥。但是,在特殊的情况下是否存在不遵守轴线规则的可能?到目前为止,我们发现在两种情况下,有可能在影片中出现能够被观众接受的跳轴的处理。

一、在相对位置绝对不会发生混淆的情况下

我们在法国电影《下岗风波》(2002)中看到了一场男主人公因为在驾车的时候打电话被警察罚款的戏,在图13-13的01镜头中,我们看到警察面朝画左同男主人公说话,02镜头中面对警察的男主人公也是脸朝画左,显然跳轴了。但是这个跳轴不是一个错误,而是有些迫不得已。我们知道,在宽银幕的情况下构图有些困

难,如果在 02 镜头中没有警察作为前景,画面的构图将会有些问题,利用警察作为前景在轴线的同侧又没有一个合适的机位能够反打警察,因此影片选择了跳轴的机位。这个跳轴之所以能够被接受主要有两个原因:第一,两个人的相对位置绝对明确,一个坐在车里,一个站在车外,即便是跳轴,这样的位置关系也能"校正"观众发生误会的可能;第二,一个人始终作为另外一个人明确的前景。我们在有关"建立新轴线"的讨论中曾提到,一个全景能够消除旧有的轴线。当两个人同时出现在一个画面中的时候,相对来说更为接近一种全景的效果。换句话说,轴线定义中所要求的对双方的"分别表现",从这里所展示的画面来看,在某种程度上被削弱了。当然,这也可能是一个例外,因为这样的例子确实非常少见。

01　　　　　　　　　　　　　02

图 13-13　《下岗风波》中的跳轴连接

二、赋予跳轴其他的意义

所谓"赋予跳轴其他的意义",便是作者故意要在自己的影片中使用跳轴,故意要违背轴线的原则。这样的现象在中国电影中有长期的传统,相关案例参见前面的章节,这种传统一直延续到了今天。例如,在香港电影《江湖》中,有一场黑帮老大在餐桌上的对话,两人原本是比兄弟还要亲密的朋友,但此时此刻却既无法交流也无法沟通。作者为了表现这样一种隔阂,特地使用了跳轴的表现方法。从图 13-14 的画面可以看出,尽管两人在对话,但形式上却无法面对面。跳轴在这里被用作两人"鸡同鸭讲"的象征。这场戏的一开始,仅在食品的口味上,两人便显示出了尖锐的矛盾。就哥将左手解雇的厨师全部请了回来,这对性格暴戾的左手来说,无疑是一件非常不愉快的事情。

类似的表现在西方的电影中也可以看到,不过相对较少。在影片《死神的呼唤》(1978)中,代表死神的不速之客在谈话时始终无法同男主人公面对面,作者显然也是把跳轴作为一种象征的手段在使用。

01 就哥:好吃。

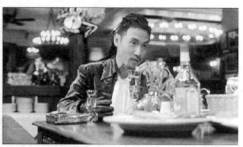

02 左手:好吃再来一块。

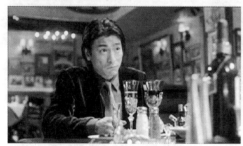

01 就哥:真的吃不出来?

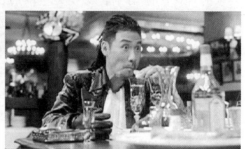

02 就哥(画外):还不是从前那批厨师,我请回来了。

图 13-14 《江湖》中含有象征意义的跳轴

三、非轴线的用法

在香港电影《龙城岁月》(2005)中,我们看到了一场警察局警长与以邓威为首的黑社会老大的对话。不同寻常的是,作者并没有按照一般轴线的关系来处理这场戏。这从图 13-15 中列举的镜头一开始便可以看到:01 镜头中的黑社会老大同 02 镜头中的警长都是面向画右,但 03—06 镜头又是按照轴线的关系连接的;接下来的 07—14 镜头的连接中又不见了轴线,画面中人物的朝向毫无规则;08、09 两个相连的镜头甚至表现了警长一个人的两个不同方向,即便是在展开对话的 15—17 镜头中也没有轴线可循。

01

02 警长:香港有几十个社团……

03 警长:……有很多你们这种人在混饭吃……

04 警长：……没有黑社会根本就没有可能……

05 警长：……我呢，是打击黑社会的……

06 警长：……我要秩序……

07 警长：……谁闹事……

08 警长：……我就要打谁……

09 警长：……打死他……

10

11

12 警长：……我不管你们谁支持阿乐谁支持大D……

13 警长：……我要你们去摆平他们两个……

14 警长：……我不希望看到和联胜打架。

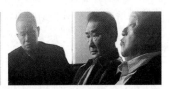
15 邓威：我们也不希望打架……

16 邓威：……你去跟阿乐谈，你跟大D谈。

17 警长：安排他们过去。
警员：是，长官。

图13-15 《龙城岁月》中的"无轴线"对话

在这场戏中，我们看到基本上是警长一个人在说话，作者使用的连接方式类似于MTV表现的方法，即把人物的语言当成音乐来处理，画面自由组合。也就是

说,警长的语言被作为画面连接的贯穿因素,画面本身获得了相对的自由。这样的做法我们经常在影片中抒情的、含音乐的段落中看到,因为这些段落往往需要较强的表现性。因此,这样的剪辑方法在叙事的场合较少使用,《龙城岁月》是一个不多见的例子。严格地说,这一场戏同我们所说的轴线和跳轴没有关系,但是因为这一场戏最主要的形式是"对话",在一般的概念中会同轴线的方法相对应,因此我们将这样一种"跳轴"其外、"表现"其内的方法放在这里来讨论。

"表现"的形式进入叙事,一方面说明叙事的形式在越来越多样化、越来越另类;另一方面,也说明表现的形式在为人们所熟知、所普遍接受的情况下,正在越来越多地蜕去其"表现"的外衣,越来越多地接近流畅的叙事。正如大特写和多级差的匹配连接在电影的早期是一种被用于表现的手段,而在今天却成了流畅叙事的手段。也许,我们今天所看到的某些相对另类的表现,在将来也能够成为一种被普遍接受的电影语言方式。

在提到跳轴问题时有必要指出,这里所使用的标准是:必须有充分的理由才能对影片中出现的跳轴现象进行判定。如果理由不够充分,则被视作一种"错误"。这种看法并不是所有人都赞成的。如我们在前面章节中所提到的错误的跳轴,有一个例子来自岩井俊二的《情书》,有人便认为那是导演故意为之,因为这位导演经常在自己的影片中故意违背剪辑的规律。确实,我们看到这位导演在他的影片《花与爱丽丝》(2004)中有许多违背匹配法则的连接。再如小津安二郎的影片《晚春》中的例子,尽管没有人直接对我们所举的这一个例子提出异议,但是认为小津在自己的影片中故意违背轴线原则的却大有人在。比如波德维尔,他在自己的书中写道:"例如,小津就不遵守180度线,即动作轴线。……小津实际上是用了一种完整的环形拍摄空间,而不是动作轴线一侧的半圆空间。他在动作周围的一个整圆中切换,通常分割为90度或180度。"①讨论剪辑之外某个导演的风格或美学问题显然不是我们这本书的任务,但有一点是明确的:违背一般的剪辑规则势必给观众带来视觉上的不适。至于影片的导演是要避免这样的不适,还是要利用这样的不适来表达他个人的思想或创造某种特殊的效果(如象征),作为影片的制作者,他必须有一个清晰而果断的抉择。当观众看到他们认为不能理解或不舒服的画面时,他们会毫不犹豫地选择离去,这恐怕是任何一个导演都不愿意看到的。

① [美]戴维·波德维尔、克里斯琴·汤普森:《电影艺术导论》,史正、陈梅译,上海文艺出版社1992年版,第488—489页。

本章提要

1. 互反运动的连接可以通过多种方法得以实现。各种方法的根本目的在于削弱互反运动中的一方,或将互反的运动隔离,使互反不能真正成立。

2. "跳轴"在特定的条件下能够成立。

第十四章

视线问题

视线问题由来已久,这是一个经常出现却很少被人讨论的问题。因此,我们看到在视线问题上犯错误的影片非常之多,直到今天,这样的状况依然没有得到根本改变。

第一节 视线问题的由来

在希区柯克的影片《西北偏北》(1959)中,有一场男主人公在旷野等车的戏(图 14-1—图 14-4)。男主人公被告知,他必须在某地等待,会有某人前来找他。影片表现了男主人公在等待的过程中,有三辆不同的汽车从他面前驶过,但都没有人下车找他。这段镜头充分表现了男主人公视线对运动物体的注视,从技术上说,这一段的剪辑有精彩的地方,也有不尽如人意之处。从中我们可以看到视线问题究竟是如何产生的。

01

02

03 起幅 ←

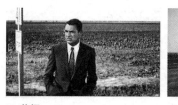 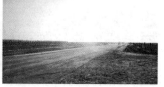

03 落幅 ←　　　　　　04 →

图 14-1　《西北偏北》中的视线问题(一)

分析：男主人公看着一辆白色汽车从纵深驶来，又目送它向纵深开去。02 镜头汽车驶向画右，但没有出画（是一个跟摇的模拟视线镜头），而是让 03 镜头人物从画右转向画左的视线动作连接，尽管两者方向不同，依然舒服，这是一个利用"动作主导"的互反连接。04 镜头汽车驶往纵深方向偏向画右。与 03 镜头中人物视线看画左的运动方向不一致，因此略感不适。

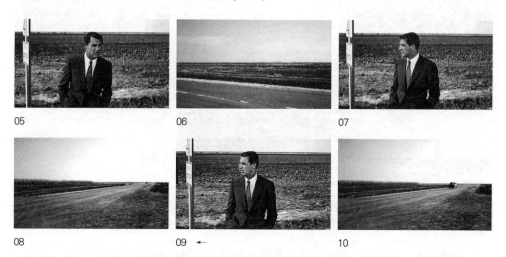

05　　　　　　　　06　　　　　　　　07

08　　　　　　　　09 ←　　　　　　10

图 14-2　《西北偏北》中的视线问题(二)

分析：07、09 镜头中男主人公看画左，但是在 08、10 镜头中汽车却从画右方向驶来，尽管带有一些纵向，还是同人物的注视方向不一致，因此视觉上非常不舒服。

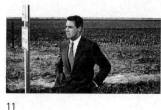

11　　　　　　　　12　　　　　　　　13

14　　　　　　　　　　　　15　　　　　　　　　　　　16

图 14-3　《西北偏北》中的视线问题（三）

分析：12 镜头汽车驶向画左，与 13 镜头的连接同 02 与 03 镜头的连接，是以视线动作为主导的互反连接。15 镜头人物依然看画右，16 镜头汽车驶向纵深，没有方向问题。

17　　　　　　　　　　　　18　　　　　　　　　　　　19

20　　　　　　　　　　　　21

图 14-4　《西北偏北》中的视线问题（四）

分析：17、19 镜头人物看画右，18 镜头汽车来自纵深，20 镜头汽车来自画右，是人物注视的方向，人物同汽车出现在同一个画面中，没有视线问题。

从三次开过的汽车来看，最后一次没有视线问题，前两次多少都有。这样的问题在爱森斯坦的影片《战舰波将金号》中就曾出现过，那是一个扭头从画右看向画左的人的特写，连接从画左到画右的从台阶上冲下的婴儿车（图 14-5）。这样的连接之所以不舒服，是因为在一个镜头中已经表现出了运动的方向，而在另一个镜头中给出的却是反方向的运动。

这是视线注视的第一个问题：人物视线运动方向与被视运动物体运动方向互反。

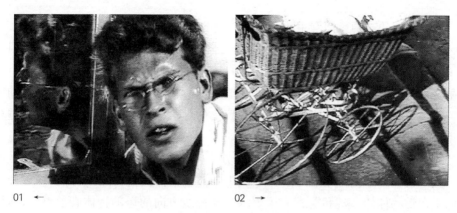

01 ←　　　　　　　　　02 →

图 14-5 《战舰波将金号》中的视线问题

　　我们看到，互反运动的连接问题在希区柯克的影片中已经很好地被解决，作者利用视线动作的主导地位，有效抑制了表现方向的运动轨迹，从而将互反的运动连接在了一起。但是，问题并没有彻底解决，我们在《西北偏北》的例子中看到，09镜头人物看着画左，10镜头汽车也是驶往画左，运动方向并没有相反，但同样令人感到不舒服。从习惯上我们知道，当一个人看着画左等待的时候，运动物体应该从画左向画右而来；如果运动物体继续运动从画右出画，那么看着它的人物的视线也应该转向画右，这是常识。正如上面的例子中第三辆车的经过，人物在19镜头中看着画右，汽车在20镜头中从画右入画。

　　这是视线注视的第二个问题：视线注视方向的运动物体的"来"与"去"。

　　剪辑中视线注视时的"来"和"去"有其固定含义：所谓"来"，是指运动物体迎着视线所指的方向而来——"入画而来"，画面中所看到的应该是运动物体的正面或正侧面；所谓"去"是指运动物体顺着视线所指的方向离去——"离画而去"，画面中所看到的应该是运动物体的背面或侧背（图 14-6）。

图 14-6　视线注视方向运动物体的"来"与"去"

视线注视的这两个问题主要源起于拍摄的方法，或者说拍摄时机位的设置。

对于第一个问题来说，造成视线运动方向和被视物体运动方向相反的原因在于拍摄者使用了正反打的拍摄方法。我们从前面有关方向的学习中已经知道，对于某一运动物体如果在其两侧同时进行拍摄，得到的将是两个不同方向的运动镜头。使用正反打的方式拍摄视线运动及其注视对象，便类似于在运动的两侧进行拍摄。

对于第二个问题来说，尽管注视的一方不再涉及运动，但其视线的方向依然明确。这一视线的指向并不规定下一个镜头中被视物体的具体运动方向，却对两个方向上运动物体的"来"和"去"有了要求。逆视线方向的运动物体必须是"来"，同视线方向的运动物体必须是"去"。在《西北偏北》一例中，09、10镜头的连接之所以不舒服，是因为搞错了"来"和"去"的方向。

第二节　视线问题和正反打

如果视线问题仅是如此简单的两个问题，那么在技术上应该很快就能克服。希区柯克也不会在自己的影片中违背相关的规律。但是，问题显然不那么简单。我们在相关的理论部分已经提到，剪辑所依托的最根本的基础在于观众的接受，也就是其叙事的基本方法必须符合一般人接受的习惯。因此，正反打（这里说的是广义的"正反打"，不同于轴线的要求）成了一种基础的叙事方式。影片的制作者有理由认为，只要让观众看到了画面中某人在观看的镜头，那么在下一个镜头中便应该是这个人所看到的事物，摄影机在任何时候都可以模拟人的视线去观察人物所希望看到的对象。这种方法的使用相当"古老"，我们在格里菲斯的影片中就看到了这种方法的使用。但是，这种方法不能使用在有关运动的注视上，暴露出这种方法弱点的例子也相当"古老"，我们在《战舰波将金号》中有关敖德萨阶梯的镜头中便看到过这样的连接：将从画右移向画左的视线运动连接婴儿车从画左向画右的运动，这样的连接显然是有问题的。希区柯克的问题同样在于此，上面例子中的07、09镜头表现的是人物的观望，08、10镜头中出现的汽车却是从人物的背后开来，因此使观众感到不舒服。而08和10镜头正是站在男主人公的位置上反打，即模仿男主人公的视线拍摄的。《战舰波将金号》中的拍摄方法也是如此。

显然，正反打的拍摄方法符合一般人所认为的注视的表现方法，因此具有强大的定势，使影片制作者们不假思索地认为这是一种保险的拍摄方法，毫无顾忌地加

以使用,从而造成了大量的错误。其实,如果深究起来,正反打这样的表现方法并非自然而然,因为模仿人物视线的镜头尽管是自然的,但是表现人物注视的镜头无论如何都是不自然的,人们只能注视身外之物,除了在镜子面前,人们是无法看到自己的。看他人永远是自然的,看自己无论如何都是不自然的。当我们作为影片外的第三者观看他人的时候,并不会觉得有任何不自然的地方;当我们跃入影片充当一个角色的时候,也不会觉得不自然。但是,将两者放在一起,我们便会经历一个从"外"到"内"、从客观观察到主观审视的跳跃。电影制作的历史告诉我们,在一般情况下观众能够很好地转换自己的角色,但是在有运动介入的情况下,人们便不能很好地习惯。因此,在上文的例子中,当希区柯克在17—21镜头中坚持使用"看他人"的方法,而不是既看他人又看自己的"正反打"时,获得了最佳的视觉效果。

我们是否能够因此而得出结论,在视线问题上禁用正反打?

显然不能。正反打往往是交代人物内心活动和向观众传递剧中人物主观感受的重要手段,不能轻易弃置不用。并且,我们也看到了既使用正反打,又能保持舒适的视觉效果的例子。在影片《蜂巢幽灵》(1973)中,有一场两个小女孩看火车的戏(图14-7)。作者在拍摄了小女孩之后,反打火车,我们看到:在01镜头中,两个小女孩的视线看画左;在02镜头中,火车从画左入画,在视觉上非常舒服。这是一个符合被视运动物体"来"的方向的镜头。

01　　　　　　　　　　　　　　　　02

图14-7 《蜂巢幽灵》中表现视线的"正反打"

不过,能够正确使用视线注视方法的影片并不是很多。在更多的情况下人们是将正确的方法和错误的方法杂糅在一起使用(希区柯克的《西北偏北》也可以算一种杂糅),这说明人们至今尚未明确意识到他们所犯错误的根源。如美国影片

《剑侠风流》,在男主人公走机关阵的一场戏中,女主人公和她身边的人都看向画左,然后反打,男主人公从画右往画左运动(图 14-8—图 14-13)。这样的表现尽管在理论上满足了了解剧中人物和模拟剧中人物视线观看的要求,但是在观众的实际感觉中,似乎女主人公的视线方向根本没有在男主人公身上,而是在其他地方。这里的问题同《西北偏北》中所出现的一样,剧中人物期待的视线向画左,运动的人物不是从画左迎面"来"或"去",而是出乎意料地从人物视线的反方向出现。

图 14-8 《剑侠风流》中的视线问题(一)

分析:从上面的六个镜头来看,作者是用轴线的方法拍摄了男、女主人公(包括 05、06 镜头的群众)。但是,这样的方法在视觉上非常不舒服。首先,这是因为男、女主人公没有交流,不能构成轴线的关系,因此使用轴线的方法拍摄本身就是一个错误。其次,女主人公的视线明确指向画左,因此被视之物只有两种可能:一种是"来",即被视从画左而来;一种是"去",即被视离画左而去。但是,我们在 01 和 03 镜头中看到的却是人物出现在画右,似乎是站在女主人公根本看不见的地方。

图 14-9 《剑侠风流》中的视线问题(二)

分析：08、10 镜头中的人物同 11 镜头中的男主人公也是以轴线的方法拍摄的，但这样的拍摄是能够被接受的，因为镜头中的人物直接在同男主人公对话。尽管男主人公没有回答，但交流已经构成，不回答本身也是某种方式的回答。

图 14-10 《剑侠风流》中的视线问题(三)

分析：在 13—17 镜头中，男主人公保持了向画左的运动，作者仍然使用轴线正反打的方法来拍摄，因此本应该在 18 镜头中看画右的人物看向了画左。

图 14-11 《剑侠风流》中的视线问题(四)

分析：19 和 20 镜头的连接是通过一个男主人公跳跃的动作改变了他的运动方向，由原来的从画右往画左的运动变成了向画右的运动。镜头 22—24 中的人物依然看画左，这时候由于男主人公是从画左而来，视觉上的不适得到了缓解。

图 14-12 《剑侠风流》中的视线问题(五)

分析：27 镜头是一个转变方向的重要镜头。其中，后景上注视男主人公的人们将视线随着前景上男主人公的运动从画左移到了画右。

图 14-13 《剑侠风流》中的视线问题(六)

分析：28 镜头的视线方向朝画右，29、30 镜头是中性的，因此连接没有问题。31 和 32 镜头中的女主人公和群众的视线方向同 28 镜头保持一致，看画右。如果男主人公的运动方向如同 27 镜头继续向画右，那么前面的错误将再次出现。但此时，男主人公的运动方向再次变换，同这场戏的开头，向画左。这时他是从画右而"来"，同 31、32 镜头中人物看画右正好匹配，符合视线的规则，因此在视觉上很流畅。

在此，我们使用物体运动的来去法则顺利地解决了正反打条件下的视觉问题。这说明在《西北偏北》中用于非正反打的拍摄方法，同样适用于正反打的情况，只不过在拍摄的顺序上需要进行一些调整，下面我们将进一步讨论这些问题。

第三节 视线问题解决方案

结合我们前面已经学过的知识，解决视线问题大致可以有三个方案。

一、中性法

不论使用什么样的拍摄方法，只要在视线和被视的双方中有一方表现为中性，便不存在任何视线的问题。这样的方法我们在有关方向和轴线的讨论中多次遇到。

需要注意的是，表现为中性的一方可以是典型的中性镜头，如《西北偏北》中 15、16 两个镜头的连接，也可以是非典型的中性镜头，如影片《教皇保罗二世前传》中，秘密警察头子和波兰主教的对话（图 14-14）。秘密警察头子在 01 镜头中从画左走向画右，而主教的视线却是从画右转向画左，这本是一个互反的运动，但由于 01 镜头是跟摇，因此是一个接近中性的弱背景运动，类似于我们在前一章"互反运动"中提到的"强弱法"的连接，因此可以被认为是能够接受的互反连接。

01 → 02 ←

图 14-14 《教皇保罗二世前传》中的互反视线

再如西班牙电影《卡门》(1983),男主人公在女演员中寻找适合担当主角的演员,他的目光从画右慢慢移向画左(图14-15),02镜头是他的视线模仿镜头,摄影机从画左向画右方向横移,两者的运动方向相反。不过在01镜头中,男主人公视线的移动非常缓慢,可以看成"低速"运动,因此运动方向互反的两者也能够"相安无事"。

01 ← 　　　　　　　　　　02 →

图14-15 《卡门》中的互反视线

二、客观法

对于任何一种视线注视的拍摄都可以使用自然的、"身外"注视的拍摄方法。这种方法要求摄影机始终保持局外人的身份,不能去充当剧中人模拟他人的视线进行拍摄。如《西北偏北》一例中最后几个镜头所表现的男主人公注视卡车开过的情形。这种拍摄方法除了可以使用"来"和"去"的法则解释之外,更像我们在前面讲到过的"同侧机位法"。因为所谓客观的注视,总是要保持摄影机朝着一个方向拍摄,最多可以摇180度,所以,摄影机无论如何总是处在视线主体人物和被视运动物体的一侧。凡是在同一侧拍摄下来的镜头都能够顺利地连接在一起。如果从"客观"的角度来理解,同侧机位的说法显然表述得更为合理,因为它不再涉及"某人的视线"这种多少带有主观色彩的出发点。

三、主观法

如果一定需要将注视者同被注视物分开表现,也就是摄影机一定要从"正反打"的位置拍摄,主观的视点便不可避免地介入了。在主观、客观交替出现时,拍摄必须遵从以下的规定。

第一,在视线运动和被视物体运动同时存在的情况下,记住这样的拍摄方法必

然造成互反的运动,所以需要调动互反运动连接所能够使用的各种手段,以化解互反运动给观众视觉带来的不适。在这方面,《西北偏北》的例子已经是很好的榜样。

除了使用互反的方法进行连接,还可以使用一种假定的正反打拍摄方法,如日本电影《忠臣藏》(1962)便使用过这样的方法。从图14-16的01镜头我们看到了人物视线的所指,是一个从画左到画右的运动。02镜头表现的是剧中人所看到的景象,一群武士走在街上。从形式上看,这两个镜头的连接动感流畅,没有问题。但仔细推敲就会发现,02镜头是假定的。因为01镜头中人物视线的轨迹是从画左到画右,因此视线主体的反打只能是从画右到画左的互反运动,而不可能像02镜头表现的那样也是从画左到画右。

图14-16 《忠臣藏》中假定的"正反打"

同样的做法我们还可以在美国影片《关山飞渡》(1939)中看到。从图14-17的01镜头我们可以看到,马车奔驰的方向向着画左,紧靠画左的两人为驾驭马车的驭手。男主人公在马车顶上向几乎与马车平行奔跑的印第安骑手射击。02镜

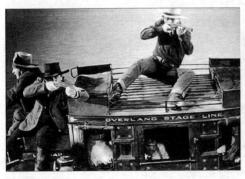

图14-17 《关山飞渡》中假定的"正反打"

头表现的是印第安骑手被击中,从马上栽倒,其方向也是向着画左。如果 02 镜头是 01 镜头的反打,印第安骑手的方向应该是向着画右而不是画左。影片作者显然是在两者运动的同侧拍摄下了这两个镜头,然后按照正反打的方式进行连接,从而形成了假定的正反打。

为了保持观众感觉中的真实,有时人们不得不违背物理的真实,这是十分无奈的事情。其实,即便是正反打的拍摄方式,也未必就是"真实",我们前面已经提到,人们除了能够在镜中看见自己,在其他任何情况下都没有可能看见自己的尊容。这也就是说,站在前后一致的立场上来看,正反打的两个镜头中,也有一个是"假定"的。其实在讨论电影时谈论"真实"有些荒谬,归根结底都是为了观众感觉的真实,而非物理世界中的真实。

当然,这种假定的正反打只是从形式上看像正反打,其所遵从的拍摄方法还是同侧机位法,只不过没有将视线主体和被视的运动物体拍在一个画面中而已。

第二,在视线有方向无运动,仅被视物体运动的情况下,被视物体在画面中的运动不必遵从互反运动的法则,因为视线主体是静态的,两个连接的镜头中只有一个是运动的,因此,这个运动的镜头必须遵从"来"和"去"的法则。如影片《蜂巢幽灵》中的例子。

"被视物体来去法"其实非常简单,当人们知道了被视运动物体的拍摄机位之后,便能够知道被视物体在画面中的运动方向,这是第一步;然后需要确定拍摄视线主体人物的反打机位,视线主体人物的反打机位无外乎三种:正对视线的中性机位、人物看画左机位和人物看画右机位。如果你能够确定被视物体在画面中的运动方向,你便能准确选择你所需要的反打机位。

以《蜂巢幽灵》为例,作者事先知道(或者事先已经拍下)火车将从画左入画,这是一个从左画框"来"的镜头,因此他需要一个小女孩看画左的镜头,于是他的反打机位放在了小女孩视线的左侧,这样就得到了图示中 01 镜头的图像。在影片《剑侠风流》的例子中也是如此,当男主人公在 33 镜头中从画右"来"的时候,反打观众和女主人公便需要他们看画右,这时的机位只能放在他们的右侧拍摄,于是我们在 31 和 32 镜头中看到了人物看画右的正确画面。要注意的是,这个例子的前半部分多为错误而非正确的拍摄。

第三,在视线运动而被视物体无运动的情况下,实际上同第一种情况一样,只不过是摄影机的运动模拟了视线的运动,造成了被视物体的反向运动。因此,拍摄的方法也是互反运动和假定正反打这两种。

不过,在参照物不明确的情况下,摄影机模拟的视线运动画面,往往难以分清

运动的方向,也就是说,摄影机的运动很容易被误解为画面中物体的反向运动。这有点像两列停靠在一起的火车,当其中的一列启动时,火车里的乘客往往不能分清是自己乘坐的火车开始运动还是对面的火车开始运动。这样一来,本来是互为相反的运动也可能被理解为同向的运动,某些影片利用了这样一种可能产生的错觉,将原本不能连接的镜头连接在一起(表14-1)。

表14-1 正反打条件下视线问题解决方案

视线主体	拍摄方法	实施步骤
动态 (包括视线自身的运动和视线主体依附于其他运动物体之上的运动)	互反运动法	参见第十三章"互反运动"
	假定正反法 (同侧机位)	(1) 确定视线主体运动方向 (2) 在任意(同侧)机位拍摄与视线主体运动方向相同的被视物体运动
静态	被视物体来去法	(1) 确定被视物体的"来""去"方向 (2) 以相匹配的方向确定反打机位拍摄视线主体

视线问题解决方案提出了两个层面上的解决方案,第一个层面是在一般的、普遍适用的范围内,如中性法和客观法(同侧机位法)。对于中性法来说,不论使用怎样的拍摄位置和方法,只要其中出现了中性的镜头,连接上便不会出现问题。客观法也是同样,不论视线的注视是静态还是动态,使用同侧机位的方法拍摄都能够以不变应万变,达到剪辑流畅的效果。不过,同侧机位的方法在实际上排除了使用正反打拍摄的可能性,因此说它"普遍适用"有些"言过其实"。第二个层面是针对特殊情况的,具体地说,也就是针对带主观视点性质的正反打而言的。使用正反打的拍摄方式来解决视线问题需要三个步骤。首先,区分视线主体注视的方式,静态还是动态,然后分别对待。其次,对待动态的注视有两种方法,即互反运动法和假定正反法;对待静态的注视只有一种方法,即被视物体来去法。最后,对于动态注视来说,假定正反法仅是一种使观众产生错觉的方法,其实质还是非主观的,因此这是一种临界的方法;对于静态注视来说,拍摄顺序必须倒置,也就是必须先确定运动物体在画面中的方向,然后再按照"来""去"的法则确定反打视线主体人物的机位。当然,如果需要先确定视线方向也不是不可以。但是,在一般情况下,确定视线方向相对简单,只涉及一个人,而确定被视物体的运动方向则相对困难,因为可

能会涉及空间和时间的具体条件。因此，应先确定被视物体运动方向，然后以视线进行配合为好。

本章提要

1. 视线问题主要归结为动态的互反运动问题和静态的"来""去"方向问题。
2. 视线问题中最为复杂的是与"正反打"相关的拍摄问题。
3. 视线问题可以从三个方面得到解决，与"正反打"相关的解决方案包含了三种不同的方法。

第八单元 纪录片的剪辑

第十五章

纪录片构成概说

从我们目前能够看到的有关纪录片剪辑的著作来说,均过于简略。不论是国外已经多次再版的《纪录片创作完全手册》①,还是新近出版的《声与影:非虚构电影创意研究》②。尽管这些著作汇聚了关于纪录片制作的诸多内容,但从剪辑来说,这些著作仍过于简略,指导一些个人化的小型作品尚可,基本上不能适应商业化纪录片制作的要求。之所以会出现这样的现象,是因为从总体上来说,纪录片剪辑与一般故事片的剪辑并没有本质上的区分,它们都是一种为契合人类心理接受的叙事方法。这也是伯纳德声称"纪录片也要讲故事"③的原因。看上去似乎故事片已经把有关剪辑的事情做完了,剩给纪录片的寥寥无几,前面提到的两本书对于纪录片剪辑的随意、草率也充分彰显了这样一种态度。但是,由于不同影像媒介处理的对象不同,即讲述的故事有所不同,所以在具体的处理方法上也还是会有所不同。这种不同尽管不是原则上的,但对于纪录片,特别是那些面对广大观众的、具有商业化诉求的纪录片来说,依然至关紧要。退一步说,即便是非商业化纪录片的制作,也不能说在技艺上可以敷衍了事,所以从剪辑的技巧出发对纪录片制作进行讨论绝非多余。

第一节 纪录片构成的基本样态

纪录片的类型可以分成多种样态,我在《纪录片概论》④中将它们分成了四个

① 参见[美]迈克尔·拉毕格:《纪录片创作完全手册》(第4版),何苏六等译,中国传媒大学出版社2005年版。
② 参见[美]凯利·安德森、马丁·卢卡斯、米克·赫比斯·切里尔:《声与影:非虚构电影创意研究》,邬建中译,中国广播影视出版社2021年版。
③ 参见[美]希拉·柯伦·伯纳德:《纪录片也要讲故事》(第2版),孙红云译,世界图书出版公司2011年版。
④ 参见聂欣如:《纪录片概论》(第2版),复旦大学出版社2021年版。

大类、八个小类,尼科尔斯在他的《纪录片导论》①中将其分成了六类。这些分类只是按照纪录片构成形式和功能的分类,并未涉及更为基础层面上的影像连接方式构成的原则和方法。而所谓的"纪录片剪辑"要讨论的,正是这样一种在影像本体层面上的构成。

纪录片在影像构成层面上的基本特征是"纪实",英文的"纪录片"是"documentary"。这个概念是格里尔逊的发明,他在美学上把纪录片看成一种对自然真实状态事物的如实记录,所以选用了这个词,因为这个词在用作形容词的时候就表示"纪实的",用作名词的时候才是"纪录片"。由此我们可以说,纪录片是一种以纪实为基本手段的大众传播媒介,记录自然事物的方式也就成为纪录片的基本构成法则。这里所谓的"自然事物"无非就是"人"和"物"。当然,这里所说的"人"也是"物"的一种,所以说记录"人",其实主要是记录人的语言。人的语言与自然物有所区别,因为它不仅有着声波这样的物质属性,更为重要的是,声波只是人类为了表达思想而设定的符号,本身并没有价值和意义,其价值和意义仅在于人的思想情感表达和精神层面交流的诉求,故而我们需要将记人之言和记物之事分开。

这样一种将"记言"和"记事"分开的传统由来已久。刘勰在《文心雕龙》中说:"《曲礼》曰:'史载笔。'史者,使也;执笔左右,使之记也。古者左史记事者,右史记言者。"周振甫对这段话是这样翻译的:"《礼记·曲礼》篇说:'史官带着笔来记事。'史就是使,拿着笔在国君的左右,国君使他记载。古代是国君左边的左使记下国君的行动,在国君右边的右使记载国君的话。"②简单来说,人类的历史便是记言和记事。发现纪录片的格里尔逊尽管没有明确记言和记事的区分(彼时的电影尚在默片时代),但他和由他主导的英国纪录电影学派的作品是鲜明的"言""事"两分的,即语言旁白与影像表达是相对分离的,在纪录片的历史上成为独特的一类。

纪录片从其影像的基本构成上来说也就是记言和记事。记言和记事都是"记",在技术上应该没有本质的不同。但是,由于对象的差异,在方法和手段的使用上也会出现差异,即在拍摄和剪辑上会有不同。对于"记言"来说,人们希望听到对象清晰的语言,看到对象言说时的表情,即清晰地了解对象的思想,了解一种精神层面的事物。记事则有所不同,它是将事物呈现于观众,尽管其中也会有语言的成分,但主要是将事物经过影像的组织整理,让观众知道其中的"因果",从而理解这一事物。因此,记事要比记言复杂。事物过程往往繁杂多样,记事也就需要有详

① 参见[美]比尔·尼科尔斯:《纪录片导论》(第2版),陈犀禾、刘宇清译,中国电影出版社2016年版。
② 周振甫:《文心雕龙今译》,中华书局1986年版,第140页。

略、主次、线性和非线性之分。否则，观众即便是看到了，也会不理解眼前究竟发生了什么。当然，记言也需要去芜存菁的过程，但处理的对象相对单纯，仅指说话的人（语言）。简单来说，记言涉及的是精神层面的事物，多处于静止的状态；记事涉及的则是物理性质的事物，多处于运动的状态。精神性的事物需要在符号的层面上进行相对抽象的思考，类似于人类内部世界的沟通，因此拍摄和剪辑多处于静态；物理性的事物触及的是人们的感官，类似于人类同外部世界的交流，物质的形态丰富多彩，且始终处在运动之中，因此拍摄和剪辑多处于动态。

"记言"和"记事"尽管是纪录片构成的基本形态，但也会有人提出"搬演"也是纪录片的重要制作方法。不错，纪录片作为一种以纪实为其基本美学的影像类型并不是进行刻板机械的记录。格里尔逊在提出纪录片概念和纪实美学的时候已经意识到，"使用活生生的材料同样可以有机会制作出富有创造性的艺术作品"[①]。这也就是说，纪录片并不排斥非纪实的方法，在一定的条件下可以接受搬演，甚至使用动画（在纪录片中使用指示性动画最早可以追溯到伊文思1930年制作的《须德海》[②]）。特别是在历史、科教类型的纪录片中，因为它们不可能对历史和科学思想方法进行"记录"，所以大量使用搬演的手段，使纪录片的美学发生偏移。因为这类纪录片遵循的肯定不能是纪实美学，而只能是演绎的美学，即通过演绎的手段来达到呈现事实的效果。换句话说，这类纪录片尽管使用的方法与一般纪录片有所不同，但殊途同归，它们最终还是能够在一个更高的层面上满足人们对于客观知识的要求的（有兴趣的读者可参阅我的《纪录片概论》第2版中有关"认知性纪录片"的章节）。讨论美学问题不是本书的任务。这里需要说明的是，搬演的方法尽管是服务于虚构类影像的，但在一定条件下也可以用于纪录片。不过，我们在有关纪录片制作的部分不再涉及搬演，因为搬演的技术在本书前面有关故事片剪辑的部分已经有了详尽的介绍，感兴趣的读者可以自行参阅。

第二节 纪录片采访的影像构成

所谓"记言"的拍摄简单来说就是"采访"，因为记言总是记下某人之言。这样

[①] ［英］约翰·格里尔逊：《纪录电影的首要原则》，单万里、李恒基译，载于单万里：《纪录电影文献》，中国广播电视出版社2001年版，第502页。

[②] 聂欣如：《纪录电影大师伊文思研究》，上海书店出版社2010年版，第456页。

的做法在纪录片中由来已久，甚至发展出了专门的以拍摄语言表达为主的"口述"纪录片，如1967年的美国纪录片《杰森的画像》、2002年奥地利的纪录片《希特勒的秘书》等。这类纪录片的拍摄一般都采用固定的拍摄机位，使用中长焦的拍摄镜头，以近景或特写的方式呈现被采访者的表述；有时也会表现采访者（经常是拍摄主体），但一般不作为主要的表现对象。这类纪录片在条件好的情况下也会使用多机拍摄，对于某些手部动作较多的被采访者来说，多机拍摄可以获得不同景别的画面；对于需要较多省略的采访来说，多机位的拍摄无疑给剪辑提供了便利。

美国人埃罗尔·莫里斯首创了一种被称为"恐怖采访机"的采访方法。这种方法与一般采访的不同之处在于，它能通过技术手段使采访者与拍摄的镜头一体化。如此一来，被采访者看上去便是面对着观众说话，从而给观众造成更大的压力。在一般的采访中，摄影机总是与被采访者错开一个角度（被采访者面对采访者，而不是摄影机），所以观众看到的被采访者不会面对镜头说话，观众自然也就如同第三者一般处于旁观的位置。"恐怖采访机"的方法在技术上并不困难，之所以少有人使用，是因为故事片很少采用让演员面对镜头说话的方式（当然也会有戈达尔、小津安二郎这样的作者型导演"故意捣乱"①），这种方式有可能让观众感到不适而"出戏"。纪录片使用这样的方式也有可能产生类似的效果。不过，对于纪录片来说，"出戏"与否并不如同故事片那般紧要。目前，国外的纪录片对于国内大部分需要阅读翻译文字的观众来说，"恐怖"的效果并不明显；国内采用类似方法采访的也不多见，可以参照的是电视台的新闻播报和播音员面对观众进行播报。这是因为一般新闻内容提供的是单纯信息，接受者需要保持独立的思考。

在纪录片中使用采访的手段由来已久。过去的采访总是尽量客观地呈现被采访者的话语，采访者总是尽量避免暴露自己，更不用说表达自己的思想。大约是从20世纪70年代开始，一些前卫的纪录片拍摄者不满足于仅让被采访对象进行表达，而是试图也表达自己的观点和看法。例如，在莫里斯2003年制作的纪录片《战争迷雾》中，被采访者麦克纳马拉（美国越战时期的国防部部长）讲述了美国投入越南战争是因为北越海军的鱼雷两次攻击了美国军舰，但在第二次遭到9枚鱼雷攻击的反复核查中发现，这些根据声呐报告的鱼雷攻击信息有误，只是声呐操作员在过于紧张的情况下对海底声音信息的误判，但美国还是以此为由投入了战争。此时，纪录片中出现了一排放在南亚地图上的多米诺骨牌顺势倒下，象征了"误触"使

① ［美］大卫·波德维尔、克莉丝汀·汤普森：《电影艺术——形式与风格》（第5版），彭吉象等译，北京大学出版社2003年版，第290页。

得战争一发不可收拾,随后是麦克纳马拉当年电视讲话的影像资料:"这根本上不是军事问题,这是南越人民的信仰之战。作为先决条件,我们必须能够保证他们的人身安全。"讲话之后的画面是美军对越南的轰炸,在升格慢镜头的画面中,亚热带绿色植被的地面在缓缓坠落的炸弹(特技)下变成了一片鲜红的火海。这里显然是在表达纪录片作者的立场,即对美国发动越战的不认同,将美国前国防部部长保护南越人民生命安全的说辞与狂轰滥炸的镜头画面连接在一起,与美国参与战争的理由(受到了攻击)联系在一起,具有显而易见的对政治谎言的嘲讽。本书下文还会涉及其他纪录片中类似的作者主观参与的做法。

当然,"记言"呈现的多义性表达并不属于剪辑技巧的范畴,而是作者对于纪录片应该如何进行"记言"的思考。本书仅就他们对技术手段的使用展开讨论,至于主观性手段在纪录片中使用的条件和分寸,以及诸如此类的问题,应该是《纪录片概论》类书籍的任务。有关纪录片采访的具体问题同样也不是本书应该关心的,这里仅指出纪录片采访不同于新闻采访的两个主要方面。其一,对象不同。纪录片采访的是"熟人",新闻采访的是"路人"(陌生人)。即便纪录片在开始采访的时候与采访对象并不熟悉,但最后总是要"混成"熟人。这也是纪录片制作动辄长达数月甚至数年的一个原因。同时,这也意味着纪录片需要的信息不是表层的、众所周知的一般信息,而是要有超越表象深入对象内部的具有个人独特性的信息。一般来说,这些信息只向"熟人"开放;面向"路人"的信息往往是纯粹的信息,只有线性的叙述,没有空间性的描述。人们面对"熟人"的表现是不一样的,如给路人指路,告诉他们方向和标志即可;给熟人指路,不仅有方向和标志,往往还会有对环境的描述,甚至冗余的信息,如"拐角那家书店的窗台上经常会有一只猫趴着看风景……"。冗余信息对新闻来说是多余的,但对纪录片来说往往不是,因为它表达了被采访者的心理和情感。其二,采访目的不同。纪录片的采访不具有具体的目的,而新闻的采访则有清晰的目标。新闻采访是"钓鱼",是"探矿",而纪录片采访是"摸鱼",是"探险",最终能摸到什么,发现什么,事先无从判断。说纪录片采访"无目的",并不是说它真的无的放矢,而是说采访者在采访之初并不真正地知道自己想要什么,只有通过与采访对象的交流才能逐渐建立起关于对象的"故事"。换句话说,新闻采访的是有关新闻事件的故事,完全是由新闻工作者堂而皇之地建构的;纪录片采访需要的则是关于对象的故事。纪录片的制作者往往是隐身的,尽管不能说没有纪录片制作者的参与和建构,但纪录片的制作者必须有足够的自律,在一般情况下不能越俎代庖、喧宾夺主。注意到纪录片采访的这两个特点对于新闻专业的同学来说是至关重要的。

第三节　纪录片陈述的影像构成

　　这里所谓的"陈述"指狭义的"记事"、对事情的"描写",即那种不包括"言"的事件;广义的"记事"应该是"言"和"事"都记录的。但是,作为一种剪辑技巧的训练,此处分开讨论更容易获得事半功倍的效果。

　　在日常生活中会发生各种各样的事情,小到做一顿饭,大到发生一场地震,事件可以从几分钟持续到几个小时,甚至数日、数年不等。这些事情都有可能成为纪录片的拍摄对象。从总体上来说,纪录片的记事总是省略的,因为人们对于事件的记忆是省略的,任何人向他人描述自己的经历时都是省略的,没有人会花两个小时来描述自己曾经享受过的一顿大餐,即便生活中真有那样喋喋不休的说者,人们对其也是避之唯恐不及。纪录片也是如此,如果真有如同交通监视、银行监视那样的实时监控系统的拍摄,它们是一定不会被称为纪录片的。即便是对于一场婚丧仪式、民俗演出的全程记录,也不会是纪录片本身。纪录片只会将上述内容用作素材。对于那些用于人类学研究、资料保存的内容来说,全程记录当然是必不可少的,专家可以借此研究人类群体的行为规律、文化传承和出于某些科学研究目的的数据统计,等等。但是,作为大众传播媒介的纪录片必然不会事无巨细地统统呈现,那样只会赶走除了专家之外的所有观众。

　　对事件的记录在原则上是省略的,但在个别情况下也会有非省略甚至延长的可能,如火箭点火升空的瞬间、猫头鹰飞扑田鼠的刹那、跳水运动员凌空的旋转等。为了让观众看清事情发生的过程,纪录片也有可能通过技术手段来延长或重复事件中的某些时间片段。

　　纪录片记事除了在时间的表达上进行考虑,也会顾及观众接受的感官效果,在不违背纪实美学的原则之下,尽可能地满足观众的审美需求。因此,几乎所有故事片叙事剪辑的手法都能够在纪录片中使用。本书在后文罗列的有关纪录片剪辑的种种方法无一例外地与故事片的剪辑保持了原则上的一致。当然,在具体问题的处理上两者会有所不同,如果没有这样的不同,我们也就不需要单独地讨论纪录片剪辑的概念了。

　　这里有必要提醒大家的是,所谓纪录片与故事片在剪辑原则上的一致并不是纪录片"学习"了故事片剪辑的方法,而是人类对于叙事的要求决定了影像叙事的手段和方法。其实也不仅仅是影像叙事,文字的叙事也是如此。索绪尔提出的文

字符号叙事的"两个轴",即"联想"(雅柯布逊将其改写为"聚合")和"组合"①同样也适用于影像的叙事,只不过我们将这些概念置换为"并列"和"序列"罢了。也就是说,无论使用何种媒体,它们叙事的规则基本上是一样的,因为接受这些叙事的是人,只有不同的生物才有可能对"叙事"展现出不同的理解。人类只要彼此能够沟通,他们对事物理解的基本方法便应该是相同的。当然,叙事材料的不同可能对叙事规则的侧重有所不同。例如,对故事片来说,它的素材是人工制作的,所以能很好地满足线性逻辑的要求;对纪录片来说,它主要的素材来自自然对象,所以大量使用人工素材(如旁白、搬演)就有可能造成纪实性的缺失或偏移。在后者这样的情况下,尽管满足了线性逻辑的需求,但作为纪录片来说,它并不是令人满意的,所以许多纪录片宁可放弃线性的表达,使用平行并列的表达,也要保持纪录片自身的特性。这特别是在20世纪60年代之后,纪录电影史上"直接电影"(也称"旁观模式")流派的出现可被视作对传统纪录片叙事方式(以旁白建构叙事,也被称为"格里尔逊式""说服模式""阐释模式"等)的一种"反叛"。例如,直接电影的代表作《初选》便是对肯尼迪和汉弗莱两位美国总统竞选者的平行表达,即便在单线之内,如肯尼迪,他的竞选活动也不具有严格的线性(因果性)(尽管从时间的角度来看可能是线性的)。纪录片史上另一个著名流派"真实电影"(也称"在场模式""参与模式"等)的代表作《夏日纪事》的因果线性叙事更差,几乎不能找到有效的因果发展线索,所以这部影片也被称为"一部难以理解的影片"②。但是,这并不妨碍它成为纪录电影史上的著名作品,因为它秉承了时代对于现实性表达的要求,"希望将电影拍摄从技术手段的束缚中解放出来"③。尽管非线性的叙事在当代纪录片中占有越来越强势的地位,却并不意味着线性叙事在纪录片中的消失,只是相对于故事片来说稍显弱化,其线性的表达依然存在(但不会喧宾夺主,挤占纪实的表达)。线性的表达之所以必须存在,不是因为这种方式有多么强大,而是人类理解事物需要这样的逻辑前提。

在纪录片强调纪实性而弱化线性叙事的同时,有一类纪录片却在不断强化线性的叙事表达,这就是前面提到的历史、科教类纪录片。这类纪录片由于大量使用人工手段制作的素材,因此可以如同故事片那样来构筑自身的线性叙事。此外,还有一种被称为"述行"的纪录片类型也在大量使用人工素材和线性叙事。这类纪录

① [瑞士]费尔迪南·德·索绪尔:《普通语言学教程》,高名凯译,商务印书馆1980年版,第178页。
② [美]埃里克·巴尔诺:《世界纪录电影史》,张德魁、冷铁铮译,中国电影出版社1992年版,第245页。
③ [法]居伊·戈捷:《百年法国纪录电影史》,康乃馨译,北京大学出版社2019年版,第200页。

片往往与政治议题相关,它过去的代表作者是伊文思,当代的代表作者是迈克·摩尔。这两位纪录片导演都属于有争议的导演(有关他们的讨论可以参考我的《纪录片概论》第 2 版),但他们的作品无疑仍属于纪录片的范畴。

第四节 纪录片叙事与故事片叙事

从原则上来说,纪录片叙事与故事片叙事并无不同,这就如同历史的非虚构叙事与小说的虚构叙事一样,它们都需要一般人能看懂、理解的叙事。但是,这两个不同的片种所面对的影像素材不同,所以它们在叙事的方法上会有一定的差异。这种差异一般来说不体现在镜头的使用和聚焦的方式上,而是体现在对于材料使用的不同立场上。

相对来说,故事片叙事较多地使用线性描述,因为故事片的素材是虚构的,比较容易建立起材料与材料间的因果关系,语言文字的叙事便是以这样一种关系建立起来的。在讨论语言的"两个轴"时,尽管索绪尔认为它们都很重要,但拥有因果关系的"组合"横轴却占据了重要的位置,"联想"纵轴(后来被雅柯布逊称为"聚合"轴)只是"漂浮在"组合概念的周围[①],没有固定的形态。沃尔特·翁更是认为线性的思维和表达"是人为的东西,是文字技术的产物"[②]。这里不讨论线性叙事的优劣,当今的人们把线性的叙事作为最为主要的表达方式由来已久,可以说是一种文化的惯习。但是,对于纪录片来说,要在自然采集的素材之间找到因果关系便不那么容易了,这是因为自然事物的因果充满了"偶然性"。比如,两个人从一座小桥上跑过,因为两人的脚步太重,小桥塌了。如果这是一个实录拍摄的纪录片场面的话,除非能够预见到小桥的坍塌,否则导演不可能将"跑步"与"桥塌"这一因果关系记录下来。而且这样一种不能"预见"似乎就是常态,小桥上无数人走过都不塌,偏偏这两个人跑过就塌了,怎么可能被预见呢?除非导演是经验丰富的桥梁工程师。这在故事片中就完全不成问题,导演任何时候都可以将小桥的坍塌"复制"出来。纪录片之所以不会采取复制的方法是因为其自身美学的"纪实"要求,即叙事非虚构的要求。也正是因为这样的要求和自律,纪录片才成为一种不同于故事片的影像类型(如果纪录片的制作者缺乏自律,那么制作出来的可能就不是纪录片,而是

① [瑞士]费尔迪南·德·索绪尔:《普通语言学教程》,高名凯译,商务印书馆 1985 年版,第 179 页。
② [美]沃尔特·翁:《口语文化与书面文化:语词的技术化》,何道宽译,北京大学出版社 2008 年版,第 30 页。

伪纪录片）。这也说明了纪录片与故事片的基本诉求不同：故事片属于社会娱乐的范畴，求取的是利润，因此如何让观众沉溺于叙事、忘情地宣泄、获取快感是其根本目的；纪录片则不属于纯粹娱乐的范畴，尽管它也有娱乐功能，但更多是关注如何向公众提供知识、信息和教育，属于服务于公共性的大众传播媒介。当然，纪录片也可以拥有商业属性，但这不是它唯一的属性，否则它便无法与故事片区分。也正是因为故事片和纪录片在根本目的上的差异，它们对待自身材料的构成方法也就各自不同：纪录片中的因果叙事（线性叙事）要顾及材料非连续、非虚构的前提；故事片则完全相反，它可以自由地创造素材、连接素材。此外，纪录片还发展出了以"并列"为主的叙事方法，即在以因果为主的线性叙事（序列）之外发展出了没有因果序列的"并列"方式。关于纪录片的"并列"具体如何操作，后面的章节会有专门讨论，这里不赘述。

由此我们可以看到，尽管人类接受叙事的基本原则没有发生变化，但在处理不同的材料时还是会有变通，会有异于一般线性叙事方法的表达。我们在讨论纪录片时要特别注意，纪录片是叙事，但不是那种耽于想象的叙事，而是受到自身材料制约的、有着自律的叙事。这也是我们在此要把纪录片剪辑单列出来讨论的原因。故事片也好，纪录片也罢，其实都是人类需求之下产生的事物，人类的复杂性、自身需求的差异性导致了故事片和纪录片这两种不同影像媒介的诞生。我们既希望自己的情感能够在故事片的欣赏中得到宣泄，也希望能够在纪录片的欣赏中获取相关的知识和信息，即便是同一个人，也会同时存在这两种完全不同的需要。纪录片如果丧失了其自身的基本诉求，那么它一定不会得到人们的认同，这是一个公认的、最为基本的立场。

"记言"和"记事"是学习纪录片制作的基本功，尽管我们指出了"记言"和"记事"的多种变体，但这些简约的讨论只是指出了作为纪录片生产的可能性，它是纪录片为了思考社会、呈现人生丰富性的表达手段，并不是纪录片制作的唯一方法。也就是说，这里打开了一扇眺望纪录片美丽星空的窗户，如何才能达到理想的境界，还是需要我们从最为基础的部分做起。这也就是本书后面要讨论的问题。相对于宏大命题的讨论来说，这些问题相对枯燥和乏味，却是构成宏大命题的基础。若没有这一基础，任何丰富多彩的思想均无以表达。换句话说，任何纪录片对于思想的表达都不可能离开记言和记事，记言和记事是以简略和生动活泼的表达来陈述我们对于这个世界的观察和理解，是构成纪录片最为基本的语法。尽管我们知道，纪录片并不仅是简单的"记言"和"记事"，它也是大众传播媒介不同于历史记载和资料收集之处。"九层之台，起于累土"，"千里之行，始于足下"。任何伟大纪录

片的表达，必然始于"记言""记事"。

以下各章讨论的问题均属于"记事"的范畴，"记言"相对简单，未设专章，但在各章中均未回避有关"记言"的问题，凡有涉及，均一视同仁展开讨论。

本章提要

1. "记言"和"记事"是纪录片构成最为基本的两种方法。
2. "记言"和"记事"的方法来自人类对于叙事接受的基本规则。
3. 纪录片叙事的基本原则与故事片相同，但处理素材的方法有所不同。

第十六章

纪录片的序列

从理论上说,纪录片的剪辑与剧情片并无不同,因为两者都是影像,都是处理影像之间的关系,因此从来也没有人把纪录片的剪辑作为独立的问题提出来。这是因为剧情片与纪录片的区别仅在于素材。或者说得更准确一些,仅在于获取素材的方式,并不在叙事。纪录片的陈述如同故事片,也需要一个有前因后果的故事,也需要引导观众兴趣的悬念,也需要不同叙事线索的罗列……一言以蔽之,任何在剧情片中出现过的语法现象,都有可能在纪录片中出现。这个问题在今天已经不用怀疑,一个能够制作不同类型纪录片的导演,在影视剪辑上的训练与虚构影片的导演一般无二。但是,纪录片所要求的非虚构素材限制了人为手段的使用,纪录片所使用的材料原则上来说是不能够进行人为再加工的,也就是说,这些素材如同山上的顽石,保持着原来的面貌,它们很难像那些被加工得有棱有角的砖石,能够被轻易砌成墙壁,如同虚构的影像那样"被蒙太奇"。当素材不再可以随意安排时,纪录片影像的因果序列也就有了自我认同的理由,有了相对的自身价值。

第一节 逻 辑 序 列

纪录片在某种程度上延续了故事片在时间上按照序列排列的叙事方法,不过与故事片相比,纪录片的这一序列叙事相对来说比较简略,我们将其称为"逻辑连缀序列",因为它的序列排列不可能如同故事片的因果结构那样严密细致,榫卯契合。比如在一个全景(或中景)的镜头中,某个人物在盛饭,下一个镜头便有可能是饭碗的特写。而在纪录片中则少有可能出现这样的连接,人物的活动往往会缺失一些用于前后勾连的影像细节,只能依靠观众所具有的逻辑推理能力来强行组合、硬性架构。这样的方法几乎从纪录片制作的一开始便在被人们使用了,我们在弗

拉哈迪1922年制作的纪录片《北方的纳努克》中便看到了这一方法的大量使用,如他用几个镜头辅以字幕来表现纳努克在冰海中捉鱼(图16-1)。

01 发现了一个钓鱼的好地点

02 纳努克用棍子探路

03 在浮冰上小心行走

04 有时还要下到水中

05 来到钓鱼地点

06 拿出钓鱼工具

07 没有诱饵

08 用绳索和叉

09 耐心等待

10 奋力叉鱼

11 一条鱼被叉中

12 刚出水面又滑脱

第十六章　纪录片的序列

13 终于捕到　　　　　　　14 纳努克用牙杀鱼　　　　15 他又一次高兴地捉到了食物

图16-1　《北方的纳努克》中捉鱼的逻辑序列

　　在这个片段中,尽管有字幕的说明,但从画面上,人们还是非常清晰地看到了纳努克捉鱼的整个过程,人们虽然没有真正看到鱼是怎样在水中被叉住的,但从纳努克趴在冰上守候和叉鱼的动作以及叉子从水中把鱼钩出水面的镜头,可以从逻辑上推断他确实是捉到了鱼,纳努克独特的捉鱼和杀鱼方法给人们留下了深刻的印象。早期纪录片中的逻辑序列表述相对简单,一般只用于事物过程的简略交代,稍微复杂便要借助字幕。在《北方的纳努克》中,除了捉鱼之外,猎海象、建造雪屋等都是用类似的方法来表述的。日后在格里尔逊的纪录片《漂网渔船》(1929)中,逻辑序列的表述方法得到了延续,格里尔逊以之展示海上捕鱼和码头卸货的过程,不过,他对事物过程的陈述更趋向于诗意化,这样的风格后来对整个英国纪录电影学派都有所影响。不过,从总体上看,电影有声化之后,默片时代纪录片中诗意化的电影语言倾向还是逐渐式微,逻辑序列的表述方法被保留了下来,一直沿用至今。例如,2006年日本制作的纪录片《蒙古草原,天气晴》便使用这样的方法展示了草原上牧民的迁徙(图16-2)。

　　影片通过一个拆除蒙古包的过程,按照时间顺序罗列了这一过程中发生的事情,尽管在所有的画面之间都不能找到逻辑联系,比如折叠蒙古包帷幔的奶奶(08)和帮助拆除蒙古包木桩的日本人野吉晴(09)之间并无因果;日本人野吉晴与搬东西的小姑娘普洁(10)之间也不构成因果联系,但是观众可以在画面中看到蒙古包逐渐变成了支架,支架变成了杆件,杆件被装上了汽车,因此在他们的概念中这些彼此没有固定关系的画面也能构成关于蒙古包拆除的逻辑顺序。纪录片中逻辑连缀序列的特点在于依靠观众对于事物的逻辑推理来拼凑影像画面,而不是如同故事片那样依靠画面中信息的因果关系来连缀镜头。

　　纪录片中能够构成画面之间具有缜密因果关系序列的表现,只有在多机拍摄的情况下才有可能。除此之外,纪录片中能够与人工构成的虚构叙事相接近的,唯有相对"粗放"的逻辑连缀序列。

01 搬运蒙古包的卡车来了。
拍摄：跟随卡车摇，然后拉出成大全景。

02 开始拆除蒙古包顶部的布幔。
拍摄：拉出成蒙古包全景。

03 普洁（小女孩）帮助折叠蒙古包的布幔。
拍摄：跟随女主人公普洁摇，后景是已经拆除了帷幔露出骨架的蒙古包。

04 拆除蒙古包支架。
拍摄：移动，从前景人物左侧移动到右侧，景别保持不变。

05 普洁和妈妈收拾拆下来的蒙古包支架。
拍摄：跟摇，普洁出画。蒙古包支架拆除完毕。

06 拆除蒙古包帷幔支架。
拍摄：跟摇。

07 蒙古包的门被装上卡车。
拍摄:摇。

08 奶奶在折叠蒙古包的帷幔。
拍摄:跟摇,摄影师发现自己的影子在画中,移动避开。

09 影片导演野吉晴拔起木桩装上卡车。
拍摄:跟摇。

10 普洁搬运杂物。
拍摄:跟摇。

11 蒙古包拆除完毕。前景地面上留下了一个圆形的痕迹。
拍摄:固定镜头。

图 16-2 《蒙古草原,天气晴》中拆除蒙古包的逻辑序列片段

第二节　修补序列

对于剧情片的叙事来说，在画面的连接中构筑因果逻辑的关系都是事先精心设计的，影片完成后看上去浑然天成，似乎是连续的"自然成像"，观众在阅读过程中一般不会提出任何问题。而对于纪录片来说，无论是影像之间物理化的联系还是依托观众心理的逻辑性联系都不容易建立。因为纪录片的素材在大部分情况下不是影片的制作者所能够控制的，镜头与镜头之间的连接难以找到心理或物理连贯的依据，除非使用多机拍摄或者采取修复的手段。

在美国纪录片《从毛泽东到莫扎特》的实时拍摄场面中，当美国小提琴家斯特恩在指导一个小女孩拉琴的时候，两台摄影机从两个不同的方向拍摄了两个人的镜头，交互剪接在一起，也就是俗称的"正反打"，这时影片中每个镜头素材的逻辑关系都是非常清晰的。但是，如果没有两台摄影机的同时记录，由一台摄影机拍摄下来的画面经过剪辑之后，则难以造就镜头与镜头之间自然的逻辑关系，因为剪辑过的镜头必然对时间进行了省略，被剪掉的时间所显示出的"间隙"，观众能够立刻感觉到。由两台摄影机同时拍摄的素材，则不会有"间隙"的问题，因为一台摄影机所拍摄的素材剪辑后的间隙，往往可以为另一台摄影机拍摄的素材所充填。在一般情况下，非多机拍摄的纪录片会采取利用画外音的方法，将画外的声音"衬托"在"破损"了的连续画面之下，然后在"间隙"中填补采集拍摄的其他画面镜头或干脆什么也不做，将没有因果逻辑关系的镜头硬性拼接。声音之所以能够起到这样的作用，全在于音波本身所具有的连续性[1]，这种连续性具有物理化的性质，能够对人的感官施加强烈的影响。这样一种利用声音"修补成像"的技术尽管在最低限度上满足了一般叙事的要求，但与一般剧情片叙事的方法还是有巨大的不同。一般来说，剧情片只是在分场或分段的时候才使用这样的方法，这往往是影片的作者需要一个"间隙"来向观众暗示场景的转换，如在张艺谋的影片《我的父亲母亲》中，女主人公挑水经过小学过渡到女主人公在山坡上等候男主人公走过的镜头，便使用了音乐作为两个不同场景之间的"衬托"和"修补"。

[1] 有关声音具有的物理连续性的理论可参见索绪尔的说法："视觉的能指可以在几个向度上同时进发，而听觉的能指却只有时间上的一条线；它的要素相继出现，构成一个链条。"[瑞士] 费尔迪南·德·索绪尔：《普通语言学教程》，高名凯译，商务印书馆1980年版，第106页。

在早期的纪录片中,大多采取了诸如此类的方法来维持画面叙事的连贯。因此,以"自然成像"为主的剧情电影和以"修补成像"为主的纪录片在叙事的形态上拉开了距离。

20世纪60年代之后,直接电影①的影响使得相当一部分纪录片不再使用旁白和音乐,或尽可能地少使用旁白和音乐。由于纪录片在许多情况下对于事件和人物的描述都是过去时态,而不是现在进行时(实时)的,所以一旦放弃或减少使用画外音的连贯方式,画面之间取得流畅相续的几率便大大降低,只有在那些多机拍摄的"现场直播"式的实时场面中,我们才能看到因果相续的镜头连接方式。尽管如此,"修补"的程序对于实时记录的纪录片来说依然必不可少,我们在《从毛泽东到莫扎特》这部纪录影片中看到,大量同期录制的谈话和音乐被移到画外,充当了衬底。现在暂时无从考证这样一种新型的"修补成像"的方法兴起于何时何地,但它确实已经成了一种风格,为世界上许多纪录片制作者所广泛采用。

对于"修补"来说大致有三种不同的风格。

一、以旁白为主

以旁白为主的"修补"多见于我国的专题纪录片以及西方的文化历史或自然风光类的纪录片。这种方法的使用颇为"古老",20世纪60年代之后已经被相当一批纪录片制作者弃用,但是在认知性的纪录片中依然是有效的修补手段。另外,用于宣传的纪录片似乎也没有放弃使用这一手段。

二、以现场声为主

利用现场声作为修补的手段,从某种意义上说要比利用旁白更具有真实感,这是因为第三人称的旁白往往是一个"上帝的声音",带有一定的强迫性,是一个外部的意志对影像事实的强加,而现场发出的声音则显得比较客观和自然,因为它们来自现场而不是不相干的第三人称。下面的例子来自《从毛泽东到莫扎特》,影片制作者利用了现场翻译和斯特恩②的声音作为"衬底"来连缀画面,他们两人说话的镜头我们都能够在影片中看到(图16-3—图16-7)。

① 关于"直接电影"可参见[美]埃里克·巴尔诺:《世界纪录电影史》,张德魁、冷铁铮译,中国电影出版社1992年版,第五章。
② 也有影片将其译作"史坦""史坦恩"。

图 16-3 《从毛泽东到莫扎特》中的"修补"序列片段(一)

翻译：中国是个新旧杂陈的国家，我们有极为丰富的文化遗产，也已经开始迈向现代化社会主义，我们深信斯特恩先生此次来访和表演……

图 16-4 《从毛泽东到莫扎特》中的"修补"序列片段(二)

翻译：为中美两国人民互相了解和友谊，将会扮演加强中美双方音乐家和人民友好关系的角色，也将推动两国之间的艺术交流。

斯特恩：格伦布先生和我都很想了解中国音乐家对西方音乐的看法……

图 16-5 《从毛泽东到莫扎特》中的"修补"序列片段(三)

斯特恩：……为什么他们会想学西方音乐？我们有很多机会可以谈论到音乐和认识彼此。

10　　　　　　　　　　11　　　　　　　　　　12

图 16-6　《从毛泽东到莫扎特》中的"修补"序列片段（四）

翻译：……整个访问期间，美国大使馆和渥塔克大使夫妇，以及在其他接待场合中……

13　　　　　　　　　　14　　　　　　　　　　15

图 16-7　《从毛泽东到莫扎特》中的"修补"序列片段（五）

斯特恩：……我和我的家人受到最诚心的欢迎，还有和我们一起旅行的优秀钢琴家格伦布先生。

从这个片段中我们可以看到，画面的连缀完全依靠画外的声音，镜头之间并没有有机的联系，在一段影片人物的话语中，镜头画面可能跳跃多个不同的场景，如在 02 镜头中我们看到的是中国人做东宴请客人的场景，而在 11 镜头中却是美国人在做东。另外，需要注意的是，05、08、10、15 镜头都表现了影片中人物的声画同步，这是必不可少的，只有这样才能使观众知晓画外的声音来自现场，而不是来自第三人称的旁白。使用现场的声音作为连缀已经成为当下纪录片制作的共识，我们可以在大量纪录片中发现类似的做法。

三、以音乐为主

以音乐作为"修补"手段的例子在纪录片中并不常见,与故事片相似,纪录片中有音乐的段落往往是抒情的段落,用作叙事的修补手段仅在少数纪录片中看见。例如,美国纪录片《美国哈兰县》(1976)的开头,在具有美国西部风格的小调歌声中,我们看到工人们在爆破之后趴在运输皮带上鱼贯进入井下,并在那里开始工作,清理爆破面、进行支护等(图16-4)。

13　　　　　　　　　　14　　　　　　　　　　15

图 16-4　《美国哈兰县》中配有音乐的片段

这里需要注意的是，从 04 镜头开始，工人从地面进入井下然后开始工作是具有逻辑顺序的，也就是说，这段影像即便没有歌声的衬托，也能够独立构成逻辑序列的片段，音乐的作用在这里是锦上添花，使叙事的段落更为流畅。而一般具有音乐的影像片段如果被抽去了音乐，影像往往不能具有独立存在的价值，会变得破碎和无意义。

修补连缀序列从某种意义上说是将并列的表现转化为序列，将过于散乱的镜头在某个主题下梳理成型，使之具有一定的意义。画外音往往充当了归纳整理散乱镜头的有效工具。但遗憾的是，我们经常能够看到的是对于画外音的滥用，也就是将影片制作者个人的意愿强加于观众，从而剥夺了影像本身所应该具有的意义，呈现矫枉过正的态势。关于并列镜头的讨论我们将在下一章进行，这里不再深入。

纪录片序列的表现并不仅此而已，还有其他复杂的语法规律，后面我们会一一介绍，这里介绍的是序列表现的基本概念。这一概念有别于故事片，有其自身的独特之处，最常见的方法有两个：依靠观众逻辑推理的序列和修补连缀的序列。纪录片的序列表达是纪录片最基本的构成方式，它存在的理由既不是剪辑的技巧，也不是纪录片的构成，而是观众认识事物的一般法则。因为没有前因后果的勾连，便没有人类对于外部世界的认知。在这一点上，纪录片与所有不同样式的故事片并无二致。从纪录片史上来看，最早的纪录片（格里尔逊）便是直接使用语言来结构线性序列的。这是因为具有因果关系的线性序列是人们理解事物的基础，而语言对于因果的描述可以说是一种最为简洁、清晰的表达。因此，格里尔逊和他主导的英国纪录电影学派几乎都采用了"旁白"的模式来结构纪录片，这种现象一直持续到 20 世纪 60 年代。20 世纪 60 年代西方世界的文化革命运动从观念上彻底摧垮了传统的表达方式，因为那样一种"上帝的声音"（旁白）代表的是高高在上的教诲。而在那个时代，"任何有一点权威性影子的东西都导致不信任——老人、旧思想、关

于领导或教师的责任的旧观念"[1]。因此,纪录片使用旁白来维持序列的方法也被弃之不用,取而代之的便是"修补序列",即对影像序列的"修补"不再使用旁白,而是使用片中人物的语言或采访,从而避免上帝身份的出现。

这里没有提及历史、科教类纪录片的序列表达,此类纪录片大量使用搬演方式,已经与故事片相去不远,所以只需要参照本书前面有关故事片剪辑的部分即可。旁白的使用在这一类纪录片中也是司空见惯,可以说是这类纪录片显而易见的"教育"属性使然。

本章提要

1. 逻辑序列是指依靠观众逻辑推理建立起来的序列叙事方式。
2. 修补连缀序列是指以画外音来连缀镜头的叙事方式。

[1] [美]雅克·巴尔赞:《从黎明到衰落:西方文化生活五百年(1500年至今)》,林华译,世界知识出版社2002年版,第794页。

第十七章

纪录片的并列

纪录片的并列与故事片相似,可以分成经典方法的并列和组合方法的并列两种。

第一节 经典并列

经典并列是指影片中最为常见的、一般的并列,它是在相同主题下具有一定相似性形式的一组镜头。这一组镜头在物理时间上尽管是顺序的、有前有后的,但它表示的时间往往是瞬间的、含糊的、没有延续性的,如同时间线上的一个"切片"。例如,可以并列数个目击者谈论他们看到的同一件事情的镜头,在叙事时间上却没有推进。这类镜头在纪录片中的使用可以大致分出三种不同的类型。

一、参与叙事

并列镜头的本身尽管没有时间的推进,不进行叙事,但在纪录片的叙事中作为一个有机成分出现,参与了总体的叙事,如在纪录片《迈克尔·杰克逊:就是这样》的开头,以并列的方式展示了参与舞蹈表演的年轻人对于这次演出的看法。我们并不知道这些年轻人个人的生活背景、家庭情况等信息,但他们的谈话都表述了一个相同的主题,即对歌星杰克逊的热爱,因此观众可以顺利地理解影片所要表现的内容。这组镜头的相似性在于镜头前说话的男男女女都在表述,因此可以理解为镜头中人物的行为相似;镜头画面的景别基本上都是近景,因此镜头的镜别也相似;所有这些镜头都有些晃动,可以看出是手持拍摄,所以拍摄的方法也是相似。像这种具有众多相似性的并列镜头最为接近经典的样式,不过我们也可以看到其中出现了一个女孩子的中景镜头。再比如在美国纪录片《决堤之时:四幕安魂曲》中,人们在水中艰难逃生的画面经常使用并列镜头予以表现,成了整体叙事的一个

部分。与故事片相比,纪录片中出现的并列镜头,其相似性明显没有故事片那么规则,往往会出现景别上的较大差异,《决堤之时:四幕安魂曲》中相关的并列镜头,在景别和内容上就有较大的随意性,其中有一组各种人在水中的镜头,便夹了一个一条狗在水中的镜头。影片中另有一组使用照片的并列镜头,景别上更是参差不齐,不过照片本身的静止形态在运动的影像中具有很强的形式特点,这一相似性可以弥补其景别上的差距。纪录片中的并列镜头除了因为素材不可控制而造成的相似性不强的特点之外,其并列镜头试图参与叙事的倾向,往往也会留下某些痕迹,或者说纪录片中的某些并列镜头具有向序列叙事靠拢的倾向,这种倾向往往不在意相似性的保持。这是因为纪录片的叙事在因果序列的表现上有困难,于是并列镜头自然也就具有了尽量向序列靠拢的倾向。

二、抒情

由于并列镜头对时间有一种"停滞"的作用,因此经常被作为表现情绪或描写诗意场面的手段,这样的片段往往伴随着音乐的出现,这是因为音乐具有诱导人们情绪的作用。如纪录片《蒙古草原,天气晴》,其中有蒙古人祭奠死去亲人的片段,在这一片段中,影片使用参与祭奠人物的近景并列镜头表现他们的悲哀,此时的画外音是现场用小型播放器播放的诵经,诵经伴随着宗教音乐,我们看到死去亲人的人们潸然泪下,这一音乐在现场无疑起到了情绪诱导的作用。影片制作者利用这一音乐设置并列镜头,使现实空间中时间的某一个瞬间停滞,打断叙事,分别展示不同的人物在这一瞬间的不同反应,从而有效地造就了抒情的氛围,并将这一氛围传递给观众。在纪录片《从毛泽东到莫扎特》的开头,也使用了伴随着中国音乐的并列镜头(图17-1),这些镜头的内容表现的是中国各地的风光,与影片的叙事并无直接的关系,同时也不是某种特定情绪的抒发,这里只是一种诗意段落的呈现,这些段落为影片内容的展开提供了一个具有浪漫色彩、异国情调的氛围。需要注意的是,有音乐的场景并不一定就是使用并列镜头,例如美国纪录片《美国哈兰

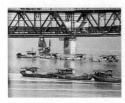

01　　　　　　　　02　　　　　　　　03　　　　　　　　04

图17-1　《从毛泽东到莫扎特》中有音乐"衬托"的一组并列镜头

县》，在开始的部分尽管有歌声出现，但画面还是按照序列的方法组织和排列，与并列镜头无关。

三、主题拆分

在故事片的并列镜头中，有一种将一个动作拆解开来分别进行并列表现的例子，在纪录片中也有。例如，在法国纪录片《山村犹有读书声》(2002，又译《是和有》，图17-2)中，能够看到老师将坐在雪橇上的学生一个一个推下山坡（镜头01—05)，然后是他们一个一个往山下滑行的镜头（镜头06—11)，这是将"推动—滑行"这一具有因果关系的行为拆分开来，使之成为分解的"推动"和"滑行"两个并列的主题。这样的做法显然破坏了自然素材所具有的连贯性，而附加了人为的戏剧性、节奏性。不过这样的做法在某种意义上能够起到省略时间、调节影片节奏的作用，正如我们在影片《山村犹有读书声》中所看到的，影片仅使用了不到一分钟的时间，便生动地表现了可能长达几十分钟，甚至数个小时的滑雪过程。

10　　　　　　　　　　11

图17-2　法国纪录片《山村犹有读书声》

在纪录片中更为常见的是将主题拆分的方法用于人物的语言。实际操作方法是将讨论的问题分成不同的主题,将不同人对于同一主题的讨论或态度剪在一起,也就是按照问题来组织镜头,而不是按照人物的讲述顺序来组织镜头。如美国纪录片《缱绻星光下》开头有关音乐问题的采访(图17-3),影片中出现的被采访者一共13人,相信采访者向他们所有人都提出了四个大致相同的问题,但是在影片中我们看到,回答全部这四个问题的只有一人(C),回答其中三个问题的两人(A、G),

提问1:我们正在做一些音乐的纪录片,你很了解音乐吗?关于音乐……你知道摩城吗?			
A:我对音乐有些了解。我爱听摩城音乐。	B:我是听那些歌长大的。	C:哦,知道。	D:我想是的。
提问2:谁是你最喜欢的摩城组合?			
		C:我不喜欢"组合",我喜欢马文·盖伊。	
提问3:你知道谁为《至高无上》的唱片演奏吗?是谁的配器和原创?……你想过吗?			
A:我不知道。我曾想过……不,事实上没有。	B:(不知道的表情)	(提问:你知道谁给斯莫基写歌吗?)C:一时还不知道。	D:我一点也不知道音乐人。
提问4:如果我告诉你是疯克兄弟演奏了所有的那些曲目呢?			
A:我还是不知道。		C:谁是疯克兄弟?他们是谁?	

第十七章　纪录片的并列

提问1：我们正在做一些音乐的纪录片，你很了解音乐吗？关于音乐……你知道摩城吗？			
E：是的，我来自底特律。	F：是的。	G：摩城，是的。当然，摩城之音。	H：我对音乐了解不多。
提问2：谁是你最喜欢的摩城组合？			
E："四尖子"。	F：我喜欢《至高无上》。	G：我想是斯莫基·罗宾逊。	
提问3：你知道谁为《至高无上》的唱片演奏吗？是谁的配器和原创？……你想过吗？			
		G：我很熟悉马文·盖伊，他的乐队？很抱歉，我说不出来。	
提问4：如果我告诉你是疯克兄弟演奏了所有的那些曲目呢？			
			H：如果是真的，我信。

提问3：你知道谁为《至高无上》的唱片演奏吗？是谁的配器和原创？……你想过吗？			
I：当然是斯蒂夫·旺达。	J：奇迹乐队。	K：是格拉迪·奈特和种子乐队，不是吗？	L：种子乐队。
提问4：如果我告诉你是疯克兄弟演奏了所有的那些曲目呢？			
I：真的吗？			

提问4：如果我告诉你是疯克兄弟演奏了所有的那些曲目呢？		
M：他们还活着吗？		

图17-3　美国纪录片《缝缝星光下》开头有关音乐问题的采访

回答其中两个问题的六人(B、D、E、F、H、I),回答其中一个问题的四人(J、K、L、M)。这说明影片制作者通过拆分和重组,删除了其中重复或没有特色的回答,使得并列能够按照细分的主题进行。对于这一组拆分的并列镜头来说,它们在形式上的相似性主要表现在内容以及拍摄方法的一致,在景别上并无严格的相似性呈现。人物出现的先后次序也没有严格规定,在第一个细分的问题中首先出现的回答者,在回答第二个问题时可能出现在第三的位置上,而在前面回答问题时排在后面的,在后续的提问中也有可能出现在前面。

第二节 组合并列

组合并列如同经典并列一样,需要同样的主题和相似的形式。它与一般并列的区别仅在于一般并列的成分是单个的镜头而组合并列的成分是序列的镜头段落,换句话说,一般并列是由一个一个独立的镜头组成的,组合并列则是由一组一组叙事的镜头组成的。组合并列是纪录片中最为常见的素材组织手段之一,它将许多小故事排列在一起,以集中说明一个道理。

以德国纪录片《输家和赢家》(2006)中有关"奖惩"主题的片段为例(图17-4)。这是一段长度约为6分钟,镜头数为48个的片段。这个片段的前后都有空镜头作为转场的间隔,因此段落和主题都非常明显,其主要表现的是工地上严格的管理,即对工人的奖励和惩罚,大致上可以分成三个部分:第一个部分是对工人的奖励,由33个镜头构成,主要形式为组合并列;第二个部分是对工人的惩罚,由11个镜头构成,主要形式为采访镜头和插入的并列镜头构成的修补序列;第三个部分是转场,由4个并列镜头构成。

从这个段落来看,第一部分使用的是典型的组合并列镜头。镜头组的主题一致,即对优秀工人的表彰。镜头组的外部形式和内容表达都使用了相似的结构,即有人前去给工人戴花拍照。镜头组内部所表现的戴花拍照过程,则是逻辑序列的镜头排列。为了向后面采访受罚工人的第二部分过渡,在组合镜头中逐步出现了说明和采访的内容(从第六组到第八组),直至受罚工人的采访开始。由此我们可以看到,纪录片中的组合并列相对于故事片来说更为自由,以每组的镜头数为例,多的可达六个(第六组),少的只有两个(第三、四组),其在形式上的相似性相对较低,每组镜头的相似性只要维持在一个相当粗糙的水准即可。第二部分尽管看上去很像组合的并列,但并非如此,它是类似于平行蒙太奇的并列式插入,互相平行

第十七章　纪录片的并列

由前段而来的过渡空镜头。

00

第一部分：组合并列镜头
组合并列第一组：4 个镜头。

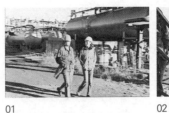
01

02

03

04

组合并列第二组：5 个镜头。

05

06

07

08

09

组合并列第三组：2 个镜头。

10

11

组合并列第四组:2个镜头。

12

13

组合并列第五组:4个镜头。

14

15

16

17

组合并列第六组:6个镜头。

18

19

20

21

22

23

第十七章 纪录片的并列

组合并列第七组:5个镜头。（有字幕和画外音叙述先进事迹,镜头28从照片摇下可以看到光荣榜中的这段文字。）

24

25

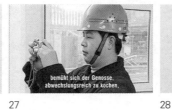
26

27

28

组合并列第八组:5个镜头。（有采访,为下面的采访段落过渡。）

29

30

31

32

33

第二部分:修补连缀序列
对受到惩罚的工人的采访:11个镜头。

34

35

36

37

38

第三部分：经典并列
作为转场的 4 个并列空镜头。

图 17-4 《输家和赢家》中的组合并列片段

的两组镜头是对受罚工人的近景采访和工人工作的全景镜头。由于受罚工人的讲述一直没有中断，所以工人工作的并列镜头属于和讲述内容相关的插入画面，是一种经由画外音修补连缀而成的序列表述。插入的工人工作的并列镜头（镜头 37—40）并不构成独立的叙事单元，其作用仅在于使采访画面得到调剂，避免过于单调（注意，在照片打印和对工人的采访镜头中，都使用了匹配的连接方法，见镜头 20—21、35—36、43—44，这说明影片的制作者很难容忍冗长而又单调的画面）。由此我们也可以看到，第二部分从形式上看是并列镜头，但通过画外音的"修补"，整个第二部分转化成了修补成像的序列表现。序列和并列之间的转化，可以看成不同叙事方式的一种博弈，这也说明观众对于线性叙事方式的要求有着强大的心理

定势。第三部分是经典的并列镜头,其景别均为全景,这是为了向另一场戏转换的过渡,同时也给观众提供了一个思考和心理准备的空间。

纪录片的组合并列还可以采取相对自由的表现方式,图 17-5 是美国纪录片《心灵与智慧》(1974)中有关"采访"主题的组合并列片段。尽管该影片的做法并不常见,也曾受到批评,却体现了一种主观介入客观的制作思想。

第 1 组　被采访讲述参与越战的感受,当时认为是在帮助越南人,实则是帝国主义的侵略

第 2 组　美国将军讲述自己当年受命指挥越战,受到了麦克阿瑟的警告

(与以上主题无直接关系的插入式象征片段)

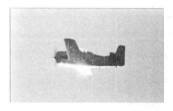

第3组　驾驶员讲述驾驶飞机的美妙感受(前一镜头的声音延续至后一镜头)

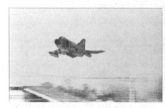

第4组　驾驶员讲述驾驶飞机的美妙感受

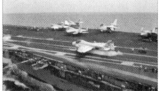

第5组　驾驶员讲述如何执行轰炸任务(从被采访者的画外音开始)

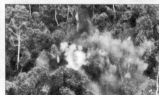

第6组　驾驶员讲述如何执行轰炸任务

(与以上主题无直接关系的插入式象征片段)

第7组 驾驶员讲述轰炸之后的成就感

第8组 驾驶员讲述轰炸之后的成就感

图17-5 《心灵与智慧》中的并列片段

这一组组合并列基本上是由采访构成的,在形式上如同前面一个案例,具有组合单元不规则的特征。除此之外,它的不同寻常之处还在于它并不是一个相对流畅的表达。从案例的第2组和第6组我们可以看到,组的内部似乎被插入了与该组主题不相干的内容,显得非常突兀。第2组在美国将军谈论自己任职指挥越南战争之后受到了麦克阿瑟的警告,然后插入的是一组军用飞机飞行的并列镜头,看上去似乎与这位美国将军的谈话没有关系,但是熟悉美国历史的人的都会知道,麦克阿瑟曾是20世纪50年代朝鲜战争的美军指挥官,他的经历让他对越战的前景并不乐观。插入的这一组镜头,似乎是在嘲讽这位越战的指挥官并没有接受朝鲜战争的教训,只知道把战争机器当成制胜的法宝,从而使这一组合具有了影片作者评价的意味。第6组也是如此,一组越南人和平日常生活的镜头放在了飞机驾驶员讲述执行轰炸任务的采访后面,似乎是在告诉观众,美军轰炸的目标就是画面上的那些人。后面两组的剪辑也有类似的意味。纪录片《心灵与智慧》对组合并列镜头构成的主观干预(并非仅在组合并列之中)使这部影片具有了强烈的反越战色彩。之后,莫里斯的著名纪录片《战争迷雾》(2003)模仿了这部纪录片的手法,在画面的表达上加入了主观评价的成分。

组合并列的形式除了数个镜头为一组的小型并列之外,也有较为大型的并列,如我国纪录片《请为我投票》(2007)中表现三位家长辅导自己的孩子竞选班长的段落,在长约5分钟的时间里,三个家庭的情况被来回切换交替表现,这样的表达一般就不称为组合并列了,而称为平行蒙太奇。英国纪录片《狂躁的梦》(2008)介于组合并列与平行蒙太奇之间,在一个7分25秒的片段中,并列表现了威尔士地区一个村庄组织三项活动:赶羊入圈、合唱、庭院装饰,平均长度达到每组2分多钟,组内的结构为修补序列,分别通过音乐或画外音对素材进行连缀。

在本书前面故事片剪辑的部分,我们将《尼罗河上的惨案》作为组合并列的案例,其中的侦探主人公在对每一个人询问的时候,都要假设他(她)有作案的可能,并用画面表现出来。在纪录片中也有类似的学习剧情片的做法,但不一定是严格的组合并列。例如,《细细的蓝线》主要使用的手段也是将不同被采访者描述的不同情景用搬演的方式呈现出来,这样的做法并不违背纪录片要求纪实的原则,因为这里被"记录"的是讲述者的主观,对于并非实在的存在之物,采用搬演的方法来表现也是纪录片可以合法使用的手段。

第三节 并列作为纪录片总体叙事的特征

对于纪录片来说,尽管强调线性的表达是叙事的基础,但它的素材往往难以构成因果序列,因此纪录片的叙事中往往大量采用"并列"的方式,也就是使用非因果性罗列的方式展开。所谓"并列",我们在前面已经进行了详细的介绍,它有些像电路中电流的并联,在一组画面中,画面与画面之间并无因果逻辑关系,这些素材相对自由地围绕着某一个"核心"(主题)陈列。而在镜头与镜头之间,或一组镜头与一组镜头之间,则使用简略的交代,如旁白、字幕、音乐这些人为附加的材料强行"黏合"。这样的叙事方式似乎是纪录片最为经常使用的方式,即便是在那些使用多机实时拍摄的纪录影片之中,往往也会以并列的叙事方法为主。这是因为多机实时记录的素材尽管能够在细节的描绘上做到逻辑严密,但作为一部影片来说,叙事毕竟还是需要省略的。实时素材并不能够像剧情片那样完全按照逻辑叙事的方法,也就是被我们称为序列的方法来进行事先的设计,对于非虚构的素材来说,只要进行了省略,便会留下显而易见的"间隙"。

下面我们试图通过对多机实时记录的纪录片《从毛泽东到莫扎特》的分析来证明这一点(表17-1)。

表17-1 纪录片《从毛泽东到莫扎特》段落结构表

序号	段落叙事方式	内容	连缀方式
序	并列	(1) 斯特恩一行到达北京机场 (2) 斯特恩在排练场上	同主题
1	并列	中国印象: 长城、桂林等地的风景;挑担的农民;马车;城市里的自行车;天安门广场等	同主题 画外音贯穿 (背景音乐)
2	并列	官方活动: (1) 参加各种酒会,会见各级官员 (2) 倾听民乐合奏(美国民歌)	同主题
3	并列 (因果)	北京之旅: (1) 斯特恩同中国的交响乐团排练 (2) 与中国指挥李德伦讨论莫扎特 (3) 斯特恩的演出	同主题

(续表)

序号	段落叙事方式	内容	连缀方式
		(4) 在北京音乐学院指导学生的演奏 (5) 观赏京剧排练和各种中国乐器	
4	并列	桂林之旅： (1) 坐火车旅行 (2) 观看杂技表演 (3) 桂林山水	同主题 画外音贯穿 （背景音乐）
5	并列 （因果）	上海之旅： (1) 上海印象——晨练、即兴采访、街头下棋等 (2) 钢琴问题与斯特恩的演出 (3) 斯特恩观看体育、武术表演 (4) 上海音乐学院副院长介绍音乐学院附小 (5) 指导学生演奏，并由学生年龄问题过渡到关于"文革"的讨论 (6) 斯特恩的指导和演出	同主题 画外音贯穿 （被采访者的叙述）
尾声	并列	斯特恩在各地指导学生和演出	同主题

　　这部影片从内容上大致可以分成五个段落，其顺序基本上是按照时间的先后排列的，这也是许多纪录片组织素材的基本方法。这五个段落以非常松散的方式前后相续，观众仅以被告知的方式知晓这一旅行的过程。其中，最重要的段落是在北京和上海的活动，这两个地区的活动占据了影片放映的绝大部分时间。在叙述上，除了北京和上海的活动部分使用了因果叙事的方法，其他均使用了并列的方法。我们之所以判断这些事件的排列是并列而非因果逻辑，是因为这些事件可以通过能否互换来进行检验。一般来说，事件与事件的位置在影片中互换之后不影响观众的阅读和理解，则被认为这些事件之间不具备因果逻辑的关系；如果互换位置之后，观众的理解与未互换之前相比发生了偏差或困难，则被认为事件之间具有因果和逻辑的关系。如在有关上海的段落中，涉及有关音乐教育、个人命运、中西文化等诸多社会问题，在排列上我们可以把"(2)钢琴问题与斯特恩的演出"放在"(1)"的位置，也可以把"(1)上海印象"放在这一段落的最后，这样做的结果并不会影响观众对影片的理解。因此我们可以确认这样的排列是并列，因为以因果逻辑规律排成的序列其素材的位置是不能随意置换的。对于其他段落的排列可以用同样的方法予以验证。

　　当然，在构成纪录片作品主体的并列叙事中，并不是绝对不存在因果逻辑的叙

事,在并列的单元中,完全有可能出现因果的叙事,它们有可能是一组因果叙事与另一组因果叙事的并列,也就是"组合并列",与单个镜头的并列相比,它仅是将构成并列的单元从一个镜头换成了一组镜头,并未变更任何原则。这样的方式在纪录片中非常多见。反过来也是一样,在以因果逻辑为主的叙事中,也有可能出现局部的并列。因此,我们可以得出一个结论:剧情片(虚构)的叙事是一种以因果逻辑方式连缀素材为主的叙事,纪录片(非虚构)的叙事则是一种以并列方式连缀素材为主的叙事。形成这种不同的原因主要是素材性质的不同。取自自然的素材较难构成对人类有较强刺激的戏剧性,因为这类戏剧性在人们的日常生活中并不常见;而人为搬演的素材则能够构成更多的戏剧性和对观众的视觉、心理形成更强的刺激。所以,纪录片是一种与人们日常生活更为接近的影片样式,有助于我们对现实的社会生活、文化伦理等问题进行思考,故事片则更适合于人们紧张工作之后的娱乐和放松。

我们可以把以因果叙事为主的序列叙述模式想象成一串冰糖葫芦,其线性贯穿的特点非常强烈,作为主轴的贯穿线,代表着事件与事件之间的紧密联系。以并列叙事为主的叙述模式更像南方人在端午节用细线连缀着的一串粽子(或香囊),每一个粽子打开后都有着丰富的内容:大米、糯米、绿豆、赤豆、枣子(或各种香料)等,粽子与粽子之间的联系相对来说便显得不那么重要。

当然,我们也不能因为并列因素在纪录片中的强大而忽略了序列的因素,我们必须看到,除了局部的逻辑序列,有相当一部分并列的镜头需要通过"修补"的方法被转换成序列的形式之后才能够为观众所接受。序列的方法、线性的逻辑,是人类了解事物的一种方式或习惯,一种格式塔的本能,因此人们往往摆脱不了对序列叙事框架的依赖,即便是《从毛泽东到莫扎特》这样的影片,也还是需要一个有时间顺序的总体框架,尽管这个框架只能对影片起到一种象征性的支撑作用①。

本章提要

1. 纪录片的经典并列有三种基本的并列形式。
2. 纪录片的组合并列相对于故事片来说,其形式相对自由。
3. 纪录片的叙事方式以并列为主,恰与故事片以线性序列为主的方式相反。

① 线性叙事和并列的非线性叙事的博弈总能使人想起沃尔特·翁所说的:"线性的或分析的思维和言语是比较少见的,它们是人为的东西,是文字技术的产物。"[美]沃尔特·翁:《口语文化与书面文化:语词的技术化》,何道宽译,北京大学出版社 2008 年版,第 30 页。或许在我们的头脑中,文字技术所造就的思维方式,并不能完全战胜那种与生俱来的、非理性的思维方式。

第十八章

纪录片的匹配

匹配的原则在故事片中往往需要强调两个因素：一个是景别的变化，一个是角度的变化。也就是说，在使用数个镜头表现一个对象时，相互连接的两个镜头的景别和拍摄角度都要有所变化。这一原则对于纪录片来说与故事片一样重要，因为故事片所关心的视觉感受，纪录片同样需要关心，不过在表现上，纪录片往往只强调画面景别的因素而忽略视角的改变。这并不是说视角的改变对于纪录片无效，或者纪录片只能够达到故事片早期匹配的状况，而是因为纪录片的拍摄不能像故事片那样控制所有的造型因素，能够轻易地更换拍摄角度，因此只能采用变通的方法。匹配的原则是影像叙事的基本原则，优秀的纪录片，特别是那些具有一定商业目的的纪录片，会非常注意匹配原则在影片中的使用。

第一节 匹 配

匹配的原理从根本上来说是一种对视觉疲劳进行调剂的方法，这一方法要求镜头画面的展示须在不同景别之间进行交换，这特别是指在拍摄同一对象的时候，以防止视线长时间停留在同样的画面上而引起注意力的转移或分化。具体的做法是拍摄同一对象的时候，分别拍下不同景别的画面，在剪辑的时候将不同景别的镜头交替使用。如法国纪录片《拾穗者》(2000)的开头，作者从字典有关"拾穗"的概念开始逐步进入主题，有关字典内容的介绍使用了四个连续的镜头，这四个镜头便是对于字典不同景别的表现。四个镜头中有三个出现了米勒的《拾穗者》的画(图18-1、图18-2)，在第一个镜头中，这幅画占据了约四分之一的画面，在第三个镜头中占据了约二十五分之一的画面，第四个镜头占据了几乎全部的画面。如果我们把第四个镜头作为特写，那么第一个镜头无疑是全景，第三个镜头便是大全

景了。匹配原则在这里表现为对同一个对象不同景别的表现,这样的表现能够产生一种活泼的节奏,使人们的视线能够自动跟踪变化,而不需要全神贯注地将视线保持在一个静止不动的物体上,从而有效避免视觉的疲劳。

01 字典的局部　　　　　　　　　02 字典特大局部

图 18-1　《拾穗者》中的匹配连接(一)

旁白:……拾穗就是收割后收集落穗,拾穗者就是捡地里落穗的人……

03 字典和猫　　　　　　　　　04 字典大局部

图 18-2　《拾穗者》中的匹配连接(二)

旁白:……在过去只有女人才会去拾穗。米勒的《拾穗者》在所有的字典里都可以找到……

一般来说,用匹配的方法处理固定的物体相对容易,而对于生活中活生生的生

命体要进行匹配的表现便不那么好办,首先是因为他(它)们不会听从拍摄者的摆布,即便是能够听从,非虚构纪实的要求也不允许拍摄者那样去做。因此,为了达到匹配的要求,拍摄的时候最好能够多机同时进行,这样,不同摄影机可以承担不同景别的拍摄,从而满足剪辑的要求。不过,重要的还是要有"匹配"的观念,如果没有这样的观念,即便是多机拍摄,也依然不可能造就匹配的效果。相反,一个有经验的摄影师,即便是在单机拍摄的情况下,也能够在一定的程度上做到匹配的表现。一般来说,对于野生动物的拍摄最难达到匹配的效果,也最难使用多机拍摄。不过专业的拍摄者往往能够利用自己的经验很好地克服拍摄上的困难,满足匹配的要求。

图 18-3—图 18-7 的例子来自影片《大象的秘密生活》(2009),单从画面来看,似乎有些单调,画面中只有灰色的大象和绿色的树林,光线的条件也不是很好,没有清晨或黄昏那种柔和的温暖色调。但是,作者充分调动了匹配的方法来配合叙事,使得这一片段非常引人注目。首先,这一片段的长度为 1 分 12 秒,总计 14 个镜头,平均每个镜头长约 5.1 秒,这说明镜头交换的频率还是相当高的。其次,镜头景别的交换"距离"较大,一般来说都是跨越了两个档次的级差,不是从近景到中景,然后再从中景到全景,而是直接从近景到全景,或从特写到全景。比如 06 镜头是大全景,07 镜头便是近景,08 镜头重回大全景,09 镜头又是近景,这样的排列充分保证了视觉刺激的强度,使观众能够将注意力高度集中在画面上。再次,景别概念清晰,即画面饱满,没有似是而非的,又像是全景又像是中景那样的画面,这样能够使观众的视觉在松弛和紧张之间保持一定的"弹性"。这一点其实是和第二点密切相关的,没有清晰的景别概念,便没有跨越景别的意识;没有想到对于景别的跨越,同样也不会去关注景别的质量。

01 全景　　　　　　　　02 中景　　　　　　　　03 近景

图 18-3　《大象的秘密生活》中使用匹配的叙事(一)

旁白:……"马赛女孩"是个女族长,她必须支撑整个家庭。没有人能比"马赛女孩"的两个幼仔更痛心于妈妈的死了……

 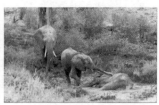

04 全景　　　　　　　　　　05 近景　　　　　　　　　　06 大全景

图 18-4　《大象的秘密生活》中使用匹配的叙事（二）

旁白：……一个才三岁，失去了妈妈勉强能够存活。当队伍离开的时候，幼仔回来了，它们很困惑，不情愿离开妈妈身旁……

 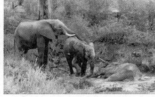

07 近景　　　　　　　　　　08 大全景　　　　　　　　　09 近景

图 18-5　《大象的秘密生活》中使用匹配的叙事（三）

旁白：……它们触摸着它，想知道究竟发生了什么事。大一点的幼仔试着消除弟弟的恐惧……

10 特写　　　　　　　　　　11 特写　　　　　　　　　　12 近景

图 18-6　《大象的秘密生活》中使用匹配的叙事（四）

旁白：……小象轻轻地推着妈妈，用脚底最柔软的部分碰着她僵硬的尸体，它们都希望她能从漫长的沉睡中醒来……

13 特写　　　　　　　　14 全景

图 18-7　《大象的秘密生活》中使用匹配的叙事（五）

旁白：……其他大象已经走了很久，这些孤儿的未来是最难以预测的。

类似于《大象的秘密生活》这样的纪录片还有许多，如《爱上狮尾狒：悬崖之王》（2007）的拍摄对象是一群生活在高原峭壁上的非洲狒狒，许多拍摄只能在非常远的距离进行。按理说，该片使用匹配的原则将会非常困难，因为这样的拍摄既不可能使用多机，也没有可能找到不同的拍摄机位。但是，影片依然坚持了高质量的匹配连接，镜头画面流畅而富于节奏，赏心悦目。由此我们可以看到，凡是进入商业发行的纪录片基本上都将"匹配"作为自身表现的最为基本的要求。即便是非商业化的纪录片，匹配也是它们最为基本的影像连接手段。

第二节　匹配原则在长镜头中的体现

匹配的原则不仅在剪辑中被使用，在长镜头的拍摄中也被运用。这是因为如果在长镜头中没有景别的变化很容易引起观众的视觉疲劳，或者说不能使观众的注意力持续保持在画面上。那些不注意在长镜头拍摄中贯穿匹配原则的拍摄，在我国被赋予了一个不雅的称呼："跟腚"。这个称呼不仅是说拍摄者总是跟在别人的后面拍摄，其实还隐含了另外的两层意思：一层意思是说拍下来的东西永远只是个"腚"，在视觉上毫无美感；另一层意思则是嘲讽拍摄者既不知道自己要拍什么，也不知道应该向观众呈现什么。其实长镜头的功能并不仅仅在于跟拍，只要拍摄者有意识，他同样可以拍出具有节奏变化、景别变化的长镜头。

在长镜头中使用匹配的方法大致上可以有三种不同的用法。

一、使用推拉的方法

所谓"推""拉"，就是在拍摄中利用变焦镜头来改变画面的景别，从下面的列举中我们可以看到，画面的景别从大全景（相对于画面中处于后景的主要拍摄对象而

言)推到了人物的中景。这样的做法尽管可以有效地改变景别,但是"推拉"的过程却将拍摄者暴露了出来,这也就是说,作为旁观的创作主体此时被观众意识到了,而一般影片的拍摄主体都希望自己"隐身",对于提供认知信息的纪录片来说更是如此,影片要让观众关注拍摄主体所要表述的事物,而不是表述者自身。换句话说,"推拉"的拍摄手段主观性较强,较容易暴露拍摄者,使观众不能专注于客体对象,因此一般影片使用这一手段都相对谨慎。从美国纪录片《快乐舞年级》(2005,又译《狂热舞后》)的例子我们也可以看出(图18-8),作者是在正式比赛的场合进行拍摄的,无法进入舞蹈比赛的现场,为了得到相关的景别,只能使用"推"的方法。作为对变焦手段不得已的使用,拍摄者选择了缓慢的"推",这样能使观众不太注意到摄影机镜头的这一运动,也就是对画框景别的改变不过于敏感。

图18-8 《快乐舞年级》中使用"推"的方法改变景别

二、使用运动的方法

在长镜头中出现的景别的变化,除了人物的活动之外,主要还是依靠摄影机的运动来完成的。摄影机的运动方式有很多种,这里所指的主要是"跟随"这种方法,摄影机跟随人物运动,拍摄下来的画面显得自然流畅,没有太强的主体呈现感觉。

从图18-9的例子中我们可以看到,摄影机在拍摄一位教师教学生跳舞的时候,从老师摇到了学生,画面也从双人的中近景变成了学生单人的特写,当舞蹈者改变运动方向往纵深走去的时候,摄影机没有跟上去,而是留在原地,于是画面又从单人的特写变成了双人的中景。由于景别的变化是随着人物的运动发生的,且观众也没有发现(其实是没有注意到)有拍摄主体介入的痕迹,因此镜头景别的改变能够形成一定的节奏,这样的节奏变化与匹配剪辑的镜头相类似,观众的视觉能够保持兴奋的状态。镜头移动造就景别变化需要特别注意的是运动的方式需要尽量保持"跟随"的状态,也就是要跟随被摄对象的运动而运动,如果拍摄是完全自主的运动,那么观众一定会发现这个拍摄者的存在,这样便会分散观众的注意力,如同推拉镜头一样,使观众注意到他们所不应该注意的,或与被表现对象无关的事物。

图18-9 《快乐舞年级》中使用运动拍摄的方法改变景别

在一些拍摄场地狭窄、无法运动的场合,也可以通过摄影机的摇或对象的移动来造就景别的变化。例如,美国纪录片《香草》(2009)中表现剪羊毛的长镜头(图18-10)便是从大全景开始,然后摇到一个剪羊毛工人的小全景,再之后是中景和近景。同时,还可以在人物离开时展示后景,以造就不同的景别。

 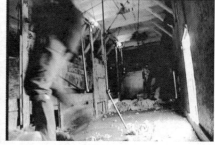

a 从某工人的中景　　　　　　　　b 至工人靠近画框后的全景

图 18-10 《香草》中的长镜头通过人物移动的遮蔽来改变景别

三、使用对象置换的方法改变景别

在一个镜头中景别的变化还可以通过置换拍摄对象的方法来实现。从图 18-11 中可以看到，在画面 01、02、03 中，主要的表现对象一直都是教授舞蹈的男老师，镜头跟随他的运动从左向右摇，画面基本上保持了大中景的景别，但是在老师向画右出画之后，摄像机停留在了前景上的一对学生身上，成了他们的中近景（见画面 04）。这样的交换由于不能事先计划和预料，因此对拍摄者的要求较高，

01　　　　　　　　　　　　　02

03　　　　　　　　　　　　　04

图 18-11 《快乐舞年级》中使用对象置换的方法改变景别

拍摄者必须对他所要拍摄和表现的对象非常熟悉，才有可能对将要出现的变化有所预判。在《快乐舞年级》的例子中，估计拍摄者已经非常熟悉舞蹈排练的场面，知道舞蹈教师可能会关注所有的学生，长时间的跟随拍摄只是一种重复，因此会选择在适当的时机离开这一对象，转而表现现场的其他人物。当然，随机应变的灵活性也是非常重要的，因为机会尽管不是只出现一次，但也仅存于稍纵即逝的瞬间。

有必要指出的是，最后这个例子并不十分恰当，因为匹配原则所面对的对象必须针对同一个人物或者对象，而我们看到的这个例子，在交换景别的同时也交换了对象。不过，对于长镜头的拍摄来说，选择适当的时机改变单调的固定景别，乃是拍摄者所需要具备的基本观念和技术素质。在纪录片的拍摄中，使用长镜头来表现匹配关系的并不多见，这是因为面对现实的记录所具有的困难。因此，通过交换拍摄对象来造就匹配的效果也就成了纪录片的"专利"。当然，这样的做法也必须符合纪录片对于拍摄对象的要求，即形成匹配的不同对象都应是有意义的对象。

前文在讨论故事片的匹配时提到了"话语匹配"这样的东方审美，以及对影像匹配原则的规避问题。这个问题在纪录片中是不存在的，因为审美并不是纪录片的核心任务，纪录片匹配的使用难以在美学上进行设计。当然，这样的说法并不排斥"偶尔为之"。

本章提要

1. "匹配"原则在纪录片中主要是指用不同景别的镜头表现同一对象。
2. "匹配"的原则同样可以在长镜头中有所体现。

第十九章

纪录片的动接动

"动接动"是指在运动状态（包括拍摄对象和拍摄主体两者的运动）下镜头与镜头的连接。这是一种"强势"的连接手段，之所以说它"强势"，是因为这种连接方式最不引人注目，因而可以把许多切割得很碎的镜头连接在一起，而不让人感到有视觉上的不适，甚至一些为剪辑规则所不认可的连接，如同景别同对象，在动态的状况下也能够连接。因此这种连接方法是故事片，特别是动作片最喜爱的方法。对于纪录片来说，这样的连接方法较为少见，因为单机拍摄很难顾及动态的连接，单机拍摄的过程不可能在同一时间记录下两个不同的空间位置。在今天，使用多机拍摄的纪录片已不罕见，因此，也可以在某些影片中看到大量使用"动接动"连接的例子，如美国纪录片《从毛泽东到莫扎特》。

我们把"动接动"的连接大致分成四种不同的方式，下面逐一介绍。

第一节 动作的连接

动作的连接是指在一个动作中的分切，也就是用两个不同的镜头来表现同一个动作。其连接的剪点一般根据两个原则：动作幅度最大和观众观看的欲望最大。具体的案例可以先参考故事片的（本书第七章），待搞清楚了具体的操作再来讨论纪录片，因为故事片是表演，是人为的设置，可以做到理想化呈现。

图 19-1 来自影片《从毛泽东到莫扎特》，从中我们可以看到，当斯特恩在示意持琴弓的方法时，抬起了他拿着琴弓的右手。这是一个中近景的镜头，与之连接的是他持弓琴的右手的特写镜头。这两个镜头的连接表现了斯特恩抬手的这个动作，即"用两个镜头表现一个动作"。以下的连接也是同样，在 02 镜头的落幅，斯特恩示范以某一姿势持弓的演奏效果，他拉琴动作的示范通过 02 镜头的落幅和 03

镜头的起幅共同完成，那是一个拉小提琴的动作，剪点正是在拉小提琴的动作幅度的最大处。03 镜头与 04 镜头的连接是斯特恩在讲述演奏时手的着力点，他的手部动作被中景和特写的连接予以表现，这不是一个动作幅度最大处的剪接点，而是观众观看欲望最大的剪点，因为斯特恩讲述的是有关手指的动作，在中景镜头中不容易看清楚，所以这一连接选择的原则是观众关注的要点，如果动作的幅度不大，这样的连接会同匹配的连接相似。04 和 05 镜头的连接是斯特恩的又一次示范，这里的剪点又回到了动作。

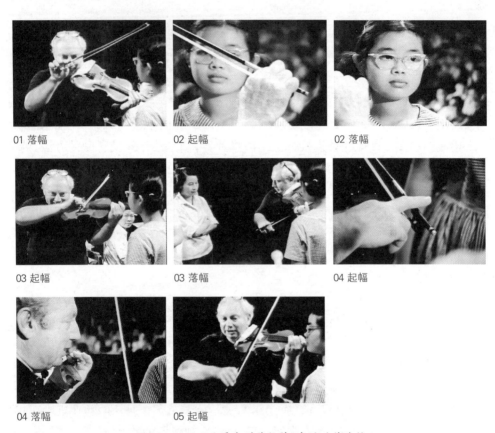

01 落幅　　　02 起幅　　　02 落幅
03 起幅　　　03 落幅　　　04 起幅
04 落幅　　　05 起幅

图 19-1　《从毛泽东到莫扎特》中的动作连接

需要特别注意三点。第一，动作的连接是以动作的流畅为目的的，不论是使用动作幅度最大原则还是观看欲望最大原则，两个镜头的连接必须看上去是一个完整的动作，而不是两个被分切的动作。第二，动作连接中幅度最大原则和观看欲望最大原则既可以分别呈现，也可以一起呈现，即剪点既是动作幅度的最大处，也是

观众观看欲望的最大处。第三,在动作的连接中,尽管可以不顾及其他的剪辑规则,但在有条件的情况下,还是应该顾及。如我们所看到的,这里例子中的动作连接还是顾及了匹配原则,也就是动作与动作的连接同时也是不同景别、角度画面的连接。这也说明匹配原则所具有的形式特征是基本的,在一般情况下不要轻易放弃。请注意,《从毛泽东到莫扎特》的案例都是在多机拍摄下完成的,否则不可能做到动作连接的效果。

动作的连接可以是任何动作,可以是手指抬起的微小动作,也可以是行走、奔跑、跳跃的大动作,无论动作的大小,最为关键的是两个镜头连接之后看上去必须是一个完整、流畅的动作。从纪录片《迈克尔·杰克逊:就是这样》中舞台演员的走台我们可以看出(图19-2),在前一个镜头中女演员抬起了右腿,在下一个镜头则是右腿的落下,这一踏步的动作尽管被分成了两个不同视点观察的镜头,但它必须还是踏出的"一步",观众在这一连接中只能看到"一步",如果他们看到的不是正常表演时许多步中正常的一步因而感到别扭或不舒服,那么这便是一个失败的连接,因为连接本身并不是目的,目的是被表现的对象,不流畅的连接把剪辑的自身,也就是影片的制作者暴露出来了,从而对观众的接受产生了干扰。

01 落幅　　　　　　　　　　　　　　02 起幅

图19-2　《迈克尔·杰克逊:就是这样》中的动作连接

(注:这里截取的画面并不是前后两个镜头的最后一帧和第一帧,01和02呈现的连接明显缺失了人物抬起腿迈出的那几帧。这不是影片的疏漏,而是在截图的时候没有使用紧紧相连的那几格画面,因为在那几格画面中人物的腿完全是虚的,无法看清。)

这里提到的两个例子,一个是在舞台上,一个是多机拍摄,似乎不够典型,对于单机拍摄的纪录片来说,动作连接的表现有一定的困难,这是事实,但是并不绝对,在许多单机拍摄的纪录片中也能够呈现动作的连接。图19-3来自我国纪录片《西藏一年》(2008),表现了一位藏族妇女制作青稞酒时在拌好的青稞中撒酒药。这是一个极其流畅的动作的连接,而且可以肯定是单机拍摄下来的,因为两个镜头

的机位几乎一样,如果是双机拍摄的话就没有这种可能。为什么可以拍摄到这样的镜头?这是由于拍摄者有着动作连接的概念,并且知道纪录片一定是省略的,如果做青稞酒的过程是30分钟的话,那么在纪录片中的呈现一般来说不会超过3分钟,因此他在拍摄中有足够的时间等待,在第一次撒药的时候如果拍到了全景,那么在第二次撒药的时候便可以拍特写。动作敏捷的摄影师甚至可以一次拍下所需要的不同景别的镜头。

01　　　　　　　　　　　　　　02

图 19-3　《西藏一年》中的动作连接

正是因为专业的素质和经验,再加上敬业的精神,使得动作的连接在一些商业纪录片中频频出现,即便是动物的动作也能够使用动作的连接来表现。图 19-4 来自法国纪录片《海洋》(2009),我们看到画面中的海豹从水中探出头来换气,然后重又潜入水底。海豹潜入水中的动作是一个优雅的后仰,身体呈曲线柔和地滑入水中。表现这一动作的两个镜头一个是水面上的俯拍,另一个是水下的仰拍,不仅有景别上的差异,还有角度的转换,极其清晰地表现了海豹入水的动作。可以确定的是,这肯定不会是多机一次拍摄成功的镜头,因为人无论如何是做不到如同海豹那样经常待在水里的,而且还是极地的冰水。这样的镜头应该是在无数次拍摄中

01 水上拍摄　　　　　　　　　02 水下拍摄

图 19-4　《海洋》中的动作连接

对海豹经常做出的动作已经非常熟悉,然后在水下的拍摄中捕捉到了同样的动作。至于那只潜入水中的海豹,可能根本就不是同一只。也就是说,水面上拍到的与水下拍到的是两只海豹,只不过因为人对动物的相貌不那么敏感,因此不能区分谁充当了谁的替身演员。

第二节 动势的连接

动势与动作相关,往往是动作看不见了,但是由动作产生的动势还在,运动的惯性还在,利用这种动势和惯性进行的连接便称为动势连接。下面的两个例子都属于动势连接。在韩国纪录片《牛铃之声》(2008,图19-5)中,我们在前一个镜头中看到了老人艰难的步态,这是一个用近景表现的动作,在后一个镜头中,画面变成了老人上半身的中景,尽管老人的腿在画面中还能看到,但是几乎被前景上的草遮没了,这时观众所能够看到的是老人向前移动的上身,由动作提供的动势在后一个镜头中继续延伸,构成了这两个镜头连接的基础。

01 落幅　　　　　　　　　　　　　02 起幅

图19-5 《牛铃之声》中的动势连接

《快乐舞年级》中也有类似的例子(图19-6),在前一个全景镜头中向前跑动的人物,在后一个镜头中被设置成了中景,观众不再能看到他跑动的腿部动作,但是其上半身移动的动势仍在,因此这两个镜头可以剪在一起。

除了由动作而来的动势之外,运动物体所具有的惯性也能成为动势连接的理由。如行驶中的车辆、在空中运行的飞机、飞鸟或者被人为抛掷的物体、自由落

01　　　　　　　　　　　01 落幅　　　　　　　　　　02 起幅

· 图 19-6　《快乐舞年级》中的动势连接

体或飞升的物体等。同动作的连接一样,如果没有多机拍摄,动势的连接在纪录片中相对困难。如我们在《东京奥林匹克》(1965,图 19-7)中所看到的,排球运动员在前一个镜头中发球,对方在下一个镜头中接球,必然是多机拍摄的结果。不过也不绝对,如同《牛铃之声》中那样的连接,单机拍摄也能完成。这是因为物体的惯性运动总有一条能够被人们所预测的轨迹,如抛掷物体所具有的抛物线,因此在单机拍摄的情况下,尽管不可能同时记录运动的整体和运动的局部,但是可以通过对物体运动惯性的预测,在物体重复运动时拍摄到前一次没能记录下来的整体或局部。这就如同拍摄投篮,第一次只拍摄了投篮的动作,由于可以预知篮球在空中运行的轨迹,因此可以在第二次投篮的时候拍摄篮球的惯性运动,表现其是否射入篮筐。

图 19-7　《东京奥运会》中根据排球运行轨迹的连接

对于纪录片来说,这样一种非实时的拍摄和连接有可能涉及伦理问题,因为相连接的两个镜头在形式上尽管是一个动作,或一个动势,却有可能改变了结果,射偏的篮球可以变成射入,射入的也可以变成射偏。纪录片纪实的保证需要制作者职业道德的参与。

第三节　跨越时空的动作连接（转场）

在故事片中，超越时间和空间的动作连接是一种相对罕见的连接方式，因为这样的连接尽管依然把动作放在第一位，但是完成这一动作的却是不同的对象或者同一对象在不同的时间，换句话说，这样的连接具有很强的假定性，很容易让观众发现所谓流畅的动作原来并不是真实的，是影片制作者自己搞出来的东西。但是在纪录片中，这样一种连接的假定性却被充分利用，成了一种较为常见的转场连接方式。如在《快乐舞年级》(图 19-8)中，将老师学习舞蹈和学生学习舞蹈平行剪辑，剪辑的交叉点便是选择了两者相同的动作，使之成为一个整体。

01　　　　　　　　　　　　　　　　02

图 19-8　《快乐舞年级》中的跨场景动作连接

也许有人会问，这样做法有什么意义呢？观众会毫无疑问地发现，这样的连接凭借的并不是一个真实的动作，而是将不同人物的相同动作放在了一起，看上去似乎有些游戏的意味，如同前面例子中所表现的，前一个镜头中的老师，在后一个镜头突然变成了学生。当然，如果我们不把"游戏"当成贬义词的话，可以认为这样的做法确实有些游戏，但更为重要的是，如果我们不采取这样的连接方法，而是使用一般的连接方法，不同场景之间的转换往往需要空镜头或淡入淡出的过渡，至少也需要用一下叠化的手法，否则观众有可能会对突然出现的另一个场景感到意外，从而分散注意力。因此，在不同场景和时间的连接中使用动接动的方法能够在不同事物之间创造一种平滑的过渡，假定的动作并不以假乱真，而是把转场中本来就需要的假定性过渡变成了假定的动作。这是因为在不同场景进行转换时一定要有暗示，空镜头、淡入淡出、叠化都属于假定性的暗示，否则观众可能会感到困惑。使用

动作连接的假定也就是借助动作在时间和空间上的延续性,在物理学意义上的连续性,将观众带到陌生的场景和时间之中,这一延续性能够有效压抑观众的陌生感和产生流畅过渡的效果。也正是因为这一连接方法具有如此神奇的效果,因此往往被用作影片中高密度转换场景的手段。如影片《从毛泽东到莫扎特》的最后一段(图19-9)集中表现了斯特恩在中国各地传授技艺辅导学生的情况,几个短短的镜头之后便飞快地转场,动作的连接如同黏合剂,把一大堆不同时间、空间的场景黏合在一起。有必要指出的是,在这部影片的这一片段中,起作用的不仅仅是动作的连接,还有声音。

01　　　　　　　　　　　　　　02

图19-9　《从毛泽东到莫扎特》中的转场动作连接

不可否认有这样的情况,在声音起主要作用的情况下,动作连接的要求或准确性有可能降低,这也就是说,声音的在场有可能削弱画面连接时动作的强度。例如,《音乐人生》(2009)这部影片大量使用了声音和动作的跨时空连接,把现在时态和过去时态联系在了一起,这是因为影片的主人公是一个音乐家,影片表现的主要就是他的音乐生涯,因此声音参与剪辑在所难免。从图19-10中我们可以看到,作者将影片主人公现在时态在车内给罗老师打电话的场景与他十多年前还未成年时给罗老师打电话的场景交叉剪辑在一起,声音都是主人公与罗老师的对话,动作的因素仅止于打电话的姿势,这似乎不太符合我们所要求的动作的连接要在动作之中。这样的连接之所以能够成立,是因为人物语言所具有的相似性,两个不同时态的人都在联系同一个人,也可以说是一种"语言动作"。不过,画面中人物保持同样的打电话的姿势也很重要,它能够使过渡更为平滑流畅,使两个时态的交叉更为顺畅。如果作者不能保证两个不同时态、空间的平滑过渡,观众一定会为频繁出现

的时空交换感到困惑,从而导致影片的失败。这个打电话的例子在影片中较为特别,影片中大部分的跨时空连接在顾及声音的同时也顾及动作,两者往往不可分割。可以想象,主人公在两个不同的时态演奏钢琴,其声音的一致性自不待言,其动作的一致性往往也是自然而然。我们很难想象主人公在演奏钢琴时,其动作在两个时态中"面目全非"。

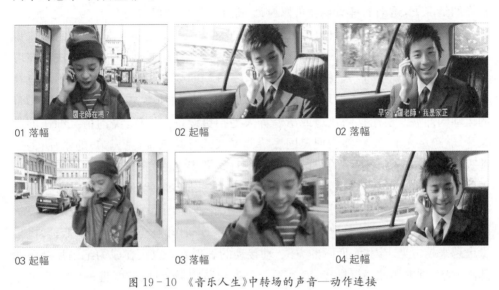

01 落幅　　　　　　02 起幅　　　　　　02 落幅

03 起幅　　　　　　03 落幅　　　　　　04 起幅

图 19-10 《音乐人生》中转场的声音——动作连接

第四节　运动镜头的连接

影像的运动大致上可分为四种:第一种,物体运动(摄影机静止);第二种,跟随运动(摄影机跟随物体运动);第三种,模拟运动(摄影机模拟生物视线的运动);第四种,自主运动(摄影机自主的运动)。

运动镜头是指以独立的摄影机运动为主的运动(第四种),这一运动一般来说不跟随对象的运动,也不模拟对象视线运动。这样的运动镜头在纪实性质的纪录片中相对较少,仅在与艺术表现和科教历史相关的纪录片中较多出现,这是因为当一个运动的镜头需要与另一个运动的镜头相连接时,这两个运动镜头移动的速度不能有太大差异,一个快速移动的镜头是无法同一个慢速移动的镜头连接在一起的。而纪实类纪录片的拍摄往往不能预测镜头之间有无连接的可能,因此在拍摄

的时候几乎无法顾及这一类镜头连接的技术要求。另外,纪实的要求也需要影片的制作者尽可能少地影响被表现的事物。这也就规定了摄影机的运动往往是跟随的运动,而不是自主的运动;是隐蔽的运动,而不是自我表现的运动。

例外的情况仅出现在以第一人称为叙述主体的纪录片中。由于第一人称视点是一个人主观的视点,因此独立的摄影机运动也就变成了第一人称视点的模拟,在这样的情况下,运动的镜头也就可以设计、准备,然后顺利地连接。

在舞台艺术纪录片和科教历史纪录片中,运动镜头的连接十分常见,一般来说与故事片的使用没有什么两样,甚至在某些纪录片中连"微动"的拍摄方法也能看到(所谓"微动"就是每一个镜头都在动,只不过动的幅度相对较小,如果不注意往往会忽略)。这也就意味着几乎每一个镜头都是设计的和事先准备好的,因为微量的运动同样需要使用移动轨道或吊臂等大型拍摄设备。例如,美国精工细作的纪录片《缱绻星光下》是一部表现美国底特律黑人流行音乐(疯克兄弟)的影片;另一部表现奥地利童声合唱团的纪录片《丝路:时光漫步之旅》有异曲同工之妙。这些影片的拍摄与舞台相关,因此事先对拍摄的设计和准备也就理所当然。

从总体上看,动作的连接在纪录片中的作用随着纪录片在商业领域的大展拳脚变得越来越重要。随着数字技术的出现,纪录片制作的成本大幅度降低,多机拍摄也越来越常见。因此,匹配的方法、动接动的表现方法也正在成为纪录片制作的基本方法,过去那种强行拼接、完全不顾及观众欣赏舒适性、流畅性的做法几乎已经退出了纪录片的商业化制作。

本章提要

1. 动作和动势的连接对于纪录片来说相对困难,但是在多机拍摄的情况下还是有可能的。

2. 跨越时空的动作连接在纪录片相对多见,其假定性往往被用作不同场景的过渡。

3. 运动镜头的连接在与艺术表现相关的纪录片中相对常见。

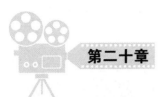

第二十章

纪录片的方向

如同故事片一样,在纪录影片的剪辑中,方向问题主要涉及两个方面:画面中方向的保持和方向的改变。首先,需要明确的是,剪辑中所谓的"方向"与日常生活中的方向不同。我们在日常生活中辨别方向根据的是地球的物理属性、磁场属性,而在影片中所谓方向的依据是影片画面的四条边框。因此,影片的画面也就没有东、南、西、北,而只有画左、画右、画上、画下,即影视剪辑所谓的"方向"与物理性质的方向无关。其次,在画面中纵向的运动,无论是冲镜头而来,还是往纵深而去,相对于画面的四条边框来说都是没有方向的。没有方向的镜头可以同任意方向的镜头连接,因此也被称为"中性镜头"。

第一节 方向的保持

一、同侧机位原理

方向的保持是说在剪辑运动镜头时使被表现物体在不同的镜头画面中保持同一方向的运动。如我们在日本纪录片《狐狸的故事》(1978)中所看到的,当狗威胁到小狐狸的安全时,大狐狸挺身而出,引开猎狗(图20-1)。这段激烈追逐的画面共25个镜头,除去6个插入的与狗追狐狸无关的镜头(09—14),以及狐狸中途改变方向跳过小溪成功摆脱狗的追踪的4个镜头(20、22、24、25),剩余的15个镜头均表现了同一方向的激烈追逐,其中03、05、08、17镜头为纵向的运动,其余为朝向画右方向的运动。换句话说,也就是不论追的狗还是被追的狐狸都在向画右运动。保持相同的运动方向在这样一个片段中非常重要,否则观众可能不会产生"追"和"逃"这样的印象,而认为是两只动物在各行其道。

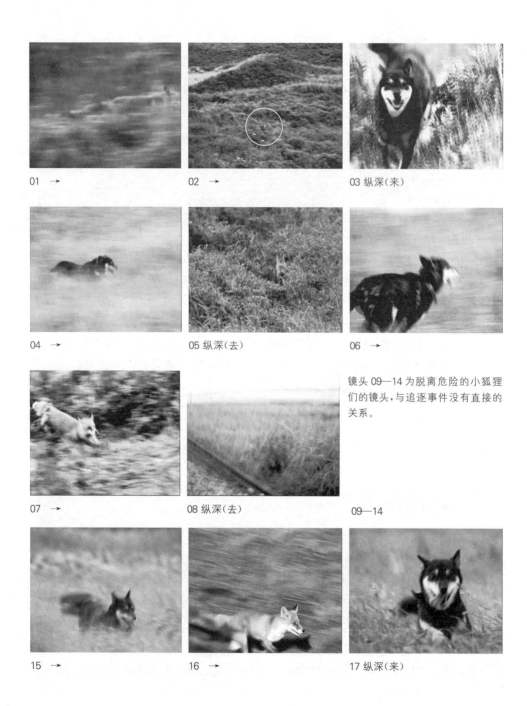

01 →　　　02 →　　　03 纵深(来)

04 →　　　05 纵深(去)　　　06 →

07 →　　　08 纵深(去)　　　09—14

镜头 09—14 为脱离危险的小狐狸们的镜头，与追逐事件没有直接的关系。

15 →　　　16 →　　　17 纵深(来)

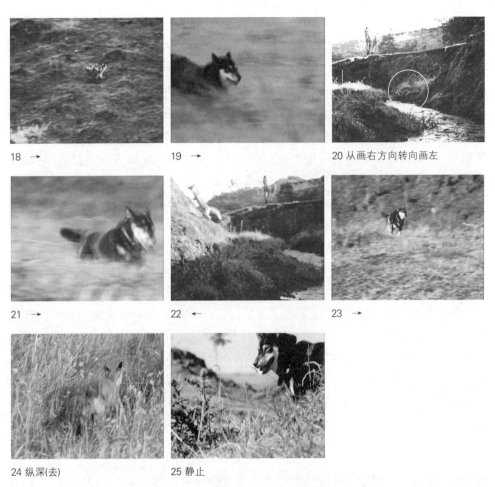

图 20-1 《狐狸的故事》中的镜头段落

在同一方向的追逐运动中,如果出现了其中一方反方向的运动,追逐即告瓦解,运动的双方不是将发生冲突便是脱离关系,正如我们在例子中所看到的,当狐狸改变了方向,狗继续原有的方向时,戏剧性便油然而生——狐狸的逃跑成功了。可见方向的保持在剪辑中具有重要的意义。为了使运动的物体在镜头的画面中保持同一方向,在拍摄中必须遵循"同侧机位"原理,也就是在不同的场景将摄影机或摄像机放在被拍摄运动物体的同一侧拍摄,这样才有可能得到在画面中朝向同一方向的运动。如果拍摄的位置不在运动物体的同侧,那么拍摄下来的画面便会是互反的两个方向的运动。在《狐狸的故事》中,我们看到拍摄的机位始终处于狐狸和狗的右侧,如果拍摄的机位换到了它们的左侧,那么我们看到的便会是它们朝着

画左的运动。

一般来说,在纪录片中保持同侧机位的拍摄较为困难,因为在现实中拍摄的机位往往不能由拍摄者决定。但是在某些场合,保持同一个方向又必不可少,如前面提到的《狐狸的故事》。另外,在一些运动物体速度较快的场合,如体育比赛、交通工具等,如果不能保持画面中运动物体方向的一致,往往会使观众感到茫然,因为一个画面中运动物体的"惯性"会一直延续到下个镜头中,如果下一个镜头中提供的运动方向与之相反,便会引起视觉上的极度不适。也有人将这样的现象称为"越轴"或"跳轴",本书不在运动方向的讨论中使用这一概念,仅在讨论对话轴线时才会涉及跳轴。

尽管在纪录片中保持运动方向的一致很困难,前面《狐狸的故事》中的例子也不够充分,狐狸和狗的追逃被人为导演的成分很大,但是只有首先建立起同一方向的概念,才有可能在困难的表现中去克服困难,更不用说纪录片中还经常出现搬演的场面。

二、出入画的原则

与"同侧机位"原理密切相关的还有"出入画"原则。为了使运动的惯性轨迹保持到下一个镜头中,出入画的原则规定,凡是从画左出画的运动物体,在下一个镜头中必须从画右入画,简称为"左出右入",如我们在法国纪录片《迁徙的鸟》(2001,图20-2)中所看到的,当小鸟从画左飞出画面,与之连接的下一个镜头便需要小鸟从画右飞入。不过这个例子有些特别,一般的"出入画"原则所针对的是直线运动,对曲线运动并不合适,而鸟的起飞和降落一般来说并不一定是直线运动,只不过在这个例子中被简化成了直线运动。

01 左出　　　　　　　　　　　　02 右入

图20-2 《迁徙的鸟》中的出入画

从"左出右入"这样的规则,我们还可以推导出其他几种出入画形式,它们分别是"右出左入""上出下入"和"下出上入"。如我们在《奥林匹亚》(1938)这部影片中

有关跳水的镜头中所看到的(图20-3),上一个镜头中人物从画面的下方出画,下一个镜头便是人物从画面的上部入画(水下拍摄)。

01 下出　　　　　　　　　　　　　　　02 上入

图20-3　《奥林匹亚》中的出入画

对于纵向的运动来说,因为没有涉及画面中的方向,因此"前出后入""后出前入"与"前出前入""后出后入"都能够成立,换句话说,在纵深方向上的出入画并没有严格的规定。我们在《白色星球》(2006)这部影片中便能够看到一群麋鹿"前出前入"的连接(图20-4)。

01 前出　　　　　　　　　　　　　　　02 前入

图20-4　《白色星球》中的出入画

出入画的规则在故事片中的使用非常频繁,但是在纪录片中却相对少见,这是因为一般来说在纪录片的拍摄中不能精确控制被摄对象的行为,因此出入画的控

制相对来说较为困难。《白色星球》中所拍摄到的出入画镜头,一定是极有经验的动物拍摄专家,事先已经知道麋鹿的行走线路,预先把摄影机放在了麋鹿的必经之路上,才能够得到它们出入画的镜头。《迁徙的鸟》中也有大量的鸟类出入画镜头,观众看到的是某一只或某一群鸟在飞行,而事实上却有可能是不同的两只鸟或不同鸟的群体,只不过偶然地符合了出入画的规则,因此将它们剪在一起。除了动物学家之外,一般人是无法区分同种动物个体之间的微妙差异的。类似的做法在有关动物的拍摄中很常见,如《狐狸的故事》讲述的是一个狐狸家庭的悲欢离合,拍摄时间长达数年,狐狸"演员"换了好几拨,只不过观众无法区分,始终把它们当成了同一个对象。

第二节 方向的改变

观众在影片的画面中看到运动物体方向的改变并不等于物体运动在事实上方向的改变,因为我们已经知道影片画面中方向的改变与物理世界中方向的改变无关,它们既可以相符,也可以不符。在故事片中,运动物体方向的改变分成四种,我们相信这四种方式同样也适用于纪录片,只不过有些例子较难找到罢了。

一、通过物体运动改变画面中物体的运动方向

在前面已经提到过的《狐狸的故事》的例子中,狐狸被猎狗追赶,它来到一条小溪边,从图 20-5 中我们可以看到,在画面 a、b 中,狐狸还是朝着画右的方向运动,与之前的运动方向保持一致,然后它突然改变了运动方向,折向画左越过了小溪(画面 c),然后向画左继续运动。这一从向画右改变成向画左的运动是运动物体自行完成的,因而也是令人信服的。类似的例子我们可以在许多影片中看到。

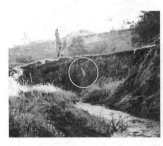 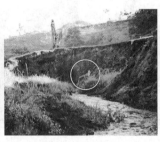 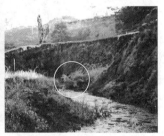

a → b → c ←

图 20-5 《狐狸的故事》中物体运动方向的改变

二、通过摄影机运动改变画面中物体的运动方向

这样一种物体运动方向的改变并不涉及事实上的（物理上的）运动方向的改变，观众在画面中所看到物体运动方向的改变是由摄影机的运动所造成的，摄影机在运动中改变了拍摄的角度，从而造成了画面中运动物体方向的改变。我们在下面的例子《迁徙的鸟》中所看到的画面，很可能是在一条船上（或其他陆上运输工具上）拍摄的，当船（或车）的行驶方向从鸟群运动方向的一侧移动到另一侧时，跟随鸟群摇动的摄影机便会造成图20-6呈现的效果：a画面表现的是摄影机在鸟群左下侧拍摄到的画面；b画面表现的是鸟群经过摄影机上空，或者说是摄影机运动到了鸟群垂直下方时所拍摄到的画面；c画面则是摄影机在鸟群右下侧所拍摄到的画面。在这样一个拍摄过程中，鸟群的飞行方向并没有改变，是拍摄者从鸟群的一侧运动到了另一侧。其中，b画面在跟随拍摄的情况下是相对静止的，因为跟随拍摄画面中的运动物体相对于画面的四条边框没有表现出位移，其动感的保持依赖于画面中的背景，是背景在运动。所以，当天空背景不能呈现出动感的时候，该画面也就相当于一个插入的中性镜头。通过摄影机运动改变运动方向的本质，依然是与运动轨迹的性质相关。

a ←　　　　　　b 纵向　　　　　　c →

图20-6 《迁徙的鸟》中鸟的移动镜头

三、通过中性镜头改变画面中物体的运动方向

利用中性镜头来达到改变物体运动方向的目的，是故事片也是纪录片最为常用的方法。由于没有运动方向感的镜头都可以成为中性镜头，中性镜头的类型因此也可以分成多种不同的样式。

1. 纵向运动镜头作为中性镜头

这是一种较为常见的中性镜头。如我们在法国纪录片《环法自行车赛》（2013，图20-7）中所看到的，在01、02镜头中，自行车运动员均向画右运动，03、04镜头

则是不表现方向的两个并列的纵向运动镜头,通过这两个镜头,05、06 镜头中的自行车手变成了向画左的运动。在这个例子中,作者使用并列的方式来表现一群运动员的活动,因此这里引用的镜头都两两并列。在这些镜头的连接中把纵向运动镜头作为中性镜头的好处,在于这些镜头在有效阻断运动方向惯性的同时,并不破坏前面镜头给观众带来的动感,这一动感在没有方向的中性镜头中仍然得以延续。因此在一些运动速度较快,或希望能够保持动感的镜头连接中经常可以看到这一类中性镜头的运用。

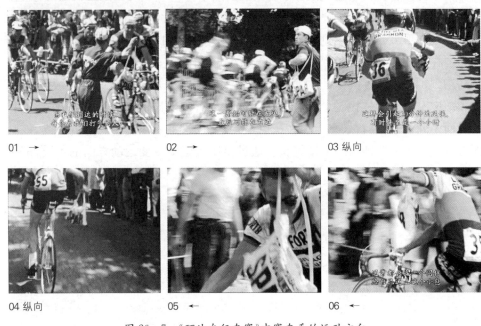

图 20-7 《环法自行车赛》中赛车手的运动方向

2. 与运动物体相关的插入镜头作为中性镜头

我们在图 20-8 中可以看到,01 镜头表现了正在向画右方向运动的马拉松长跑运动员,02 镜头似乎是现场的一些工作人员或广播节目的现场播音员,是一个完全静止的镜头。通过 02 这一插入镜头,03 镜头表现了一个正在向画左奔跑的运动员。尽管 01 和 03 镜头表现的是两个不同的运动员,但由于体育比赛所有参赛者都必然朝同一方向运动,因此方向的改变在不同运动员之间与在同一运动员身上是等效的。这类插入镜头尽管能够起到阻断运动惯性方向的作用,但同时阻断了前一画面所具有的动感,所以更为常见的做法不是选取静止镜头作为中性镜

头,而是选取运动的镜头作为插入的中性镜头。比如插入运动员身上的号码纸、手表等物品的特写镜头,这些镜头尽管在画面中的表现也是没有方向、相对静止的,但观众知道这些物品来自运动员的身上,只要运动员在运动,这些物品必然也在运动之中,因此这类镜头能够较好地保持画面所具有的动感。如果拍摄的对象是交通工具,如汽车,则可以把汽车上的驾驶盘、码表等物体作为中性镜头,这些物体能够暗示汽车的运动。

01 →　　02(静止镜头)　　03 ←

图20-8 《奥林匹亚》中的插入镜头

3. 有运动方向镜头中的无方向部分作为中性镜头

在某些情况下,中性镜头并不需要以独立镜头的方式出现,它可以在前一镜头的后半部或后一镜头的前半部出现,换句话说,在相互连接的两个镜头中,只要在连接的部位出现了带有中性镜头意味的画面,便可以起到中性镜头的作用。比如图20-9是《迁徙的鸟》中的两个互相连接的镜头,第一个镜头中的两只天鹅向着画右的方向游动,在镜头落幅处,这两只天鹅游向了纵深,由于纵深没有方向,因此具有中性的意味,可以看成是中性镜头,与之相连接的镜头便是反向朝向画左的运动。这两个镜头的连接看上去似乎与前面提到的运动物体自己改变运动方向相似,其实是有区别的,自己改变运动方向一般来说在镜头中会有明确的方向呈现,

01a →　　01b 落幅　　02 ←

图20-9 《迁徙的鸟》中的插入镜头

而中性的镜头则没有明确的方向。因此,下面《迁徙的鸟》中的例子,即便在第一个镜头中两只天鹅从画右出画,只留下空镜头的画面,中性的意味仍然能够成立,这个空镜头依然能够作为中性镜头,也就是能够与反方向游动的两只天鹅(02 镜头)连接。总之,具有中性意味的画面能够替代中性镜头,起到改变运动方向的作用。

四、通过动作改变画面中物体的运动方向

利用动作连接的"强势"效应,在一个动作的连接中通过"动接动"来改变运动物体的方向,在实践中被证明是可行的。在《迁徙的鸟》(图 20-10)中,我们看到一只塘鹅降落水上的场景,其中一个镜头中的运动方向朝向画左,而在与之相连接的另一个镜头中,塘鹅的降落则是向画右。仔细观看两个镜头的连接便会发现,在前一个镜头的落幅中,有一只降落的塘鹅扇动着翅膀,而在后一个镜头的起幅中,也有一只塘鹅扇动翅膀降落,塘鹅降落时为了减速而扇动翅膀的动作被作为连接的依据,通过这一动作的连接,塘鹅运动的方向也发生了改变。这样的方法在故事片中并不罕见,但在纪录片中确实难得一见。

01a ←

01b 落幅 ←

02a 起幅 →

02b →

图 20-10 《迁徙的鸟》中塘鹅运动方向的改变

第二十章 纪录片的方向

纪录片中的方向问题,总的来看与故事片差别不大,只不过在一般纪录片中不会把剧烈的运动作为主要的表现对象。而运动速度较低的物体,又不涉及有关运动方向的诸多原则,这是因为速度越低,惯性也就越小,如果惯性不能延续到镜头之外,也就不会影响到下一个镜头,这样便不存在运动方向的问题。不过,在表现体育运动和动物的纪录片中,方向的问题会变得非常突出,丝毫不逊色于故事片,我们在这一章中所引用的例子,无一例外都是来自这两个类型的纪录片。

本章提要

1. 纪录片中的方向与物理意义上的方向无关,画面中运动物体的方向是相对于画面的四条边框而言的。
2. 方向的保持主要在于"同侧机位"的原理。
3. 方向的改变可以通过物体运动、摄影机运动、中性镜头和动作发生来达成。

第二十一章

纪录片的轴线

与故事片一样,纪录片的轴线也是人们在拍摄有交流的双方时,在他们之间画出的假想连线,以这条线为界,分别拍摄双方的机位不能越过这条线。轴线规则保证的是在剪辑完成的画面中,尽管失去了人物的相对位置(如近景、特写),对话人物依然能够保持面对面的效果。由此可知,轴线的规则是一个人为设置的系统,这一系统是为突出生活中戏剧性的一面而设置的,对话中人物的面部表情因为使用了近景和特写而得到强调。如果不强调这一点,在全景中表现人物之间的对话,则不存在所谓轴线问题。

第一节 双人轴线

一、双人轴线

顾名思义,双人轴线就是在两个人之间建立的轴线,这样的效果在多机拍摄的情况下很容易取得。图21-1的例子来自影片《从毛泽东到莫扎特》。这个段落表现的是斯特恩教中国女孩拉小提琴,段落长约2分15秒,使用镜头14个。从下面的机位图我们可以看到,作者在拍摄这段影片时使用了A、B两个机位,从两个不同的方向拍摄了斯特恩与女孩的交流对话,这两个机位都处于轴线的一侧,因此人物在交流中的面对面得到了保证。这样一种来回交替表现对话双方的方法也被称为"正反打"。在这组镜头中,除了10、11镜头是同机位特写、中景的匹配连接,其余都是A、B两个机位拍摄画面的交替使用。由此我们也可以知道,拍摄这个片段的摄影师一定具有轴线的相关知识,因为他们拍摄的机位都是活动的,一不小心就会越过轴线,有时这里的误差仅在一两步之间,不过他们的拍摄始终处在轴线的一

第二十一章　纪录片的轴线

侧，没有越过轴线出现跳轴的画面。另外，这样的段落只能在多机拍摄的情况下形成，单机拍摄很难构成正反打的形式。

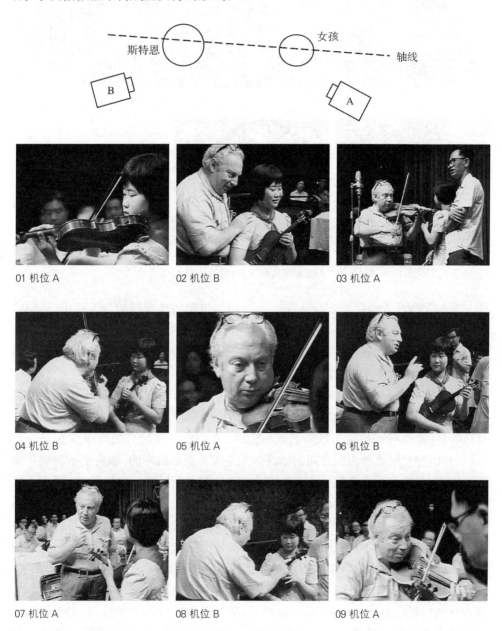

01 机位 A　　　　　02 机位 B　　　　　03 机位 A

04 机位 B　　　　　05 机位 A　　　　　06 机位 B

07 机位 A　　　　　08 机位 B　　　　　09 机位 A

图 21-1 《从毛泽东到莫扎特》中人物对话的轴线

以上人物对话的片段基本上是对 A、B 两个机位所拍素材的交叉使用,从而形成了有效的轴线表达,即一般所谓的"正反打"。只有 10 和 11 两个镜头是同机位拍摄的素材,这两个镜头不属于正反打,为什么也能够形成连接?——如果想不起来,请查阅前面第十八章的内容。

由于轴线具有突出交流中戏剧性冲突的功能,因此有人通过轴线来表现戏剧性的事件,在纪录片《白色星球》中,有一场北极熊猎捕小海豹,母海豹实施最后一分钟营救,抢救小海豹脱离危险的戏(图 21-2—图 21-4)。之所以说这是一场"戏",是因为北极熊和海豹之间的轴线关系是人类想象出来的,镜头中不同动物角色的扮演,有些也是人类赋予的,因为不可能在事发现场进行多机位(包括水下机位)的拍摄,并且我们也没有看到母海豹与北极熊在同一画面的镜头。现场的拍摄往往只能获取某一个角度的画面,比如可以拍摄到北极熊的攻击行为,母海豹的镜头只能事后找"演员"补拍。这样的说法并不是贬低这部影片的真实性,当我们看到北极熊一头扎到冰窟窿中去的时候,我们已经完全相信影片确实是表现了真实,否则北极熊绝不至于那么玩命,至于这一过程中母海豹是否担当了驰援的角色,它是否真的保护了自己的孩子,都不重要了,某些搬演也可以不予追究,只要被表述的事件具有可能性即可。只不过我们在研究有关轴线的问题时,不得不涉及过程的每一个细节,否则不足以说明戏剧性是如何通过轴线关系被建构出来的。

图 21-2 《白色星球》中的戏剧性轴线（一）

分析：北极熊和母海豹之间的关系是有交流的轴线关系，北极熊（01）看画右，母海豹（04、05、06）看画左，说明它们彼此都有看与被看的关系，尽管它们没有语言的交流，轴线也能得以确立。小海豹（02）看画右，不与北极熊发生交流关系，表示它不知道危险的来临。

图 21-3 《白色星球》中的戏剧性轴线（二）

分析：北极熊向小海豹靠近（07、10），母海豹下水（08）游到了小海豹的身边（11、12），小海豹对迫近的危险仍然一无所知（09）。10 镜头中北极熊运动的方向

是朝画右,12镜头中母海豹向着正前方张望,这一方向尽管不是朝向画左,但还是符合轴线拍摄的规定。

13　　　　　　　　　　14　　　　　　　　　　15

分析:北极熊向着画右猛冲(13),小海豹及时地被拖入了水中(14),北极熊扑向冰窟窿,几乎把半个身子都探了进去(15),但它显然是迟了一步,只能摇晃着湿漉漉的脑袋空手而归。

图21-4　《白色星球》中的戏剧性轴线(三)

二、多人轴线

双人轴线有时也可以扩展到多人,但前提条件是多人的交流必须能被简化成双人的模式。换句话说,也就是多人要能够通过其中的某一人来作为代表,这样的情况经常发生,群体间的对话往往通过某一个代表来进行表达。如果没有代表,也可以把整个群体作为一个独立的对象来表现,这时的画面中便没有所谓的"代表",而只有群体。在《丝路:时光漫步之旅》这部影片中我们可以看到(图21-5),儿童合唱团的老师召集团员们问话,老师作为对话的一方,所有的团员作为对话的另一方。尽管团员人数众多,但仍被作为一个对象来予以表现,轴线便在群体的中心位置和老师之间,拍摄的机位在轴线的一侧。拍摄中的俯仰角度模仿了成人和儿童的视点。

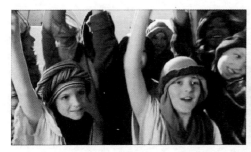

02 机位 B　　　　　　　　　　　01 机位 A

图 21-5　《丝路：时光漫步之旅》中的多人轴线

说明：注意镜头的排列不是从左到右，而是从右到左，这样的排列能够表现出轴线所要求的人物面对面的效果，影片对于镜头的表现总有时间上的先后，其中人物的空间关系是在观众的头脑中形成的，因此我们在平面的表现中首先应该符合一般观众头脑中的印象。

三、跨越轴线

从一条轴线的一侧到另一侧去拍摄会产生如何跨越轴线的问题，故事片的拍摄经常会碰到这类问题，纪录片相对较少。由于轴线问题归根结底表现的是人物的方向，轴线不同了，人物所面对的方向也会有所改变，因此我们在讨论"方向"时有关方向改变的四条原则都能适用于轴线的跨越：一是通过人物的运动跨越轴线，二是通过摄影机运动跨越轴线，三是通过中性镜头跨越轴线，四是通过动作跨越轴线。

跨越轴线的做法在纪录片中之所以不常见，是因为在拍摄人物的对话时，记录下对话的内容是最重要的，一般不会为了更多的拍摄角度而中断记录，如果是单机拍摄，就连正反打都会很困难，双机拍摄正反打没有问题了，但跨越轴线还是不行，除非拥有更多的机位。

第二节　多　轴　线

多轴线是指一条以上的轴线。如果交流不仅仅发生在双方之间，而是三方或更多人发表意见的场合，多轴线便会产生。

一、从一条轴线到另一条轴线

在已有一条轴线的情况下,如何插入另一条轴线,是我们所要关心的问题。

图 21-6—图 21-13 来自真实电影流派的纪录片代表作《夏日纪事》。在这个片段中,我们看到两个年轻人(皮埃尔和罗丽丹)和一个中年人(莫兰)的交谈,在这个片段的开始,我们看到了皮埃尔和莫兰的交流,从 01 镜头到 13 镜头,基本上是莫兰和皮埃尔之间的轴线,其中 04、08、12 镜头是罗丽丹,由于没有全景镜头,因此观众不知道罗丽丹的具体位置,从她面朝画左来看(与皮埃尔同),她应该与皮埃尔同属一个群体,换句话,可以把皮埃尔看成是他们两人的"代表"。但是从 14 镜头之后,情况突然发生改变,罗丽丹的说话对象不再是莫兰,而是皮埃尔,我们在她的语言中听到她对皮埃尔使用第二人称"你",在 16 镜头中看到皮埃尔面向画右,在以后的 18、22、24 镜头中他均保持这一方向。这意味着原先在莫兰和皮埃尔之间的轴线不复存在,新的轴线产生于罗丽丹和皮埃尔之间,其中的关键在于画面上的皮埃尔改变了原先朝向画左的轴线方向,而是朝向了画右,这是新轴线所赋予的方向。而这一方向又与莫兰相同,因此皮埃尔与莫兰成了一个群体,并成为他们两人的"代表"。在这一例子中我们看到轴线的跨越和产生是依靠人物自身交流对象的改变而实现的,从形式上可以具体到人物所面对的方向。换句话说,当皮埃尔转向罗丽丹的时候,新的轴线便产生了。

01(皮埃尔)　　　　　02(莫兰)　　　　　03

图 21-6 《夏日纪事》人物对话中两条轴线的关系(一)

皮埃尔:是的,我生活得很舒服,我比其他和我同龄的学生生活得要舒服。不过我生活在一系列可怕的容忍当中,我知道这样的生活必须学会向前看,也许有一天我会没有一点问题就接受,也许会有很多人羡慕我的生活,不过我会慢慢地接受自己的命运……

04（罗丽丹）　　　　　　05　　　　　　　　　　06

图 21-7　《夏日纪事》人物对话中两条轴线的关系（二）

皮埃尔：……如果说有什么事情要忙，那就是我得准备我的考试。我没有试过要和女人一起生活，我知道觉得幸福就会真的生活得很幸福，这是一种感觉，一种生活的感觉。我不喜欢政治，我不想让政治使我的生活变得疯狂……

07　　　　　　　　　　08　　　　　　　　　　09

图 21-8　《夏日纪事》人物对话中两条轴线的关系（三）

皮埃尔：……政治会让人觉得生活是那样的紧迫，没有一点快乐可言。当然你会有一些要求，当然我也会准备做一些特别具体的事情，特别有效的事情，这样对我们来说都是很不错的挑战。我知道怎么样明智地去处理这种关系，这是政治所不能给予我们的……

10　　　　　　　　　　11　　　　　　　　　　12

图 21-9　《夏日纪事》人物对话中两条轴线的关系（四）

皮埃尔：……有时候安慰只不过是一种表演，我知道人有时候太消极了，他们不知道要做什么。我对这个一点也不感兴趣，我知道有些事情不会是聪明就可以解决得了的，你知道这其中有很多事情是解释不清楚的，需要你的勇气去解决……

13　　　　　　　　　　14　　　　　　　　　　15

图 21-10　《夏日纪事》人物对话中两条轴线的关系（五）

皮埃尔：……政治不会让每个人都感兴趣，当一些激情的时刻到来时，我会觉得生活很美，我不得不强迫自己接受这样的生活，因为生活中本来就有很多无奈，有些事情是我们不能反对的，我也不想让自己生活得如此不堪，我是一个法国人，一个正统的法国人，不能只活在现在，明白吗？

莫兰（对罗丽丹）：你听明白了吗？

罗丽丹：我觉得我有权利为这个负起一点责任，因为对我来说，我觉得我应该让你更清楚地了解这个世界，想要让你接触到政治的某一方面。我自己也是一个特例。而且，我也不知道你对爱情会是这样的想法……

16　　　　　　　　　　17　　　　　　　　　　18

图 21-11　《夏日纪事》人物对话中两条轴线的关系（六）

罗丽丹：……所以我觉得这应该由我来负责，要不是因为我，你也不用离开课堂来做这种测试，你也许可以保持原样。

图 21-12 《夏日纪事》人物对话中两条轴线的关系（七）

莫兰：我觉得让·皮埃尔讲得很有道理，而且他的想法也很新潮。

罗丽丹：我想我们应该像朋友那样。当我听到让·皮埃尔的谈话的时候，我才看清楚，这根本和我想象的不一样，我才清楚这20年来我所看到的。我应该觉得幸福才是。一切只有从根源上去发现，才会找到根据。我在一定程度上接受了……

图 21-13 《夏日纪事》人物对话中两条轴线的关系（八）

罗丽丹：……不过这仍然是一个打击，这对我来说是对他的一个全新的认识，也许我应该想得更深沉一点。

从这个例子中我们可以看到，莫兰的角色类似于心理咨询师，皮埃尔和罗丽丹原本是一对恋人，但是他们的爱情出现了问题，因此当皮埃尔面对莫兰陈述的时候，他的倾诉对象其实是罗丽丹。莫兰将倾听的角色转给了罗丽丹，罗丽丹便直接与皮埃尔对话，因此出现了三个人之间的两条轴线。不过，这一段剪辑的特点在于，它不是直接的对话的正反打，而是基于轴线的一个人讲、两个人听。换句话说，尽管没有许多对话，却有许多听者的反应镜头，如1—13号镜头都是皮埃尔画内和画外的讲述。其中，表现皮埃尔（声画同步）的有7个镜头，其余的6个镜头都是另

外两个人聆听的反应。需要注意的是,此时他们的轴线关系并不是按照说者和听者来区分的,而是按照老师(莫兰)和学生(皮埃尔和罗丽丹)的身份来区分的。只有当皮埃尔与罗丽丹开始对话时,轴线才发生了改变。在皮埃尔说话时,只有莫兰与之相对;在罗丽丹说话时,皮埃尔和莫兰均与之相对。这样一种灵活的轴线转换效果显然是在多机拍摄的情况下完成的。

二、消除旧轴线建立新轴线

除了可以利用人物视线的转移建立新的轴线关系,还可以利用全景消除旧有轴线来创建新的轴线。由于全景交代了所有交流人物之间的相互关系,因此不再需要轴线作为辅助,轴线只是在没有全景的情况下才有意义,才能发挥作用。

图 21-14—图 21-18 来自纪录片《延安的女儿》(2003)。影片的这段情节表现了一个家族会议:影片女主人公海霞希望得到养父母家族的同意去北京看望自己的生父和生母,而养父母家族认为这事关面子,应该是海霞的生父母到延安来,而不是海霞到北京去。一边是生父母,一边是养父母,海霞两头为难。从全景的画面可以看出,炕上坐着的全是长辈,炕下面对长辈的是两个晚辈,右边站着的男性经常为炕上的长辈倒茶水,左边坐在椅子上的便是海霞。这一情节中的第一条轴线(轴线 A)是在炕上的长辈们的交流中展开的,镜头 01—05 表现的便是这一交流。其中有两个海霞的插入镜头,由于长辈们的谈话全都与海霞有关,所以插入海霞的镜头也顺理成章,尽管她并没有参与谈话。影片一开始并没有用全景进行交代,观众不可能知道海霞的具体位置,因此海霞镜头的出现可以制造出某种悬念:长辈们会如何来决定海霞去北京看望生父母的愿望?因为海霞近景中的紧张神情把这样一种愿望写在了脸上。当 06 镜头的全景出现之后,海霞的位置就比较清晰了,她在炕下的左侧,将 03 和 05 镜头理解成与轴线(也就是交流双方)无关的插入镜头也就顺理成章了(作者似乎有意要强化轴线 A 带来的悬念。从时间长度上看,表现海霞流泪倾听的反应要远远超过对话的正反打)。06 镜头展示的全景非常重要,它不但交代了长辈和晚辈的相互关系,同时也把轴线 A 长辈之间的交流关系给取消了,从而为轴线 B 的建立做好了准备。轴线 B 是在晚辈和长辈之间展开的,炕下右侧的年轻人非常委婉地表明自己的态度,他既不想得罪长辈,也不想得罪海霞。长辈于是询问海霞自己的意见,轴线 B 在炕上和炕下形成,它的两端分别代表了两个不同辈分的群体。06 全景镜头在这个片段中起到了消除旧轴线建立新轴线的作用。

第二十一章 纪录片的轴线

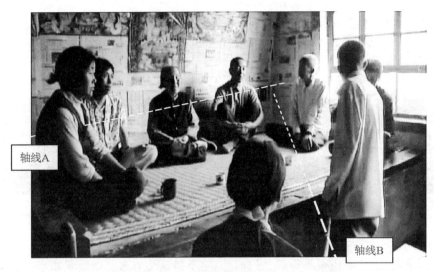

图 21-14 《延安的女儿》中家族会议段落的轴线

01（炕上左一） 　　02（炕上右三） 　　03（海霞）

图 21-15 《延安的女儿》中轴线的消除和新轴线的建立（一）

炕上左一：海霞在小时候，真的长得非常可爱，一边做饭，一边帮我去田里干活……自己生了孩子之后，就没有再照顾海霞了。

 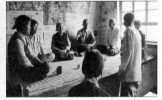

04（炕上右二） 　　05（海霞） 　　06

图 21-16 《延安的女儿》中轴线的消除和新轴线的建立（二）

炕上右二：那个时候，她头上尽是虱子，总是穿得脏兮兮的。
炕上左一（画外）：她小学只念了三年，我就没有再让她去了。

炕上右三：但是这次这个事情，还是她北京的亲人来这里比较好，海霞要去也要等他们来了之后，不然的话这事就不好办。为了以后，你也要替你养父母的面子着想，你不能沉默。

07　　　　　　　　　08（炕下右）　　　　　　　09（炕上右三）

图 21-17　《延安的女儿》中轴线的消除和新轴线的建立（三）

炕下右：这件事还是要得到他们的允许，不然以后的来往就会很困难。如果她一声不吭地去了北京，就这么一走，还没来得及商量，有什么事还是得商量一下。

10（海霞）

图 21-18　《延安的女儿》中轴线的消除和新轴线的建立（四）

炕上右三（**画外**）：你怎么想的？有什么话直接跟我们说。

海霞：他们有人来和我爸我妈商量，然后我们带人去。

从以上例子中可以看到，轴线 A 结束于 06 全景镜头，在这个镜头中，炕上右三位置的中年人开始对炕下的晚辈们说话，由于全景镜头中不存在轴线，因此轴线 B 是从 07 镜头开始的，炕下右位置的年轻人回应炕上的长辈，以后是海霞与长辈的对话，07、09 镜头与 08、10 镜头形成了人物面对面的正反打的关系。

三、多轴线的简易操作

在多轴线的拍摄中，诸多轴线往往给拍摄带来困难，除了利用全景镜头来消除旧有轴线建立新轴线，还可"以不变应万变"，选择一个对所有轴线来说都能够适合的区域，也就是对于所有的轴线来说，在这一区域之内摄影机都在它们的同侧，在

这个位置上可以拍摄所有的对象,而不用担心出现跳轴的情况。如在影片《夏日纪事》中(图21-18—图21-20),有八个人围绕桌子而坐,所有人自由交谈,每个人都有发言,至少出现了三条以上的对话轴线关系,拍摄的机位有两个:一个是A,在餐桌的左(下)角;一个是B,餐桌的右(下)角,大约是"某男"和莫兰之间的狭小区域。A机位拍摄的是全景,B机位拍摄的是中近景。这种做法的优点在于简便和明晰,尽管空间不大,但我们还是看到了所有人的发言几乎是在同一机位(B)拍摄的;缺点是有一部分人物难以表现正面的近景或特写,特别是紧靠着拍摄区域的那两个人,许多人在对话中的表情我们只能看到半边脸,特别是"某男"的发言,因为他的位置紧靠摄影机,他的叙述对象又在后景位置,因此我们几乎不能看见他的脸,他的位置处在画框的左边缘(06)。这个例子近乎极端,只有在发言者朝向摄影机方向的时候才有可能获得相对较好的脸部画面。A机位之所以没有参与B机位拍摄的镜头,是因为摄影机所处的位置正好在所有交流轴线的另一侧。也就是说,这个例子中的交流者主要是隔着桌子进行交流,最多也就是与坐在桌子(长方桌)两端的鲁什和莫兰进行交流。而A机位所处的位置相对于B机位正好在所有轴线的另一侧,也就是处在跳轴的位置,所以无法参与。如果有人在桌子的同侧与伙伴交流,轴线会偏转约90度,拍摄机位会处在轴线上,这时拍摄便会遭遇巨大的困难,因为交流的一方将会背对摄影机(B)。如果这样的情况出现,原有的拍摄区域将不再合适,所以这一方法的使用也不是无条件的。

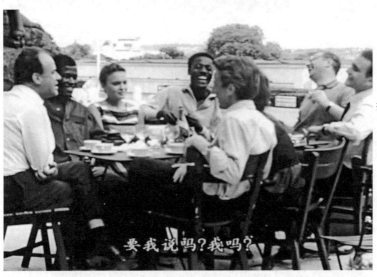

图21-18 《夏日纪事》人物交流段落中A机位的画面

图 21-19 《夏日纪事》人物交流段落中的机位图

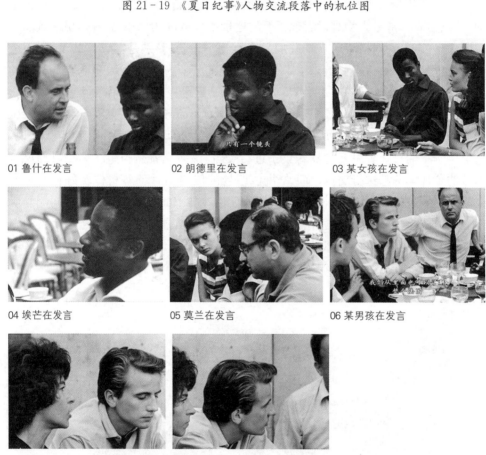

图 21-20 《夏日纪事》人物交流段落中的多轴线(B 机位)

需要注意的是,这样一种拍摄方法之所以能够成立,是因为摄影机所处的位置正好在所有交流轴线的同一侧,也就是说,这个例子中的交流者主要是隔着桌子的两边进行交流,而不是在桌子的同侧进行交流,如果是在桌子的同侧交流,即便是

狭小的拍摄空间也会遭遇巨大的困难,因为交流的一方将会背对摄影机。如果这样的情况出现,原有的拍摄区域将不再合适。因此这一方法的使用也不是无条件的。

从以上的画面中我们可以看到,所有交流者基本上被分成了向画左(02、03、04、05)和向画右(01、06、07、08)的两个部分,能够符合轴线的要求。这样一种略显僵硬的情况是否是导演的"调度"?答案不得而知。在过去摄影机稀少的情况下,多人会议往往会造成拍摄的困难。但是,在今天可以使用多机位的情况下,这个问题便迎刃而解。导演可以用一台机器始终拍摄全景,其他机器拍摄不同的轴线,一旦出现跳轴的情况,全景便可派上用处,因为它能够抹去旧的轴线,重新定义轴线。

第三节 无 轴 线

前面我们已经提到,轴线是一个人为的系统,目的是为戏剧性的交流表现提供技术上的保证。当纪录片的表现不再强调戏剧性的时候,轴线往往也就没有了用武之地。

一、被动的表现

在法国纪录片《山村犹有读书声》中,有一段情节表现的是一位教师上课,他与许多学生都有交流,都有可能形成轴线,但是作者并不采用正反打的形式,也就是不使用轴线的方法予以表现,而是使用长镜头,让交流的一方在画内,另一方在画外通过画外音的方式进行交流,最多也就是使用摇镜头,从一方摇到另一方。"摇"的方法接近正反打,但是与之不同的是,"摇"基本上是一次性的,很少看到在交流双方之间来回摇的例子,因为这样的做法有可能造成观众视觉上的不适。在图21-21中,我们看到教师以某个学生的作业书写是否正确询问其他同学的意见,镜头从画面01经由02摇到了03(从右至左),这一过程中老师多次发问,问了几个同学,镜头并没有跟随提问和回答在老师和学生中间来回摇,而只是一次性地从老师摇到了学生。

这样的做法与轴线的方法之间并无优劣之分,完全取决于作者的风格和拍摄现场的条件,在《山村犹有读书声》的例子中,可能并不是作者有意选择了规避轴线,而是当时的环境没有可能放置多机位或导演不愿让多机位影响事物的日常状态。

01　　　　　　　　　　02　　　　　　　　　　03

图 21-21　《山村犹有读书声》使用"摇"的方法表现对话

二、主动的表现

如果说《山村犹有读书声》中的规避轴线是出于无奈或被迫，那么在德国纪录片《输家和赢家》中则是作者主动地选择了无轴线的交流表现（图 21-22—图 21-28）。《输家和赢家》讲述了一家中国公司买下了德国的旧炼焦厂，组织人力前去德国将这家工厂拆卸运回的故事。在这一过程中，由于文化的不同，两国工程技术人员摩擦不断。影片中有一个开会的片段，这个会议是为了解决中国工人没有遵守德国气割、电焊安全操作规程和规定的问题，德国人认为这些行业的标准和规定必须被遵守，否则不能动工。而中国人有自己的安全操作规范，所以顾左右而言他，既不配合也不反抗，所谓"在人屋檐下"。会议没有使用全景表现，因此具有较强的人为控制色彩。最为有趣的是，作为会议的主要双方，即德方和中方，竟然找不到轴线关系，这也就是说两者没有交流。坐在一起开会却没有构成交流，也许这就是影片作者想要告诉观众的。从镜头的使用上看，德方的代表人物一般面向画左，按照轴线的要求，与之对话的中方人物在影片中出现时需要面向画右。可是我们在影片的这一开会片段中所看到的是：中方最重要的人物始终处于中景的位置，基本上是正对镜头，没有明显的左右朝向，他也没有参与讨论，只是在最后做了一个与开会内容不相干的总结（镜头 18—24），让所有在场的德国人啼笑皆非。在前面会议的镜头中，真正脸朝画右能够称得上有轴线关系的镜头只有 05 一个，其他表现中方的镜头，要么和德国人一样脸朝画左（08 镜头），不可能与之构成轴线关系；要么脸朝画右，如 14、16 镜头，但是交流对象却是中国人自己（15、16 镜头），不是德国人。统观这一片段中中国人的面部朝向就会发现，脸朝画右的镜头寥寥无几，再去除中国人自己的交流，德方与中方的交流便几乎不存在了。事实上，在一次会议中不可能没有交流，但作者要强调的是会议没有结果，即交流的失败，所以便将轴线关系从会议的表现中取消了。

第二十一章 纪录片的轴线

图 21-22 《输家和赢家》中没有轴线的"交流"(一)

德方(德语)：……就目前来说，诸如此类的工作是不能被允许的。

图 21-23 《输家和赢家》中没有轴线的"交流"(二)

翻译(07,画外)：……目前来说，根本不允许做这些工作。
中方：这不是拆卸，我们自己做专用工具，现在是两码事情，不能用来干涉我们的工作。

图 21-24 《输家和赢家》中没有轴线的"交流"(三)

德方(10)：我已经声明过了，是的，不错，这是不允许的。
中方(画外)：这是我们专用的。
德方：不允许擅自使用，我们这里有条例，法规上写明了，必须经过我们的同意。

13　　　　　　　　　　14　　　　　　　　　　15

图 21-25　《输家和赢家》中没有轴线的"交流"（四）

翻译(13,画外)：这个条例他已经给过拆迁公司两次了，在开始的时候。
中方(14)：这是给谁的？
翻译(画外)：他说他已经给气割和焊接了。
中方(15)：我们再弄的话，得申请。

16　　　　　　　　　　17　　　　　　　　　　18

图 21-26　《输家和赢家》中没有轴线的"交流"（五）

中方(16)：交给你。
德方(17)：他们有条例，不知道怎么决定的，你认为可以解决吗？
中方(18,领导)：在今后的工作方针上，本着……这48个字……

19　　　　　　　　　　20　　　　　　　　　　21

图 21-27　《输家和赢家》中没有轴线的"交流"（六）

中方（画外）：第一，精心组织；第二，科学计划；第三，群策群力；第四，多快好省；第五，严把安全……

22　　　　　　　　　　　　　23　　　　　　　　　　　　　24

图 21-28　《输家和赢家》中没有轴线的"交流"（七）

中方：……第六，协作配合；第七，创优树标；第八，责罚明确……

我们在故事片中曾看到利用跳轴来表现交流双方的无法沟通，纪录片则创造了利用跳轴来破坏轴线，从而达到表现交流失败的效果。一般来说，开会总能构成轴线，因此"无轴线"是纪录片作者对于会议效果的判断，是一种凭借客观素材并通过剪辑手段建构的主观表达。对于纪录片来说，这也算一种巧妙的设计，并没有任何违背纪录片原则的地方。

本章提要

1. 纪录片中的双人轴线与故事片没有区别，一般需要两个机位同时拍摄。
2. 多轴线可以使用建立新轴线和消除旧轴线的方法来实现。
3. 无轴线也可以作为一种表现交流失败的手段。

参 考 文 献

[1] [乌拉圭]丹尼艾尔·阿里洪:《电影语言的语法》,陈国铎、黎锡等译,中国电影出版社 1981 年版。

[2] [苏]C. 爱森斯坦:《并非冷漠的大自然》,富澜译,中国电影出版社 1996 年版。

[3] [美]凯利·安德森、马丁·卢卡斯、米克·赫比斯·切里尔:《声与影:非虚构电影创意研究》,邬建中译,中国广播影视出版社 2021 年版。

[4] [美]埃里克·巴尔诺:《世界纪录电影史》,张德魁、冷铁铮译,中国电影出版社 1992 年版。

[5] [匈]贝拉·巴拉兹:《电影美学》,何力译,中国电影出版社 1958 年版。

[6] [法]安德烈·巴赞:《电影是什么?》,崔君衍译,中国电影出版社 1987 年版。

[7] [德]Hans D. Baumann: *Horror-Die Lust am Grauen*, im Wilhelm Verlag Gmb H&Co., 1989.

[8] [德]瓦尔特·本雅明:《机械复制时代的艺术作品》,王才勇译,中国城市出版社 2002 年版。

[9] [德]本雅明:《经验与贫乏》,王炳钧、杨劲译,百花文艺出版社 1999 年版。

[10] [美]大卫·波德维尔:《电影叙事:剧情片中的叙述活动》,李显立译,台湾远流出版事业股份有限公司 1999 年版。

[11] [美]戴维·波德维尔、克里斯琴·汤普森:《电影艺术导论》,史正、陈梅译,上海文艺出版社 1992 年版。

[12] [美]大卫·鲍德韦尔、诺埃尔·卡罗尔:《后理论:重建电影研究》,麦永雄、柏敬泽等译,中国社会科学出版社 2000 年版。

[13] [美]大卫·波德维尔、克莉丝汀·汤普森:《电影艺术——形式与风格》(第 5 版),彭吉象等译,北京大学出版社 2003 年版。

[14] [美]希拉·柯伦·伯纳德:《纪录片也要讲故事》(第 2 版),孙红云译,世界图书出版公司 2011 年版。

[15] [美]H. G. 布洛克:《现代艺术哲学》,滕守尧译,四川人民出版社 1998 年版。

[16] [法]吉尔·德勒兹:《电影 I:运动-影像》,黄健宏译,台湾远流出版事业股份有限公司 2003 年版。

[17] [法]吉尔·德勒兹:《电影 2:时间-影像》,谢强、蔡若明、马月译,湖南美术出版社 2004 年版。

[18] 丁亚平:《百年中国电影理论文选》(最新修订版),文化艺术出版社2005年版。
[19] [英]迈克·费瑟斯通:《消费文化与后现代主义》,刘精明译,译林出版社2000年版。
[20] [法]夏尔·福特:《法国当代电影史(1945—1977)》,朱延生译,中国电影出版社1991年版。
[21] [法]居伊·戈捷:《百年法国纪录电影史》,康乃馨译,北京大学出版社2019年版。
[22] [英]贡布里希:《艺术发展史》,范景中译,天津人民美术出版社1992年版。
[23] [德]齐格弗里德·克拉考尔:《电影的本性——物质现实的复原》,邵牧君译,中国电影出版社1981年版。
[24] [美]迈克尔·拉毕格:《纪录片创作完全手册》(第4版),何苏六等译,中国传媒大学出版社2005年版。
[25] [英]卡雷尔·赖兹、盖文·米勒:《电影剪辑技巧》,方国伟、郭建中、黄海译,中国电影出版社1982年版。
[26] 李恒基、杨远婴:《外国电影理论文选》(修订本),生活·读书·新知三联书店2006年版。
[27] [美]唐·利文斯顿:《电影和导演》,陈梅、陈守枚译,中国电影出版社1983年版。
[28] [英]欧纳斯特·林格伦:《论电影艺术》,何力、李庄藩、刘芸译,中国电影出版社1979年版。
[29] [法]马赛尔·马尔丹:《电影语言》,何振淦译,中国电影出版社1980年版。
[30] [加拿大]马歇尔·麦克卢汉:《理解媒介:论人的延伸》,何道宽译,商务印书馆2000年版。
[31] [澳]理查德·麦特白:《好莱坞电影:1891年以来的美国电影工业发展史》,吴菁、何建平、刘辉译,华夏出版社2005年版。
[32] [法]克里斯蒂安·麦茨:《电影语言:电影符号学导论》,刘森尧译,台湾远流出版事业股份有限公司1996年版。
[33] [法]克里斯蒂安·麦茨:《想象的能指:精神分析与电影》,王志敏、赵斌译,北京大学出版社2021年版。
[34] [法]莫里斯·梅洛-庞蒂:《知觉现象学》,姜志辉译,商务印书馆2001年版。
[35] [美]比尔·尼科尔斯:《纪录片导论》(第2版),陈犀禾、刘宇清译,中国电影出版社2016年版。
[36] 聂欣如:《纪录片研究》,复旦大学出版社2010年版。
[37] 聂欣如:《纪录电影大师伊文思研究》,上海书店出版社2010年版。
[38] 聂欣如:《纪录片概论》(第2版),复旦大学出版社2021年版。
[39] 邱紫华:《东方美学史》,商务印书馆2003年版。
[40] [法]乔治·萨杜尔:《电影通史:电影的发明(1832—1897)》(第一卷),忠培译,中国电影出版社1983年版。
[41] [法]乔治·萨杜尔:《电影通史:电影的先驱者(1897—1909)》(第二卷),唐祖培等译,中国电影出版社1982年版。
[42] 单万里:《纪录电影文献》,中国广播电视出版社2001年版。
[43] [英]达纽西亚·斯多克:《基耶斯洛夫斯基谈基耶斯洛夫斯基》,施丽华、王立非译,文汇出版社2003年版。
[44] [俄]维克托·什克洛夫斯基等:《俄国形式主义文论选》,生活·读书·新知三联书店1989年版。

[45] [美]K. T. 斯托曼:《情绪心理学》,张燕云译,辽宁人民出版社1986年版。
[46] [美]斯坦利·梭罗门:《电影的观念》,齐宇译,中国电影出版社1983年版。
[47] [瑞士]费尔迪南·德·索绪尔:《普通语言学教程》,高名凯译,商务印书馆1980年版。
[48] 王子云:《中国雕塑艺术史》,人民美术出版社1988年版。
[49] [德]维姆·文德斯:《与安东尼奥尼一起的时光》,李宏宇译,广西师范大学出版社2004年版。
[50] [美]沃尔特·翁:《口语文化与书面文化:语词的技术化》,何道宽译,北京大学出版社2008年版。
[51] [美]弗雷德里克·詹姆逊:《现实主义的二律背反》,王逢振、高海青、王丽亚译,中国人民大学出版社2020年版。
[52] [美]赫伯特·泽特尔:《图像 声音 运动:实用媒体美学》(第三版),赵淼淼译,北京广播学院出版社2003年版。
[53] 周振甫:《文心雕龙今译》,中华书局1986年版。

参 考 片 目

第一单元　理论
美国《一个美国消防队员的生活》
美国《火车大劫案》
美国《党同伐异》
美国《爱情的故事》
美国《我是山姆》
美国《一个国家的诞生》
美国《纽约大劫案》
美国《初选》
美国《精神病患者》
美国《恋恋笔记本》
英国《中国教会被袭记》
英国《一只老鼠》
英国《僵尸肖恩》
法国《月球旅行记》
法国《拳霸》
俄国《母亲》
俄国《战舰波将金号》
德国《柏林：城市交响曲》
荷兰《桥》
荷兰《雨》
日本《座头市》
日本《情书》
中国《我的父亲母亲》
中国香港《江湖》

第二单元　并列
美国《一个美国消防队员的生活》

美国《党同伐异》
美国《一个国家的诞生》
美国《公民凯恩》
美国《辣身舞》
美国《我是山姆》
美国《十一罗汉》
美国《黑客帝国》
美国《爱情的故事》
美国《杀出狂人镇》
英国《中国教会被袭记》
英国《百万英镑》
法国《机械舞蹈》
法国《驳船亚特兰大号》
法国《逃犯贝贝》
法国《情妇玛侬》
法国《尼罗河上的惨案》
法国《拳霸》
德国《柏林：城市交响曲》
德国《蓝光》
荷兰《桥》
荷兰《雨》
荷兰《杀手的回忆》
俄国《母亲》
俄国《战舰波将金号》
俄国《罢工》
俄国《持摄影机的人》
瑞典《圣女贞德》
丹麦《爱火无敌》

捷克《雷蒙纳多·乔》
日本《裸岛》
日本《情书》
日本《四月物语》
日本《死亡解剖》
韩国《生死谍变》
韩国《3号杀手》
中国《色·戒》
中国《十面埋伏》
中国《集结号》
中国《狼山喋血记》
中国香港《少林寺》
中国香港《柔道龙虎榜》

俄国《雁南飞》
日本《晚春》
日本《大菩萨岭》
日本《情书》
日本《夺命剑》
韩国《地铁惊魂》
中国《天伦》
中国《狼山喋血记》
中国《孔夫子》
中国《小城之春》
中国《不成问题的问题》
中国《北方一片苍茫》

第三单元　匹配

美国《一个国家的诞生》
美国《党同伐异》
美国《科学怪人的新娘》
美国《美人计》
美国《巴顿将军》
美国《我有一个梦想》
美国《大象》
美国《公民凯恩》
美国《乱世佳人》
美国《全金属外壳》
美国《人类之子》
美国《1917》
英国《一只老鼠》
英国《三十九级台阶》
英国《蝴蝶春梦》
英国《第三个人》
德国《卡里加里博士》
德国《玩家马布斯博士》
德国《潘多拉的魔盒》
法国《逃犯贝贝》
瑞典《吸血僵尸》
瑞典《圣女贞德》
瑞典《日出》
俄国《十月》

第四单元　动接动

美国《侏罗纪公园》
美国《一个国家的诞生》
美国《兵临城下》
美国《篮坛怪杰》
美国《黑白游龙》
美国《剑侠风流》
美国《两杆大烟枪》
美国《终极悍将》
美国《十一罗汉》
美国《艺伎回忆录》
法国《第五元素》
法国《沉睡不醒的警察》
法国《情妇玛侬》
法国《一触即发》
法国《警界争雄36》
俄国《战舰波将金号》
俄国《亡命俄罗斯》
意大利《灿烂人生》
意大利《阳光情人》
意大利《天堂电影院》
意大利《海上钢琴师》
日本《情书》
日本《侍》
日本《八墓村》
中国《夜宴》

中国《十面埋伏》
中国香港《尖峰时刻》
中国台湾《那些年,我们一起追的女孩》
印度《战争诗人》

第五单元　方向

美国《剑侠风流》
美国《第一滴血》
美国《邮差》
美国《纸月亮》
美国《星球大战前传2:克隆人的进攻》
美国《生死时速》
美国《谁与争锋》
美国《关山飞渡》
美国《新科学怪人》
美国《田径双雄》
法国《第五元素》
法国《恶魔》
法国《堕落花》
法国《塞萨和罗萨丽》
法国《拳霸》
法国《暴力街区》
德国《罗拉快跑》
德国《阿姆斯特丹的水鬼》
俄国《战舰波将金号》
日本《罗生门》
中国香港《尖峰时刻》

第六单元　轴线

美国《一个国家的诞生》
美国《邮差》
美国《纸月亮》
美国《十二怒汉》
美国《杀死一只知更鸟》
美国《飞行家》
美国《威尼斯商人》
美国《人生访客》
美国《小妇人》(2019)
法国《塞萨和罗萨丽》

法国《审判》
法国《精疲力尽》
法国《周末》
德国《特殊任务》
德国《从海底出击》
意大利《云上的日子》
意大利《教皇保罗二世前传》
日本《晚春》
日本《情书》
日本《大菩萨岭》
中国《一个都不能少》
中国《天伦》
中国《一江春水向东流》
中国《白毛女》
中国《枯木逢春》
中国香港《尖峰时刻》
中国香港《阮玲玉》
泰国《无声火》

第七单元　讨论

美国《夹心蛋糕》
美国《训练日》
美国《完美的世界》
美国《邮差》
美国《剑侠风流》
美国《我是山姆》
美国《关山飞渡》
美国《生命的证据》
美国《西北偏北》
英国《法外狂徒》
法国《布鲁埃特夫人》
法国《爱我就搭火车》
法国《下岗风波》
法国《两秒钟》
德国《死神的呼唤》
俄国《战舰波将金号》
西班牙《复仇者》
西班牙《卡门》
西班牙《蜂巢幽灵》

意大利《教皇保罗二世前传》
日本《肝脏大夫》
日本《情书》
日本《花与爱丽丝》
日本《晚春》
日本《忠臣藏》
中国香港《江湖》
中国香港《龙城岁月》

第八单元　纪录片的剪辑

美国《杰森的画像》
美国《战争迷雾》
美国《心灵与智慧》
美国《细细的蓝线》
美国《从毛泽东到莫扎特》
美国《初选》
美国《北方的纳努克》
美国《美国哈兰县》
美国《快乐舞年级》
美国《香草》
美国《迈克尔·杰克逊:就是这样》
美国《决堤之时:四幕安魂曲》
美国《缱绻星光下》
美国《车舞狂沙》
法国《白色星球》
法国《拾穗者》
法国《山村犹有读书声》
法国《迁徙的鸟》
法国《海洋》
法国《环法自行车赛》
法国《夏日纪事》
德国《输家和赢家》
德国《奥林匹亚》
奥地利《希特勒的秘书》
奥地利《丝路:时光漫步之旅》
英国《大象的秘密生活》
英国《漂网渔船》
荷兰《桥》
荷兰《雨》
美国《爱上狮尾狒:悬崖之王》
日本《狐狸的故事》
日本《蒙古草原,天气晴》
日本《东京奥林匹克》
日本《延安的女儿》
韩国《牛铃之声》
中国《故宫》
中国《远去的足迹》
中国《幼儿园》
中国《马戏学校》
中国香港《音乐人生》

图书在版编目(CIP)数据

影视剪辑/聂欣如著. —3 版. —上海:复旦大学出版社,2023.7(2024.11 重印)
(复旦博学. 当代电影学教程)
ISBN 978-7-309-16801-3

Ⅰ.①影⋯ Ⅱ.①聂⋯ Ⅲ.①影视艺术-剪辑-高等学校-教材 Ⅳ.①J932

中国国家版本馆 CIP 数据核字(2023)第 062734 号

影视剪辑(第三版)
YINGSHI JIANJI
聂欣如　著
责任编辑/刘　畅

复旦大学出版社有限公司出版发行
上海市国权路 579 号　邮编:200433
网址:fupnet@fudanpress.com　http://www.fudanpress.com
门市零售:86-21-65102580　团体订购:86-21-65104505
出版部电话:86-21-65642845
上海盛通时代印刷有限公司

开本 787 毫米×960 毫米　1/16　印张 21.25　字数 381 千字
2024 年 11 月第 3 版第 3 次印刷

ISBN 978-7-309-16801-3/J·483
定价:58.00 元

如有印装质量问题,请向复旦大学出版社有限公司出版部调换。
版权所有　侵权必究